米開朗基羅與教宗的黃金時代——

汀天庭10面《金銅圓牌》系列研究

羊文漪——著

國立臺灣藝術大學
National Taiwan University of Arts

藝術家

前言

～⁂～

　　2013年10月，美國哈佛大學駐義大利佛羅倫斯研究中心Villa I Tatti，移地上海推出一場有關義大利文藝復興的學術研討會。會中，筆者發表〈預表論、文化它者、與教宗崇拜：《舊約》聖經在西斯汀拱頂壁畫的再利用〉口頭報告一篇，這是本書的緣起。

　　當時觀視角度從文化它者面向切入，不外考量西斯汀小教堂天庭壁畫，在表現題材上，一致取材《舊約》聖經，亦古代希伯來人《塔納赫》（Tanakh）傳統寶典。再者，2011年美國賓州大學出版《猶太教與基督教藝術：從地下墓穴到殖民時期的美學焦慮》（*Judaism and Christian Art: Aesthetic Anxieties from the Catacombs to Colonialism*）一書中，頗具前瞻新意，將猶太教與基督教首度分做兩個區塊來做視覺藝術上關照，因而加以援引及使用。

　　惟後多方考量，離開文化研究切面，回到傳統視覺藝術史的圖像詮釋學，也因篇幅之故，決定聚焦在西斯汀天庭壁畫上10面〈金銅圓牌〉系列，這一組獨立壁畫創作組群，做為本書研究的主題。其間原由大抵有二，一是西方對於西斯汀天庭上此一壁畫系列，鑽研有百年的研究史，然對壁畫系列內在的題旨上，各家仍莫衷一是。研究開發空間，換言之猶存。二是基督教預表論神學（Christian typology）為西斯汀天庭圓牌壁畫考察上不可或缺解碼的鑰鎖之一，筆者先前預表論神學與視覺藝術的介面上，以中世紀聖期《貧窮人聖經》（*Biblia pauperum*）手抄繪本為例，曾做相關研究，相對駕輕就熟。

　　西方哲人奧古斯丁曾說：「新約隱於舊約，舊約顯於新約。」（Novum Testamentum in Vetere latet, et in Novo Vetus patet）這句千古名言。

它為基督教信仰中兩大經典，《舊約》與《新約》相倚共生，互為表裡做了定調，影響甚鉅及至今日。然，上個世紀二戰過後，主以使徒保羅書信為基礎，由基督教早期教父發展完成，也反映於上引奧古斯丁權威之言中的見解，有了轉向。當代法國詮釋學哲學家里柯（Paul Ricoeur）便說，基督教《舊約》長期來被視為是《新約》的影子（shadow, skia）與預告（prefiguration），「……常常將猶太人的存在，化約為一種影子的狀態。」（… has often reduced Jewish existence to a shadowy state）（Ricoeur, 1995, p.97），為基督教傳統對《舊約》的使用，做了鞭辟入裡的刻劃。

依據《舊約》文本來闡釋、凸顯《新約》耶穌救世福音的解經方法論，今稱為預表論神學（typology），對於文藝復興盛期視覺藝術桂冠，西斯汀小教堂的壁畫而言，不論在南北牆面，或是取材自《舊約》的天庭壁畫而言，咸扮演解碼的功能。不過，西斯汀天庭上10面〈金銅圓牌〉壁畫的示意機制，從《舊約》經過《新約》，最後進入到當代，也便是宗教儒略二世的黃金時代。這是本研究的命題，也是論述的課題。

米開朗基羅在西方視覺藝術史上，盛名遠播，無人不知無人不曉。一生超凡入聖，卓絕瑰偉藝術創作成就，舉世公認，無與倫比。今天西方藝術史學界，對於米開朗基羅一生橫跨雕刻、繪畫、素描、壁畫、建築、工程、以及詩篇文稿等總體藝術創作探討孜孜不息，不曾停頓，足證其磁吸力跨百代不衰。

本書以西斯汀天庭上10面〈金銅圓牌〉系列，做為獨立考察研究對象，並就其主題內涵端上來進行探討。其目的不外在為米開朗基羅一組猶待釐清的創作，提一新的觀看角度。

謝辭

❦

　　本書撰寫成書期間，十分榮幸得到下面各方寶貴的協助及支援，在此致表謝意。

　　筆者任教的國立臺灣藝術大學，提供教學與研究優質環境。晚近成立臺藝大圖書館出版中心，不吝以學術叢書首發出版，以及藝術家雜誌社慨允刊印發行，一一竭誠感謝。本書從文字校對、資料檢索核對、圖版製作、到數位圖像修稿，先後有陳秀祝、林政昆、王晨瑋、翁雅德、徐嘉霶、蔡承芳等畢業生跟研究生，給予熱情幫助，十分的感謝。

　　本書在圖版圖檔取得，以及使用權同意上，梵諦岡美術館（Vatican Museums and Galleries, Vatican City）、那不勒斯國家考古館（Museo Archeologico Nazionale di Napoli）、紐約大都會博物館（Metropolitan Museum, New York）、以及美國南美以美大學帕金斯神學院布萊維圖書館（Bridwell Library Special Collections, Perkins School of Theology, Southern Methodist University）等機構給予協助。當中，美國紐約大都會博物館的4張圖版，歸全球公開的影像財，美國布萊維圖書館無償翻拍及提供5張圖版的使用，還有梵諦岡美術館Rosanna Di Pinto博士一路支援，在此一一致謝。

　　最後，數十年如一日，外子郭克支持及鼓勵，在獨立策展期間或是學術研究期間，始終如一，本書撰寫亦不例外，在此做一註記。

凡例

一、本書《舊約》與《新約》中譯文的引用，未特註明，一律取自2011年香
　　港聖經公會出版《和合本修訂版》聖經。未收錄在該《和合本修訂版》的
　　《舊約》〈瑪加伯〉上、下兩書卷，則以香港思高聖經學會出版《思高聖
　　經譯釋本》為引用根據。此一安排，別無他由，考量國內聖經人名、地
　　名、書卷名等，晚近引用《和合本修訂版》相對通行跟普及化。此二網站
　　網址，見後參考書目所列

二、本書引用外文資料，含拉丁文、古義大利文、英文、德文、法文等語文。
　　在摘引文句時，依國際學術慣例，檢附原文。拉丁文、古義大利文，則載
　　入英譯文供參。另，奧古斯丁《上帝之城》、《懺悔錄》、以及但丁《神
　　曲》三書中譯引文，取自今已付梓的中譯本。至於書中其他中譯文，咸由
　　筆者自譯，文責自負，不另作標示。之外，考量閱讀上的便捷，摘引文過
　　長的，一律移置註腳中供參。

三、本書援引人名、家族名、地名、教堂名等等，儘量以慣用通行的中譯名為
　　依歸，外文名則附上英譯文供參。所有涉入作品名，非屬原作者命名者，
　　以英文為準。

四、本書參考文獻資料的使用，以及書尾參考書目的格式，原則上採行國內近
　　年使用APA版格式。

目錄

導論

　　1508年5月10日至1512年10月31日間，米開朗基羅（Michelangelo di Lodovico Buonarroti Simoni, 1475-1564）應「武士教宗」儒略二世（Julius II, 1443-1513, 本名Giuliano della Rovere，任期1503-1513）請託，在梵諦岡使徒宮（apostolic Palace）西斯汀小教堂天庭繪製曠世壁畫，被譽稱為文藝復興盛期藝術冠冕，普世人類視覺藝術的瑰寶。

　　在亮麗輝煌無與倫比的西斯汀天庭壁畫當中，有一組環形狀的圓牌壁畫系列群組，共計10面，上敷塗金箔，仿青銅赭色為底，直徑一律135公分，設置在天庭頂簷壁框（cornice）中央，9幅〈創世記〉壁畫5幅窄框的兩端，並由造形絕美，天庭上20位古典俊秀裸體少年兩人一組，以輕盈緞帶牽持來做處理表現。這一組共計10件的圓牌壁畫創作系列，為本書考察對象。

研究緣起與背景

　　10面〈金銅圓牌〉壁畫系列創作，在西斯汀天庭上因為尺幅、色澤、風格等的受限，經常為人們所忽略；百年來西方學界然持續鑽研，至今累積豐碩成果。

　　1905年，德國藝術史學者史坦曼（Ernst Steinmann）是最早針對10面〈金銅圓牌〉壁畫系列從事完整探討的學者。除了建議作品題名，對於作品總題旨提出「三主題說」（Steinmann, 1905）。1908年，德國文學史學者

波林斯基（Karl Borinski）從文學端檢視，主張10面圓牌題旨，再現但丁史詩《神曲》鉅作，特別是煉獄篇的篇章（Borinski, 1908）。上個世紀兩次大戰過後，美國普林斯頓藝術史學者迪托奈（Charles De Tolnay），提議10面〈金銅圓牌〉壁畫，刻劃「新柏拉圖人文主義觀」，人類心靈向上提昇的圓牌題旨（De Tolnay, 1945）。接著1950年，美國文藝復興藝術史學者哈特（Frederick Hartt），從基督神學的傳統知識著手，則主張10面圓牌刻劃「基督聖體說」（Hartt, 1950）。1960年，英國牛津大學藝術史學者文德（Edgar Wind），根據古代摩西律法，發表10面〈金銅圓牌〉「十誡律法說」新觀點（Wind, 1960/2000）。

　　此之後，跨千禧年至今，計有3位藝術史學者及歷史學者，紛紛投入圓牌壁畫題旨的探究。英國倫敦著名瓦堡研究機構學者賀波（Charles Hope），於1987年拋出10面圓牌壁畫「行為準則說」見解（Hope, 1987）。1991年，美國文藝復興史學者海特菲德（Rab Hatfield）主張「信仰主」是圓牌壁畫系列題旨的所在。晚近2015年，德國卡茲魯爾大學藝術史學者何茲納（Volker Herzner）獨排眾議，主張10面圓牌壁畫「米開朗基羅自創說」，獨樹一格，相當引人矚目。（Herzner, 2015）

　　綜括以上的呈現，10面〈金銅圓牌〉壁畫系列題旨，根據各家考察，涉入神學、文學、律法、倫理、藝術家獨立創作等不同領域的建議案，十分多樣也多元，儘管交集不多，不乏有意義的重要成果。當中最重要的，是牛津大學藝術史學者文德，1960年發表〈西斯汀天庭壁畫中瑪加伯史蹟：米開朗基羅運用《馬拉米聖經》的一個評注〉（Maccabean Histories in the Sistine Ceiling: A Note on Michelangelo's Use of the Malermi Bible）一篇天庭圓牌壁畫的獨立專論。他出土1493年《馬拉米聖經》〈瑪加伯〉書卷中的木刻插圖，指出跟10面圓牌作品有著互動關係。不儘如此，文德考證後也表示，《舊約》〈瑪加伯〉書卷圖像，在天庭上露出，跟教宗儒略二世生平事蹟有關。

繼牛津學者文德之後，1969年，美國文藝復興宗教史學者歐馬利（John O'Malley）也出土了一份重要的歷史文獻。那是1507年底，教廷首席神學家奧古斯丁教團總執事維泰博（Giles of Viterbo, 1469-1532）在聖彼得教堂發表的「黃金時代」（De aurea aetate）講道辭一篇。在該講道辭中，維泰博論述了教宗儒略二世治理時期黃金時代的景緻，恢宏堂皇，十分完整也全面，成為了解西斯汀天庭壁畫不可多得的關鍵文獻史料。

對於本研究此之外還有兩筆一手資料，也佔一席之地。一筆是1553年，由米開朗基羅口述，弟子孔迪維（Ascanio Condivi, 1525-1574）撰就的《米開朗基羅傳》（Vita di Michelagnolo Buonarroti）一書，書中針對10面〈金銅圓牌〉有一句搶眼的話。它是如此寫到：圓牌壁畫擬仿金屬，「一如紀念圓牌的反面[1]。」（a uso di rovesci），這句話饒富意義，因為它令人想到1438年，文藝復興初期著名壁畫家、鐫刻家畢薩內洛（Pisanello，本名Antonio di Puccio Pisano, c.1395-c.1455）1438年首揭的「肖像紀念牌」（portrait medal）。正面為所屬人肖像，反面為其代表性敘事圖像的表現。繼畢薩內洛復興古羅馬視覺範例之後，「肖像紀念牌」跨地域的在王公貴族圈中受到歡迎，歷任教宗也不例外。米開朗基羅讓弟子孔迪維寫下的「一如紀念圓牌的反面」，是否可能是個隱射，一則編碼的訊息？為在透露圓牌有一所屬人？此若屬實，這個人的身份，自當非天庭壁畫委託者教宗儒略二世莫屬。

文藝復興藝術史家瓦薩里（Giorgio Vasari, 1511-1574），在 1550年首刊著名的《藝苑名人傳》中，另外也提到了一段引受到矚目的話。他說：古典俊秀少男，他們「……有些人拿著橡樹花環以及橡葉橡果，此為教宗家族徽章與牧徽，這意表著，教宗治理時期是黃金時代的事實，而義大利尚未遭到後來的動亂及苦難[2]。」瓦薩里的這段描述，雖未直接提及圓牌，但從天

1　引句上下全文如下：i medaglioni, ……che si son detti, finti di metallo, nei quali, a uso di rovesci, son fatte varie storie tutte approposito però della principale.取自Condivi-David（2009），p.23v。英譯文如下：the medallions which, as said, appear to be of metal and on what seem to be reverses are shown histories of a varied kind, but all in accord with the principal ones.取自Condivi-Bull（1999），p.36。內文擷取其中一句，列全句供參。進一步分析參後第3章第1節。

2　引文出自瓦薩里1568年《藝苑名人傳》一書，原文如下：……sostenendo alcuni festoni di foglie di quercia e di ghiande,

庭視覺上看，「拿著橡樹花環以及橡葉橡果」的古典俊秀少年，他們兩人一組，以輕盈緞帶牽持居中的圓牌，如同是「教宗治理時期是黃金時代」意涵的承載者。

　　由上勾勒顯示，西方學者百年來針對〈金銅圓牌〉壁畫系列題旨的考察，一方面累積相當的研究成果；各家建議案然而彼此交集有限，可待進一步釐清，重新界定。另一方面，瓦薩里與孔迪維兩本傳記中，或影射、或提供直接線索，對於本研究從教宗黃金時代來涉入10面〈金銅圓牌〉的考察，給予發展基礎。此為啟動本研究的緣起。

研究範疇與提案

　　文藝復興初期著名建築師、藝術理論家、及人文學者阿貝提（Leon Battista Alberti, 1404-1472）在深具影響力《論繪畫》（De pictura, On painting）一書中，特別推崇歷史敘事性創作（istoria），並將之定位為「畫家最偉大的創作」（the greatest work of the painter）。（Dotson, 1978, p.250）米開朗基羅在西斯汀天庭壁畫上，主要以人體造形為創作單位，總收錄6大壁畫組群系列，含300人次的恢宏壯觀的創作。當中敘事性圖像與非敘事性的，各居佔半，各有3組。10面〈金銅圓牌〉壁畫，跟天庭9幅〈創世記〉壁畫，以及天庭穹隅4幅以色列英雄事蹟圖，同屬於歷史性敘事圖像的創作，誠如阿貝提《論繪畫》書中所說，「畫家最偉大的創作」，其重要性不言而喻。

　　本書考察西斯汀天庭10面〈金銅圓牌〉壁畫單一系列，此為本研究核心主體。其周邊環境共伴物件，包括20位古典俊秀裸體少年、以及寶座周遭袋袋飽滿橡樹橡果，也將納入關照之列。此之外，1553年《米開朗基羅傳》一

messe per l'arme e per l'impresa di Papa Giulio, denotando che a quel tempo et al governo sua era l'età dell'oro, per non essere allora la Italia ne'travagli e nelle miserie che ella é stata poi.取自Vasari-Giunti（1997），p.2561；英譯文如下：… others are holding up garlands of oak and acorn leaves representing the coat of arms and insignia of Pope Julius and signifying the fact that the period during his rule was an age of gold, sicnce Italy had not yet entered into the hardships and miseries that she later encountered.取自Vasari-Bondanella（1998），p.444。瓦薩里1550年版就此描述一致，參見 Vasari- Torrentini（1986），p.927-8。

書中，米開朗基羅口述道：圓牌壁畫「……，有各式樣的敘事，所有都跟主敘事圖有關[3]」，這裡他所說的「主敘事圖」，指的是中央區9幅〈創世記〉壁畫。（天庭上3組敘事性創作，除了圓牌，另一組敘事圖像，為天庭4幅以色列英雄事蹟圖，因位處穹隅邊陲地帶，故不做考量。）本書考察範疇，因而併納入10面〈金銅圓牌〉壁畫周邊共伴壁畫，包括緞帶／古典少年／橡樹橡果圖像組件，以及「主敘事圖」，亦〈創世記〉壁畫。整體上，包括西斯汀天庭中央頂簷壁帶區（cornice）內3組壁畫創作。

10面〈金銅圓牌〉，其題旨內在涵意，據本研究所見，包含兩個序列意義區塊。第一個序列來自10面圓牌本身獨立閱讀的綜理意義；第二個序列的意義，則為圓牌嵌入環境語境中，在頂簷壁帶區總體的題旨。下扼要做一敘述。

依本研究閱讀，10面〈金銅圓牌〉壁畫系列，再現教宗儒略二世神權及政權兩象徵身份，具雙核心結構：其一是近教堂祭壇端4面圓牌圖像，傳達教宗儒略二世首席神權身份，亦其做為基督教世間牧首的精神權威（spiritual power）。透過聖三教義以及聖洗禮的信仰宣認，來做表述。其二是近教堂入口端其餘6面的圓牌壁畫，它們則再現普世政權中教宗的世俗權威（temporal power），至高無上的身份，特別是針對其神權凌駕政權「教宗至上權」（Papal supremacy）的彰顯，以及在儒略二世英明領導治理下，捍衛真信仰，基督教世界由「戰鬥教會」（church militant）臻及「勝利教會」（church triumphant）的凱旋勝利。

10面〈金銅圓牌〉再現教宗神權及政權至上權柄，此一雙核心的結構，一方面呼應西斯汀教堂本身祭儀典章的功能，小教堂地面劃分前後兩殿，神聖與世俗兩界域的屏障建物（cancellata, screen），讓神職人士與世俗尊貴平信徒，一前一後各居其所。另一方面，此一雙核心結構，則展呈奧古斯丁著名《上帝之城》一書所揭，屬天之城以及屬地之城，基督教雙子城的神學觀。（Dotson, 1979; Meredith, 2005）以上為其第一序列上的意涵。

3　原文及英譯文參前註1。

10面〈金銅圓牌〉壁畫系列，從天庭總體壁畫平台上看，則屬於〈創世紀〉壁畫意涵氛圍中，分享全知全能天主的創世造人工程以及恩典計畫，基督教帝國在教宗儒略二世的領導下，從凱旋勝利教會進入基督教黃金時代。這個閱讀，主要來自於10面圓牌圖像，均勻布設在〈創世紀〉壁畫的兩側，也基於古典俊秀少年，兩兩以緞帶牽持圓牌，還有他們身邊橡樹橡果，做為天堂之樹的象徵意義而來。此為本研究建議案，10面〈金銅圓牌〉第二個序列最終意涵所在。

研究取徑與相關其他資源

本研究聚焦在西斯汀金銅圓牌壁畫系列內在含意（intrinsic meaning）的考察。主要研究取徑，為西方視覺藝術史傳統的圖像學（iconography）以及圖像詮釋學（iconology）。

天庭壁畫上，金銅圓牌與周邊環境物件共構，如：守護圓牌的20位古典俊秀少年、他們手中緞帶、還有橡葉花環、橡樹堅果等的組織配置，從傳統圖像學著手梳爬，為不二法門。除此之外，在圓牌本身閱讀上，引進基督教傳統「解經四義」（four senses of Scripture）取徑工具實屬必要。由基督教早期教父發展而來的「解經四義」，主張聖經文本為天主聖言，包含字面（the literal）、倫理（the moral）、寓意（the allegorical）、跟末世（the anagogical）等四個面向的意義。在寓意層的項下，另獨立出來預表神學論（typology），彌足珍貴，可讓天庭取材自《舊約》的敘事圖像含意，移轉至《新約》宣頌基督降臨的福音上，此亦為影子（shadow, skia）以及預告（prefiguration）的意涵所在，十分關鍵，也廣為過去學者探討天庭壁畫時沿用。

本研究其他相關資源包括：奧古斯丁《上帝之城》經典著作、古代羅馬時期有關「黃金時代」詩文傳統、1507年底教廷首席神學家維特博「黃金時代」講道詞、以及文藝復興盛期視覺文化，含1507、1513年，兩場有關教宗

凱旋勝利歸來的遊行活動，皆為本研究不可或缺重要史料資源。另，米開朗基羅個人信件、瓦薩里與孔迪維兩傳記家所撰史料記錄等，徵引運用以及釐析，不在話下。

本研究取徑模組，由此看，跟過去半世紀來西方新興研究，如精神心理分析、文化研究、批判理論、性別研究、後殖民研究、物質文明等等，並無直接關連。相反的，如前述，最貼近的是1939年圖像學大師潘諾夫斯基在〈圖像學與圖像詮釋學：文藝復興藝術研究的介述〉（Iconography and Iconology: An introduction to the Study of Renaissance Art）一文揭櫫的，對於藝術作品內在涵意的考察，舉凡政治、詩篇、宗教、哲學和社會趨勢等面向，不應捨棄，做一一關照。（Panofsky, 1955, p.39）

20世紀下半業，西方人文學門研究，深受後結構主義所啟迪，強調意涵所指的開放性、意義的不穩定性，尤其對於權力知識的操作異常敏銳，這些跟本書關係不大，但因為本書涉入教宗黃金時代堂皇大敘事，不免在底層仍有所牽連。綜括的看，本研究方法論取徑，屬於西方傳統神學哲學詮釋學支脈下，由潘諾夫斯基所開啟，具跨學門特色的圖像詮釋學上的探討。

米開朗基羅及教宗儒略二世兩人，跟本研究關係最為密切。他們的生平傳記主要事蹟，西方相關研究書目文章夥多，且不斷於更新中，本研究為樽節篇幅，非必要不另做彙整與複述，在此特做強調。同樣，造形分析、形式探討、以及風格學等議題，因非本書關注重點議題所在，涉入有限，主要露出在第五章，亦知會讀者在前。

上個世紀80年代，梵諦岡博物館全力推動西斯汀小教堂，包括天庭壁畫劃時代全面修護工程。針對10面〈金銅圓牌〉系列，取得兩點重要訊息，在此需要先提。

其一是10面圓牌壁畫系列，在繪製技法上，是以乾、溼壁畫混合技法繪製施作所完成。這跟天庭其他壁畫，以濕壁畫繪製技法跟程序不一。其二是

10面圓牌壁畫，絕多數非出自米開朗基羅個人之手。特別1511年夏天啟始第二批後期、近祭壇端上方的4件圓牌作品，質性尤其偏低。因而10面〈金銅圓牌〉壁畫在今天精品備出的天庭卓絕壁畫中，自成一組另類、異質，非典型的創作組群，不應與大師創作對等來看。

至於米開朗基羅為何選擇乾、溼混合技法施作，以及為何交由助手繪製，後文第二章三、四小節將做進一步的審視以及分析。同樣的，1553年《米開朗基羅傳》一書中記載到，西斯汀天庭壁畫，是米開朗基羅「他在20個月裡，繪製完成所有拱頂壁畫，沒有任何人幫助，連為他研磨顏料的助手也沒有[4]。」這一段廣為觀者周知的記載，也須釐清。

章節設計與架構

針對10面〈金銅圓牌〉壁畫題旨考察，本書計分6章及其下若干小節加以設計，下做一簡明概述。

第一章以4小節進行，依序是：一、小教堂興建源起與思道四世銘印；二、小教堂地面屏欄聖俗兩界域；三、天庭委託案相關史料；四、米開朗基羅「由我做，我想做的」。

這4小節的前2小節，著眼於西斯汀小教堂初始興建的源起、教宗思道四世（Sixtus IV, 1414–1484，本名Francesco della Rovere，任期1471-1484）於小教堂南北牆面委製壁畫的幾個重要訊息、以及西斯汀小教堂地面中央屏障硬體建物等主題。這些跟本研究聚焦天庭頂簷區的3壁畫群組，直接間接有著密不可分的關係，分做扼要陳述。後面2小節，則關注在西斯汀天庭壁畫的委託案上，從史料端來看米開朗基羅傳世札記以及尺牘中相關的記載。而第4小節，則針對米開朗基羅聲稱，天庭壁畫教宗同意他，「由我

4 引句全文如下：Fini tutta quest'opera in mesi venti, senza haver aiuto nessuno, ne d'un pure che gli macinasse i colori. He finished this entire work in twenty months, without any help whatever, not even someone to grind his colors for him.取自 Condivi-David（1991），p.24v；英譯文如下：He finished all this work in twenty months, without any help whatsoever, not even just from someone grinding his colours for him.取自Condivi-Bull（1999），p.38。

做，我想做的」此一影響後世深遠的觀點，來進行討論。這4小節整體上以議題取向，跟坊間廣幅面上資訊的提供及敘述方式不盡相同。

本書第二章，則對焦10面〈金銅圓牌〉壁畫在天庭上，物理所在位置、環境語境、施作繪製以及保存現況等4個子題做討論。當中第1節，從天庭壁畫各別組群及其位置，做綜括性描述，包括天庭壁畫獨特的虛擬建築元素也做簡要的涉入。其後3小節，分為：二、〈金銅圓牌〉所在位置與環境語境；三、〈金銅圓牌〉保存現況及乾濕壁畫技法；四、〈金銅圓牌〉施作繪製與助手群。上個世紀80年代梵諦岡博物館，進行天庭壁畫跨世紀修護之後，如前述，10面〈金銅圓牌〉系列以乾、濕壁畫技法混合繪製，且多數圓牌壁畫，米開朗基羅交由助手施作，這部分將於本章3、4小節加以釐清。

第三章為10面〈金銅圓牌〉系列百年來研究成果的回顧，包括：一、歷史文獻回顧：瓦薩利與孔迪維的描述；二、1960年前壁畫作品名辨析與題旨探討；三、1960年後《馬拉米聖經》古籍出土及其影響；以及四、晚近研究現況等4小節鋪陳。10面〈金銅圓牌〉在西斯汀天庭壁畫整體學術研究，雖非大宗對焦主要鑽研對象。然百年下來，學術研究成果，仍有目共睹，相當可觀。本章就此逐一進行審閱評析，有助差異性的掌握。

本書第四章為本研究核心課題及考察重心。10面〈金銅圓牌〉壁畫系列，各別圖像一一做深入閱讀與詮釋闡述。全章第1節聚焦「解經四義」與奧古斯丁《上帝之城》兩區塊，屬於圓牌閱讀上，援引的兩大研究取徑及指引，先做一界說。後3節次，以4-1-5面圓牌壁畫，來就10面〈金銅圓牌〉做閱讀，包括：二、天主的恩典：聖三論與教會之外無赦恩；三、教宗的世俗權柄：「教宗至上權」；四、教宗正義之戰：從「戰鬥教會」到「勝利教會」。這一設計安排，主要凸顯圓牌關涉不同議題，緊鄰圓牌一旁〈創世記〉的圖像，也將一併納入觀之。

10面〈金銅圓牌〉在天庭上，非孤立創作，它們鑲嵌在繁複多元的視覺環境及語境中。本書第五章就此加以考察，包括：一、1513年教宗凱旋勝利

遊行慶典活動、二、1507年聖天使橋上教宗凱旋車座、三、裸體少年做為天使與奧古斯丁的天使觀、以及四、天使／圓牌／緞帶組群圖像溯源等4小節做闡説。

　　這當中需要特別説明的是，引進1506年、1513年教宗凱旋勝利遊行慶典活動這兩筆歷史文獻資料，目的不外在説明10面圓牌再現教宗凱旋勝利教會議題，非絕無僅有，也跨媒體的出現在日常生活節慶活動中，具參照的效用。特別是天庭上俊秀古典少年，跟橡樹橡果的視覺共伴組群，為架設教宗凱旋勝利意象的既定成員，透過節慶活動的參佐，得以彰顯。本章接著後面3、4兩小節中，則從傳統圖像學脈絡端來看，嘗試釐清天庭上天使／圓牌／緞帶，這3個圖像物件群組，在文藝復興初期藝術發展樣式中，是否若干先行案例，可跟教宗凱旋勝利意象扣合相連。

　　本書最後第六章以4小節進行，包括：一、橡樹橡果：從生命之樹到黃金時代、二、文藝復興時期黃金時代的運用、三、1507年維泰博「黃金時代」講道詞、四、教宗黃金時代的逆返與抵制等4小節。主要在闡明教宗儒略二世黃金時代背景的原由何在，包括教宗家族及其牧首橡樹圖徽，象徵學上意義探討、黃金時代在文藝復興時期的復甦跟運用、維泰博在「黃金時代」講道詞中所做的論述，以及最後米開朗基羅對於此一宣頌教宗黃金時代創作方案的抵制及應對策略，一共4議題，屬於本研究提案最後收尾的章次。

　　由上章節次設計顯示，西斯汀10面〈金銅圓牌〉壁畫題旨內在意涵的探討，非一蹴可成，各個環節需一一兼顧，不論是基督教預表論神學觀、基督教基本教義信仰宣認、聖事祭儀典章、現實政治權力傾軋、教廷中樞牧首角色，還有義大利文藝復興黃金時代，以及天使／圓牌／緞帶／橡果圖像組群，彼此牽連糾葛，無法切割，因而在撰述面上，從多個視角面向進行考察，以符合10面〈金銅圓牌〉本身上層結構，集神學、政權、教權於一身，西斯汀小教堂本身在基督教世界深具象徵意義的本質。

研究標的

　　米開朗基羅一生才藝縱橫，睥睨傲世，為西方視覺藝術史上，罕見的天才，也是瓦薩里口中讚譽的畫聖（Il Devino）。舉凡繪畫、雕刻、建築，三大媒體視覺藝術，無不精湛，也卓絕有成。個人詩篇文采雋永、尺牘書信優美，集詩畫於一身。1489年，15歲時受羅倫佐‧麥迪奇（Lorenzo de'Medici, 1449-1492）賞識，應邀進駐該家族柏拉圖書院，有幸接觸文藝復興當時人文主義哲學家及文學家，如馬爾西利奧‧費奇諾（Marsilio Ficino, 1433-1499）、皮科‧米蘭多拉（Giovanni Pico della Mirandola, 1463-1494）、波里切亞諾（Angelo Ambrogini, 1454-1494，另名Poliziano）等人，同時也接觸回歸屬靈修院傳統，保守派道明修士薩沃納羅拉（Girolamo Savonarola, 1452-1498）的思想。這兩股彼此拉鉅的時代氛圍，米開朗基羅親身經歷。31歲時，受召至羅馬教廷，進行教宗陵寢雕刻案，不幸胎死腹中，反是在西斯汀小教堂完成曠世卓絕的天庭壁畫，為人們津津樂道至今，讚不絕口。

　　本書聚焦10面〈金銅圓牌〉壁畫系列，從事學術性專題研究，基於西方學者過去至今對於圓牌題旨的探討，共識尚待凝聚，故涉入從事相關的考察，期待在藝術創作者、藝術繪製委託人、以及西斯汀天庭壁畫上，提出不同觀視的角度，不同景緻新視窗。尤其西斯汀天庭壁畫研究，過去西方學界始終避談贊助委託者，教宗儒略二世的角色扮演，本書就此提出教宗黃金時代建議案，可跟國際接軌與對話，也提供天庭總體壁畫研究參考。

　　過去30、40年來，國內人文領域各個學科學門，有著突飛猛進的發展。西方藝術史的研究也不例外，惟因基礎結構不足，以及研究材料遙不可及之下，發展動力相對較弱。本書拋磚引玉，期為國內西方藝術史的研究發展，略盡棉薄之力，也就教前賢先進指正，同時跟國內米開朗基羅廣大的讀者分享另類觀視角度。

第 *1* 章

西斯汀小教堂與天庭壁畫委託案

位於梵諦岡使徒宮（Apostolic Palace）的西斯汀小教堂（Cappella Sistina, The Sistine Chapel），外觀恰如軍事要塞，為一高聳密閉式建築。長與寬40.9×13.4公尺，依古代所羅門神廟所建，也沿襲大祭司專用古禮，今為梵諦岡教廷教宗所屬。（Papal Capel, Capella papalis, Cappella Pontificia）

西斯汀小教堂在基督教世界，象徵最高權力也是跟天主最接近的所在。本書第一章，盤點幾個基本資料。其一是小教堂興建源起，最新研究成果。二是思道四世前教宗的銘印，關涉小教堂先前壁畫美侖美煥的鋪設，及其核心訴求所在。本章第2節次，則涉入西斯汀小教堂地面獨立的屏障建物。（cancellata，亦稱presbytery，chancel screen，或簡稱screen）該屏障物為活動可移動式的，劃分小教堂為前殿、後殿，神聖與世俗兩界域，對於天庭完整壁畫以及10面〈金銅圓牌〉閱讀，咸有重大意義，闢一單獨小節來做處理。

本章第3、4節次，涉入天庭壁畫委託案的源起、以及米開朗基羅所說，西斯汀天庭壁畫教宗同意「由我做，我想做的」，此二議題跟本研究關係密切，將從歷史文獻端上做檢視以及綜理。

一、興建源起與思道四世的銘印

根據教宗思道四世（Sixtus IV, 1414-1484，本名Francesco della

Rovere，任期1471-1484）所命名的西斯汀小教堂，其前身以及興建史，在上個世紀80年代前，學界主流意見，主張出自教宗尼可拉五世（Nicholas V，1397-1455，本名 Tommaso Parentucelli，任期1447-1455）任內所建造的，原名為主小教堂，（magna cappella, the Great Chapel）（Sherman, 1986）也便是15世紀中業的一座硬體教堂建築。

　　晚近梵諦岡建築史學者則指出，西斯汀小教堂早在12世紀末、13世紀初業屹立於現址，為中世紀盛期教宗英諾森三世（Innocent III，c.1160/61-1216，本名Lotario dei Conti di Segni；任期1198-1216）下令興建的教堂建築案[1]。在一篇名為《莊嚴純潔永恆榮耀的聖母瑪利亞》（in solemnitate purificationis gloriosissimae semper virginis mariae）講道詞中，教宗英諾森三世提到了西斯汀小教堂，並表示教堂遵照《舊約》〈列王記〉上第6章記載所羅門神廟而來，包括尺寸格局、牆垣外觀、東西向的方位、雙扇門、7個燭台象徵聖神7恩（seven gifts of the Holy Spirit）、七根智慧柱、代表智慧的前殿、代表知識的後殿等等。（Keyvanian, 2015, p.112）在講道詞最後，英諾森三世不忘鼓舞人心地說：「讓我們加快腳步，獻上珍貴果實，救贖我們的罪愆，……〔興建〕神廟，好讓天使以我們之名做見證，獻給耶穌基督[2]。」

　　250年後，時序1470年間，英諾森三世始建的西斯汀小教堂基底垂危頹圮，教宗思道四世下令再次全面加固整修，於1477年啟動[3]，1480年竣工。後，思道四世徵召義大利文藝復興初期托斯卡尼地區首席壁畫家創作

1　針對西斯汀小教堂興建源起，1986年美國文藝復興藝術史學者John Shearman，在梵諦岡博物館出刊 The Sistine Chapel: A New Light on Michelangelo: the Art, the History and the Restoration 一書專文中，寫到西斯汀小教堂前身，可回溯15世紀中葉教宗尼可拉五世時的主小教堂。2007年Renaissance Art Reconsidered. II. Locating Renaissance Art 一書作者Richardson M. Carol，則指出西斯汀小教堂，為教宗Nicholas III（本名Giovanni Gaetano Orsini，治理期1277-80）時所始建，後1420年前後，經教宗Martin V（本名Oddo di Colonna，治理期1417-1431）改建而來。參該書，p.49。晚近2015年，美國羅馬建築史學者Carla Keyvanian，根據1990年初3位梵諦岡使徒宮建築史學者研究指出，西斯汀小教堂的興建，應再推前至13世紀初教宗英諾森三世任內。（Voci, 1992; Voci & Roth, 1994; Pagliara, 1994）參見Keyvanian（2015），p.110-116。

2　該講道詞拉丁文引述如下：Satagamus igitur et nos dignos fructus agere poenitentiae, ut tale templum nos sibi faciat Angelus Testamenti Dominus noster Jusus Christus. 摘引自《拉丁神父全集》（patrologia Latina: Patrologiae cursus completus）vol. 216, p.514。全篇講道詞見p.502-514。該引文英譯文如下：Let us make haste, and offer worthy fruits in atonement of our sin, … a temple that might be proffered by an angel as testimony on our behalf to Jesus Christ.，取自Keyvanian（2015），p.112。

3　1477年2月2日做為西斯汀小教堂改建的起始日，來自當天舉行彌撒祭禮時，思道四世冊封姪子朱利安諾（Giuliano，亦後儒略二世）為亞維儂大教堂的宗座。後者將此資訊載入備忘錄中而傳世。參見Shearman（1986），p.22-91。

者10餘人，包括波提切里（Sandro Botticelli, 1445-1510）、佩魯奇諾（Pietro Perugino, 1446-1523）、傑蘭戴歐（Domenico Ghirlandaio, 1449-1494）、羅塞利（Cosimo Rosselli, 1439-1507）、柯西莫（Piero di Cosimo, 1462-1522）等壁畫家進駐，進行西斯汀小教堂南北牆面，摩西與耶穌各6幅生平事蹟，巨型壁畫的繪製。（原各7幅，祭壇面兩幅，後讓位『最後審判』）

創立梵諦岡圖書館、也被譽稱為「文藝復興可能學識最為淵博的教宗」（probably the most learned of the Renaissance popes），（Blume, 2003, p.10）思道四世，不單裝飾教堂牆面敘事性壁畫，也規劃上方 6扇拱形窗左右，巡繞教堂一周，28位歷代教宗的立身像。在教堂南北牆面底層，則是金銀閃爍裝飾性虛擬簾幕壁畫。同時，翁布利亞地區壁畫家阿梅利亞（Pier Matteo d'Amelia, 14450-1503/8）銜命繪製天庭蔚藍金星天象圖。（圖一）前後短短5年間，西斯汀小教堂煥然一新，華麗崔巍，集結義大利文藝復興初期卓越壁畫成果，反映思道四世個人藝文贊助恢宏的壯志。

1482年8月15日，在「聖母升天」（Assumption of Virgin Mary）紀念日當天，思道四世為金碧輝煌的西斯汀小教堂揭開序幕，致獻對象為「聖母升天」，覆蓋了前教宗英諾森三世獻予耶穌基督的古禮。當年由佩魯奇諾所繪的『聖母升天圖』（*Assumption of Virgin Mary*）小教堂主祭壇畫，今惜散佚，僅傳世素描稿與彩繪冊頁[4]，見證日換星移下西斯汀小教堂主祭對象的變遷。

隸屬芳濟教派的思道四世，一生致力推動聖母瑪利亞崇拜，曾撰述「無垢童貞聖母瑪利亞」（immaculate conception）等多篇神學論文，全力促進「聖母升天」教條信理化，惜未果。位在教堂南牆居中『基督交付天堂

4　佩魯奇諾所繪西斯汀小教堂『聖母升天圖』祭壇畫。今僅傳世兩圖例，一為奧地利維也納亞伯提納素描版畫檔案室（Abertina, Vienna）所藏，1481年前後由佩魯奇諾工作坊所繪的一張祭壇畫素描稿（編號inv. no.4861）。在該圖稿上，聖母居上層，以正面站姿表現，由天使左右簇擁，懸浮於雲霄天堂中。下層為12宗徒站立身像，居中3人，為使徒約翰、使徒彼得、以及皇袍加身的思道四世，三重冠冕置放在地，以側面表現，跪地作祈禱狀。另一件，為1470-80年間，於佛羅倫斯所繪的一幀手抄彩繪圖。該彩繪頁上勾勒西斯汀小教堂彌撒儀禮內殿現場，中央主祭壇畫為佩魯奇諾「聖母升天圖」，十分顯見。此彩繪冊頁今藏法國尚蒂利孔代博物館（Musée Condé, Chantilly）。前提素描稿，參見Ettlinger（1965），圖版34；後彩繪冊頁，參見Pfisterer（2013），圖版III。

鑰鎖予彼得』（*Delivery of the Keys to Saint Peter*）壁畫後景左右兩座君士坦丁凱旋門上，各有一段泥金銘文，它們寫道：「你，思道四世，致獻上此座恢宏教堂，事蹟雖不比所羅門王，但事奉主，超越他[5]。」（圖二）便將思道四世，重新裝飾古代神廟，匹比所羅門王的意圖，展露無遺。

美輪美奐的西斯汀小教堂，結合視覺審美與宗教精神性，也承載著贊助者教宗思道四世的政治訊息。除了匹比所羅門王以外，集結於南北牆面，摩西與耶穌各6幅生平事蹟圖[6]，則「要求觀者針對耶穌與摩西壁畫並置陳列下，做預表論神學，平行的默想。」（required of spectators contemplating typological parallels between the juxtaposed Christ and Moses frescoes.）（Lewine, 1993, p.106）這不外期待觀者將新律法與舊律法的開創者，做整合觀，進一步回饋至摩西與耶穌繼承人思道四世治理政績事業中。

摩西與耶穌生平壁畫提供「平行的默想」，以及傳統系譜的再造以外，南北牆面壁畫中，也不乏政治時事的針砭。北牆上摩西帶領族人『越渡紅海』（*Crossing the Red Sea*）一作中，置身摩西一旁的是，前紅衣主教巴薩里翁（cardinal Bessarion, 1403-1472），一位反土耳其的英雄人士，採以肖像方式呈現。他手中捧持一尊致獻給教宗的聖安德魯（St. Andrew）聖頦塔，是自君士坦丁搶救回來的聖物。（圖三）在畫面右側一片紅海汪洋中，也引人注意到的是，載沉載浮的敵軍，是以鄂圖曼帝國軍戎，取代古埃及人的戰袍做表現。（Pfeiffer, 2008, S. 78）

當代與古代人物共時性的在壁畫中並陳處理，一向傳遞編碼訊息。這裡也不例外。1453年拜占庭帝國淪亡後，收復君士坦丁堡以及耶路撒冷，為

5　拉丁原文如下：Im〔m〕ensu〔m〕Saiamo templum tu hoc Chldarte sacrasti Sixte opibus dispar religione prior. 英譯文如下：You have consecrated this great temple, Sixtus IV,〔you who〕cannot compare with Solomon in his works but surpass him in piety. 取自Jong（2013），p.170。

6　有關西斯汀小教堂南北牆面壁畫學術探討，數量夥眾，此處僅提Ettlinger（1965）、Lewine（1993）、Pfeiffer（2007）、Graham-Dixon（2008）等專論書籍供參。當中 Carol F. Lewine 一書，從教堂聖典章祭儀角度出發，跟南北牆面壁畫互動關係進行探討，更新先前的研究，受到重視。Heinrich Pfeiffer與Andrew Graham-Dixon兩作者在書中，亦收錄米開朗基羅天庭壁畫以及『最後審判』祭壇畫做相關討論。兩作者長期投入西斯汀教堂壁畫研究，質性優，亦提出供參。

後繼教宗迫在眉睫的天職[7]。『越渡紅海』壁畫上，溺斃於紅海中的，並非是古埃及法老士兵，而是鄂圖曼帝國的軍伍，便承載著預表論的神諭及天啟。這也意表著，一如摩西在神助下，帶領族人安然越渡紅海，思道四世潰擊鄂圖曼帝國，統一東西方教會的大業，也將最後實現。（Ettlinger, 1965; Lewine, 1993）此一觀點，同樣也出現在思道四世同時期委製的一枚肖像紀念牌上[8]。

二、教堂地面屏欄的聖俗兩界域

西斯汀小教堂南北牆面，以《舊約》與《新約》並置的壁畫創作，傳達教宗思道四世賡續所羅門神殿傳統、匹比古代明君、聖母瑪利亞崇拜、摩西與基督新舊律法繼承人、十字軍東征政策宣達、跟在神助下必勝等多元訊息與訴求。30年後，思道四世姪子教宗儒略二世登基，請託米開朗基羅獨立繪製西斯汀天庭壁畫，其政治訊息的傳達，有過之而無不及。

在西斯汀小教堂地面中央，有一座屏障柵欄建物[9]（cancellata，亦稱presbytery，chancel screen，或簡稱screen），屬於思道四世時期的製作，對於米開朗基羅天庭壁畫構圖設置，有著舉足輕重的意義。本小節，先就此做一敘明與勾勒。

西斯汀小教堂裡這座活動式的屏障建物，是1477至1480年間，由思道四世下令所建造的。委製團隊為15世紀下半業羅馬首席雕刻家安德列·布雷紐（Andrea Bregno, 1418-1506）、佛羅倫斯著名雕刻家米諾·達·費舍雷（Mino da Fiesole, 1429-1484）跟喬凡尼·達瑪塔（Giovanni Dalmata,

7　思道四世1471年登基後，積極籌措軍備，意欲推動十字軍東征，惟歐陸君王貴族當時另有他圖，號召乏力。1481年，跟那不勒斯國王佛迪南一世（Ferdinand I of Naples, 1423-1494）結盟，成功遏阻鄂圖曼帝國穆罕默德二世（Mehmed II, 1432-1481）在義大利東南角奧特朗托（Otranto）前後一年的佔領。參見Bisaha（2004），p.140-141; Setton（1976），p.379-380; Weiss（1961），p.21-22。

8　教宗思道四世驅逐鄂圖曼帝國入侵義大利之後，下令鑄製一枚肖像紀念牌，以資慶祝。正面為其側面肖像，反面為堅毅（constancy）擬人化女子手持長矛，倚靠一旁斷垣石柱景緻，腳下左右為土耳其俘虜及載乘載浮的船艦表現，為奧特朗托的勝利，做了見證。另，由圓牌反面敘事圖像可知，奧特朗托的勝利，跟十字軍東征收復聖地規模雖然不一，然攻陷東羅馬帝國的穆罕默德二世死於奧特朗托該地，具振奮鼓舞人心之意。該紀念牌之一，今藏華盛頓國家畫廊（編號1957.14.803.a），網頁圖版參見https://www.nga.gov/collection/art-object-page.44698.html。

9　西斯汀地面屏欄硬體建物，最早設置在小教堂正中央，亦天庭『夏娃的誕生』圖像的下方。1550年間，因內殿空間需求增升，向後移至今天位置。參見Leach（1985），p.1-30；Shearman（1986），p.22-91；Houston（2013），p.21-27。

c.1440-c.1514）等3位雕刻家及其工作坊。（Steinmann, 1897; Houston, 2013）

在視覺外觀上，這一座屏欄建物，上方頂部設置教堂聖事祭儀用的7座高聳獨立燭台，採開放形制。下方主體建築，分做兩層，上層3/5部位，為方格鐵製的鏤空窗；下層2/5部位，為大理石材質的基底座，左右基座上各有3塊裝飾性浮雕。中間留有一進出的通道，門楣及門框上也綴飾精美浮雕圖案。全建物莊嚴肅穆，矗立於教堂正中央，將教堂分為內殿、外殿兩區塊。近祭壇端的前殿，屬於教宗、主教團跟教廷高階神職人士領聖禮祭儀之席次區；後方近教堂入口端的後殿，則為受邀參與聖事王公貴族平信徒嘉賓席。（Leach, 1985, p.9）（圖四）此一安排設置，誠如前任教宗庇護二世（Pope Pius II, 1405-1464，本名Enea Silvio Bartolomeo Piccolomin，任期1458-1464）所說：「……在小教堂中，每個階層應有各自分派的位置，在明確的層級結構中。」（…… each grade in the chapel should have its own assigned place in a clearly regimented hierarchy.）（Houston, 2013, p.24）

根據庇護二世的見解，西斯汀地面屏欄建物，有著區隔與排除（separation and exclusion）功能，前殿及後殿，將教堂一分為二，每個階層「應有各自分派的位置」，一如神聖與世俗（Sacred and Profane）兩界域，各居其所，不可逾越[10]。不過，屏障建物中央銜接內殿與外殿的通道，亦為聖、俗兩界域的中轉（transit）所在，開啟向上提升的契機。（Houston, 2013, 24）米開朗基羅在西斯汀天庭壁畫上，就此做了回應。

在西斯汀天庭6大壁畫系列組群當中，9幅〈創世記〉主壁畫，居佔天庭頂層中央的位置。若以地面屏欄建物為分界，那麼屬於內殿神界上方的是，上帝創造宇宙天地以及創造亞當的前4幅壁畫；屬於後殿上方的4幅壁畫，則

10 美國藝術史學者Bernadine Barnes，在探討米開朗基羅『最後審判』專論中，對於教堂屏欄建物也闢專章討論。從讀者接受論涉入考察，指出屏障柵欄，是「二元化觀者最清晰的視覺象徵」（the most visible symbol of the dual audience）。參見Barnes（1998），p.41。

為勾勒人類始祖亞當夏娃的墮落、大洪水的降臨，亦即上帝對人類先後兩次的懲罰。位居正中心的則是深具象徵意義的上帝『創造夏娃』。

就此，英國著名結構主義學者Edmund Leach說到：以屏障建物為界，近祭壇端及近入口端的各4幅壁畫，前者「表現上帝做為創造者的角色；……〔後者〕近教堂入口端的，表現上帝缺席下，罪愆的人類。」（show God in his role as Creator；…towards to door, show sinful man without God.）（Leach，1985, p.9）

在〈西斯汀教堂屏障柵建物的隱喻〉（The Sistine Chapel chancel screen as metaphor）另一篇論文中，作者Kerr Houston也指出，教堂地面屏障對應到天庭上，為《舊約》先知以西結（Ezekiel）與以賽亞（Isaiah）兩人。前者先知以西結曾說：「耶和華對我說：這門必須關閉，不可敞開，誰也不可由其中進入；因為耶和華——以色列的 神已經由其中進入，所以必須關閉。」（以西44：2）。曾預告童女產子的後者先知以賽亞，也向族人高呼道：「但你們的罪孽使你們與神隔絕；你們的罪惡使他轉臉不聽你們。」（以賽59：2）。美國藝術史學者Kerr Houston就此表示，世俗的凡人，雖然靈中帶有神性，但身體為罪愆所俘擄，而真正屬靈的存在，「是保留給那些，看得到天堂裡，天主之美的人[11]。」（is reserved for those who enjoy the vision of God's beauty in heaven.）（Housten, 2013, p.25）這也便是說，教堂內殿神職觀者仰望天庭，所看見的是「上帝祂做為創造者的角色」，亦「天堂裡，天主之美」；教堂後殿世俗觀者他們所看場景，則為遭到上帝懲罰，「罪愆的人類」進而產生戒惕。

西斯汀天庭壁畫上，米開朗基羅就此回應，設置共9幅〈創世記〉壁畫，4幅在內殿上方、4幅在外殿上方，居中一幅，不是上帝『創造亞當』，而是上帝『創造夏娃』，位在屏欄建物的正上方，也是西斯汀小教堂天庭全面壁畫的軸心所在。

11 引言取自Houston（2013），p.25、註13。另，《舊約》先知以西結現身在『創造夏娃』一旁，除指涉聖母產後童貞（virginitas post partum）外，傳統上還有基督再臨的意涵。米開朗基羅1537至41年間完成小教堂祭壇畫『最後審判』，亦可循此脈絡觀視。參見Dotson（1979），p.223-256；Bull（1988），p.597-605；Wind（1965/2000），p.132-144；Lara（2010），p.137-158。

在基督教解經傳統中，上帝自亞當肋骨創造夏娃，是對於聖母瑪利亞誕生的預告，也是對教會誕生的預告，此為天主拯救世人總體工程計畫之一。誠如奧古斯丁說：「死來自女人，生也來自女人。」（Grossinger, 1997, p.5）這裡的「死」，奧古斯丁指的是，偷食禁果夏娃的死。而「生」，則是指聖母瑪利亞，因聖靈受孕，產下耶穌基督，犧牲受難為人類洗滌原罪而帶來新生。此一具有神學及聖事典章祭儀雙重意義的設計，符合教宗思道四世將西斯汀小教堂致獻聖母瑪利亞的安排，以及儒略二世對於叔父聖母崇拜賡續之意。再從另一個角度看，聖母瑪利亞也是教會的表徵，介於神聖、世俗兩界域中的教會，亦扮演仲介中轉的角色，如此順理成章凸顯西斯汀小教堂本身的功能，與教宗跟教會的職守。

西斯汀天庭〈創世記〉壁畫系列，映照地面屏障建物神聖與世俗兩界域。此一結構，從基督教神學看，呼應奧古斯丁影響後世深遠的《上帝之城》一書中，屬天之城及屬地之城，雙子城的神學觀。近祭壇端4幅〈創世記〉壁畫勾繪「天堂裡，天主之美」，「上帝祂做為創造者的角色」，亦奧古斯丁雙子城中所說的屬天之城；近教堂入口端的4幅〈創世記〉壁畫，刻劃人類的墮落以及背離天主後的淪落，亦「上帝缺席下，罪愆的人類」，奧古斯丁雙子城中所說的屬地之城。此一雙子城神學觀，同樣透過代表教會誕生的『創造夏娃』主壁畫，居中來做中轉。（Dotson, 1979）

西斯汀小教堂屏障柵欄建物，透露奧古斯丁雙子城神學觀，對於本文考察天庭10面〈金銅圓牌〉壁畫，具啟示作用。10面〈金銅圓牌〉再現教宗儒略二世神權及政權兩職責角色，其底層不脫神聖、世俗兩界域的事務。後面第4章將就此做完整的申述。

三、天庭委託案相關史料

1507年5月至1512年10月，米開朗基羅在西斯汀小教堂天庭上，完成恢宏無與倫比的曠世壁畫，為文藝復興盛期視覺藝術開啟新頁。在天庭遼闊空

間中，米開朗基羅勾繪基督教信仰世界觀，天主創世造人的恩典計畫，共計6大壁畫組群系列，來闡揚《舊約》前律法時代（ante legem）與律法時代（sub lege），進一步並預告《新約》耶穌基督恩典時代（sub gratia），亦彌賽亞福音之光到臨。（圖五、圖六）

　　此一關涉基督教中心思想的視覺創作，如眾周知，非為天庭原本的規劃，天庭原本的委託案，為耶穌基督12位宗徒群像，以來銜接前教宗思道四世，在小教堂南北6扇拱形窗兩側，28位歷代的教宗肖像。不過後來，發生戲劇性的轉折。本小節就西斯汀天庭壁畫委託案，做一史料端的概述。下一節次，則梳爬米開朗基羅所說，天庭壁畫由其獨立一人所完成的議題。

　　從史料端看，今天有關西斯汀天庭壁畫繪製的源起，主要認知來自於1550、1568年文藝復興藝術傳記家瓦薩里（Giorgio Vasari, 1511-1574）兩版《藝苑名人傳》（*Lives of the Most Excellent Painters, Sculptors, and Architects*），以及1553年，米開朗基羅欽定弟子孔迪維（Ascanio Condivi, 1525-1574）所撰寫的《米開朗基羅傳》（*The life of Michelangelo*）兩書記載[12]。以之外，米開朗基羅個人傳世大量史料，包括尺牘書信、個人札記、銀行記錄、詩集、以及素描圖等，也是不可多得的史料文獻[13]。

12 瓦薩里1550、1568年兩版《藝苑名人傳》，坊間版本頗多。本書使用Luciano Bellosi & Aldo Torrentino合作編輯1550年的瓦薩里《藝苑名人傳》，此版本1986年由杜林Einaudi出版社再版刊印，後文以Vasari-Torrentini（1986）標示。瓦薩里1568年再版的《藝苑名人傳》，本書使用1997年Maurizio Marini編輯版本做引用，後文以Vasari-Giunti（1997）做標示。另，1568年《藝苑名人傳》英譯本，本書使用1998年Julia Conaway Bondanella & Peter Bondanella兩人所編*The Lives of the Artists*一書，下以Vasari-Bondanella（1998）標示。至於1553年孔迪維所撰《米開朗基羅傳記》，本書使用2009年Charles David編輯發行的*Vita di Michelagnolo Buonarroti raccolta per Ascanio Condivi*，（Roma 1553）一書，下以Condivi-David（2009）註示。英譯本則用George Bull，*Michelangelo Life, Letters, and Poetry*一書翻譯，下以Condivi-Bull（1999）標示。有關瓦薩利《藝苑名人傳》過去至今，義大利原文及英譯文版本明細資料，參見Patricia Lee Rubin（1995）一書詳盡列舉與版本評述，p.414-416。

13 米開朗基羅一生創作橫跨雕刻、蛋彩畫、壁畫、素描、建築、工程設計等，且身兼詩人，勤於尺牘書信撰寫、以及日誌扎記與財務記錄等等，傳世資料因而夥眾，西方研究出版也持續中，下兩書目收錄1510年至1970年有關米開朗基羅所有西語印刊資料並附介述：Ernst Steinmann, Rudolf Wittkower, & Robert Freyhan (Eds.), *Michelangelo Bibliographie 1510-1926* (1927, reprinted 1967), Hildesheim; Luitpold Dussler (Ed.), *Michelangelo-Bibliographie, 1927-1970* (1974). Wiesbaden: Harrassowitz。就米開朗基羅個人傳世史料部分，書信類：*Il carteggio di Michelangelo: edizione postuma di Giovanni Poggi. a cura di Paola Barocchi e Renzo Ristori.* 5 vols. 1965, 1967, 1973, 1980, 1983. Firenze: Sansoni、*Il carteggio indiretto di Michelangelo, a cura di Paola Barocchi, Kathleen Loach Bramanti e Renzo Ristori.* ; 2 vols. 1988, 1995. Firenza: Studio per Edizioni Scelte。札記及合約類：*Ricordi di Michelangelo. a cura di Lucilla Bardeschi Ciulich e Paola Barocchi. Firenza: Sansoni, 1970、I Contratti di Michelangelo.* (2005). Ed. Lucilla Bardeschi Ciulich. Firenza: Scelte.。詩集類：*Rime di Michelangelo, a cura di Enzo Noe Girardi. Bari; Laterza. 1960*。銀行財務記錄類；*Rab Hatfield. The wealth of Michelangelo. 2002. Roma ; edizione di Storia e Letteratura.* 素描類：Luitpold Dussler（1959）；Ludwig Goldscheider（1966）；Michael Hirst（1988）。有關造形風格學討論，可參James Hall（2005）；Alexander Nagel（2002）；James Kline（2016），p.112-144。

1507年5月10日，米開朗基羅在札記簿上登錄兩筆資料，後世公認為西斯汀天庭壁畫委託案的啟始日。一筆是關於教廷財務大臣代教宗轉交給他500杜卡特（ducat）的頭期款。在札記簿上，米開朗基羅如此寫道：「這是支付思道四世教堂天庭壁畫的款項，在最尊貴帕維亞主教所擬的合約及條件下，我簽了字，並從今天開始工作[14]。」第二筆是同一天，米開朗基羅存入羅馬帳戶400杜卡特。在札記簿名細上他寫到這是：「小教堂支付款」。（per conto de la chappella）（Hatfield, 2002, p.23-4、p.373）

　　這兩筆記載，提供下面有關天庭壁畫幾個重要資訊：一是有關天庭壁畫委託案的啟始日，也便是1507年5月10日。二是天庭壁畫委託案，或是合約或是協議書確實存在，米開朗基羅在上面簽了字。三是預付款項的額度，以及最後四是擬定合約、代表教宗簽署人為「最尊貴帕維亞主教」。然而，令後世引以為憾的，這一紙合約或協議書，並未傳世。在米開朗基羅個人流傳至今大量的文獻檔案中，或是跟米開朗基羅簽約的那位帕維亞主教的身後遺物中也不見出土。

　　擬定西斯汀合約的帕維亞主教，名為阿里朵斯（Francesco Alidosi, 1455-1511），是教宗儒略二世長期近身親信，也是米開朗基羅少數信賴對象之一。1505年4月28日，教宗儒略二世陵寢案，也由他代表教宗，跟米開朗基羅簽訂合約的。1506年底，米開朗基羅毅然離開羅馬，最後同意前往波隆那與教宗會晤，特別點名帕維亞主教做擔保。在波隆那聖白托略大教堂（The Basilica of San Petronio）鑄製的巨型教宗青銅肖像，同樣也出自阿里朵斯的建議。根據美國藝術史學者James Beck的研究，1505年起至1511年5月阿里朵斯不幸遭人暗殺身亡前，兩人書信往返多次，阿里朵斯也不尋常的央請米開朗基羅製作作品。兩人互動關係良好，再加上天庭合約

14　1508年5月10日米開朗基羅在札記簿載入合約簽訂事宜，原文如下：per chonto della picture della vota della chappella di papa Sisto, per la quale chomincio oggi a lavorare chon quelle conditione e pacti che apariscie per una scricta facta da Monsigniore R.mo di Pavia e socto scricta mia mano. 取自Bardeschi Ciulich & Paola Barocchi（Eds）（1970），p.1-2。

由其所擬定，米開朗基羅簽字，因而學者James Beck不排除帕維亞主教阿里朵斯，為天庭壁畫題材的起草人之一[15]。（Beck, 1990; Frommel, 2014, p.24）

　　有關天庭壁畫的委託案，更進一步資料，也出自米開朗基羅個人之手。最著名的在他傳世尺牘中，有兩封最為重要。一封是1506年5月10日米開朗基羅在聖彼得大教堂重建動工前夕毅然離開羅馬後，他的同鄉及建築師Pietro Rosselli自羅馬給他的一封信函中，十分生動的，描述了教宗與建築師布拉曼帖（Donato Bramante, 1444-1514），針對天庭壁畫案交予米開朗基羅製作適切性的討論。這封信相當程度，為米開朗基羅不告而別，離開羅馬出自「其他原由」（altra cosa）提供了解釋[16]。後世從這封信中，更重要的是，獲知米開朗基羅一開始拒絕承接天庭壁畫的態度，以及早在米開朗基羅與帕維亞主教簽約壁畫委製案之前，相關的話題如火如荼已展開。

　　對於西斯汀天庭壁畫委託案更重要的史料，無疑是1523年12月底米開朗基羅寫給佛羅倫斯大教堂駐派教廷Giovan Francesco Fattucci神父的一封回覆信函[17]。在這封信中，米開朗基羅頗具怨言地，細數了1504年後手邊的委託案以及工作，包括如教宗陵寢案大理石採購進度、個人挹注大量資金、佛羅倫斯市政廳委託壁畫草圖競標案、佛羅倫斯大教堂委製12宗徒立身像、1506年徵召到波隆那，前後耗費兩年時間，好不容易鑄製完成巨大教宗青銅肖像等等，一一做了描述。針對西斯汀教堂天庭壁畫部份，米開朗基羅在該

15 帕維亞主教阿里朵斯今傳世一枚肖像紀念幣，正面為其側面肖像，反面為手持雷霆，以裸體現身的天神朱比特，站在一輛由兩頭蒼鷹駕馳的騎乘上，其底層有天宮射手座及雙魚座兩圖像，傳達天神朱比特主宰戰神與月神，守護帕維亞主教的訊息。此枚紀念幣，今傳世多枚，如佛羅倫斯巴傑羅館、紐約大都會美術館、華盛頓國家畫廊等處。本文參考後者，網頁圖版及相關資料見https://www.nga.gov/collection/art-object-page.44654.html。

16 有關1506年4月17日，米開朗基羅數度要求見教宗未果，於聖彼得大教堂改建動土前一晚，毅然離開羅馬的經過，參見米開朗基羅1506年5月2日寫給友人建築師Giuliano da Sangallo信中所載。在該信中，米開朗基羅告知，基於「其他原由」（altra cosa）離開羅馬，隱射對於人身安危憂心忡忡。另一方面，就教宗陵寢案，米開朗基羅在信中表示到，未嘗不可在佛羅倫斯製作的意願。惟信中不曾提及任何有關西斯汀天庭繪製事宜。此之後，至西斯汀拱頂壁畫1507年5月10日簽約前，一年多時間，米開朗基羅與教宗互動落谷底，經佛羅倫斯行政首長介入，米開朗基羅要求帕維亞主教阿里朵斯背書，方於1506年底同意前往波隆那與教宗見面。坊間就此記載頗豐，本文不再複述，僅稍提如上。參見：Milanesi（Ed.）（1875/1976），p.426-428；Barocchi & Ristori（1965），p.16；Bull（1999），p.99-102；Robertson（1986），p.91-105；Beck（1990），p.63-77；Volker Herzner（2015），p.15-20。

17 此信另存一版本，惟較短，亦未註記日期。學界推斷應屬同年稍早所寫，不過也有少數不同聲音，主張或出自1513年初。參見Ciulich（2005），p.21；Herzner（2015），p.39。

信中，則是提及到委託案變更的經過。他說，教宗原本交託給他的，是耶穌基督12宗徒畫像，但經多張素描試作下，他表示12宗徒畫像，是一個「貧乏的案子」（una cosa povera），「因為使徒本身是貧困的。」（perche furon poveri anche loro）之後教宗接受他的提議，放棄原案。信中米開朗基羅接著寫到，教宗於是同意他，西斯汀天庭壁畫案「由我做，我想做的」。（io facessi ció che io volevo）。（Barocchi & Ristori, III, 1973, p.9）

　　米開朗基羅在信中披露教宗接受天庭委託案的變更，有其特定書寫的氛圍與必要性[18]。在文藝復興時期，委託案的變更，然而少之又少，惟才華卓絕非凡的藝術家，享有此一殊榮。之前，耗時27年，於1453年完成的佛羅倫斯洗禮堂銅門浮雕，由當時首席金工師暨藝術家吉貝提（Lorenzo Ghiberti, 1378-1455）所鑄製，成功地說服雇主佛羅倫斯織料商會（Arte di Calimala），將原訂28塊浮雕鑄製案，調降為10塊。（Brandt, 1992, 76、Radke, 2008、Bloch, 2008）這座米開朗基羅譽稱為「天堂之門」（porta caeli, Gates of Paradise）的委託案，門上10面浮雕題材來源，今有幸傳世，出自佛羅倫斯執政長、人文歷史學者布魯尼（Leonardo Bruni，亦稱Leonardo Aretino，約1370-1444）之手[19]。

　　2007年在《定位文藝復興藝術》（Locating Renaissance）一書中，作者Carol M. Richardson引進「互動溝通事件」（communicative events）的新觀點，做為考察義大利文藝復興藝術取徑的新視角。這個最早

18 1513年2月底，教宗儒略二世駕崩後，他的陵寢案仍是米開朗基羅夢魘。跟教宗家族後代繼承人，前後3次修訂合約，遲至1545年方才完工，設置於教宗登基前宗座之一，羅馬聖彼得腳鍊教堂（San Pietro in Vincoli）中。1523年春天，教宗姪子烏比諾公爵Francesco Maria I della Rovere前往羅馬，拋出「有位藝術家」身懷巨款，卻一事無成。米開朗基羅知悉後，1523年底，寫信給Giovan Francesco Fattucci央請從旁協助交涉，並徵詢麥迪奇家族新教宗克勉七世（Clement VII, 1478-1534，本名，Giulio di Giuliano de 'Medici，任期1523-1534）是否繼續當時他手邊的聖羅倫佐新聖器室案（Sagrestia Nuova，San Lorenzo），還是重拾前教宗陵寢案，亦無不可。易言之，米開朗基羅給Giovan Francesco Fattucci的該信函，為回覆後者詢問有關陵寢當年跟教宗儒略二世互動的答覆，可說事出有因。信中含澄清辯解之意，故羅列佛羅倫斯各項委託案，及後來到羅馬，陵寢案卻戛然而止，藉此表達不滿。另，Giovan Francesco Fattucci為米開朗基羅在羅馬主要代理人，居中協商儒略二世陵寢案後續製作事由。米開朗基羅跟新教宗克勉七世溝通，也由他代勞。兩人關係友好，持續近15年，此做一補述。參見Paola Barocchi & Renzo Ristori（Eds.）（1973），p.7-9；William E. Wallace（2010），p.121-122；Hugo Chapman（2005），p.99-101。

19 1424年6月21日在一封給佛羅倫斯毛布料商會的回信中，佛羅倫斯行政首長布魯尼提到，經央請，擬定洗禮堂東門所需的《舊約》題材清單一事。布魯尼為佛羅倫斯當時執政長，前曾輔佐數名教宗，本身是古典哲學文學譯者，也是但丁及佩脫拉克的傳記家，以及為他贏得第一位現代史學家之名的《佛羅倫斯史》（Historiarium Florentinarum Libri XII）一書作者。參見Brandt（1992），p.76；Radke（2007），p.19-20。

由英國歷史人類文化學者Peter Burke所揭櫫的觀點，如作者Richardson所說，可以遠離傳統美化藝術家的書寫方式，而將文藝復興「藝術品的創作，視為是人際互動溝通性事件下的產物，〔發生〕在藝術家與委託人之間、中心與中心之間、甚至文化與文化之間[20]。」這個觀點，也適用在西斯汀天庭壁畫委託案的變更，以及之後到繪製完成的過程中。

米開朗基羅1523年12月底，寫給羅馬神父Giovan Francesco Fattucci的信中，如上所述，提及天庭原委託案為12宗徒群像的經過。對此，牛津大學藝術史學者文德說道：我們「沒有理由去懷疑米開朗基羅所做的聲稱。」（There is no reason to doubt Michelangelo's assertion.）（Wind, 1944, p.223）這個觀點普遍為學界一般所接受，主要基於米開朗基羅今天傳世兩張素描圖稿，做為視覺圖證。

今藏倫敦大英博物館（編號1859,0625.567）及美國底特律美術館（編號27.2.A）的這兩張米開朗基羅天庭素描稿[21]，（圖七、圖八）「對於西斯汀總體天庭的設置方案，提供了他最早也最完整的構想。」（offer the most complete early records of his ideas for an overall decorative scheme of the Sistine ceiling.）（Bambach, 2017, p.82）在大英博物館所藏的素描圖稿上，米開朗基羅運用快筆速寫方式，勾勒下一個天庭局部，自上到下方雙尖拱的構圖，一共畫出3層結構，底層是一位雄赳赳的坐姿人像，其上方是一枚圓牌，左右由兩位天使簇捧。最上方則是一個菱形狀的四方形區塊。大體上，特別是下層，那位坐姿人像，跟今日天庭先知及女預言家的位置及體態，同一也接近。據此延伸天庭一圈，適足收納12人次的群像。因而這張草圖，彌足珍貴，足證米開朗基羅1523年信中所說，天庭初始委託案為12宗徒群像，所言不虛。

20 引言原文如下：the creation of works of art as products of 'communicative events' – between artists and their patron, between one centre and another, and even between one culture and another.取自Richardson（2007），p.16。
21 兩張天庭初始設計稿，分由大英博物館藏（編號1859,0625.567）27.4 x 38.6公分，鋼筆、褐色墨於紙上；以及底特律美術館藏（編號27.2.A），37.3 x 25.1，鋼筆、棕色墨、粉筆於紙上。兩圖參見本書圖版，全圖見兩館數位典藏網址如下：http://www.britishmuseum.org/research/collection_online/collection_object_details.aspx?objectId=671387&partId=1；https://www.dia.org/art/collection/object/scheme-decoration-ceiling-sistine-chapel-54588。

底特律所藏素描稿，與今天庭壁畫整體構圖又更為接近，為大英素描圖稿下一階段的發展。天庭上幾何性元素逐次降低，頂層的畫幅截彎取直，呈正四方形，引人注意的，是圓牌放大，跟兩側守護天使等高。學界根據這兩張素描圖稿，分別做了拱頂構圖的還原圖，來與天庭最後完成壁畫結構相互比對。（Sandstroem, 1963; Brandt, 1992; Pfisterer, 2012）對於本文關注的10面〈金銅圓牌〉壁畫而言，這兩張天庭初始圖稿，重要性不在話下，透露圓牌系列為天庭最早成員之一，符合本研究主張它們再現教宗的規劃。後文這兩張圖稿進一步再做觀照。

西斯汀天庭壁畫委託案的合約，至今闕如不見，是一大遺憾。針對天庭壁畫題材來源，如何進行組織架構，總體中心思想為何，還有起草人的身份等[22]，甚至在時序上，1507年5月10日，米開朗基羅在札記簿上寫到跟帕維亞主教簽定的那份合約，是在天庭壁畫委託案變更之前或是其後，也無從得知。今天唯一確鑿無誤的一筆資訊，是西斯汀天庭壁畫的總經費，計3000杜林特[23]。

由上綜括顯示，今天有關天庭委託案的傳世史料，主要來自米開朗基羅個人書信尺牘札記為主。兩張米開朗基羅傳世的素描圖稿，也為西斯汀天庭壁畫構思、發展過程，留下珍貴一手史料。此外，文藝復興史家瓦薩里及米開朗基羅弟子孔迪維所寫的兩本米開朗基羅傳記，當中也有栩栩如生的記載，但主要是對圓牌的描述，後文進一步涉入。至於米開朗基羅1523年12月底尺牘中，說到西斯汀天庭壁畫，教宗同意他「由我做，我想做的」，因事關天庭壁畫綜括題旨的認知，跟10面〈金銅圓牌〉無法脫鉤。下一節，綜括4位具代表性的觀點學者，就此議題，做一扼要梳爬。

22 據《藝術商務：文藝復興合約與委製過程》（*The Business of Art: Contracts and the Commissioning Process in Renaissance*）一書綜理所示，義大利文藝復興藝術家與委託者簽訂合約中，主要規範有4類項：材料的使用、製作期程、款項的支付、以及題材內容（material, production, payment, and subject matter）。藝術委託案的題材內容，於文藝復興時期，咸由委託端提供。參見O'Malley（2005），p.1。另著名英國藝術史學者Michael Baxandall，1974年出版，1988年再版*Painting and Experience in Fifteenth-Century Italy*一書中，從文藝復興視覺藝術創作合約書，雙方責任義務平台端上，做了藝術社會學上探討，具參考價值，此亦一提。Baxandall（1988）。

23 參見 Vasari-Giunti（1997），p.2559；Vasari-Bondanella（1998），p.443；Condivi-David（2009），p.25r；Condivi-Bull（1999），p.39。

四、米開朗基羅「由我做，我想做的」？

　　米開朗基羅一生勤於筆耕，1496年起至辭世前三天，傳世尺牘達1400餘封，往來對象有225人次。當中出自他個人之手的，也有近500封上下。這是晚近學者的彙整與統計。（Parker, 2010）

　　在這些為數可觀，米開朗基羅傳世的尺牘中，1523年12月底那封信，十分珍貴，也是個例外。米開朗基羅對於手邊進行的創作案，一般而言，咸三緘其口，「*不單西斯汀天庭壁畫繪製期間的信件如此，承接其他所有委託案亦然。*」（not only of the letter penned during his work on the Sistine ceiling, but of all his commissions.）（Parker, 2010, p.96）

　　米開朗基羅兩位傳記家瓦薩里與孔迪維，在他們的傳記中，並未就天庭壁畫設計、構思上，提供任何更多的資訊。2002年撰寫《米開朗基羅的財富》（*The wealth of Michelangelo*）一書的作者Rab Hatfield，在1991年之前所發表的一篇論文中，針對1523年12月底，米開朗基羅寄給羅馬神父Giovan Francesco Fattucci信中「由我做，我想做的」這句話，從佛羅倫斯古文字學的角度，做了考察。他說：天庭壁畫「*米開朗基羅負責擔當整體規劃以及設計，雖是可能的；但從信中的字裡行間看，非為必然[24]。*」言下之意，對於「由我做，我想做的」所指涉以及適用的範疇，是否含蓋天庭壁畫由米開朗基羅一人所構思以及設計規劃，語帶保留。

　　米開朗基羅在西斯汀天庭上，恢宏華麗，集結6大組群系列壁畫創作[25]，包括敘事性以及非敘事性人物群像兩類，適各有3叢集的壁畫系列創作。它

24　引言原文如下：That Michelangelo was responsible for the program as well as the design, although probable, does not necessarily follow from the wording of the letter.取自Hatfield（1991），p.471。

25　相關西斯汀天庭壁畫研究資料，1995年美國藝術史學者William E. Wallace彙編學術論文集五冊，當中第二冊以西斯汀天庭壁畫為主題，共收錄27篇學術論文，為研究入門重要參考資料。1999年，芝加哥藝術史學者James Elkins在*Why are our pictures puzzles?* 一書中〈論怪獸般曖昧繪畫〉（On monstrously ambiguous paintings）章節裡，做了西斯汀天庭壁畫研究書目的回顧，值得一提。（p.98-121）2000年，Elizabeth Sears匯編牛津學者Edgar Wind（1900-1971）一生撰述天庭壁畫9篇重量級學術論文，並以註腳方式，增納入更新研究成果，以*The religious symbolism of Michelangelo: the Sistine ceiling*書名出版，含1960年文德針對10面〈金銅圓牌〉所提獨立專論（p.113-123）。此之外，有關天庭壁畫1980至1989年跨世紀修復成果，參見Pietrangeli, Carlo.（1986）. *The Sistine chapel: the art, the history, and the restoration*；及後Pietrangeli, Carlo & De Vecchi, Pierluigi.（1994）. *The Sistine chapel: a glorious restoration.* 兩專書。上未提，也具參考價值的天庭壁畫專論書籍參見：Charles de Tolnay（1945）、Leopold D Ettlinger（1965）、Charles Seymour Jr.（1972）、Rudolf Kuhn（1975）、David Summers（1981）、Creighton Gilbert（1994）、Loren Partridge（1996）、Frank Zoellner（2002）、Heinrich Pfeiffer（2007）、Hertzner（2015）等。

們總體的篩選過程如何敲定？9幅〈創世記〉壁畫題材如何產生？挪亞及其家族圖，佔據3幅之多，理由又何在？或是12位先知及預言家，名單如何形成？困擾學界的，還有天庭6大系列，如何搭配以及做整合？而最終天庭壁畫的中心思想為何？是由米開朗基羅個人構思？還是由委託者、或教廷指派神學家意見提供而來？就此，過去及當代學者見解並不一致，下擇4位具代表性學者的看法，做一抽樣敘明。

1945年，美國普林斯頓藝術史學者迪托奈在《米開朗基羅：西斯汀天庭壁畫》（*Michelangelo: The Sistine Ceiling*）一書中，回顧半世紀，相關研究文獻後說道：天庭壁畫研究，至今「由於各家詮釋一一提出，對於壁畫幾乎可說的都說了，剩下的是整合各個部分，讓總體中心思想，那生機盎然的有機體顯現[26]。」

40年後，1986年，梵諦岡博物館主持第一批天庭壁畫，亦耶穌先人族譜系列修護完成後，出版成果報告專刊一冊，美國文藝復興神學史學者歐瑪利（John O'Malley），亦出土維泰博「黃金時代」講道辭的作者受邀撰文，他對天庭壁畫整體綜括題旨的看法，跟迪托奈不一。他說：「今天學界的比重，偏向這樣的假設：它是由少數，或一組飽學的神學家所規劃，由米開朗基羅所執行完成[27]。」

在那篇題名〈米開朗基羅天庭壁畫背後的神學思想〉（The Theology behind Michelangelo's Ceiling）論文中，歐瑪利列舉「飽學的神學家」名單，依時序排有：基督教早期教父奧古斯丁（St. Augustine, 354-430）（Edgar Wind, 1960/2000; Dotson, 1979）、12世紀神秘學神學家約阿希姆（Joachim von Fiore, c.1130-1202）（Bull, 1992）、13世紀經院哲學家，也屬方濟教派的聖文德（St. Bonaventure, 1221-1274）（Hartt, 1950）、15世紀末佛羅倫斯道明修會修士著名薩佛納羅拉（Savonarola, 1452-1498）（Hatfield, 1991、Herzner, 2015）、以及不少學者一再提

26 引言原文如下：Since there have been interpretations, almost everything has been said about this work except the main idea which unites the whole and makes it appear an animated organism.取自De Tolnay（1945），p.IX。
27 引言原文如下：The weight of scholarly opinion today favours the hypothesis that some "learned theologian" or group of theologian planned what Michelangelo executed.取自O'Malley（1986），p.105。

及、儒略二世時期首席神學家埃吉‧迪‧維泰博（Egidio da Viterbo, c.1469-1532）等飽學之士。

這張1986年所開列的名單，在千禧年後持續擴充中，包括3篇獨立專論、一本學術專論中，另外增列猶太卡巴拉神秘神學（Sageman, 2002; 2005）、中世紀神學家約阿希姆神學觀再次露出（Pfeiffer, 2007）、以及教宗思道四世聖母無垢論（The Immaculate Conception）（Kim E. Butler, 2009）等3位學者指認，3位神學家思想[28]。

晚近2015年，德國藝術史學者何茲納（Volker Herzner）發表《西斯汀天庭壁畫：為何米開朗基羅被允許畫他所想畫的》（*Die Sixtinische Decke, Warum Michelangelo malen durfte, was we wollte*）專論書一冊，獨排眾議，主張天庭壁畫題材的總體規劃設計，是由米開朗基羅獨立所完成的，對於1523年12月底米開朗基羅給羅馬神父Giovan Francesco Fattucci信中所說「由我做，我想做的」，給予完整的觀照與接納，為過去少數持相同見解的學者發聲（De Tolnay, 1945; Hope, 1987; Gilbert, 1994; Herzner, 2015），十分難得，也彌足珍貴。

有鑑於西斯汀教堂本身的屬性功能，為教宗個人所專屬，且進出西斯汀教堂者，身份地位非比尋常。英國藝術史學者Jane Schuyler，1990年在一篇討論『創造亞當』專論當中，針對米開朗基羅與天庭壁畫總體中心思想，提出中間路線第4種聲音。下兩點是她的歸納與結論：

「（1）任何天庭的設計規劃，不可能沒有米開朗基羅的加入，因為米開朗基羅在圖像中所反映的入微與理解，要求藝術家智識上全面的參與；

（2）任何天庭上的規劃，不可能沒有教廷成員的建議或諮詢，基於西斯汀小教堂在天主教祭儀典禮上的重要性[29]。」

28 此一叢集學者的觀點，咸主張藝術創作源出特定歷史文獻或神學文本，明顯地壓縮藝術家在作品傳達個人思維的空間，因而此觀視取徑早在1970末、80年代，業受到新藝史學派（New Art History）的批評。有關西斯汀天庭壁畫研究，至今浸漬在傳統詮釋學中，以作品意涵題旨的探究為依歸。2012年新藝術史學期刊（Journal of Art Historiography）舉辦「新藝術史之後」（After New Art History）學術研討會，含晚近發展介述，在此提出供參，見Jõekalda（2013），p.1-7。

29 引言原文如下：1) no program for the ceiling could have been devised without Michelangelo, for the comprehensiveness and subtlety of Michelangelo's imagery required the artist's full intellectual participation, and 2) no program for the ceiling could be free from the advice and suggestions of members of the papal court, given the importance of the Sistine Chapel to Catholic liturgy. 取自Schuyler（1987），p.116-117。

針對米開朗基羅天庭的總體創作，是否由他個人構思設計所完成？還是另有其人？經上4位學者所提見解顯示，可說至今仍無定論，未來無疑將持續考驗學界。就本研究關注10面圓牌系列而言，米開朗基羅所說，教宗同意「由我做，我想做的」，如何閱讀以及理解[30]，後文需再做釐析。

30 米開朗基羅傳世尺牘，偶給後世不少困擾。2002年，美國學者哈特費德在出版《米開朗基羅的財富》（*The wealth of Michelangelo*）一書中，包括羅馬及佛羅斯銀行帳戶全面清算後得知，及至辭世，米開朗基羅富可敵國，跟長期信中刻劃清貧情狀不一。參見Hatfield（2002）。

第2章

天庭壁畫與〈金銅圓牌〉系列

西斯汀天庭壁畫上，「除了人體造形美，其餘的造形美，都不存在[1]。」，這是風格學鼻祖、瑞士藝術史家沃夫林（Heinrich Wölfflin）在《古典藝術：義大利文藝復興導論》（*Die Klassische Kunst: eine Einfuehrung in die italienische Renaissance*）一書中，對於天庭壁畫所下的評語。一向自詡雕刻家的米開朗基羅，在文藝復興人本主義的追尋以及古典人體藝術紛紛出土下，崇尚人體造形美，順理成章西斯汀天庭壁畫為一最佳的寫照。

10面〈金銅圓牌〉壁畫系列，為西斯汀天庭色彩繽紛視覺網脈中的一員，一度塗敷金色閃爍光芒，不過今天沉寂無人聞問，有其底層主客觀因素。本章就10面〈金銅圓牌〉所在位置、環境語境、保存現況、以及施作 繪製等方面加以敘述，組成本章第2、3、4小節主題。在本章第1節次中，則從宏觀面向，來就天庭壁畫構圖6大壁畫主題、以及天庭虛擬建築結構做一綱 要性的概述，有利10面〈金銅圓牌〉壁畫後面接續的閱讀及考察。

一. 天庭壁畫主題與虛擬建築結構

米開朗基羅在西斯汀小教堂天庭，長40公尺、寬14公尺遼闊無垠的空間中，架設基督教人、神互動，世界源起及人類墮落，基督教創世紀圖像。在

1　沃夫林引言原文如下：…neben der menschlichen Form einer andere Schoenheit nicht mehr existiere.取自Woefflin（1899），S. 55。沃夫林該句話，上下文做閱讀，是對天庭人體數量過多，讓人目不暇接所説，頗有抱怨之意。亦提出供參。

整體天庭的布局上，米開朗基羅運用幻覺主義虛擬建築元素，做底層結構的載體，並以長方形、三角形、菱形、以及半月形，4種不同建築幾何形制，以及3種人體造形，包括雕刻性（sculptural）、圖像性（pictorial）、以及裝飾性，共300人次，來鋪陳天庭上6大壁畫創作系列，井然有序，也饒富節奏變化，將「天庭總體空間整合為一」，（die ganze Deckenflaeche zu einer Einheit zusammenzufassen.）如圖像學創始人潘諾夫斯基所說。（Panofsky, 1921, S. 4）

　　西斯汀天庭上，計6大壁畫系列創作群組，包括3組敘事性圖像、以及3組非敘事性，人體造形的創作群組。始自《舊約》〈創世記〉第一章，及至《新約》〈馬太福音〉第一章耶穌先人40代族譜，天庭全幅壁畫以《舊約》文本題材為處理對象，運用預表論神學，來闡說基督教彌賽亞耶穌基督降臨的福音。

　　西斯汀天庭上6大壁畫叢聚的主題內容，從拱頂中央起始，向下方牆面移動，依序為：

　　1）9幅〈創世記〉敘事圖像，以3-3-3結構配置在天庭頂層，長方形寬闊的頂簷壁帶區中（cornice），共同揭櫫基督教世界的源起，含上帝創造宇宙天地萬物（3幅）、上帝創造人類始祖亞當夏娃，跟其後人類的墮落（3幅）、以及上帝降大洪水、挪亞建造方舟、跟之後感恩祭與定居務農的經過（3幅）。在形制上，分做寬框、窄框兩類，寬框有4幅、窄框有5幅，以交叉方式排列。

　　2）20位古典俊秀裸體少年，以立體動態坐姿方式表現，為天庭上人體造形美的絕品，設置在9幅〈創世記〉主壁畫5幅窄框外側4個角落。

　　3）10面〈金銅圓牌〉圖像系列，亦本文研究考察對象，同樣設置在9幅〈創世記〉主壁畫5幅窄框左右的外側，由20位古典裸體少年兩人一組，以緞帶牽持及守護做表現。

　　4）12位先知及預言家人物群像，包含7位《舊約》男性先知，以及5位

古代女性預言家，為天庭上，尺幅最為壯觀，獨立的人體群像組群。他們位在中央頂簷壁帶區外側下方、兩個三角拱尖區（spandrels）的中央，齊聚一堂，預告耶穌基督彌賽亞的誕生，救世福音的到臨。

5）4大英雄事蹟圖，刻劃以色列古代摩西、以斯帖、茱蒂斯、大衛，兩男兩女4人，在天主恩典下拯救族人的英勇事蹟，座落在天庭4個角落，4菱形穹隅中。（pendentives）

6）16組耶穌先人族譜圖，共計40代，安頓在教堂牆面拱形窗上方，與天庭拱頂交接的半弦月區（lunettes）中，以及在其上方，8幅族人遷徙圖於山角拱尖區內，採席地坐姿方式表現。前者獨樹一格，以日常生活居家景緻處理，為圖像學上的首創。

西斯汀天庭上，在這6大系列壁畫創作外，還有三組裝飾性的人物，穿插其間，分做3層排列，由上至下分為：24位匍匐山角拱尖左右兩側，黃銅色的裸身人像、48位先知預言家身旁、以及兩側柱頭上，成雙成對的裸體小天使、還有底層12名，以站姿表現，捧持先知預言家名牌的小天使群組。他們裝飾性色彩濃厚，共同跟天庭上前提的6大壁畫創作系列，組成西斯汀小教堂天庭崔巍華麗，人體造形絕美的曠世壁畫。

文藝復興初期建築師、畫家、理論家阿貝提（Leon Battista Alberti, 1404-1472），在其著名《論繪畫》（De pictura; On Painting）書中，特別推薦藝術家應「…習於製作大型圖像，對於你想要去表現的，盡可能去接近實際物體的比例。」（…become accustomed to large images that approach as much as possible in size what you would like to realize.）（Alberti, 2011, p.79）後統稱此為「恢宏風格」（maniera grande）美學觀。而此一風格在西斯汀天庭壁畫上，也有著充分踐履。對於文藝復興傳記家瓦薩里而言，祭壇端正上方《舊約》先知約拿（Jonah）恢宏坐姿，舉手投足間，突破虛擬建築框架，包含前縮法的精湛處理，尤其給予了最高讚譽。（Puttfarken, 2000, p.128-129）

在西斯汀天庭總體壁畫上，米開朗基羅以人體造形美為主軸，運用「恢宏風格」，將人物嵌入結構嚴謹的虛擬建築空間中。此一表現模組，具有開創性色彩。文藝復興15世紀末、16世紀初，先後完成的拱頂指標性壁畫，包括前教宗亞歷山大六世（Alexander VI, 1431-1503，本名Rodrigo de Borja，任期1492-1503）首席壁畫家品圖里秋（Pinturicchio, 1452-1513）在羅馬聖瑪利亞人民教堂（Santa Maria del Popolo）唱詩席上方所繪的拱頂壁畫、品圖里秋另一件在西耶納大教堂皮柯洛米尼圖書館（Piccolomini Library）繪製的天庭壁畫；或是佩魯奇諾（Pietro Perugino, 1450-1523）1497-1500年間，在佩魯奇亞貨幣商會接待廳（Sala delle Udienze del Collegio del Cambio）稍早完成的拱頂壁畫，為學界經常援引，視為是跟天庭壁畫有著關連性的代表性創作。（Sandstroem, 1963; Brandt, 1992; David Hemsoll, 2012）

不過，上提3組天庭壁畫案例，一律依古羅馬（all'antica）裝飾性風格鋪陳，以幾何塊狀來做構圖表現，並將大量奇珍異草與各式怪獸圖案滿佈於壁畫中，此為其共通特色。在今藏大英博物館（編號1859,0625.567）以及美國底特律美術館（編號27.2.A），兩張天庭最早的設計稿中，米開朗基羅初始的處理，亦採取此一傳統表現手法，沿用幾何塊狀的結構，如學者們針對兩張初稿所做的重建圖所示（圖九、圖十）。（Sandstroem, 1963; Brandt, 1992; Pfisterer, 2012）在完成的天庭壁畫上，米開朗基羅然而完全改觀，做了創新，以阿貝提倡議的人體「恢宏風格」來做表現依歸，建立嶄新的拱頂壁畫範式。

西斯汀天庭虛擬建築結構，做為承載人體美的底層支架，扮演關鍵性的角色。米開朗基羅運用了長方形、三角形、菱形、以及半月形，計4種不同建築幾何形制來做鋪陳，賦予天庭繁複多樣變化的特色，然有條不紊，含秩序以及律動感。就此一虛擬幾何建築結構的源流而言，今天依舊聳立在羅馬競技場邊的君士坦丁凱旋門，常被提出為參照比對的案例。前面第一章曾提

及，西斯汀北牆佩魯奇諾所繪『基督交付天堂鑰鎖予彼得』巨型壁畫背景上，左右各有一座君士坦丁凱旋門，上面鐫刻教宗思道四世匹比所羅門王的鑲金銘文。在天庭壁畫虛擬建築的設計上，這位晚年接受洗禮，成為虔誠基督徒的古代羅馬帝國皇帝，他的凱旋門同樣受到優惠及尊崇。

瑞典藝術史學者Sven Sandstroem就此探討後即指出，天庭上形形色色，各種虛擬建築元素，「在君士坦丁凱旋門上，除了兩組元素以外，其餘在天庭上都有其對應組[2]。」對於本書考察10面〈金銅圓牌〉系列而言，君士坦丁凱旋門左右及正反一圈，適有10枚圓牌形制的浮雕作品，主題屬於古羅馬軍事戰蹟圖，是否跟天庭圓牌有所關係，引人矚目，後文將涉入討論。

1987年，美國藝術史學者Charles Robertson在一篇重新檢視米開朗基羅與布拉曼帖互動關係的論文中，以米蘭斯福爾扎城堡珍寶廳（Sala del tesoro, Castello Sforzesco）布拉曼帖所繪的一幅『阿果斯』（Argus）壁畫做了比對，十分罕見。（Robertson, 1986）（圖十一）這件以古希臘阿果城明君阿果斯獨立站姿為表現主題的壁畫，圖像上也運用各式虛擬建築元素，做為烘托設計以及裝飾的載體，特別是「在阿果斯的腳下，甚露出幾座小的高塔與城垛，跟一條帶狀形的藍色天空；像是在天庭上的兩端，也各有一條長條形狀的天空[3]。」如該篇論文作者Robertson寫到。

布拉曼帖米蘭『阿果斯』的壁畫，跟天庭虛擬建築結構，彼此做連接，客觀上看，似未必合適。米開朗基羅跟設計聖彼得大教堂重建案的建築師布拉曼帖，兩人如眾所周知關係甚差。然而，在視覺端上，兩者分享對於創新表現形式的探索，也不容否認。布拉曼帖阿果斯壁畫一作，也屬於文藝復興初期理論家、建築師阿貝提所提的「恢宏風格」人體結構，且引進形色各種

2 引言原文如下：Only two tiers of pictures on the facade of the Arch of Constantin have no counterparts in the ceiling of the Sistine Chapel.取自Sandstroem（1963），p.178。

3 引言原文如下：There are even at the feet of Agus little towers and battlements and a band of blue sky; and, as in the ceiling, a strip of sky can be glimpsed at either end. 取自Robertson（1986），p.94。另，布拉曼帖該壁畫損壞嚴重，阿果斯腳下，數座建築元素依稀可見，惟「帶狀形的藍色天空」，露出於阿果斯左鞋靴前，構圖上顯為奇特，待再確認。

虛擬建築元素，構思概念上的確含帶共通處。不過，作者Robertson在前引文中寫到「一條帶狀形的藍色天空」，也露出在天庭上，依筆者之見，則嫌說服力不足。因前者出自裝飾性考量，後者則跟整體構圖考量有關。

根據15世紀80年初，阿梅利亞繪製拱頂星空天象圖所使用的一張素描顯示[4]，原本天庭南北橫軸，共計分為10塊，米開朗基羅就此重劃，做了調整，他將空間拓寬，分做9塊，因而產生出額外兩端的邊框。而其主要目的應有2：一是〈創世記〉壁畫總量需求使然。9塊空間，承載9幅〈創世記〉壁畫。二是為了整合西斯汀小教堂牆面與天庭結構，做出一氣呵成的效果，十分的關鍵。這便也是說，天庭頂簷壁帶區的兩端，各有暗示穹蒼「一條長條形的天空」，非為裝飾，基於上面二方面考量而來。

本節次就天庭6大壁畫系列主題、天庭虛擬建築載體兩議題，上面扼要的做了概述。下進入本書研究主題，10面〈金銅圓牌〉造形構圖上的描述。

二、〈金銅圓牌〉佈設構成與語境脈絡

在西斯汀天庭井然有序、鮮悅亮麗的壁畫中，10面〈金銅圓牌〉壁畫，擁有小而美，如壁甕般的獨立空間。米開朗基羅不過並非將它們單純的嵌入其中，而是運用許多設計手段來做處理。下就〈金銅圓牌〉系列物理位置、組織構成、以及周邊語境環境等議題一一做詳明。

西斯汀天庭中央，米開朗基羅規劃一個虛擬頂簷壁帶區（cornice），做為天庭主視覺以及焦距所在，這跟本文關係最是密切。在這個橫跨天庭東西軸向，密閉的頂簷壁帶區內，米開朗基羅蒐羅3組壁畫群組於其中，10面〈金銅圓牌〉系列為其一，另外為9幅〈創世記〉壁畫以及20位古典俊秀裸體少年。

10面〈金銅圓牌〉以及20位古典裸體俊秀少年，它們作為9幅〈創世記〉壁畫周邊的圖像，一致集中在5幅〈創世記〉窄框壁畫外側的兩端位置

4　教宗思道四世時，西斯汀拱頂原繪者阿梅利亞所製作的這張圖稿，後為米開朗基羅長期夥伴之子安東尼‧達‧桑格羅（Antonio da Sangallo, 1484-1546）所收藏傳世，學界主張應從米開朗基羅手中取得。參見Brandt（1992），p.82，註17、18。

上。圓牌壁畫部分，設在5幅窄框左右兩側，共計為10面；古典少年設在5幅窄框左右四個角落，共計為20位。

　　雖然這3組系列，共同分享天庭上虛擬頂簷壁區的空間，不過米開朗基羅在視覺動線上，做了一個安排，讓兩側的10面〈金銅圓牌〉與20位古典俊秀少年，雖然接近天主創造世界與人類，但它們跟9幅〈創世記〉壁畫位階不同。10面〈金銅圓牌〉系列以及古典俊秀少年群組，還有天庭上其他所有壁畫，皆以南北向，亦由下往上，做觀視取景設計。惟有〈創世記〉9幅主壁畫，在天庭上採以東西軸向做處理。此一安排，額外賦予9幅〈創世記〉壁畫系列獨特的身份及地位，從祭壇端向教堂入口端一路排序下來，教堂本身以祭壇為中心導向的格局，有一強調，因此愈加凸顯上帝恩典，此一創世造人劃時代的重大事件。

　　直徑一律135公分，色彩上仿青銅赤赭為底色，上敷金箔及深褐色所繪製完成的10面〈金銅圓牌〉壁畫系列，被安置在天庭5幅窄框壁畫左右外側兩端的壁甕中，而且由於橡葉花環圈，由後方露出，顯示圓牌背面是懸空的。它們在造形上，呈圓環形制，頂端有橡樹花環壓底，且十分醒目，擁有波浪弧形的寬邊外框。在這個圓牌外框上，其材質仿紫斑岩大理石，並鑲飾5個環孔，頂孔以及左右雙耳，配上輕盈金、紫、綠，三色迤長緞帶，由左右兩側古典俊秀少年，兩人一組來做牽持及守護，整體安排十分周延。（圖十二）

　　米開朗基羅對於圓牌外框的設計，也關照有加[5]。每面圓牌外框的5個環孔，兩兩處理不一。在頂端頂孔上，緞帶穿繞環孔後，向左右兩側延展，呈雙翼蝴蝶結狀，並固著在上方淡色大理石的柱頭上。米開朗基羅這裡十分獨特地，讓圓牌頂端與上方〈創世記〉壁畫共同分享邊框，產生互聯關係，不應忽略。接著，就圓牌外框雙排雙耳4孔的處理上看，米開朗基羅則讓這4個

5　過去學者鮮少就圓牌環境位置或語境氛圍做細部關照，或從中建立有意義訊息。唯一美國藝術史著名文藝復興學者哈特（Frederick Hartt）在他1950年論文中，提到圓牌外框5孔，如耶穌基督十字架上5傷，圓牌本身，則象徵聖餐儀禮中的聖餅（hostie）。參後第3章文獻回顧涉入哈特該文時相關討論。參見Hartt（1950），p.199-200。

環孔，各繫繞1條斗長的緞帶，共計為4條，交由兩側俊秀少年來做牽拉。這4條繫繞雙排雙耳的緞帶，在外觀造形及設計端上，處理也不盡一致。上方雙耳的2條緞帶，由兩位俊秀少年以手牽持，左右拉開，呈拖曳狀。古典俊秀少年他們變化多端的體態、姿勢、動作，易言之，出自於牽持圓牌的緞帶而來。圓牌下方雙耳2條緞帶的處理也具巧思，它們向下延伸，連接到俊秀少年寶座下方石座椅上的一枚重金屬鐵環上，固鎖在那。而且為了避免位移，部分古典少年，以腳尖踏踩住緞帶，來做定位的。

米開朗基羅如此安排，傳遞幾個重要的訊息：10面〈金銅圓牌〉與西斯汀教堂天庭本身硬體結構不可分割，反映在頂孔上以及下方雙耳鐵環上，它們固著在教堂本身硬體的建築上。相對下，20位俊秀少年以立體雕像方式表現，他們跟教堂的關係，反而間接，彷若客卿一般，來到天庭，坐在大理石的寶座上。他們的蒞臨，以緞帶牽引壁龕中的圓牌，讓它們迎風而起，分享天主的創世造人。

1553年，在《米開朗基羅傳》一書中，作者孔迪維寫道：「圓牌作品，……所有都跟主要敘事圖有關。」（i medaglioni, … tutte approposito peró della principale.）（Condivi-David, 2009, p.23v）圓牌壁畫跟9幅〈創世記〉壁畫比鄰而居，分享邊框，實非為偶然。

米開朗基羅針對圓牌及其周邊物件的材質處理，也投入相當的心思。圓牌本身為仿青銅的貴重物件。圓牌外框所繫緞帶，40條之多，顏色上，含金、紫、綠色三種類。青銅圓牌波浪型的外框，米開朗基羅選用罕見的古羅馬帝王專屬的紫斑岩（porphyry）來做處理。除此以外，圓牌系列是天庭上唯一一組大量塗敷金箔的創作[6]。這些稀罕珍貴材質，以及其色彩學上的象徵意義，特別是金色及紫斑岩，在文藝復興時期，咸屬權重一時君主或教宗所

6　英國著名藝術史學者巴森戴爾在《十五世紀意大利的繪畫與經驗》（*Painting and Experience in Fifteenth-Century Italy*）一書中，曾以傑蘭戴歐（Domenico Ghirlandaio，1449-1494）接受佛羅倫斯孤兒院（Spedale degli Innocenti）委製『三王朝聖』（*The adoration of the Magi*）合約為例，彙整出合約中3規範要點：一是在畫家端上，根據提供草圖進行繪製、二是雙方酬金支付期程、與完成作品日期的訂定、三是有關塗敷使用顏料上，對於品質及劑量的規範，尤其是金色及紺青色（ultramarine）兩色。參Baxandall（1988），p.6-8。循此知悉，天庭上有關金箔的議題，如其劑量及施敷所在理，理應於合約書中一一載明。另參《藝術商務：文藝復興合約與委製過程》（*The Business of Art: Contracts and the Commissioning Process in Renaissance*）一書相關的綜理與介述，見O'Malley（2005）。

專屬。米開朗基羅在此使用，依文藝復興時期用色傳統慣習以及作品所在場域來看，除了首席教宗之外，別無他人足以擁有特權。

10面〈金銅圓牌〉系列在色彩學、材料學，以及語境脈絡上尊榮身份，相當程度，也反映在米開朗基羅天庭初始的設計稿上。在今天傳世、特別是珍藏於底特律美術館天庭的初稿上[7]，一枚碩大圓牌居中，左右隨伺兩名天使，兩者主從關係十分明顯。在今天的壁畫上，米開朗基羅則是做了大幅的調度。兩側的少年天使，擴充尺幅面積，以古典裸體造形來做處理，兩肩羽翼去除再不露出。10面圓牌跟古典俊秀少年的關係，從素描到天庭壁畫換言之可說主客易位，有著戲劇性的翻轉。

米開朗基羅重新調度圓牌跟古典少年的關係，意義重大也耐人尋味。從視覺端上看，古典俊秀少年脫離桎梏，各種身姿體態變化萬千造形，上溯也足以匹比古典人體美。但從功能角度上看，他們雙手以緞帶來牽持圓牌，他們守護圓牌的角色，其實並未改變。米開朗基羅審慎安排10面圓牌周遭環境物件，包括如色彩、材質、外框環孔、緞帶纏繞機制、固著於教堂硬體上等等，由此看，便有偌是補償性作為，目的在維繫素描圖稿上，圓牌跟天使原本主客的關係。

10面圓牌除了由20位俊秀少年以緞帶牽持之外，在圓牌的頂端，也露出左右襯底的橡樹橡葉花環。這組在天庭上，總量醒目也顯赫的圓像物件，也是由兩側俊秀少年所肩荷或背負著。在造形安排上，它們部份延伸至俊秀少年寶座周遭，形成一袋袋飽滿橡樹橡果的叢集。針對橡葉花環及橡果的視覺表現，米開朗基羅是以多樣取代統一，以繽紛造形取代規格制式化做處理的。在顏色施塗運用上亦然。少數橡枝葉花環呈金黃色澤，十分獨特，如定位在『上帝分割光明與黑暗』主壁畫一旁的古典少年，他肩上所背荷的橡葉環圈，居中央的部位便有如金色橡樹一般。

7　米開朗基羅素描創作研究專家，倫敦學者賀斯特（Michael Hirst）曾表示到，大英博物館及底特律美術館兩張素描稿，與文藝復興慣見的素描模型稿（modello）不一。後者為委託案啟動前，藝術家前行製作委託案的微型圖稿，提供委託單位核可與認定用。米開朗基羅1534年跟教宗克雷曼七世簽定『最後審判』時，曾製作一張素描模型稿，惜未傳世，僅載於史料中。參見Hirst（1988），p.80；Barnes（1998），p.54、註42。就西斯汀天庭壁畫而言，modello惜未見傳世。

橡葉花環及橡果這組視覺物件，在天庭上大量露出，一方面如眾所知，它們屬於德拉・羅維雷（della Rovere），亦教宗儒略二世家族徽章以及教宗個人牧徽的象徵。另一方面，在符號學及圖像學上看，於文藝復興盛期，則傳遞諸如天堂之樹、聖十字架、黃金時代果實等的意象，後面第6章就此將進一步的討論。

綜括之，米開朗基羅對於10面〈金銅圓牌〉設計構思安排及佈署，如上示，有著繁複細緻與周延的設計及規劃。同時也在此強調，單就造形處理及表現看，圓牌壁畫與教宗做連線，並不突兀。下一節，聚焦在圓牌系列保存現況與施作繪製實務平台端上的討論。對此，也有另一波意想不到的轉折。

三、〈金銅圓牌〉保存現況及乾濕壁畫技法

10面〈金銅圓牌〉壁畫，為西斯汀天庭壁畫3大敘事性圖像系列之一，跟中央區9幅〈創世記〉主壁畫、穹隅4幅以色列英雄事蹟圖，共同分享傳達訊息的任務。不過，在畫幅供給端、在風格表現上、以及作品保存端的這3方面看，10面〈金銅圓牌〉是天庭上另一序列、具異質另類色彩的圖像群組，跟天庭上其他壁畫系列咸不一致。

1905年，德國學者史坦曼在（Ernst Steinmann）《西斯汀天庭壁畫》（*Die Sixtinische Decke*）一書中，最早指出，10面〈金銅圓牌〉系列在作品保存上，深受3個不利因素影響。一是圓牌敷設金箔脫落嚴重；二是繪製端上，圓牌系列是以乾、濕壁畫混合技法所完成的；三是史坦曼也觀察到，圓牌壁畫不可能皆出自米開朗基羅個人之手。

二戰後，以風格學擅長的普林斯頓學者迪托奈，在1945年天庭專論書中，進一步也指出，10面〈金銅圓牌〉在繪製上，反映兩種不同的風格表現樣式：「前面6幅圓牌，做了仔細的塗敷；後面3幅（除去不易辨識1幅，筆者按），則草草勾勒，部分使用金色塗敷。[8]」迪托奈摘引文中所説「前面6

8　引言原文如下：The first six are carefully executed; the last three are only hastily sketched, partly with the application of gold. 取自De Tolnay（1945），p.72。

幅圓牌」，指的是1511年夏天前，天庭完成的第一批前期壁畫作品，亦即由教堂入口端至〈創世記〉『創造夏娃』一作為止。迪托奈所提到的「後面3幅」，則指『創造亞當』到祭壇端上方的圓牌創作，屬於天庭壁畫後期第二批的創作。

　　史坦曼與迪托奈兩位學者上面提出的見解，在上個世紀1980至1989年，西斯汀天庭壁畫劃時代修復清理後[9]，大致得到證實。10面圓牌壁畫作品圖像，塗敷金箔、採以乾、濕壁畫技法混合施作、以及反映前期、後期兩種風格，咸皆屬實。

　　此外，梵諦岡博物館藝術史學者，也是當年負責修復總監的曼西奈里（Fabrizio Mancinelli）再列一個議題說到：天庭總體壁畫當中，「10面圓牌壁畫比較複雜，因為一方面作品以乾壁畫技法繪製，另一方面先前多次遭修護破壞，看起來，大多數像是後來塗繪的結果。[10]」曼西奈里這段話中，事實上拋出了兩個議題，一是圓牌壁畫「遭先前多次修復破壞」，二是「大多數像是後來塗繪的結果」。

　　為便於對焦各別議題，下面將史坦曼、迪托奈，以及壁畫修復總監曼西奈里，3人針對10面〈金銅圓牌〉系列所提的資訊，分兩區塊做討論：其一是圓牌壁畫系列，以乾、濕壁畫技法混合施作、塗敷金箔、以及之前修復的負面影響，大致屬於圓牌作品保存現況欠佳的原因；第二個議題是圓牌壁畫本身風格上有兩種樣式，雖跟前面區塊相關，但底層主要出自圓牌壁畫由助手們施作所致。故為書寫之便，本小節處理其一；其二移至下一小節做關照。

9　西斯汀小教堂天庭壁畫，於上世紀1980至1994年間進行劃時代壁畫維護及清理工程，計分4階段：1980年至1984年進行修護對象，為教堂拱形窗上半弦月區塊耶穌先人族譜圖、以及拱形窗左右歷代教宗群像圖，1984年至1989年，為天庭上其他所有的壁畫創作品。1989年至1994則為祭壇面上的『最後審判』。而全面壁畫維護主要目的在研究、記錄、及重建壁畫繪製的過程，針對牆面裂痕損壞上做維護、清理數世紀來香火煙漬塵垢以及滲水沉積的壁癌，還有一最重要的任務，在除去先前維修，覆蓋原作所添加的膠礬、動物油等所造成的傷害。而且，以免破壞損及原作，排除任何補色復原的動作。梵諦岡博物館壁畫維修總監Fabrizio Mancinelli、以及梵諦岡古物修護實驗室主任Gianluigi Colalucc為撰寫天庭壁畫修復兩位主要作者，本文參考書目如下：Mancinelli（1986）、（1991）、（1994）；Colalucc（1986）、（1991）、（1994）等書中專文。

10　引言原文如下：The Tondi are more complicated both because there were painted a secco and because they were damaged by earlier restorations and appear to have been largely repainted.取自Mancinelli（1994），p, 53。

10面〈金銅圓牌〉壁畫系列保存現況欠佳，最直接的關係，來自於圓牌壁畫是以乾、濕壁畫技法混合施作的結果。如眾所周知，乾壁畫技法，顏料施敷於全乾的牆面，附著力遠遠不如濕壁畫技法，讓顏料與牆面表層石灰細沙融入合一，不論在時效端上，在作品保存端上，運用乾壁畫技法施作，有著不利負面影響。

　　今天10面圓牌作品，顏料以及色澤脫落、或散佚的情形，相當嚴重，幾乎沒有一幅圓牌不備受到衝擊。設置在波斯女預言家上方的圓牌，全幅面顏料一一散盡，僅存赤赭底色以及若干微弱線條，屬10面〈金銅圓牌〉壁畫中，保存現況最受影響的一枚圓牌。另一件位在教堂入口端戴菲女預言家上方的『押尼珥之死』（*Death of Abner*）圓牌作品（圖十三），在1797年因鄰近聖天使城堡（Castel Sant'Angelo）火藥庫爆炸，遭致餘震波及，作品左上角落，石灰層不幸完全脫落，押尼珥臉部及右上半身散佚，為10面〈金銅圓牌〉系列另一件受損嚴重的壁畫作品。（Tolnay, 1945, 131）不過這件作品的損傷，還來自外來因素，非直接受繪製技法影響。〈金銅圓牌〉其餘壁畫圖像，或是部分人物僅存輪廓線條、或是場景不全，或是部份視覺物件流失，以上這3種情況咸皆有之。特別近祭壇端的幾幅壁畫，屬於西斯汀天庭後期製作的第二批創作，保存狀況極甚差，適足提供主題辨識而已。

　　西斯汀天庭壁畫主要以濕壁畫技法繪製完成，此為通則。少數運用乾壁畫技法施作的區塊也有，集中在天庭裝飾性元素上，包含虛擬建築結構、耶穌先人族譜及先知們的姓氏名牌文字部分、多數裸露的小天使身上，還有部分『大洪水』周邊次要的人物。（Wallace, 1987）10面〈金銅圓牌〉運用乾、濕壁畫混合技法完成，當中屬於濕壁畫的部分，是在圓牌的底色上，亦仿青銅赤赭的塗敷上；屬於乾壁畫技法製作的區塊，則為圓牌本身圖像部分的繪製。

　　10面〈金銅圓牌〉啟用乾壁畫技法施作，追根究節，主要出自實務端上的需要，且詭譎的跟塗敷金箔有著密切關係。如眾所知，施敷金箔，在操

作上，運用到黏膠性材質方可奏效，而此一程序，只能夠在全乾的牆面上進行。上個世紀80年代修護天庭壁畫首席修護師 Gianluigi Colalucci即說：「惟有敷設金箔時，無法避免的，須用到膠油或是黏著劑[11]。」而其後果是：「使用乾壁畫技法，便將削弱壁畫的品質。」（painting a secco was to diminish the quality of the fresco.）（Colalucci, 1991, p.68）〈金銅圓牌〉系列，為天庭上唯一一組大量塗敷金箔的系列，運用乾壁畫技法施作，易言之，有其實務端上的必要性及後果的承擔。

釐清10面〈金銅圓牌〉壁畫運用乾壁畫技法跟金箔塗敷的關係後，接著進入有關修護總監曼西奈里所提，圓牌壁畫「先前多次遭修復破壞」此議題。

根據文獻所示，西斯汀天庭壁畫過去修護作業主要歷經3次：分別在1625年、1710至1713年間、以及1935至1938年間。曼西奈里前提10面圓牌「先前多次遭修護破壞」，主指17跟18世紀，前面兩次不當的維修及破壞。第一次1625年修護的主事者是Lagi，他使用沾溼的麵包（moistened bread）來除去壁畫上的污垢。1710至1713年間，第二次的修護作業，是由Annibale Mazzuoli主事，他的清理材料，是希臘酒溶劑，而其結果反是讓壁畫明暗色調產生逆反變化，最後他再塗敷上一層膠質，讓壁畫更加遠離原貌。（Colalucci, 1986, p.262-265）曼西奈里針對圓牌壁畫便說到：「天庭上兩端的[壁畫]，他們黑色輪廓線，以及敷塗上金的區塊，咸受嚴重修復作業影響，或發生在18世紀時[12]。」指的便是 Mazzuoli在修護清理上，採用膠質與酒精熔劑的不當。這便反映，圓牌壁畫遲至18世紀初業嚴重受損。

梵諦岡博物館修復總監曼西奈里，在該篇修復報告文章的結尾，另做了一個補充註腳，他說：10面圓牌壁畫「看起來，多數像是後來塗繪的結果」，但「自教堂入口端向祭壇端移動，構圖品質趨弱，單單是來自於過去

11 引言原文如下：It is only for gilding that the use of an adhesive or mordant is unavoidable.取自Gianluigi Colalucci，（1991），p.68。
12 引言原文如下：On both halves of the ceiling, the black outlines and the gilding were heavily restored, probably in the eighteen century.取自Mancinelli（1994），p.267。

的修護，還是部份出自原始圖像，並無法確知[13]。」曼西奈里在註腳中所做的這個補充說明，下面可再釐清，也就是今天圓牌壁畫外觀，是否跟「原始圖像」有所差距，而且是否影響今天圓牌壁畫的閱讀？

1991年，義大利國家素描版畫研究所（Istituto Nazionale per la Grafica）推出一項《西斯汀壁畫複製版畫》（La sistina reprodotta）的專題特展[14]，收錄1540年起至18世紀西斯汀天庭壁畫，具代表性的版畫複製作品，做展示。當中有一張由義大利版畫家阿爾貝提（Cherubino Alberti, 1553-1615）鑴刻的天庭壁畫局部版畫，在此做一比對，有助問題的釐清。

阿爾貝提的該幅版畫，頗為忠實地複製了近祭壇端跨系列的幾組壁畫創作，包括底層耶穌先人族譜圖一幅、其上利比亞與但以理兩位先知及女預言家、頂層上方兩件圓牌壁畫作品，還有左右牽持圓牌共4位古典俊秀少年。阿爾貝提所複製的兩幅圓牌，分別是祭壇上方『以撒的獻祭』（The sacrifice of Issac）與『押沙龍之死』（The Death of Absalom）。進行做比對時，首先引人注意到的是，複製版畫圖像細節，較今天圓牌圖像為多，譬如『押沙龍之死』一作，大衛王愛子阿貝沙龍美髮懸吊於樹上，橡樹的枝幹依然可見（圖十四）。或在『以撒的獻祭』版畫上，蹲踞祭壇上的以撒，以及一旁的亞伯拉罕，兩人全身造形也有著較為完整的呈現。進一步細觀，若干其他差異也一一浮出。如『以撒的獻祭』作品中，亞伯拉罕及以撒一站一蹲，圓牌壁畫與版畫上的人物重心以及體姿動態，表現不一。而在『押沙龍之死』一作上，圓牌上的押沙龍懸於樹上，十分顯見的，是以背面方式做表現的；（圖十五）在阿爾貝提的版畫上，押沙龍則是採以正面處理，兩者適巧

13 引言原文如下：It is unclear if the declining quality of the compositions is the result of past restoration alone, or if it can be attributed in part also to the original.取自Mancinelli（1994），p.266。

14 16世紀末義大利版畫家阿爾貝提這件銅版複製畫，今傳世至少有3張，一張在紐約大都會博物館（編號17.50.19-153）、一張在倫敦維多利亞暨亞伯提博物館（編號DYCE.1346）、一張在維也納阿伯提納館（Albertina）。該複製圖尺寸為43.5×54.9 cm。參該三館典藏網路相關資料以及圖版。另Sharon Gregory在《瓦薩里與文藝復興版畫》（Vasari and the Renaissance Print）一書中指出，瓦薩里手邊應有天庭壁畫版畫的複製品，因於1568年版《藝苑名人傳》書中，對部分先知的描述更為細緻。（p.143-145）同時期另一位版畫家Giorgio Ghisi（1520-1582），於1562至1564年間，曾經複製米開朗基羅『最後的審判』10幅，西斯汀天庭壁畫，也做了數10幅先知以及古典裸體少年的單件複製版畫，惟咸以局部方式呈現，且止步於頂簷壁畫外框，圓牌並不在複製範圍內。參見Michal Lewis & R. E. Lewis, The engravings of Giorgio Ghisi 圖版44-49。另一位去背景，以人物為主的天庭壁畫著名複製者為Adamo Scultori（c.1530-c.1585），先後完成至少73張天庭的複製版畫，亦主以先知及古典少年為對象表現，在此亦一提。參見Cordaro（1991）；Barnes（2010）。

相反。今天圓牌跟阿爾貝提的複製版畫，循此看，兩者的確存在顯而易見的殊異性。

　　阿爾貝提的這張版畫，鐫印製作時間為1577年，如頂層銘文中所寫，亦早於1625年天庭第一次維修的時間，客觀上看，這張版畫跟天庭壁畫1512年底落成時的原貌，照理說差距應是相對有限。但是從今天『押沙龍之死』圓牌上，大衛王愛子押沙龍，是以背面身姿露出，跟之前版畫正面的處理，樣貌上的南轅北轍，可以理解曼西奈里上引所言，圓牌壁畫「像是後來塗繪的結果」，有其專業判準基礎。

　　綜括之，10面〈金銅圓牌〉壁畫系列，在天庭上保存現況，因為涉入過去修護不當議題，確實「比較複雜」。為了達到鮮豔亮麗閃爍的金色效果，更接近屬靈的神聖性，圓牌圖像指定塗敷大量金色，因而必須啟用乾壁畫技法，再在歲月催促以及長期的煙燻下，愈加造成保存不易，圖像顏色一一散佚的負面後果。今天所見，因而跟原作有著一定落差，引以為憾。

　　不過，就本文10面〈金銅圓牌〉題旨考察而言，經上分析，不致受到任何影響。因為本研究聚焦作品題旨，專注在作品的內容上，非關風格表現。圓牌主題的辨識為首要，也是唯一的依歸。然儘管如此，米開朗基羅將這組壁畫交由助手們進行繪製施作，涉入品質風格議題，仍需釐清，這是下一節次關注的主題。

四、〈金銅圓牌〉施作繪製與助手群

　　西斯汀天庭10面〈金銅圓牌〉由米開朗基羅助手群施作完成，之前學者業做指出。（Steinman, 1905; Tolnay, 1945）。1980年間，在西斯汀天庭壁畫跨世紀修護期間，長期耕耘米開朗基羅研究的美國藝術史學者華列斯（William E. Wallace），發表〈米開朗基羅在西斯汀教堂的助手群[15]〉

15 華列斯於論文中，考證比對了米開朗基羅當年書信、個人收支、以及瓦薩里及孔迪維兩人傳記史料中的資料，為天庭壁畫助手首度群發聲。除了瓦薩里《藝苑名人傳》中，提及6名助手外，華列斯另增列7名。包括來自家鄉佛羅倫斯5名學徒（garzoni）、3名處理壁畫前製準備工作、裝飾元素施作與庶務的助手、2位知名建築師Giuliano da Sangallo（1445-1516）、Piero di Jacopo Roselli（1474-1531）協助畫架設計及搭建、2名知名壁畫家Francesco Granacci（1469-1543）與Giuliano Bugiardini（1475-1554），後兩位是早期跟米開朗基羅在傑蘭戴歐（Domenico Ghirlandaio, 1449-1494）畫坊一塊習畫的同儕及好友，負責相關壁

（Michelangelo's Assistants in the Sistine Chapel）論文一篇，便說，西斯汀天庭壁畫「經清理修護後，非常清楚的揭開數名繪者的筆跡。」（The cleaning has revealed the clear presence of several hands.）（Wallace, 1987, p.203）

根據華列斯的表列，天庭上由「數位繪者」操刀的，包括先知預言家柱頭的小天使、耶穌先人族譜中間捧持24組姓名牌銘文的小天使、所有虛擬建築結構、古典少年身旁橡花環橡堅果元素、〈創世記〉主壁畫中一些周邊次要人物，以及10面圓牌壁畫。這些咸由來自米開朗基羅家鄉佛羅倫斯的助手群所施作完成，前後約有13人次。不過，即便如此，對於天庭上由助手群所圖繪的壁畫，華列斯鄭重強調到：「這些當然是米開朗基羅提供草圖，以及全程監督下所完成的。」（Michelangelo certainly supplied drawings and supervised the whole production. Wallace, 1987, p.210）

美國藝術史學者華列斯，根據歷史文獻檢閱所得到的結論，跟米開朗基羅自己說，天庭壁畫是他在20個月獨力完成，不相違背。西斯汀小教堂天庭壁畫空間遼闊，長40公尺、寬14公尺，6大系列壁畫創作系列、3組群裝飾性天使造形，總計近300人次，無法一人獨立繪製，也無此必要。文藝復興時期壁畫繪製實務作業，相當繁瑣。前置上，牆面鋪底上褐色粗灰泥層（arriccio）、將備妥原尺寸的草圖（cartoon）移轉至壁畫牆面、研磨所需用顏料、上細沙石灰層（intonaco），之後未乾前，啟動壁畫正式上色繪製程序。而且，每日繪製區塊及進度要求精算，日復一日，有著相當數量的細瑣庶務，採以團隊分工方式進行，各司其職，同步施作，為標準作業，也合乎天庭委託案委託人教宗儒略二世對於完工期程一再催促的要求。

除此外，〈金銅圓牌〉壁畫圖像，在濕壁畫塗敷底色後，先上黏膠油，層層金箔再一片片嵌入，交由助手施作，也為妥當合理安排。米開朗基羅本

畫實務操作前置準備事宜，如草圖移轉至天庭的作業、及協助壁畫的繪製。另擅長透視學的Bastiano da Sangallo（1481-1551）也受聘在場，協助有關透視上相關議題，及部份次要壁畫的繪製。根據華列斯所做的重建，初始2名助手最早離開，後3名跟進，及至後期，米開朗基羅身邊應仍有7名助手。另，華列斯也追蹤了他們之後的關係，發現米開朗基羅跟半數以上助手，維持平均28年互動關係。參見Wallace（1987），p.203-216。

身負責主壁畫繪製，助手們專攻壁畫前置準備，以及裝飾區塊與次要圖像的繪製，這是現場施作的分工方式。（Colalucci, 1986、1991; Mancinelli, 1994）

米開朗基羅讓助手們從事〈金銅圓牌〉壁畫的繪製，但是除了因應教宗期程催促以外，此外還有一個關乎藝術本位上的思維，也扮演重要角色。

同樣在《論繪畫》（De pictura, On painting）一書中，文藝復興初期建築師及理論家阿貝提，對於中世紀時期大量使用金箔，也做了新的指示。他認為要獲得外界的讚美，畫家並不需要運用閃閃發光的金箔（glitter of gold），相反的，該以顏料本身的純色（plain colours），來達成相同的金色效果。此一觀點，在阿貝提提出後，影響甚鉅，全面改觀了中古哥特時期在背景上大量塗敷金箔的表現風格。（Baxandall, 1988, p.16; Johnson, 2005, p.14-15）

米開朗基羅如眾所周知，對於金色一向並無好感，天庭壁畫初始12位耶穌使徒群像，他説服教宗變更委託案的理由，如前所提，「因為使徒本身是貧困的。」（perche furon poveri anche loro）。（Barocchi & Ristori, III, 1973, p.9）天庭落成後，教宗表達添補金色的要求，同樣遭到米開朗基羅的拒絕。對於10面〈金銅圓牌〉，這一組天庭6大系列中唯一指定塗敷金箔的組群，米開朗基羅無意自己動手，他讓助手去從事圖繪的工作[16]。換言之，跟他個人藝術審美觀以及色彩學上偏好也不無關係。

不過，10面〈金銅圓牌〉依本研究所見，再現教宗黃金時代，米開朗基羅對此是否或也有著不同意見，因而拉出一個距離？從今日人們對他拘執個性的理解，實不無可能。後文就此，將再探究與釐情。至於1553年《米開朗基羅傳》一書所載，米開朗基羅個人「他是在20個月裡，繪製完成天庭全部

16 另一跟塗敷金色有關的訊息，出自15121年11月底天庭壁畫揭幕後，傳出來的補色聲音，包括金色。經查，據1553年孔迪維所載，待補強區塊，為青藍天空（ultramarine）及一兩處金色，應以乾壁畫技法來做補色。（Condivi-David（2009），p.25r）瓦薩里在1568年記載中，則詳列出天庭上待補色的區塊，包括「是背景、衣服皺折、青藍天空，還有一些裝飾性的地方，加上金色。」（certi campi e panni et arie di azzurro oltramarino et ornamenti d'oro in qualche luogo.）（Vasari-Giunti（1997），p.2559）易言之，就補色這塊而言，兩位傳記作者咸未提及，10面〈金銅圓牌〉為其中項目之一。由此獲知，祭壇端4幅圓牌，今天「草草勾勒」，當時並未構成為議題，或基於揭幕落成時，它們依然閃閃發光耀眼，故未引起注意？不過，瓦薩里在描述圓牌時，業已提，部分是粗獷勾勒（in bozza）所繪製而成。最終如眾所知，補色一事為米開朗基羅所拒，便不了了之。

壁畫，沒有任何人的幫助，連為他研磨顏料的助手也沒有[17]。」這個説法，經上所述，稍做修訂並不為過。

10面〈金銅圓牌〉多數由助手施作完成，從視覺端上看，自引為憾事，這與大家熟悉的大師卓絕藝術創作，有著天壤之別。而且，一如普林斯頓學者迪托奈前引文所説，天庭圓牌壁畫，呈現有兩種繪製的風格：近小教堂入口端的6幅，「做了仔細的塗敷」、後面近祭壇端的圓牌，則是「草草勾勒」。依他之見，10面〈金銅圓牌〉壁畫屬於米開朗基羅參與繪製的，惟兩件圓牌壁畫，可做考量：一件是『亞歷山大帝晉見大祭司』（Alexander the Great Kneeling before the High Priest）（圖十六）、另一件是『尼加諾爾之死』（The death of Nicanor）（圖十七）。（De Tolnay, 1945, p.72）這兩件圓牌位置最為顯赫，設置在天庭居中『創造夏娃』壁畫的左右，亦教堂地面屏障建物的正上方，米開朗基羅給予了額外的關照。

在10面圓牌壁畫當中，這兩件圓牌作品，的確也是表現最為質優的創作。後者『尼加諾爾之死』圓牌，刻劃《舊約》次經〈瑪加伯〉一書中，有關塞琉古帝國大將尼加諾爾與猶太英雄猶大·瑪加伯（Judas Maccabaeus）兩軍撕殺纏鬥戰役圖，符合米開朗基羅一向對於近距離肉搏戰，人體造形變化多端的興趣。年輕時，在駐居麥迪奇家族時，米開朗基羅所製驚艷之作『人馬獸戰役』（Battle of the Centaurs, c.1492）大理石浮雕，後應佛羅倫斯市政廳邀請，跟達文西競圖所繪『卡西那戰役』（Battle of Cascina, 1505），咸屬同類型的視覺構圖創作。

10面〈金銅圓牌〉的風格表現，十分顯見的，在趨近祭壇端上，呈遞減的發展。先前屬於前期第一批繪製的圓牌『赫略多洛斯的驅逐』（The Expulsion of Heliodorus）（圖十八）與『馬塔提雅搗毀偶像』（Mattathias Destroying the idols）（圖十九）兩件壁畫，位在〈創世記〉主圖像『挪亞獻祭』（Sacrifice of Noah）左右兩側，大體線條表現流暢，人物動作

17 引言原文如下：Finì tutta quest' opera in mesi venti, senza haver aiuto nessuno, ne d'un pure che gli macinasse i colori. 取自Condivi-David（1991），p.24v；英譯文：He finished all this work in twenty months, without any help whatsoever, not even just from someone grinding his colours for him. 取自Condivi-Bull（1999），p.38。

姿態生動，空間感不俗，壁畫具有一定的水準。天庭首席修復師Gianluigi Colalucci，1991年針對『馬塔提雅搗毀偶像』一作説到：「人物勾繪大部份藉由金色做亮面、黑色蛋彩做暗面來處理的，讓人聯想到版畫的刻線[18]。」（Gianluigi Colalucci, 1991, p.68）

屬教堂入口端上方的兩件圓牌作品，『押尼珥之死』（*The Death of Abner*）及『安提阿墜落馬車』（*The Falling of Antiochus from the chariot*）（圖二十），則表現平平。前者左上方牆面脫落，前來晉見，向大衛輸誠的押尼珥，因而胸部以上部位，十分可惜，不復再見。在佈局上，是以一正一側面做處理。後一件圓牌，則刻畫一輛古代戰車奔馳向前的側面景緻，前引的馭夫快馬加鞭，勁道十足，英姿神勇，表現質優，惟墜落馬車的塞琉古皇帝安提阿，身體栽倒，姿態僵硬，美中不足，或跟前提『押沙龍之死』（圖十五）圓牌作，人物正反身姿出現顛倒，因維修不當所造成？至於祭壇端上方，「草草勾勒」的圓牌壁畫，包括：『以撒的獻祭』（*The Sacrifice of Issac*）（圖二十一）、『以利亞升天』（*The Ascension of Elijah*）（圖二十二）、『押沙龍之死』（*The Death of Absalom*）、以及『以利沙治癒乃縵』（*The Healing of Naaman*）等4幅壁畫作品，他們今天僅存輪廓線及圖像梗概，表現的不免簡陋。這4件圓牌跟前期作品，難以排比對照來看，適足辨識題材而已。

10面〈金銅圓牌〉壁畫系列，為天庭3大敘事性圖像之一，其本身訊息傳達，需做解碼，方得以理解。本章上面就其所在位置、組織構成、語境脈絡、乾濕壁畫混合技法、塗敷金箔原由、保存現況等等，做了概括性，以及部分深入的討論，自屬必要，有助釐清10面〈金銅圓牌〉壁畫物理性現況，及保存欠佳底層背後的原因。下一章進入文獻回顧的探討，將就過去學者們對〈金銅圓牌〉的研究成果，來做閱讀與評析。對於本研究，屬於前置課題。

18 引言原文如下：the figures were modeled largely by means of highlighting in gold and shading in black applied with tempera, reminiscent of the lines made by an engraver's burin.取自Colalucci（1991），p.68。

第 *3* 章

文獻回顧與研究現況

　　10面〈金銅圓牌〉壁畫學術性研究，屬於義大利文藝復興學者的探討範疇，至今累積有百年歷史，投入學門含藝術史、神學史、歷史、及文學史等4類背景的研究學者，具跨領域色彩。圓牌圖像題材辨析、以及圓牌系列綜括題旨為兩大研究課題。前者1987年前後抵定；後者共識於凝聚中，代表性提案有7、8案。

　　本章就10面〈金銅圓牌〉壁畫系列，進行文獻回顧及評析。回顧對象計分4類：一類是歷史文獻區塊，主為16世紀中葉，瓦薩里與孔迪維兩位作者，有關米開朗基羅所寫的傳記文本；二是10面〈金銅圓牌〉獨立學術研究專論，有兩篇學術論文（Wind, 1960/2000; Hope, 1987）；三是天庭壁畫研究專論書籍、及學術期刊論文當中，針對圓牌壁畫系列，獨立闢有專章或專節，做完整探討的，約計10來篇；四是散見米開朗基羅藝術創作、書信詩文、作品集、生平傳記、或其他專論研究中具代表性的學術見解。當中後面兩類，非就圓牌所做一手研究，惟部分具參考價值，併列關照對象。

　　下依各專家學者研究發表時間排序，分4節討論：一、歷史文獻回顧：瓦薩里與孔迪維的描述分析，二、1960年前壁畫題名辨析與題旨探討，三、1960年後《馬拉米聖經》的出土及其影響，四、晚近研究現況。考量檢索及閱讀，這4節次下設若干小節，以利梳爬及闡述。

一、歷史文獻回顧：瓦薩里與孔迪維的描述分析

　　有關西斯汀天庭10面〈金銅圓牌〉最早的文獻記載，出自文藝復興畫

家、藝術傳記家瓦薩里（Giorgio Vasari, 1511-1574）、以及米開朗基羅欽定弟子孔迪維（Ascanio Condivi, 1525-1574）兩位作者之手[1]。針對10面〈金銅圓牌〉系列，跟米開朗基羅都熟識的兩位作者，記載描述十分簡短。不過，具有殊異性，後者回應前者，是關注焦點所在。

　　薈萃義大利13至16世紀近兩百位藝術家生平傳記的《藝苑名人傳》（直譯名：《義大利傑出建築師、畫家、和雕塑家傳記》（*Le Vite de' più eccellenti pittori, scultori, ed architettori*））一書中，作者瓦薩里就西斯汀天庭10面〈金銅圓牌〉，做了下面登錄般的描述，他寫道：古典少年他們「中間手持粗筆繪製的紀念圓牌，擬仿青銅與金，取材自列王記[2]。」3年後，《米開朗基羅傳記》（*Vita di Michelagnolo Buonarroti*）一書作者孔迪維，同樣惜墨如金的寫：「圓牌作品，如前述，擬仿金屬，一如紀念圓牌的反面，有各式樣的敘事，所有都跟主敘事圖有關[3]。」

　　瓦薩里與孔迪維兩人，針對10面〈金銅圓牌〉上面簡短的敘述，看似輕描淡寫，但非如一位學者所説：「毫無所助益。」（singularly unhelpful）（Hope, 1987, p.200）主要基於《米開朗基羅傳記》的成書，是針對瓦薩里《藝苑名人傳》一書所做的回應。如該書前言中，孔迪維寫道：「一些書寫這位稀罕的人，（我相信）[原括號，筆者按]，並不如我跟他交往的頻繁，寫了關於這人完全不曾有的事，或遺漏一些，最值得一提的許多事[4]。」孔迪維這裡隱射的對象，無疑便是1550年《藝苑名人傳》一書作者。

1 在瓦薩里與孔迪維之前，義大利醫生、史學家、傳記家Paolo Giovio（1482-1552）曾撰《米開朗基羅傳》（*Michaelis Angeli Vita*）一文，一般視為是米開朗基羅第一本傳記。然因全文以軼聞方式書寫，且內容十分簡短，價值受限。不過對於米開朗基羅仿製愛神雕像一事，首發做出描述。參見Zoellner（2002），S. 83-87。

2 瓦薩里1550、1568年兩版本，對於圓牌壁畫描述一致，未做修訂。引言原文如下：cosi in mezzo di loro tengono alcune medaglie, drentovi storie in bozza, e contrafatte in bronzo e d'oro, cavate dal Libro de' Re.取自Vasari-Giunti（1997），p.2561。1550年版參見Vasari-Torrentini（1986），p.929。該段英譯文如下：in the middle of the ceiling the nudes are holding some medals containing roughed-out scenes painted in bronze and gold and taken from the Book of Kings.取自Vasari-Bondanella（1998），p.444。

3 原文及英譯文參見論註1。另，引文中提到圓牌「如前述」，經查，出現在描述〈創世記〉5幅窄框左右兩側設有圓牌的陳述上，僅此而已，無其它敘述。參見Condivi-David（2009），p.21v。

4 孔迪威原引文如下：…alcuni che scrivendo di questo raro huomo, per non haverlo (come credo) cosi praticato, come ho fatto io, da un canto n'hanno dette cose che mai furono, da l' altro lassatene molte di quelle, che sono dignissime d'esser notate. 取自Condivi-David（2009），p.iiiv。引言英譯文如下：… there have been some who in writing about this rare man, since (I believe) they have not been as familiar as I have with him, on the one hand have said things about him that never happened, and on the other hand have left out many of those most worthy of being recorded.取自Condivi-Bull（1999），p.5。

《米開朗基羅傳記》一書，根據今天學界所見，是由米開朗基羅口述，孔迪維筆錄，後經義大利詩人安尼拔‧卡羅（Annibal Caro, 1507-1566）潤飾成書的。（Wilde, 1978, p.14）因此該傳記，「等同一部口述自傳」（virtually a dictated autobiography）（Gilbert, 2002, p.XI）而書寫目的，如前引，在針對「一些省略以及扭曲」（omissions and distortions）加以修訂與匡正，（Parker, 2010, p.13）底層具有話語權爭奪之意[5]。

　　瓦薩里與孔迪維兩作者對於10面〈金銅圓牌〉所做記載，換言之，要去關照其間的縫隙與差異處，方能掌握米開朗基羅藉由孔迪維所透露的訊息所在。

　　在這樣認知下，回頭看《藝苑名人傳》及《米開朗基羅傳記》兩書記載，便含弦外之音。例如，其一是針對圓牌形制，兩位作者使用的描述，一位用medaglie、一位用medaglioni，名稱不一。根據當時認知，米開朗基羅所用的medaglioni尺幅較大；瓦薩里用的medaglie，有扁平化之嫌，畢竟圓牌尺幅直徑為135公分[6]。米開朗基羅對於瓦薩里，先前以「粗筆繪製的紀念圓牌」這個描述，或未盡滿意，因而就圓牌形制，做出區隔。

　　接著，在材質及用色端上，瓦薩里寫到圓牌「擬仿青銅與金」；在口述自傳中，米開朗基羅僅提圓牌「擬仿金屬」，剔除了金色，同時然補充新增一筆資訊：「圓牌作品，……一如紀念圓牌的反面」。兩份文本記載的第三

5　William E. Wallace於2014年〈誰是米開朗基羅生平的作者？〉（Who is the author of Michelangelo's life?）專文中，比對了瓦薩里、孔迪維兩本米開朗基羅傳記的差異，為文風格特色、從話語權爭奪角度切入，頗為生動。參見Wallace（2014），p.107-120。

6　針對圓牌形制，瓦薩里與孔迪維兩人，前者用medaglie、後者用medaglioni，咸指文藝復興時期通稱的圓形環狀物，包括錢幣、紀念幣、紀念徽章、或紀念圓牌等，可交替使用，惟尺幅上，後者medaglioni大於前者。在Dictionary of Art 詞書當中，就這兩者做了清楚切割，Medaglioni，英文medallion，關涉古羅馬時期西元2-5世紀間所鑄製的紀念牌，包括著名羅馬皇帝紀念圓牌（Roman Emperor medallion），而medaglie，英文medal，則泛稱15世紀文藝復興後所製作的紀念牌，不過，medallion「鬆散的還是使用在文藝復興以及其後，特別是較大的紀念牌上。」（is somewhat loosely applied to particularly large Renaissance and later medals）（Scher, 1996, p.917）循此，瓦薩里使用medaglie，亦無不可。不過，從瓦薩里與孔迪維兩人著作進行檢索，medaglie、medaglioni兩詞，咸皆出現，惟次數不多。在瓦薩里《藝苑名人傳》書中，使用medaglie僅一次，十分獨特，正是用在「肖像紀念幣」（portrait medal）始製者皮薩內洛（Pisanello, c. 1395-1455）的作品上。易言之，本文將medaglioni跟「肖像紀念幣」做連接，具正當性。在《米開朗基羅傳》中，小的medaglie，經查也僅出現一次，用在麥迪奇「偉大的羅倫佐」（Lorenzo de'Medici, 1449-1492）生前將個人珍藏古代珠寶、紅玉、錢幣，跟米開朗基羅一塊把玩時。除此之外，亦須提及，米開朗基羅年少時雕刻的師執輩Bertoldo di Giovanni（1420-1491），習藝於唐那太羅，不單負責麥迪奇書院雕刻事務，本身也是一位紀念牌的鑄造者。米開朗基羅描述圓牌，使用medaglioni 一詞，不用medaglie，換言之，自非偶然。上引資料依順序，參見Metcalf（1996），vol. 21，p.1-3；Scher（1996），vol. 20，p.917-921。Vasari-Giunti（1997），p.843；Condivi-David（2009），p.6r。另有關皮薩內洛「肖像紀念幣」的製作參下註8。

個差異，在於有關作品題材的描述上。瓦薩里說，圓牌它們「取材自列王記」，亦今〈列王記〉上下、以及〈撒母耳〉上下等4書卷；米開朗基羅十分清楚其中有誤，（今10件圓牌，僅4件文本取自〈列王記〉）他再次用替代策略，以提出一筆新的資訊來做回應，亦圓牌壁畫「……所有都跟主要敘事圖有關[7]。」

由上平行閱讀顯示，《藝苑名人傳》及《米開朗基羅傳記》兩書作者描述上的差異，蘊藏著訊息，不宜略過。最引人注意的是，10面〈金銅圓牌〉為天庭塗敷金箔，最大宗的組群，米開朗基羅全然略過不提，僅說圓牌「擬仿金屬」，反落入「遺漏……最值得一提」他自己的話語中。對於金色，如前章所述，米開朗基羅惟恐避之不及，這裡的剝除，不致令人過於意外。

米開朗基羅增列的兩筆資料，相對的十分關鍵。譬如，第一筆資訊，圓牌圖像「一如紀念圓牌的反面」，因在原文中，他使用形制較大的medaglioni，接著說它的「反面」，讓人自然連結到15世紀下半葉，盛行於王公貴族及教宗間，正面肖像，反面敘事圖像，畢薩內洛始創的著名「肖像紀念牌[8]」（portrait medal）。額外引人矚目，有如一則編碼訊息。

針對第二筆米開朗基羅增列的訊息，圓牌作品「所有都跟主要敘事圖有關」，同樣不應小覷。因在對照閱讀下看，是針對瓦薩里「取材自列王記」，這句誤導資訊而來，看似補遺，實有匡正之意。米開朗基羅這裡新增的這筆訊息，似意在告知讀者，對於10面圓牌壁畫的理解，不單在它們文本的出處上，更需要去注意它們「跟主要敘事圖」的互動關係。

7 過去10面〈金銅圓牌〉研究中，普林斯頓學者托奈也注意到孔迪維描述：「圓牌作品……包含各式樣敘事，所有都跟主敘事圖有關」這段記載，惟不得其門而入，表示道：「然，他 [指孔迪維，作者按] 並未敘明其間關係為何。」（However, he does not state what the relationship consist of.）取自De Tolnay（1945），p.72、171。另，美國藝術史學者James Beck就此做了正面關照，惟因論文聚焦於『挪亞祭獻』一作，鎖定對象僅限該壁畫左右兩枚圓牌。參見Beck（1991），p.439。至於為本文重視的另一筆資料：「圓牌作品，……一如紀念圓牌的反面」，頗令人訝異，過去學者未做「肖像紀念碑」的連結。

8 1438年初，應教宗尤金四世（Eugne IV, 1383-1447，本名Gabriele Condulmer，任期1431-1447）之邀，拜占庭皇帝約翰八世帕里奧洛格斯（John VIII Palaeologus,, 1392-1448）遠道而來，參與費拉拉舉行天主教大公會時，文藝復興初期著名畫家、金工師皮薩內洛（Pisanello, c. 1395-1455）循古羅馬形制，為之鑄製紀念牌一枚，正面為其側面肖像，背面為其出巡狩獵忽見聖十字架景緻，正式開啟文藝復興「肖像紀念幣」製作之風，廣為流通盛行於王公貴族及教廷首腦間。15世紀首位大量委製紀念幣的是教宗保羅二世（Paul II, 1417-1471，本名Pietro Barbo，任期1464-1471），接著教宗思道四世、儒略二世也廣為委製，後者一生擁有高達26枚，咸循此形制設計及鑄製。參見Roberto Weiss（1965），p.163-182。Cunnally（2000），p.115-136。另，有關皮薩內洛跟古羅馬，尤其羅馬皇帝紀念圓牌（Roman Emperor medallion）間的關係，參見Roberto Weiss（1963），p.129-144。Jones（1979），p.35-44。

上面的分析及比對，過去學界不曾涉入處理，或因而漏失可待發揮的線索。米開朗基羅透過圓牌圖像「一如紀念圓牌的反面」的編碼，透露圓牌有一所屬人。此一筆資訊，果若如上分析所示，那麼該所屬人，當非天庭壁畫委託者教宗儒略二世莫屬。米開朗基羅另一個提示，關涉10面〈金銅圓牌〉壁畫，無法單獨閱讀，須跟「主要敘事圖」合併觀之，也具圓牌閱讀指引性，後進入圓牌壁畫考察時，將循此做跨圖像互文閱讀及審視，以便了解米開朗基羅的本意。

二、1960年前圓牌作品名辨析與題旨探討

　　繼瓦薩里與孔迪維後，10面〈金銅圓牌〉壁畫系列於20世紀初，隨著西方藝術史研究的建制化，進入學術研究探討範疇。

　　本小節關注1905至1960年間，4位文藝復興學者投入10面圓牌相關的研究考察，分別是：德國學者史坦曼（Ernst Steinmann）1905年發表《西斯汀小教堂》（Die Sixtinische Kapelle）兩冊專書、1908年德國文學學者Karl Borinski出版《米開朗基羅的秘密與但丁》（Die Raetsel Michelangelo und Dante）的學術專論、普林斯頓學者迪托奈（Alexander de Tolnay）1945年出版《西斯汀小教堂》（The Sistine ceiling）著名學術專論、以及美國文藝復興學者哈特（Frederick Hartt）於1950年發表〈天堂生命之樹：赫略多洛斯廳與西斯汀天庭壁畫〉（Lignum Vitae in Medio Paradii: The Stanza d'Eliodorus and the Sistine Ceiling）一篇學術論文等。下依序回顧並做評析。

1、史坦曼的圓牌名提案與「三主題說」

　　創辦德國知名駐羅馬赫茲亞納藝術史圖書館（Bibliotheca Hertziana，Max-Planck-Institut für Kunstgeschichte），也是該館第一任館長的史坦曼（Ernst Steinmann），於1901至1905年間出版《西斯汀小教堂》（Die

Sixtinische Kapelle）兩冊專書。書中就西斯汀小教堂天庭總體壁畫，一一做了描述與探討[9]，對於10面〈金銅圓牌〉壁畫系列，難能可貴，給予全面的關照，並首度為各別圓牌一一命名。

　　依史坦曼所見，10面〈金銅圓牌〉圖像題名，自祭壇端北牆起，以交叉方式，分為：『以撒的獻祭』（*The Sacrifice of Isaac*, 創，22）（圖二十一）、『以利亞升天』（*Elijah Carried up to Heaven*, 列下2）（圖二十二）、『押沙龍之死』（*The Death of Absalom*, 撒下18）（圖十五）；以及教堂中央至入口端『大衛跪拜拿單』（*David Kneeling before the Prophet Nathan*, 撒下12）（圖十六）、『亞哈王朝之毀滅』（*The Destruction of House of Ahab*, 列下10）（圖十七）、『烏利亞之死』（*The Death of Uriah*, 撒下11）（圖十八）、『搗毀巴力偶像』（*The Destruction of Baal Worship*, 列下10）（圖十九）、『押尼珥之死』（*The Death of Abner*, 撒下3）（圖十三）以及『約蘭之死』（*The Death of Jehoram*, 列下9：23-24）（圖二十）等9幅壁畫圖像。（波斯女預言家上方一枚圓牌受損嚴重，未做閱讀。）

　　史坦曼上面圓牌作品名的提案，有幾個主要特色，其一是所有作品名，根據瓦薩里《藝苑名人傳》記載，圓牌「取材自列王記」而來。瓦薩里當時說的〈列王記〉書卷，今含《舊約》〈列王記〉上、下，以及〈撒母耳〉上、下等4書卷，此為史坦曼針對圓牌圖像出處設定範疇。惟有一例外，那是祭壇端上方『以撒的獻祭』一圖，刻劃著名亞伯拉罕獻祭獨子以撒予天主的景緻，文本取自《舊約》〈創世記〉經文，與其它圖像文本出處不一。史坦曼在此，做了不同於瓦薩里所提示的作品名辨認。其二是在主題內容上，圓牌欠缺編年史的排序，不同於天庭上如9幅〈創世記〉主壁畫，以及40代耶穌先人族譜圖所示。所有主題，除了『以撒的獻祭』一圖，咸集中在西元

9　史坦曼《西斯汀小教堂》專書兩冊，針對西斯汀小教堂做了鉅細彌遺完整的關照，包括教堂建築硬體結構尺寸、牆面15世紀末繪製壁畫、地面鑲嵌地磚、屏欄建物、頌詩臺等等，無一遺漏。對於天庭壁畫亦然，所有壁畫系列，含大大小小裝飾元素，一一全面性的做了處理。此外，該書也首度刊印天庭壁畫所有作品的圖版，對於當時學術研究推廣有著一定貢獻。

前11至9世紀，也便是以色列王國的前後期，著名大衛王朝及亞哈王朝兩個時段，而當中並無時間軸的順排序。

　　史坦曼這份作品題名清單，首度完整針對10面〈金銅圓牌〉壁畫名提出建議，貢獻匪淺。至上個世紀中葉，這份題名清單為學界所全盤接受；10面圓牌當中4幅作品名，也沿用至今，其研究成果及重要性可見一斑。下就史坦曼圓牌作品的閱讀，做進一步的討論。

　　史坦曼對於〈金銅圓牌〉系列的閱讀及命名，主要運用基督教傳統圖像學以及聖經文本跟圓牌的圖文比對，為其兩大方法論。天庭上近祭壇端的3件圓牌：『以撒的獻祭』、『以利亞升天』、『押沙龍之死』，保存現況甚差，局部圖像也不復再見，然因咸屬傳統圖像學上，廣為周知的圖像，題名辨識不構成任何困擾。其餘圓牌壁畫的閱讀，史坦曼提案之後受到質疑，主要基於傳統圖像學範例有限，在可供參佐的圖證不足下，產生圖文無法兜合落差。

　　譬如以〈創世記〉主壁畫『創造夏娃』兩側的圓牌為例來看，史坦曼建議題名為『大衛跪拜拿單』（圖十六）與『亞哈王朝之毀滅』（圖十七）。前圖的文本取自〈撒母耳〉下，描繪大衛王因奪人妻向先知拿單跪拜在地認罪的經過。在經書中記載到，先知拿單在上帝指示下，前去找到大衛，做了訓斥後，讓後者伏地認罪，主題是「耶和華差遣拿單去見大衛。」（撒下12：1）圓牌上對於這段經過，場景設置在戶外，並非大衛王的宮中，一如圓牌左側，有一匹駿馬及兩名隨伺所示，產生第一個落差。其二是從大衛王跟拿單兩人編派位置看，右側駿馬及隨伺屬於跪在地上一旁的大衛王，這是圓牌所刻劃的情景。圓牌敘事內容，換言之是大衛帶著隨伺，乘著坐騎，來到先知拿單跟前，下馬跪拜認罪的經過。這與經書文本所載，是「拿單去見大衛」也有不一。

　　至於史坦曼提議的『亞哈王朝之毀滅』另一件圓牌，圖文之間的落差更為顯著。根據〈列王記〉下所寫，背離天主信奉巴力神的亞哈王

（Ahab），最後受到天主嚴苛的懲處，他的70個子裔一一遭到斬首。圓牌上表現的情節與此不同。史坦曼表示到：「米開朗基羅在圓牌上沒有空間處理70個被斬砍的首級。」（Michelanelo hatte nicht Platz in seinem Medaillon fuer 70 Haeupter von Erschlagenen.）（Steinman, 1905, S. 271）因而，依史坦曼之見，米開朗基羅受限於空間，最後運用一只首級，懸掛城門上來做替代性處理。

這裡回頭看《舊約》文本對此的記載，有所助益。在〈列王記〉下是如此寫到：「長老和教養亞哈眾子的人，……他們就把王的七十個兒子殺了，將首級裝在筐裡，送到耶斯列耶戶那裡。……耶戶說：將首級在城門口堆作兩堆，擱到明日。」（列下10：1-8）哈拿王70子裔首級，按經書所載，是「裝在筐裡」，放「在城門口堆作兩堆」的。圓牌圖像上，背景城門懸掛的，僅一只首級，既非裝在筐裡，也非推放在城門的地上。史坦曼對於這幅圓牌所做閱讀，說服力確實嫌不足。

史坦曼針對祭壇端北牆上方『以撒的獻祭』壁畫的閱讀，則十分貼切。圖像上表現一位長者高舉右手，身前祭壇台上蹲踞一位少年，史坦曼這裡根據〈創世記〉所載，提議著名亞伯拉罕獻子予天主，亦『以撒的獻祭』為題名，便不成問題。同樣祭壇端其餘2件圓牌，史坦曼分別辨認題名為：『以利亞升天』、『押沙龍之死』、以及還有教堂入口端的『押尼珥之死』，也因圓牌圖像跟《舊約》文本記載相合，且在基督教傳統圖像學中，屬慣見案例，具有說服力，一直沿用至今。這裡應再次強調，『以撒的獻祭』圓牌壁畫，是10面〈金銅圓牌〉系列中，唯一跟〈列王記〉無關的圖像。史坦曼擱置瓦薩里所說圓牌咸「取材自列王記」，難能可貴。

史坦曼在《西斯汀小教堂》一書中，也針對10面〈金銅圓牌〉壁畫系列的題旨做了初步分類。他從圓牌主題內容屬性來看，提出10面〈金銅圓牌〉「三主題說」，包括：（一）『以撒的獻祭』、『以利亞升天』2幅，闡釋有關耶穌的犧牲與復活，屬於預表性（typological）圖像；（二）『押沙

龍之死』、『大衛跪拜拿單』、『烏利亞之死』、『押尼珥之死』等4幅，
則為大衛王統一以色列前重要事蹟的視覺再現；最後（三）『約蘭之死』、
『搗毀巴力偶像』、『亞哈王朝之毀滅』等3幅圓牌壁畫，則歸屬以色列亞
哈王朝崇奉異教遭神譴的再現（Steinmann, 1905）。

　　這三個主題，各含2、4、3件圓牌圖像，整體結構鬆散，且未說明三主
題它們彼此內在的相關性，無法形成強而有力的整合性論述。

2、波林斯基的圓牌名提案與「但丁神曲說」

　　德國中古文學史學者波林斯基（Karl Borinski），繼史坦曼1905年《西
斯汀小教堂》（*Die Sixtinische Kapelle*）專書兩冊出刊後，於1908年撰就
《米開朗基羅的秘密與但丁》學術專論一書。不單觀照天庭所有壁畫，也納
入10面〈金銅圓牌〉壁畫，主張如書名所示，再現義大利文藝復興人文三傑
之一，但丁傳世史詩《神曲》鉅作。Karl Borinski建議圓牌題旨「但丁神曲
說」，既跟史坦曼作品名提案，也跟瓦薩里記載無關，尤其因米開朗基羅熟
悉也鐘愛但丁詩篇，以此做為閱讀天庭圓牌壁畫文本，開闢新的觀視角度，
獨樹一幟。

　　依波林斯基閱讀，10面〈金銅圓牌〉壁畫系列作品，跟文藝復興文學巨
擘但丁史詩《神曲》，特別是煉獄篇的關係最為密切。10面〈金銅圓牌〉
作品名，循祭壇端起始自教堂入口端，依波林斯基之見，分為：『阿伽門農
獻祭伊菲格涅』（*Das Opfer der Iphigenie*, 煉獄5：64-72）（參圖二十一）、
『以利亞升天』（*Elias Himmelfahrt*, 地獄26：34-36）（參圖二十二）、『押沙
龍之死』（*Absalom's Ende*, 地獄28：137-138）（參圖十五）；以及由教堂中
央至入口端的『圖拉真皇帝、貧寡婦、與教宗額我略』（*Kaiser Trajan, die
arme Witwe, Papst Gregor*, 煉獄10：73-80）（參圖十六）、『伯圖里亞之突
圍』（*Siegreicher Ausfall der Israeliten aus Bethulien*, 煉獄12：58-60）
（參圖十七）、『掃羅之死』（*Saul und sein Waffentraeger auf Gilboa*, 煉

獄12：40-42）（參圖十八）、『西拿基立遭子追殺』（*Koenig Sanherib im Goetzentempel, verfolgt von seinen Soehnen*, 煉獄12：52-53）（參圖十九）、『獨裁者薩爾瓦尼』（*Der Tyrann Provenzan Salvani*, 煉獄11：209-111、124-126）（參圖十三）、以及『羅波安王的遁逃』（*Rehabeam Flieht bei der Steinigung seines Steuereinnehmers*, 煉獄12：46-48）（參圖二十）等圖像作品名。波斯女預言家上方受損嚴重的圓牌，Borinski根據米開朗基羅一張圓牌造形素描稿，建議該圓牌名：『阿波羅與巨人之戰』（*Apollo und der gefaellte Briareus in der Gigantenschlacht*, 煉獄11：109-111、124-126）。（Borinski, 1908, S. 235-259）

　　波林斯基針對10面〈金銅圓牌〉壁畫作品所做提案，十分鮮明地反映文本與圖像間，優惠前者的取徑特色。運用古代《神曲》文學文本，做為視覺圖像再現的對象，客觀上有著揮灑空間，然實踐上，未必討好。主要仍在傳統圖像學前行範例不多，援引圖證有限，說服力難度高。 像是位在祭壇端，史坦曼提議的『以撒的獻祭』一作，Borinski指出因圓牌上自天而降的天使、以及替代以撒的公羊，紛紛缺席，依照《神曲》詩篇來命名，是合宜的選項。他提議該圓牌，再現古希臘著名君王阿伽門農 （Agamemnon）獻祭女兒伊菲格涅（Iphigenie）給狩獵女神阿堤蜜絲（Artemis；亦羅馬時的Diana），而後接引升天的經過。然而，在圓牌壁畫上兩位一站一蹲的人士，祭壇左側站的人，是否是阿伽門農？或者，蹲踞祭壇上的，果真為伊菲格涅， 一名女子？或，前來接引伊菲格涅的狩獵女神阿堤蜜絲為何也未現身在場？需要解釋說明。

　　在今天大英圖書館珍藏，由喬凡尼・迪・保羅（Giovanni di Paolo, c. 1403-1482）為西班牙國王阿方索五世（Alfonso V of Aragon, 1396-1458）所繪的一幅傳世彩繪上，『阿伽門農獻祭伊菲格涅』是以一位持刀士兵，以及一旁待斬砍的伊菲格涅，兩人站姿來做表現的[10]。循此回過來看

10 此幅彩繪編號Yates Thompson MS 36, f. 137，為大英圖書館所藏，圖版參見該館數位典藏網頁：http://www.bl.uk/catalogues/illuminatedmanuscripts/ILLUMINBig.ASP?size=big&IIIID=56947。

圓牌，畫面上兩人自應是士兵及伊菲格涅。不過在《神曲》〈天堂篇〉第5章 就此所做的描繪中，但丁主要責成阿伽門農的輕率，不加斟酌的便獻出年輕秀麗的女兒，文本中其實並未描繪伊菲格涅如何被犧牲的，也未提到劊子手。因而此件圓牌作品名的提案，不免存有爭議空間。

　　或者針對『伯圖里亞之突圍』圓牌一作，（史坦曼閱讀為『亞哈王朝之毀滅』）波林斯基認為表現處理的是茱蒂斯夜奔敵營，斬下荷羅芬尼斯（Holofernes）首級懸掛城牆示眾之後，族人士氣大振，乘勝追擊，在茱蒂斯故鄉伯圖里亞一地，突圍大敗亞述大軍的經過。圓牌表現處理的，依波林斯基所見，正是這一場激烈的戰役。或者，對『羅波安王的遁逃』圓牌（史坦曼閱讀『約蘭之死』）壁畫，波林斯基主張，刻劃主題為所羅門王之子羅波安（Rehabeam），繼任王位後，因財務窘迫，又強徵賦稅，遭族人驅逐墜落馬車的景緻。再或取代史坦曼先前『搗毀巴力偶像』的『西拿基立遭子追殺』一作，波林斯基認為也需做修訂，理由是圓牌表現如他所寫：是「亞述國王西拿基立，正向尼斯洛神祭拜時，被兩個兒子亞得米勒和沙利色，用刀給殺死。第三個兒子以撒哈頓（並未如兩兄弟逃走，反保護他），[原括號，筆者按]，之後繼任為王[11]。」的經過。

　　上提3幅圓牌作品名，再加上教堂入口端上方的『掃羅之死』一作，咸取材自《神曲》〈煉獄篇〉第12章中[12]。在該段詩篇裡，但丁主要聚焦在歷史上驕恣倨傲者，一一遭懲治的刻劃上。為便於平行比照，下面摘引《神曲》該段詩全文如下：「哦掃羅，你在那裡顯出你怎樣/伏在自己的刀上死在基利波山/從此後那地方再沒有雨露的滋潤！/……哦羅波安，如今你那裡的形象似乎/不再咄咄逼人了；卻在被追趕前，/一輛車子急急忙忙把你載

11　Karl Borinski引言原文如下：Es ist Sanherib, der Koenig von Assyrien, der, da er in Tempel seines Gottes Nisroch anbetete, von zweien seiner Soehne Adramelech und Sarezer mit dem Schwerte erschlagen wurde. Worauf ein dritter Sohn (der nicht wie diese beiden floh! Ihn also wohl schuetzte) Assarhaddon an seiner Statt Koenig wurde.取自Borinski（1908），S.242-243。

12　但丁《神曲》跟西斯汀天庭壁畫關係最接近的，據學者Paul Barolsky所做研究，為天庭近祭壇端穹隅（pendentives）的『哈曼的懲罰』（*The punishment of Haman*）一作。在壁畫上，哈曼遭十字架刑懲治，取自煉獄篇17章25-26節，其前後文為：「然後落入我的崇高想像中的，/是一個被釘在十字架上的人，/態度傲慢可怕，臨死時也是這樣。/在他的四周是威嚴的亞哈隨魯，/他的妻以斯帖，和公正的末底改，/在說話和行動上都是那麼誠懇。」（24-28節）。參見Barolsky（1996），p.2。中譯取自《神曲》〈煉獄篇〉，朱維基譯（1990），頁364。

走了！……／它顯出西拿基立的兩個兒子如何／在神廟裡向他身上撲去，又如何／殺死了他，就把他丟在那裡逃了。……／它顯出荷洛芬斯被殺以後，／亞述的軍隊如何紛紛潰敗，／也顯出被刺者的首級掛在城上[13]。」（Borinski, 1908, p.235-259）

　　波林斯基上面的提案，最大挑戰，如前述，在圖像與文本的接合度上。特別詩篇字字珠磯，濃縮精華表述，經跨媒材轉換為二度空間圖像時，許多視覺圖像的細節，無法一一被解釋。如：『掃羅之死』一圖上，掃羅「伏在自己的刀上」而死，在圓牌壁畫上，那把刀並不在場；或如『羅波安王的遁逃』一圖中，羅波安被「一輛車子急急忙忙」載走，圓牌上再現的是一人墜落馬車。另外，在『西拿基立遭子追殺』圓牌中，遭攻擊對象，其實只有站在祭壇上裸身神祇，然這跟但丁詩句所寫，亞述王西拿基立本尊遭自己兒子謀刺而身亡，也有頗大落差。相較下，『伯圖里亞之突圍』一圖，圖像及文本接合度最高，理應可做扣合，一如圓牌上，荷羅芬斯他「被刺者的首級掛在城上」或「亞述的軍隊」紛紛潰敗，皆跟圓牌刻劃場景十分相仿。不過，圓牌上還有一個物件，是懸掛城牆竹竿「被刺者的首級」以外，還有一雙殘掌，這一個圓牌上被視覺化處理的細節，在《神曲》〈煉獄篇〉中，或《舊約》〈友弟傳〉中，皆未提及，圓牌閱讀整體多處無法釐清。

　　針對10面圓牌題旨內涵，波林斯基也做了詮釋。依他之見，10面〈金銅圓牌〉綜括題旨「是關於神性圖像藝術基本模組的展示，因而擁有閃閃金屬般的黃金色澤，被安頓在神秘天啟間，作為鼓勵以及警示人類之用。[14]」此一題旨，與但丁《神曲》〈地獄篇〉及〈煉獄篇〉警世之意，不謀而合。同時若考量到但丁《神曲》史詩鉅作，不僅為米開朗基羅所鐘愛，教宗儒略二世個人也十分熱衷，他的藏書齋也有數冊登錄。波林斯基的提案，可跟創作者及天庭壁畫的委託者做連接，此為該提案的優勢。

13 引言取自但丁〈《神曲》〈煉獄篇〉，12章40-42、46-48、52-53、58-60等節，參見朱維基譯（1990），頁328。
14 引言原文如下：Es sind Musterbilder der goettlichen Bildnerkunst selbst-daher ihre sie hervorhebende Auspraegung in der wie Gold glaenzende Metallfarbe!-zur Aufmunterung und Warnung des Menschengeschlechts aufgehaengt zwischen den goettlichen Geheimnissen.取自Borinski（1908），S. 255-6。

不過，波林斯基提案的弱勢，在語境氛圍上。西斯汀教堂本身為一聖事儀典祭拜之所，也是教宗對外訊息傳達與宣示的管道，但丁《神曲》史詩鉅作，文學色彩畢竟高於宗教神學。換言之，跟小教堂關係，實需進一步釐清。在藝術史學界，波林斯基的提案十分可惜，整體接受度不高。

3、迪托奈的閱讀模組與「新柏拉圖人本主義觀」

上個世紀二戰結束前，自歐陸移居美國，在普林斯頓大學藝術史系任教的迪托奈，一生致力於米開朗基羅藝術研究，為西方藝術史學界的重量級學者。1943至1960年間，陸續出版米開朗基羅藝術創作5冊專論書籍，當中第2冊《西斯汀小教堂》（The Sistine ceiling）發表於1945年，為二戰後有關西斯汀天庭壁畫，在英美語世界廣受矚目的一本學術研究著作。

以藝術風格學見長的迪托奈，在該書中，對於〈金銅圓牌〉壁畫系列，施作繪製技法以及風格表現，做了細膩、深入、與精闢的分析，包括對於乾濕壁畫使用的辨析、圓牌出自助手群、圖像可能的源流等等，或延伸史坦曼論點，或做擴充深入探討，對於圓牌題旨端上，也首度提出整合性觀點，研究成果十分豐碩。

就10面〈金銅圓牌〉壁畫系列而言，迪托奈，針對各圓牌壁畫圖像，一方面做風格表現及技法分析，另一方面同步引據聖經文本，對照圓牌做圖文接合面上的審視。在圓牌題名議題上，仰賴瓦薩里所說，壁畫「取材自列王記」，也全盤接收史坦曼所建議圓牌的作品名，因而在圖像辨識釐析上，史坦曼所面對的問題，迪托奈亦無法免去，為一大遺憾。譬如，就『大衛跪拜拿單』圓牌（圖十六）而言，關涉場景的問題，是在大衛王的宮中，還是戶外？大衛與先知拿單兩人誰主誰客？這兩個圖與文上的落差，看似支微末節，然待釐清解開。或者『亞哈王朝之毀滅』圓牌上，首級及殘掌懸掛城門示眾，如何跟文本所載，「在城門口堆作兩堆」的70個首級接合？同樣也不盡如理想。

迪托奈對於『烏利亞之死』圓牌一作的閱讀，在此可做為案例來看，了解其作業程序。迪托奈首先摘引聖經文本，敘述圓牌主題，也便是大衛王因覬覦拔示巴之故，密謀故意讓其夫君烏利亞喪生戰場的經過，如〈撒母耳〉所記載，大衛跟營中大將約押（Joab）說：「要派烏利亞到戰爭激烈的前線去，然後你們撤退離開他，使他被擊殺而死。」（撒下11：15）經文摘引之後，迪托奈闡述圓牌上，刻劃「大衛對烏利亞犯罪意圖的表現，他是拔示巴的夫君，而拔示巴為大衛所愛15。」接著，迪托奈進入圓牌風格議題討論，他說到：圓牌「左邊一位曲膝者，可能表現懺悔中的大衛，是以乾壁畫技法後來施作的，出自同樣薄弱繪者之手16。」針對圓牌圖像上，那匹前蹄騰躍的駿馬，迪托奈十分嫻熟地，做了構圖設計上引導，提出1525年米開朗基羅一件草圖創作來做參照，如此結束對該圓牌的闡述。

迪托奈上面的閱讀，透露對米開朗基羅藝術風格發展，還有圖像本身物理面上，嫻熟全面的掌握，以及精闢入裡的分析與洞悉力。唯一在圖文的比對上，則有未逮之處。因〈撒母耳〉下記載到，烏利亞陣亡是在「戰爭激烈的前線」，是否果真如圓牌所示，烏利亞坐落在地上，為兩位士兵包抄以木棒痛毆，同時被騰躍馬蹄所踩踏，因而最後陣亡？迪托奈對此不覺有異，未做進一步討論。誠如1960年牛津學者文德，之後從《舊約》次經〈瑪加伯〉書卷來做圓牌的解讀時，無論兩位士兵、木棒痛毆、或騰躍馬蹄踩踏，在書卷文本中，得到妥善的安頓與解釋。圓牌上臥地者，不是陣亡的烏利亞，而是遭到痛毆的塞硫古帝國財政大將赫略多洛斯（Heliodorus）。

迪托奈針對其他圓牌壁畫的圖像辨識與命名，因沿用前史坦曼所做的提議，也受到影響，在此不再贅述。就10面〈金銅圓牌〉壁畫題旨意涵端上看，迪托奈首度系統化的來做關照，為一嶄新嘗試，十分正面。他從文藝復

15 引言原文如下：This is the representation of the criminal intent of David toward Uriah, husband of Bathsheba, who was loved by David. 取自de Tolnay（1945），p.74。
16 引言原文如下：The kneeling figure at the left, probably representing David repenting, was later added a secco by the same week hand.）取自同上註，p.74。

興人文思潮來做觀視取徑，導出人類心靈上揚，向上帝理型邁進的見解，完全脫離史坦曼先前「三主題說」的提案。

　　根據他的觀察，10面圓牌壁畫自教堂入口端上方，從殺戮題材起始，循序至祭壇端的上方，開啟有關受難與犧牲的題材表現。總體上，10面〈金銅圓牌〉焦距在復活及升天上，透露一種漸次上揚的發展走勢，是對於「人類靈魂上昇至天主的再現。」（representations of the human soul to God. 1945, p, 76）迪托奈對於圓牌系列此一題旨提案，建立在各別圓牌意涵及其上層結構綜括整合的言說上，觀察入微，見解獨特。然此處需指出，迪托奈此一屬於新柏拉圖主義思想的閱讀提案，涉入文藝復興前沿人本主義思想，對於承載此一思想的場域，亦即具有典章祭儀跟宗教權柄象徵的西斯汀教堂，是否語境氛圍與外在框架彼此貼切？實可進一步考量。

4、哈特的閱讀詮釋與「基督聖體說」

　　有關10面〈金銅圓牌〉形制議題，特別是圓牌外框環孔以及繫繞的緞帶，過去不曾為學界所關照，美國文藝復興重量級學者哈特（Frederick Hartt）在1950年發表的〈天堂生命之樹：赫略多洛斯廳與西斯汀天庭壁畫〉（Lignum Vitae in Medio Paradisi: The Stanza d'Eliodorus and the Sistine Ceiling）一篇論文中，十分周延的做了首度審視。同時回歸基督教傳統神學範疇，另闢新徑。

　　美國學者哈特該篇論文，屬於圖像學範疇的研究取向，見證1935年潘諾夫斯基開啟圖像學及圖像詮釋學後，對於圖像意涵上的探討，平行於風格學，成為基督教藝術研究的新脈動。

　　在該篇論文中，哈特將西斯汀天庭壁畫，置放在基督教神學傳統脈絡中來看，引進兩份主要基督教神學文本，一份出自同屬聖芳濟教派、也是德拉‧羅維雷家族（della rovere）家族成員之一的Marco Vigero大主教（全名Marco Vigerio della Rovere, 1446-1516）所撰的〈聖體論〉（Corpus Christi），另一份由中世紀教會聖師之一，聖文生（St. Bonaventura,

1221-1274）所撰的著名《生命之樹》（*Lignum vitae*）。此之外，哈特不論基督教早期教父所奠定的預表論神學、教宗儒略二世與聖彼得鎖鍊教堂關係、聖餐祭典聖事儀禮、包括天堂生命樹與聖十字架神學觀等等[17]，一一在論文中加以申論，展現基督教神學知識縱深，相當引人矚目。

　　就10面〈金銅圓牌〉壁畫系列而言，哈特對其造形及跟周邊物件的關係，做了仔細的觀照。依他所見，圓牌仿紫斑岩外框上的5枚環孔，它們象徵耶穌十字架刑上，雙手雙足及胸口的5傷，而金銅圓牌造形本身，則意表耶穌基督的聖體，亦聖餐禮的聖餅（hostia）（Hartt, 1950, p.199）。哈特就此闡釋到：基督教傳統「製作聖餅的鐵器模，正反兩面一般鑄印對立性題材，一面是耶穌的十字架，一面是耶穌復活升天。米開朗基羅的圓牌維持這個原則，像約阿布代表邪惡、猶大代表撒旦。而耶戶……則預表耶穌[18]。」10面圓牌壁畫作品，換言之，哈特認為它們表述正反二元的對立觀，亦基督的勝利（victories of Christ）、以及魔鬼的勝利（victories of the devil）。就圓牌外框上，繫繞的輕盈緞帶，哈特也說，圓牌既是聖體，那緞帶則為十字架上卸下聖體使用的裹屍布。

　　對於圓牌形制、外框上的5枚環孔以及緞帶，美國學者哈特從基督教聖體神學觀，做了整合性的閱讀。不過1969年挪威藝術史學者Staale Sinding-Larsen，有著不同意見。據他的看法，天庭圓牌壁畫意表聖體，亦聖餅，其正反面「鑄印著對立性題材」，如哈特所提議，「或許這是一個不錯的神學觀，但它絕不是天主教的神學，從來都不是[19]。」對於哈特10面〈金銅圓牌〉提案，挪威藝術史學者毫不留情做了嚴苛的評論，反對以二元對立角度來做理解。圓牌外框上，輕盈迤長的緞帶，含金、紫、黃三種顏色，如何跟

17 哈特就此提出今藏紐約摩根圖書館（Pierpont Morgan Library）一楨屬於德拉・羅維雷家族Domenico della Rovere（1442-1501）主教所擁有的彩繪冊頁圖像（Morgan Ms. 306, fol. 118V），上方為耶穌基督十字架刑圖，左腋傷口出血旁，繪有一株茂盛的橡樹及其上兩粒橡果。哈特以此做為德拉・羅維雷家族徽章橡樹橡果跟天堂生命之樹連接的圖證之一，因十字架木源自天堂生命之樹。本文後面第6章涉及橡樹橡果圖像時，將再做討論。參Hartt（1955），p.133，圖版1。該彩繪冊頁參見紐約摩根圖書館數位典藏網頁http://ica.themorgan.org/manuscript/page/28/76928

18 引言原文如下：The host irons customarily imprinted contrasting motifs on obverse and reverse of the wafer, the Crucifixion on one side, the Resurrection on the other. This principle is maintained in Michelangelo's medallions, for Joab represents evil, Judas, Satan, while Jehu … prefigures Christ. Hartt（1950），p.199。

19 引言原文如下：Maybe this is good theology; it is by no means Catholic theology and has never been so.取自Sinding-Larsen（1969），p.144。

基督裹屍布彼此相扣合？其實這也是個詰點。在論文中，哈特提出今藏倫敦國家畫廊，傳為米開朗基羅所繪的『卸下聖體』（*The Entombment*）一作中，纏繞基督聖體麻布裹屍巾，來做聯結及參照。不過它們的顏色並不相同，倫敦『卸下聖體』作品上，裹屍巾是偏淡白色的材質做表現。天庭圓牌的緞帶，特別是下方兩條，部分由兩側古典少年以腳踏踩，固著在寶坐上的，做為聖體裹屍布的說法，由此看，不盡如理想。

哈特10面圓牌系列「聖體觀」提案，除了在梵諦岡教宗小教堂再現魔鬼的勝利，易引發爭議之外，還有另一個弱點，則在沿用史坦曼最早所提的圓牌作品名上，使得在圓牌閱讀效度上，受到波及。像是先前提及幾件未盡完善的圓牌題名，未能改善。尤其，論文中哈特引進拉菲爾「赫略多洛斯廳」壁畫（圖三十六）與西斯汀天庭壁畫做合併觀，然卻忽略天庭10面圓牌上也有一幅「赫略多洛斯的驅逐」圓牌壁畫（史坦曼提議為『烏利亞之死』一作（圖十八））實可做相互參照，哈特未能明察此點，十分遺憾。誠如上所述，哈特期刊論文，首度也是至今唯一關照圓牌形制的學者，針對各別圓牌的詮釋，不同於史坦曼及迪托奈，而從預表論神學上的取徑，研究成果不容抹殺。哈特論文中，針對天堂裡生命之樹的關照，具說服力，本研究後面第6章涉入橡樹橡果時，將做援引及再提及。

綜括之，史坦曼、Karl Borinski、迪托奈、哈特，4位學者就10面〈金銅圓牌〉系列所做相關探討以及閱讀，各有其專長，投入關注議題，展現鮮明個人獨立觀點，難能可貴深化研究成果。整體上，文學史學者Karl Borinski，以但丁史詩《神曲》做為文本基底，進行閱讀之外，餘3位藝術史學者，則採納瓦薩里史料記載做為指引，為一大特色。

10面〈金銅圓牌〉題旨考察前提之一，在對作品題材準確的掌握。而此一步驟程序，則深植於作品本身視覺資料完整的閱讀及合理解釋。就此，1960年後的學術研究探討，有著重大發展。

三、1960年後《馬拉米聖經》古籍出土及其影響

西斯汀天庭10面〈金銅圓牌〉系列的學術研究，在1960年至1991年間，有著突破性發展。英國牛津大學藝術史學者文德（Edgar Wind）以及英國倫敦著名瓦堡藝術史研究機構（the Warburg Institute）學者賀波（Charles Hope）在1960年、1987年分別發表有關10面〈金銅圓牌〉至今唯二兩篇獨立的圓牌學術專論。後，1991年任教佛羅倫斯錫拉邱茲大學（Syracuse University）美國文藝復興史學者海特菲德（Rab Hatfield）也提出一篇期刊論文，就圓牌作品名再做了觀察及詮釋，組成本節次3篇文獻回顧探討的材料。

5、文德的圓牌名修訂與「十誡律法說」

英國牛津大學藝術史學者文德，1960年發表〈西斯汀天庭壁畫中瑪加伯史蹟：米開朗基羅運用《馬拉米聖經》的一個評注〉（Maccabean Histories in the Sistine Ceiling: A Note on Michelangelo's Use of the Malermi Bible）學術論文一篇，為今有關10面〈金銅圓牌〉壁畫研究，最具份量、也備受各界重視的研究成果。

文德該論文立論紮實，論述周延，出土1493年《馬拉米聖經》史料致為關鍵。該本聖經由威尼斯人文學者尼可拉‧馬拉米（Niccolo Malermi, c. 1422-1481），根據拉丁文《武加大譯本》（vulgate）所翻譯，為義大利文第一部聖經，1470年初版問世後，深受歡迎。1490年再版時，增附木刻插圖，及至1506年，前後四刷再版，十分暢銷。當中，1493年《馬拉米聖經》含木刻版畫插圖的二刷版，文德主張，為米開朗基羅繪製天庭壁畫10面〈金銅圓牌〉參考以及「運用」對象。文德在論文標題上，還有另一個關鍵詞「瑪加伯史蹟」，也需要先做解釋。它主指《舊約》〈瑪加伯〉上、下兩書卷，記載有關西元前2世紀，猶太人瑪加伯家族，奮起抵抗塞硫古帝國殖民統治的英勇事蹟。不過《舊約》〈瑪加伯〉書卷，不為改革宗所接受，僅見

於天主教聖經，一般亦稱為次經，這是文德更新10面〈金銅圓牌〉當中3面圓牌題名文本的依據。

文德根據1493年《馬拉米聖經》〈瑪加伯〉書卷經文及其附圖的考察，更新的3圓牌作品分別是：『亞歷山大帝晉見大祭司』（*Alexander before the High Priest*, 瑪下1）（圖十六）、『尼加諾爾之死』（*The Death of Nicanor*, 瑪下15）（圖十七）、以及『赫略多洛斯的驅逐』（*The Expulsion of Heliodorus*, 瑪下3），（圖十八）取代史坦曼20世紀初最早所提『大衛跪拜拿單』、『烏利亞之死』與『亞哈王朝之絕滅』等3圓牌作品名。

文德更新圓牌中，位在天庭先知以賽亞上方的『赫略多洛斯的驅逐』一作，前題名為『烏利亞之死』，文本出自〈瑪加伯〉書卷第5章，主在描述塞硫古帝國大臣赫略多洛斯，獲知耶路撒冷聖殿寶藏豐裕，前往搜刮時，天主回應了大祭司敖尼亞（Onias）的祈禱，如經卷寫：此時忽然「他們眼前出現了一匹配備華麗的駿馬，上面騎著一位威嚴可怕的騎士，疾馳衝來，前蹄亂踏赫略多洛斯，騎馬的人身穿金黃的鎧甲。同時又出現了兩位英勇的少年，光榮體面，穿戴華麗，立在赫略多洛斯的兩旁，鞭打不停，使他身受重傷。」（瑪下3：25-26）

取材〈瑪加伯〉書卷的這段刻劃，與圓牌圖像表現處理，比照之下可做接合。如在圓牌壁畫後方，一位年輕騎士快馬奔馳而來，駿馬騰空而起，踩踏倒地不支的赫略多洛斯，與經文所載，如出一轍。塞硫古大臣赫略多洛斯，此刻無助地伸出左手，抵擋一旁手持棍棒天兵天將對他的鞭笞，也如文本所寫，「兩位英勇的少年，……立在赫略多洛斯的兩旁，鞭打不停，使他身受重傷」。即便圓牌畫幅空間有限，然對覬覦聖殿財寶者，遭到天譴痛毆懲罰景緻，圖像根據文本做了完整生動的表現。

位在天庭主壁畫上帝『創作夏娃』外側的圓牌壁畫，文德以『尼加諾爾之死』題名，取代先前『亞哈王朝之絕滅』作品名提案，也可接受。在〈瑪加伯〉書卷另一段記載中，提到猶太人群起反抗塞硫古帝國殖民統治，而大

將軍尼加諾爾前來鎮壓，便在天主神蹟顯現下，尼加諾爾遭到懲治斬首的經過。這時，如經書寫到，猶太人便「將這可惡的尼加諾爾的頭，並將他為褻瀆謾罵全能者聖殿而舉過的手，出示給眾人看。」（瑪下15：32）圓牌背景城牆上高掛著一只首級與殘掌，之前學者對此無法做出完整解釋，牛津文德引據〈瑪加伯〉書卷這段記載，有了釐清及妥善安頓。

　　牛津藝術史學者文德更新的第3件圓牌作品，是『創造夏娃』主壁畫左側的『大衛跪拜拿單』一作。先前對於場景設置在室內或戶內，還有圖像上兩人物賓主的問題，產生爭議。文德這裡也再次依據〈瑪加伯〉經卷，提出『亞歷山大帝晉見大祭司』新題名。他認為圓牌再現的不是大衛王，而是叱吒風雲、東征西討的亞歷山大帝。在一次途經耶路撒冷之時，亞歷山大帝特專程前往，向耶路撒冷大祭司致敬。這個閱讀，對於圓牌各別物件、編排方式、以及場景的梳爬，都有所助益。因為，圓牌上左側一匹駿馬及兩名隨伺，便屬亞歷山大帝所有，合於其由左進入場景，既是客卿也是統帥身份，而等待他蒞臨的耶路撒冷大祭司站在右側，是他晉見跪拜的對象，編排順暢也合理。

　　不過引人注意的是，亞歷山大帝與耶路撒冷大祭司會晤的這段經過，並非出自〈瑪加伯〉經卷的內文中，而是來自〈瑪加伯〉經卷的前言，亦《馬拉米聖經》翻譯者尼可拉・馬拉米之手。在該書卷的前言中，馬拉米十分審慎的寫道：關於馬其頓國王腓力之子亞歷山大，「在經書記載段落以外，我們應給予更豐富的描述，為了教化異邦子民；然非假設性的添加，而是根據以前嚴肅史家記載而來。[20]」

　　〈瑪加伯〉書卷開宗明義第一章中，對於橫跨歐亞的亞歷山大帝事略，果真並未提及他進入耶路撒冷，或跟耶路撒冷大祭司有任何接觸或見面的經過，僅是以在交待時代背景方式，提到亞歷山大帝的事略（1-7節）。牛津文德就此做了追蹤及考證，他發現1493年《馬拉米聖經》收錄一幅木刻版畫，

20 引言原文如下：We shall, a consolation dele genti, give a more extensive account than is contained in that passage, but without presuming to introduce anything which is not already reported by authentic historical authors.）取自Wind（2000），p.114。

題名為『亞歷山大帝晉見大祭司』（圖二十三），與圓牌圖像相當接近；另經過考證，文德說，尼可拉·馬拉米所言，「以前嚴肅史家」的確有兩位，一位是一世紀著名猶太歷史學家約瑟夫斯（Flavius Josephus, c.37-c.100）、第二位是12世紀士林經院神學家康默斯托（Peter Comestor, -1179）。他們在《猶太戰爭史》（The Jewish wars）以及《經院神學彙編史》（Historia scholastica）兩書中，確實提到了亞歷山大帝前往耶路撒冷晉見大祭司這段經過，因此也進到1493年《馬拉米聖經》〈瑪加伯〉書卷版畫插圖中。

『亞歷山大帝晉見大祭司』此一圓牌，展示世俗君王向精神宗教領袖俯首致敬，亦神權高於君權「教宗至上權」（Papal Supremacy）的訊息，對於本書10面〈金銅圓牌〉的研究頗為重要。饒富意味的是，繼天庭圓牌後，米開朗基羅『最後審判』壁畫委託者、本名亞歷山大的教宗保羅三世（Pope Paul III, 1468-1549，本名Alessandro Farnese，統治期1534-1549），在1545年前後，下令鑄製一枚紀念肖像幣，正面是他的肖像，反面敘事圖是『亞歷山大帝晉見大祭司』，反映此一主題及其政治訊息，對後任教宗具挪用價值。

根據1493年《馬拉米聖經》〈瑪加伯〉書卷，牛津文德修訂3幅圓牌作品名，這3幅圓牌圖像一一收錄在《馬拉米聖經》該版的木刻版畫中。（圖二十三、圖二十四、圖二十五）這3幅版畫插圖，在人物編排位置及構圖上，與圓牌圖像確實十分相近，不過，版畫表現泛泛，天庭上的圓牌壁畫，自有個人化以及藝術表現上的發揮。

牛津藝術史學者文德，1960年發表的該論文中，另一個重要研究成果，則在指出天庭上數件圓牌取自《馬拉米聖經》〈瑪加伯〉書卷事出有因，它跟天庭壁畫委託者教宗儒略二世關係匪淺。因為，〈瑪加伯〉書卷所載內容，出現在天庭上並不尋常，像是本身也是藝術家，且熟諳義大利200多年藝術創作的瓦薩里，便未能詳明這幾件圓牌作品的主題，因而若有教宗生平事蹟背書，可解釋〈瑪加伯〉文本露出在天庭的原由。

《舊約》〈瑪加伯〉書卷中記載西方前二世紀猶太人抵抗塞琉古帝國經過，最著稱的是數度擊退殖民宗主國的「瑪加伯家族起義」（Maccabean Revolt）這段後世傳為佳話的史跡。在中世紀十字軍東征時，瑪加伯家族大英雄猶大・瑪加伯（Judas Maccabaeus）因擅於軍事謀略、勇猛抗敵，無往不利，被納入當時世界9大英雄之一。文藝復興人文三傑之一但丁，也不吝給他崇高讚譽。在《神曲》史詩中，將他置於天堂，並賜予「上帝勇士」（God's soldier）之美名。（Ruud, 2008, p.482）

　　瑪加伯家族抵抗殖民統治，以及猶大・瑪加伯英勇事蹟，這對教宗儒略二世而言，並不陌生。牛津文德在1960年專論中即指出，儒略二世1503年登基前，由其叔父思道四世冊封主教堂座之一，為羅馬聖彼得鎖鏈教堂（San Pietro in Vincoli，Saint Peter in Chains）。而該教堂鎮堂寶物中最珍貴的兩件，一件是聖彼得殉道鎖鏈聖物，亦該教堂本名由來；另一件無獨有偶，正是「聖瑪加伯殉道七勇士」（Seven Holy Maccabean Martyrs）聖骸聖物。而且，兩聖物節慶日，每年合併推出，於8月1日舉行，表達32年之久。

　　儒略二世對於擁有天國鑰鎖的聖彼得，以及瑪加伯殉道勇士反殖民抵抗精神，十分重視，不單反映在祭祀儀典節慶日的合併舉辦上，在視覺藝術上亦然。1512至1514年間，拉菲爾為教宗繪製的「赫略多洛斯廳」（Room of Heliodorus），當中『聖彼得解危』（Liberation of St Peter）以及跟「瑪加伯家族起義」有關的『赫略多洛斯的驅逐』兩幅巨型壁畫，毗連一起現身，回應了聖彼得鎖鏈教堂兩件鎮堂寶物。由此看，西斯汀天庭上10面〈金銅圓牌〉系列當中3件取材自〈瑪加伯〉書卷記載，其來有自，跟教宗個人生平傳記與生命歷程有關。後文就此將從教宗政治議程跟瑪加伯耶路撒冷大祭司認同進一步再來看。

　　牛津學者文德在1960年論文中，不過令人費解的是，雖然闡明也探討了圓牌壁畫跟教宗個人傳記的互動關係，但他並未循此脈絡做進一步發展，對

於10面〈金銅圓牌〉是天庭上唯一一組施敷大量金箔的事實，也未加考量。相反的，對於10面〈金銅圓牌〉壁畫的題旨，他開闢一條新的路徑說道：

「我們無法獲知圓牌初始所欲再現的對象，然一旦減至10幅，且嵌合在創世記圖像組群一旁，那我相信，它們適足再現十誡律法[21]。」

　　文德針對10面〈金銅圓牌〉系列所提「十誡律法」閱讀提案，之後在上個世紀70年代，有兩位藝術史學者給予支持並再補強及修訂。（Kuhn, 1976; Dotson, 1979）然持不同意見，且分貝頗高，予以駁斥的也有。倫敦瓦堡藝術史研究機構學者賀波，在他1987年撰寫〈西斯汀拱頂圓牌〉（The Medallions on the Sistine Ceiling）專論中，即嚴苛地對之做出評論，這也是該論文的重點、下一節次文獻回顧的對象。

6、賀波的圓牌名修訂與「行為準則說」

　　倫敦瓦堡藝術史研究機構學者賀波在該論文中，提出兩個關鍵問題，直指文德「十誡律法」提案的核心：一個問題是10面圓牌系列，若果真再現上主頒布子民奉為圭臬的十誡，為何米開朗基羅揀選〈瑪加伯〉書卷文本，這些即便專家也難以辨識的題材？其二是十誡律法排序上的問題[22]，賀波說，如果10面〈金銅圓牌〉壁畫再現摩西的十誡，為何從祭壇端或是從教堂入口端看，無論從哪個方向啟始做閱讀，都得以跳躍方式來看做閱讀？賀波此外也提問，祭壇端上方『以撒的獻祭』的圓牌圖像，如眾所知，為前摩西時代事件，為何被納入在其後發生的十誡律法中？

　　倫敦華堡學者賀波，對於文德「十誡律法說」提案，還提出諸多詰點，本文在此不再涉入[23]。最後賀波說文德該案，「很難站得住腳」（very

21　引言原文如下：What the medallions were meant to represent originally we cannot tell, but once reduced to ten and joined to the scenes from Genesis, they can be shown, I believe, to represent the Ten Commandments. 取自Wind（2000），p.117。

22　西斯汀天庭壁畫閱讀動線有二，中央區9幅〈創世記〉壁畫自教堂祭壇端上方『上帝創造天地』起始，循序至教堂入口端『挪亞醉酒』壁畫止，以東西軸向排列；其二為其餘壁畫，自祭壇端南牆起，先左後右以交插方式，至入口端北牆止。此一順序，根據半弦月耶穌40代先人族譜圖上鐫寫各世代姓名牌而來，也與下方歷代原28位，今24位教宗畫像排序方式一致。參見Joannides（1981）；Barolsky（2003）；Pon（1998）。

23　文德「十誡律法說」提案，後Rodulf Kuhn、Esther Gordon Dotson兩位學者支持且做修訂，惟就十誡律法的排序問題，仍無法妥善解決。如康乃爾道森重新排列後，十誡律法自祭壇端至入口端為：1-9-5-7-3-4-8-2-6-10，除起始跟結尾兩令以外，看不出其它8條律令，在排列上有任何規則及秩序可言。參見Kuhn（1975），S. 58-66；Dotson（1979），p.421-424。

difficult to sustain），並不令人意外[24]。下面本文聚焦賀波該論文另外幾個重點。其中最重要的，是賀波再重新檢閱10面圓牌作品名，且經過比對由Lucantonio Giunta1490年所刻《馬拉米聖經》首版插圖，以及1493年二版的插圖後，他提議在文德修訂3幅圓牌題名外，再調整2幅圓牌作品名。

　　倫敦瓦堡學者賀波建議更新的兩件圓牌作品為：『馬塔提雅搗毀偶像』（Mattathias Pulling down the Altar, 瑪上2）（圖十九）與『安提約古墜落馬車』（Antiochus Falling from his Chariot, 瑪下9）（圖二十），取代1905年至1960年學界，包括文德一致採納的『搗毀巴力偶像』與『約蘭之死』兩壁畫名。

　　就『約蘭之死』這件近教堂入口端、位於先知約珥上方的作品而言，賀波說，先前學者主張，這幅圓牌刻劃北以色列君王約蘭，遭到天主懲罰，被繼任者耶戶（Jehu）射死，再從馬車拋至納波特（Naboth）葡萄園的經過。（列下9：24-25）不過，無論在1493年、或是1490年《馬拉米聖經》兩書插圖中，賀波指出『約蘭之死』這幅圖像皆未出現。相反的，在《馬拉米聖經》〈瑪加伯〉書卷插圖裡，有一幅題名為『安提約古墜落馬車』的插圖，在視覺上更貼近圓牌的場景，也跟經文書卷記載相合，應該來做替換。

　　據〈瑪加伯〉書卷記載，安提約古為塞琉古帝國皇帝，東征西討有一回率大軍進攻耶路撒冷，中途卻遭到神譴，不過「他不但不止息他的蠻橫，反而更加驕傲，向猶太人發洩他的怒焰，下命快跑。正當御車風馳電掣的時刻，他忽然跌下來，且跌得十分慘重，渾身的肢體都錯了節。」（瑪下9：7）賀波就此指出，位於先知約珥上方的這幅圓牌，是上引經文的寫照，而且跟1490年《馬拉米聖經》所附的插圖，兩相一致。（圖二十、圖二十六）在圓牌壁畫及木刻版畫構圖上，自右向左，都有一座側面表現，行進中的騎兵車伍，飛快奔馳而去的表現，一如經書所載，「正當御車風馳電掣的時刻」，而且

24 賀波另也質疑，位在波斯女預言家上方、『上帝分割水與地』主壁畫左側圓牌圖像，代表第7誡不可姦淫的適切性，該圓牌因今保存現況脆弱不堪，僅存赭底色。就此，文德以18世紀Domenico Cunego（1724/25-1803）複製版畫，來做圖證說明。然賀波表示，16世紀初義大利版畫家阿爾貝提（Cherubino Alberti, 1553-1615）複製該圓牌時，業留白未做處理，文德為何捨近求遠，引用18世紀版畫案例，令人不解。賀波另提到，18世紀Domenico Cunego該圓牌的複製圖像，並未出現在1490或1493年《馬拉米聖經》木刻插圖中。參見Hope（1987），p.202。

圓牌跟插圖咸有一個人自馬車上墜落下來的處理。賀波便說,米開朗基羅若是在此再現『約蘭之死』的話,便意味米開朗基羅運用《馬拉米聖經》〈瑪加伯〉書卷的插圖,來表現出自〈列王記〉『約蘭之死』。對此,賀波覺得可能性低。同樣的,賀波也透過《馬拉米聖經》〈瑪加伯〉書卷插圖,跟圓牌圖像的比對,主張〈創世記〉『挪亞祭獻』右側的圓牌一作,以『馬塔提雅搗毀偶像』取代先前『搗毀巴力偶像』,也無不妥。因木刻版畫跟圓牌圖像,在構圖上及人物編排兩者確實接近。由賀波所提的這兩幅更新題名,本文將予以採納。

　　1987年賀波發表〈西斯汀天庭金銅圓牌〉(The Medallions on the Sistine Ceiling)期刊論文中,針對10面圓牌壁畫題旨中心思想,也做了嘗試。他主張10面〈金銅圓牌〉綜括題旨在警世及告誡上,一如文藝復興藝術慣見的「行為準則」(exempla)[25]。例如,天庭上近祭壇端兩圓牌,他指出,『以撒的獻祭』一作,意表亞伯拉罕對天主絕對的服從,『以利亞升天』一作,則是透過以利亞遺留法衣予以利沙,意表神職身份法統的移轉及賡續。〈金銅圓牌〉其他圓牌作品主題,賀波雖未再各別涉入,但他說,它們皆環繞在「對天主人間代理人,其神權與薪傳的服從。」上,(obedience to divine authority and its continuity vested in God's representatives on earth.)(Hope, 1987, p.202)不過,賀波個人不盡滿意自己的提案,他坦言說到:「整體上,這個方案並不如所預期的,如此一氣呵成。」(The programme as a whole is not quite so coherent as one might hope. p.203)。因此,他也不排除,西斯汀天庭壁畫是由米開朗基羅獨立規劃與設計的,因為他不認為,從10面〈金銅圓牌〉壁畫現前的組織配置,足以看到背後有神學家的參與,或任何深刻的「宗教知識」

25 賀波針對10面〈金銅圓牌〉題旨所做「行為準則」(exempla)的建議案,跟同年稍早Franco Bernabei 於*The Sistine Chapel: Michelangelo Rediscovered* 一書中,以圖說方式如下所寫的相信:「圓牌壁畫敘事、、、全部看似屬於行為準則,以道德性的敘事,展現對上帝律法服從或叛逆的結果或災難。」(The stories the medallions tell… seem all to serve as exempla, as moral tales illustrating the consequences or catastrophes following on obedience or disobedience to divine law.),參見 Hope(1987)、p.202,註9。

（religious knowledge）。（Hope, 1987, p.203）

　　賀波該篇專論中，針對10面〈金銅圓牌〉另一件作品，也做了建議案，對於本文頗有助益，在此加以描述。這件作品位在波斯女預言家正上方，因保存現況脆弱不堪，僅存赤赭底色跟微弱線條，過去學者無人就此圓牌題名，發表意見，除Borinski一位。賀波則是根據天庭修復期間實地觀察與文獻比對，指出圓牌底色上，其實有兩人互動所勾勒出來的輪廓線，還有衣服若干皺折也依稀可見。經他與1490、1493年《馬拉米聖經》收錄木刻版畫一一比對之後，他提議該圓牌名可為『以利沙治癒乃縵』（The Healing Naaman by Elisha, 列下，5），因他說：該題名「在語境脈絡下，[是]一個合宜的作品名。」（an appropriate one in the context）（Hope, 1987, p.203）（圖三十一）

　　賀波針對『以利沙治癒乃縵』此一圓牌所提的作品名，涉入聖洗禮聖事儀典，跟一旁〈創世記〉主壁畫『上帝分割大地與水』分享水的意象，符合前引1553年《米開朗基羅傳記》書中所寫，圓牌壁畫跟〈創世記〉主圖像，具相關性所做的提示[26]。賀波此一圓牌作品名，本研究下面因而採納，待新事證出土，再修訂或做確認。

7、海特菲德的圓牌名修訂與「信仰主」

　　2002年，發表《米開朗基羅的財富》（The wealth of Michelangelo）一書廣受矚目的文藝復興學者海特菲德（Rab Hatfield），早在1991年，撰就〈信仰主〉（Trust in God）期刊論文一篇，為本節次最後回顧對象。

　　海特菲德該篇論文，以西斯汀天庭整體壁畫為討論對象。就本文而言，該論文中有3方面重點，應做關照。一是繼文德、賀波後，海特菲德再次對焦《馬拉米聖經》古籍插圖，並擴大比對範疇，及至天庭整體壁畫。二是哈特菲德針對德爾菲女預言家上方圓牌壁畫作品名，也提出建議案，需做釐

26 賀波論文中，未對孔迪維1553年此一記載做任何涉入，或因在論文啟始處，業已表示孔迪維及瓦薩里對於圓牌描述「毫無所助益」？（singularly unhelpful），參見Hope（1987），p.200。

清。其三則是他對10面圓牌綜括題旨，主張「信仰主」的新見解，也做一了解。下就這3面向，做相關評析與敘述。

　　先談海特菲德有關圓牌題名的更新建議。這件位在德爾菲女預言家上方、〈創世記〉『挪亞醉酒』主壁畫左側的圓牌壁畫，海特菲德建議以『辣齊斯的自殺』（The Suicide of Razis, 瑪下，14：37-46）取代『押尼珥之死』先前作品名。（圖十三）（Hatfield, 1991, p.463-542）主要依據也是圓牌壁畫跟《馬拉米聖經》〈瑪加伯〉插圖的比對上。『辣齊斯的自殺』此幅木刻圖，刻劃辣齊斯，一位反殖民、篤信天主的耶路撒冷長者，因拒絕崇奉異教神祇，故在敵軍包圍下，毅然自刎犧牲的經過。〈瑪加伯〉書卷中，對於這段情節，做了如下記述：「當軍隊正要佔據堡壘，撞開庭院大門，下令放火燒門時，辣齊斯見四面受敵，便伏劍自刎。」（瑪下，14：41）

　　辣齊斯自刎場景，依經書記載，發生在軍隊「下令放火燒門時」及「四面受敵」時，天庭圓牌壁畫，以一牆隔開，左右不過各只有一人現身，敵軍四面湧現的景緻並不見，照理說，從經書文本跟圖像的比對下，海特菲德提出的更新圓牌名，無需多加考量。不過，海特菲德指出《馬拉米聖經》同題材插圖圖例上（圖二十七），左側正面站姿人士，亦辣齊斯，他的身體姿態與動作跟圓牌相似度極高。這是海特菲德建議更名的主要理由所在。

　　海特菲德『辣齊斯的自殺』圓牌建議名，換言之，建立在木刻版畫跟圓牌左側人物的視覺相似性上。對於木刻版畫右側上，塞琉古敵軍，持茅、握劍及高舉斧頭的士兵，蜂擁而上，達4、5人之多，圓牌壁畫上僅只一人現身，海特菲德略過未納入考量。這也是說，依海特菲德之見，米開朗基羅將木刻圖像移轉圓牌上時，單單挪用左側辣齊斯一人，右側塞琉古士兵，4、5人次，一概省略，僅留下1人來代表。這一個閱讀，建立在一個前提上，也便是米開朗基羅對於經書記載，辣齊斯是在敵軍「下令放火燒門時」以及在「四面受敵」下自刎的，做了完整的擱置。這樣的可能性實在不高。

　　這裡回顧一下，先前其他學者就這幅圓牌的閱讀，是有助益的。自史坦

曼以來，學界普遍接受『押尼珥之死』的作品名[27]。因為經書記載到，押尼爾之死，是一樁高度政治性的密謀暗殺事件，發生在兩人之間：「押尼珥回到希伯崙，約押領他到城門的甕洞，假作要與他說機密話，就在那裡刺透他的肚腹，他便死了。」（撒下3：27）圓牌上，一牆隔開，一正面一側面兩個人的處理，傳遞詭譎氛圍，誠如經書所記載，「假作要與他說機密話」較之『辣齊斯的自殺』更具說服力。這也是之前學者無異議接受『押尼珥之死』題名原因所在。海特菲德這幅圓牌名的更新提案，換言之，提醒我們，視覺造形上部分的契合，理由仍不夠充沛。經書文本所載，以及圖文兩者的扣合，為核心必要條件[28]。

海特菲德在論文中，十分仔細的考察了《馬拉米聖經》所有版畫插圖的版本，包括1490至1507年共5刷（1490、1493、1494、1502、1507）所附的完整插圖，之後，他做了一個大膽的結論，十分引人注意，且對之後學者產生影響力，在此不應略過。

依他所見，《馬拉米聖經》5版本中，1490年與1493年的《馬拉米聖經》這兩版本中的木刻插圖，跟天庭壁畫關係最為密切，而且進一步他說：「這兩版的聖經插圖，在圖像學上，支配西斯汀天庭所有壁畫，如果有一個題材，不曾出現在《馬拉米聖經》木刻版畫中，那麼，在天庭場景上，我們便找不到這樣的題材作品[29]。」大大擴充了《馬拉米聖經》插圖在天庭上運用的範疇。而且，言下之意，也暗示米開朗基羅按圖索驥，照《馬拉米聖經》收錄插圖，來進行西斯汀天庭壁畫所有的創作。

海特菲德論文上面引言頗為聳動，但精準有餘，實不足採信。因為天庭壁畫上，未露出在《馬拉米聖經》版畫插圖中的，至少有3組群創作：12位先知預言家群像當中5位不屬於《舊約》古典女性預言家（戴菲、艾瑞特、

27 坊間少數學者仍援引『辣齊斯的自殺』圓牌建議名，如見於Patridge（1996），p.111。
28 如1980年Tzfira Gitay博士論文中，針對10面圓牌壁畫雖難能可貴，做了獨立研究以及探討，惟壁畫作品名仍通盤採納1905年史坦曼所提的建議案。對於牛津學者文德1960年《馬拉米聖經》古籍的出土以及圓牌題名的更新，一概未予理會，反映對於視覺材料跟文本互動的掌握仍不足。參見Gitay（1980）。
29 引言原文如下：The two illustrated Bibles govern the iconography of the Sistine ceiling. If a subject does not appear among the woodcuts, we do not find it among the scenes on the ceiling.取自Hatfield（1991），p.472。

波斯、庫梅、利比亞等）、20位著名古典裸體俊秀少年、以及半弦月內以家居日常生活表現的耶穌40世代先人族譜，尤其後兩群組壁畫，學界公認為米開朗基羅個人的原創[30]。

在創作上，米開朗基羅視覺記憶力能量非比尋常[31]，一般創作源頭十分隱晦，也難以辨識[32]。10面圓牌圖像，運用〈瑪加伯〉書卷中5幅插圖，非常罕見。倫敦華堡學者賀波就此說，米開朗基羅運用《馬拉米聖經》〈瑪加伯〉版畫圖像原因，在讓觀者一目瞭然，因為它們「鮮少出現在繪畫中」（rarely represented in painting）（Hope, 1987, p.200）。至於《馬拉米聖經》跟圓牌圖像的關係，賀波也說：「米開朗基羅的壁畫鮮少緊隨著木刻版畫，他不過從中運用主要元素，做設計上的所需[33]。」此一觀點，跟先前牛津文德看法相近，文德本人如此說道：「米開朗基羅運用《馬拉米聖經》，是做為構圖概念上一個資源[34]。」僅此而已。循此看，海特菲德認為《馬拉米聖經》版畫插圖，在圖像學上，對於天庭總體壁畫，具有「支配」（govern）性的看法，有誇大其詞之嫌。

上面筆者運用相當篇幅，就此一議題做闡述，是有原因的。因晚近2015年，德國藝術史學者賀茲納在他的專論書中，特別凸顯海特菲德該篇期刊

30 海特菲德上面結論，有一例外，那是10面圓牌祭壇端上方『以利亞升天』圓牌，並未出現在《馬拉米聖經》版畫中，對此，海特菲德解釋道：「這表示米開朗基羅在到天庭祭壇端時，他不再那麼仰賴木刻插圖。」引言原文如下：it demonstrates that Michelangelo was becoming less dependent on the woodcuts when he arrived at the altar end of the ceiling.取自Hatfield，（1991），p.466。

31 潘諾夫斯基1939年在〈新柏拉圖人文運動及米開朗基羅〉（The neoplatonic movement and Michelangelo）一文中，提到瓦薩里的一段話：「米開朗基羅是一個頑強、有極強記憶力的人，只要看一眼別人的作品，就能完全記住，他用這種方法借用他人作品而不被察覺。」（Michelangelo was a man of tenacious and profound memory, so that, on seeing the works of others only once, he remembered them perfectly and could avail himself to them in such a manner that scarcely anyone has ever noticed it.）此處提出供參。參見Panofsky（1939/1972），p.171-230，引言取自，頁171。

32 佛羅倫斯麥迪奇-里卡迪宮邸（Palazzo Medici-Riccardi）中庭廊柱楣飾帶上，於1460至65年間製作完成有一組大理石製的圓牌浮雕創作。當中有一枚根據古羅馬卡梅奧（cameo）紅寶石浮雕所雕製的人身羊腳森林精靈撒堤爾（Satyr）及酒神童年的作品，題名『肩扛幼童酒神的撒提爾』（Satyr with the Child Dionysus）。其上，裸體半人半獸精靈撒堤爾以坐姿表現，一手捧持果實，一手高舉奉住坐在左肩上淘氣的巴克斯，而後者，一腳正向後肩跨躍到前肩的景緻。這一個薩堤爾精靈的姿態，也出現在天庭『上帝分割光明與黑暗』外側的古典少年體姿上，1905年由史坦最早提出。2013、2016年兩位學者重拾此圖，先後做出探討，其中後者Johnathan Klein進一步指出，1504年前後米開朗基羅所繪，今藏烏菲茲美術館的『聖家族』圖像當中，聖子在後方約瑟夫托持下，由聖母右肩跨越到前景的表現，雖然左右位置對調，但兩者的動作構圖相當接近。那枚古羅馬卡麥奧袖珍紅寶石浮雕，尺幅2.8×2.8公分，今藏那不勒斯國家考古博物館（編號25880），原為麥迪奇家族所有，應屬於米開朗基羅詳過的古物之一，如孔迪維所載，麥迪奇·羅倫佐（Lorenzo de' Medici）經常召喚米開朗基羅一起觀賞家族珍藏古羅馬文物精品。此處提出案例，不外說明米開朗基羅圖像轉譯的獨特能量及路徑，有其十分個人化的軌跡，非常人可及。參見Sutherland（2013），p.12-18；Kline（2016），p.112-144及所列相關書目。

33 引言原文如下：Michelangelo's painting seldom follow the woodcuts very closely; he simply used these to provide the main elements in his designs.取自Hope（1987），p.200。

34 引言原文如下：Michelangelo used the Malermi Bible as a source for compositional ideas.取自Hope（1987），p.200。

論文是「截至此刻，最重要的研究成果之一。」（einer der wichtigsten Forschungsbeitraege zu diesem Moment）（Herzner, 2015, S. 54）下面討論賀茲納一書時，需就此再做涉入。

　　針對10面〈金銅圓牌〉壁畫題旨意涵所在，海特菲德在論文中並未遺漏也做了闡述。依他所見，天庭圓牌圖像，可從「信仰主」的角度來觀視之，而且是以信仰天主及背離天主，兩個對立項來做呈現的。例如，押沙龍、赫略多略斯、安提約古、尼加諾爾等圓牌敘事主人翁，因偏離信仰正道、或是因反基督，遭到懲罰及毀滅。相反的，信仰天主者如亞伯拉罕、以利亞先知、或辣齊斯等人，則因信義得天主榮寵。海特菲德「信仰主」的此一提案，跟之前賀波主張，文藝復興藝術慣見的「行為準則」（exempla）、或1950年哈特所見，10面圓牌壁畫作品系列，再現正反二元對立的概念，有異曲同工之效。不過，海特菲德並未就各別圓牌做探討，或進一步說明10面〈金銅圓牌〉壁畫傳達正負的二元敘事，如何跟總體壁畫結合？又為何是由古典俊秀少男所牽持？因而存再論述空間。

　　綜括看，10面〈金銅圓牌〉壁畫系列相關研究，在1960年及1987年，經文德與賀波兩位學者專論探討後，圓牌壁畫題名明朗化。針對先前史坦曼、迪托奈、哈特等學者，依照瓦薩里記載所做的提案，適有半數5幅圓牌題名的更新。此一最新發展，跟牛津文德1960年出土1493年版《馬拉米聖經》木刻插圖版本，有著關係。這裡便反映，傳統圖像學上相關圖證及聖經文本以外，純視覺性古文獻的出土，彌足珍貴。

四、晚近研究現況

　　10面〈金銅圓牌〉壁畫題材以及題旨，這兩大研究課題，繼上個世紀學者的鑽研與考察下，有著豐碩研究成果。千禧年後至今，整體發展然而趨緩。針對圓牌壁畫系列的獨立專論探討，未再見任何發表；學術性專書或是期刊論文，涉入圓牌壁畫的，也為數不多，頗為惋惜。

不過，兩類型的研究文本，不應遺漏，值得也有待觀察以及評述，一類是以西斯汀教堂或天庭壁畫為考察對象的探討，另一類為其他跟本文有關的學術性著述。下做3小節次進行，分為賀茲涅的「米開朗基羅自創說」、天庭壁畫研究專論、以及其他相關研究專論，依序來進行回顧與分析。

8、賀茲涅的「米開朗基羅自創說」

2015年，德國卡茲魯爾藝術史學者賀茲涅（Volker Herzner）出刊《西斯汀天庭壁畫：為何米開朗基羅被允許畫他想畫的》（*Die Sixtinische Decke: Warum Michelangelo malen durfte, was er wollte*）一書，獨排眾議，主張西斯汀天庭壁畫總體規劃設計，是由米開朗基羅一人所完成的，如該書名所示，十分矚目，也引人期待。

賀茲涅該書名，是以米開朗基羅1523年底，寫給羅馬神父Giovan Francesco Fattucci信中所說「由我做，我想做的」做為全書題旨，加以展開的。在近300百多筆書目，900則註腳，深具企圖心的該書中，卡茲魯爾學者運用評論與辯證方式，對於學界之前普遍從基督教神學取徑觀視天庭壁畫，一如美國文藝復興神學史學者歐瑪利所說：「今天學界的比重，偏向這樣的假設：它是由少數，或一組飽學的神學家規劃，由米開朗基羅所執行完成。[35]」迎頭予以一一駁斥。

依賀茲涅之見，米開朗基羅吸納文藝復興人文及宗教前沿思想，尤其道明修士塞沃那羅拉，返璞歸真屬靈的神學觀，鋪陳總體天庭壁畫，獨立規劃設計創作綽綽有餘。

米開朗基羅跟塞沃那羅拉的互動，發生在1490年初，20歲不到時，已親自聆聽到塞沃那羅拉的講道。米開朗基羅的哥哥Leonardo是一名道明教派修士，也是塞沃那羅拉的追隨者。在1553年《米開朗基羅傳》一書中，孔迪維提到米開朗基羅閱讀塞沃那羅拉的聖經評注，且耳中仍傳來講道懾人的聲音，記憶猶新。在米開朗基羅的詩作中，同樣透露對塞沃那羅拉屬靈思想的

35 原引言參註31。

景仰。（Moroncini, 2016, p.64-68）1498年，塞沃那羅拉不幸遭教廷罷黜公開遭火刑致死，所以他不可能是天庭壁畫直接的起草者。然賀茲涅表示，米開朗基羅對於塞沃那羅拉的敬重、仰慕跟熟捻，還有他個人淵博的《舊約》知識及穎悟洞悉力，規劃天庭壁畫游刃有餘。

就10面〈金銅圓牌〉壁畫系列，本文關注的客體而言，賀茲涅因篇幅之故，並未做一手研究，而是採文獻回顧的方式進行，對於過去學者相關的研究探討，他特別推舉1993年海特菲德〈信仰主〉該篇期刊論文，並認為是「截至此刻，最重要的研究成果之一。」（Herzner, 2015, S.54）因為，誠如海特菲德所說：「如果有一個題材，不曾出現在《馬拉米聖經》木刻版畫中，那麼，在天庭場景上，我們便找不到這樣題材的作品」。對於賀茲涅而言，此一論點無比重要，一如他接著表示：「因為米開朗基羅在《馬拉米聖經》木刻版畫中，找到了西斯汀天庭幾乎所有壁畫依循援引的案例，那麼現在對他所說，教宗讓他自由發揮，任何就此的懷疑，可一次休矣[36]。」

賀茲涅上引觀點，並不如他個人所預期，強而有力禁得起考驗。因為一方面他所引據的資料，亦海德菲特的論點，如之前述，本身並不穩固。牛津文德與倫敦瓦堡機構賀波兩位學者，在關照圓牌跟《馬拉米聖經》木刻版畫關係時，表示那只是米開朗基羅「做為構圖概念上的一個資源」，或者「他不過從中運用主要元素，做設計上所需」。這兩位學者的見解，出自個人一手研究，十分審慎，賀茲涅對此卻未做徵引。

另一方面，更為重要的是，賀茲涅顯然認為，《馬拉米聖經》出土，還有部分圖像源頭得到確認，即等同是對壁畫題材自主性的決定。此一觀點，有待商榷。因為義大利文藝復興時期，圖像本身的構圖設計，跟題材的篩選及決定，分屬不同機制層面上的事務。前者，藝術家自行設計規劃，再交由委託單位核可。後者，則是由委託單位負責以及提供。一般當時的藝術家，

36 引言原文如下：Da Michelangelo in den Holzschnitten der Malermi Bibel fuer fast alle Darstellungen der Sixtinischen Decke Vorbilder fand, denen er gefolgt ist, duerften nun auch die Zweifel an seiner Aussage, vom Papst freie Hand bekommen zu haben, ein fuer allemal erledigt sein. 取自Herzner（2015），S. 54-55。

在圖像規劃抵定後，須提繳一份完整的模型圖稿，亦modello由委託單位核可。一如米開朗基羅後繪製西斯汀祭壇畫『最後的審判』所示。（Barnes, 1998, p.54）身為藝術史學者的賀茲涅，對此不可能不知。因而由此看，他表示從「《馬拉米聖經》木刻版畫中，找到了西斯汀天庭幾乎所有壁畫」圖像，進而認定這是「教宗讓他自由發揮」。此一立論根基便顯得薄弱也牽強。

賀茲涅該書以西斯汀天庭整體壁畫為探討範疇，也逐一就天庭其他壁畫進行拆解做分析與討論。上面筆者評述，僅就10面〈金銅圓牌〉而言，讀者需明察。綜括之，米開朗基羅「由我做，我想做的」這句話，未來持續引起學界討論爭辯，可以想見。米開朗基羅1523年在尺牘中所寫的這個觀點，考驗學界如何恰如其份的拿捏及掌握，不宜過度解釋，也不應一概推翻。

9、天庭壁畫研究專論

2007年以義、德、英、法、西等文同步出版的《西斯汀小教堂再發現》（*Die Sixtinische Kapelle neu entdeckt*）一書，由具神職的藝術史學者費佛（Heinrich Pfeiffer）所寫，計收錄南北牆面、天庭、以及祭壇『最後的審判』，3組西斯汀小教堂內重要的壁畫創作，加以完整檢視及再書寫。自上個世紀90年代起，即投入西斯汀天庭壁畫相關研究的費佛，曾發表多篇學術論文；此一長期累積，反映在該書中，即展露嫻熟的視覺圖像閱讀，以及對於題旨意涵的兼容並蓄上，尤其觀察入微，較之坊間一般介述性專書更具學術深度。唯一可惜是，書中引用文獻資料有限，為一大遺憾。

對於天庭壁畫的討論，費佛強調教堂祭儀典章本身的功能，將天庭跟15世紀南北牆面耶穌及摩西壁畫做合併觀。對於基督教神學論述，也多所著墨，包括耶穌基督與教會關係、聖三論神學教義、引述多位神學家著述，如聖安波羅修（St. Ambrose, 337-397）、聖奧利根（St. Origen, 185-254）、聖奧古斯丁、以及中古神秘學家約阿勤（Joachim of Fiore,

c.1135-1202）等人觀點一一徵引。當中對於20位古典少年的詮釋，具有新意，提出他們20位共同再現5組擬人化的建議。閱讀動線上，費佛從他們分布在〈創世記〉5幅窄框壁畫4個角落來看及討論，主張他們為獨立群組。

從10面圓牌壁畫端上看，費佛在書中闢有獨立小節，來做處理，各別圓牌作品逐一做了詮釋描述及分析。之前研究成果，如前述未做徵引或是討論。然部分觀點十分獨到，後文圓牌閱讀時，勢必需做援用。對於圓牌綜括題旨意涵，費佛也並未發表見解。然對壁畫題名，少數的圓牌，仍持不同見解，在此可做一提。例如『安提約古墜落馬車』一作，（圖二十）提議回到『約蘭之死』作品名。對於『馬塔提雅搗毀偶像』圓牌，（圖十九）則傾向以『搗毀巴力偶像』來取代，這兩圓牌文本，咸出自《舊約》〈列王記〉上、下，相當程度，費雪似重返1905年史坦曼，根據瓦薩里所載，圓牌「取材自列王記」的傳統路線。然因未進一步舉證深入做分析，自是不足所在也十分可惜。

千禧年至今，10面〈金銅圓牌〉學術研究探討，重量級論文闕如，獨立專論不見，歷史文獻也未再出土，整體上的研究發展，不如理想[37]。但有關西斯汀天庭其他壁畫的探討，仍有數篇引人注意的學術論文發表。其中最具份量的，當屬2003年美國學者Barbara Wisch〈關照利益：米開朗基羅天庭上猶太人的表現〉（Vested Interest: Redressing Jews on Michelangelo's Sistine Ceiling）一篇學術論文。

在該篇論文中，作者見前人所未見，在天庭壁畫劃時代修護後的成果上指出，位在祭壇端左側、教宗寶座正上方，耶穌第八代先人亞米拿達（Aminadab）左臂披掛著一枚碩大猶太人標誌，相當程度，指出羅馬教廷反猶的官方既定政策，在天庭上無法省免須做表態與回應。（圖四十）

Barbara Wisch論文中，不忘從史脈著手，回溯義大利佛羅倫斯、羅馬

37 綜理過去研究成果的學術性專書，在此提出三本供參：前美國柏克萊藝術史學者Loren Partridge，1996年發表《米開朗基羅：西斯汀天庭壁畫》（Michelangelo: The Sistine Ceiling）、英國藝術史學者Andrew Graham-Dixon，2008年出版《米開朗基羅與西斯汀教堂》（Michelangelo and The Sistine Chapel）、以及2013年慕尼黑藝術史學者Ulrich Pfisterer所寫《西斯汀教堂壁畫》（Die sixtinische Kapelle）等。就〈金銅圓牌〉壁畫系列而言，前二書咸做了描述，惟第一本介述較為完整，然非屬一線獨立研究。參見Partridge，（1996）；Graham-Dixon（2008）；Pfisterer（2013）。

等地中古以來反猶政策的推動及演進。此一研究成果，後2013年在〈耶穌族譜中失神的猶太人：西斯汀教堂中的猶太人與基督徒〉（*La torpeur des Ancêtres : juifs et chrétiens dans la chapelle Sixtine*）專論中，法國藝術史學者Giovanni Careri以專題研究方式，再進一步涉入，考察了米開朗基羅在半弦月區，以及山角牆內，表現耶穌先人族譜的模組及方式，更深入的做了研究調查。這本書將猶太人跟基督徒分開看，也屬晚近較新的取徑。Barbara Wisch該篇論文首揭天庭上反猶訊息，為本研究提供關鍵比對資訊，後面將予以運用。

2009年由美國藝術史學者Kim E. Butler所寫〈西斯汀聖母無垢身體〉（Immaculate Body in the Sistine Ceiling）學術論文一篇，也是扎實、立論嚴謹的學術探討。特別晚近20年間，投入天庭壁畫研究的，實不多見，作者長篇尺牘，勇於嘗試，委婉論述，難能可貴。在該論文中，作者重返西斯汀小教堂前教宗思道四世，撰述無垢聖母神學教義以及相關儀禮祭典方面著手，主張天庭詮釋上的多義性（interpretive polysemy），總體壁畫內蘊豐富，包括典章儀禮、祭拜崇奉、家族系譜、及小教堂本身功能，一一兼顧也對照來看。西斯汀天庭壁畫上，位居軸心正中央的『創造夏娃』壁畫，預告「夏娃第二」瑪利亞的誕生，以及象徵教會的誕生，此為作者閱讀起點及主要論述的依據。

先前學界對於聖母無垢神學觀跟天庭壁畫關係密切已有所知，然不曾整合性的來做考察，Butler該論文首度聚焦探討，具有新意，頗為難得。不過，另一方面，10面〈金銅圓牌〉壁畫系列，遺憾地略過並未做任何處理。對牽持圓牌的古典俊秀裸體少年，也僅稍做文獻回顧，在註腳中接受他們是雌雄同體（androgynous）及靈魂擬人化的閱讀，因而該篇論文，對本研究用處不大，關照西斯汀天庭壁畫，在研究範圍上做了自我設限。

一生投入西斯汀天庭研究長達30餘年，也出土《馬拉米聖經》古籍一書的牛津學者文德，2000年，在辭世30年後，由密西根大學著名中古藝術學者Elisabeth Sears，將其生前10多篇，包括不曾發表的論文，集結出版《西

斯汀天庭壁畫：米開朗基羅的宗教象徵》（*The Religious Symbolism of Michelangelo: The Sistine Ceiling*）一書。書中編著以註腳方式，詳述最新研究成果，參考價值頗高，對於新生代學者尤具啟示作用，屬於千禧年前後，西斯汀天庭研究重量級書目之一。

2014年10月底，梵諦岡博物館舉辦一場針對20年前西斯汀小教堂劃時代全面修復的回顧以及展望的研討會，名為《西斯汀小教堂20年後：新氣息與新光采》（*The Sistine Chapel twenty years later: New breath and new light*）。2天會期當中，重新檢視當年修復作業及其成果，包括壁畫顏料碳化測試、數位打光設施系統、恆溫恆濕及空氣流動分析、以及未來維護及管理技術面等相關議題，不僅檢討，也勾勒未來發展目標，在此也做一提。

10、其他相關研究專論

千禧年後至今，跟本研究直接有關的研究，是環繞在基督教早期教父奧古斯丁神學思想，相關跨領域的探討著述。

1979年，美國康乃爾學者道森，首度將西斯汀天庭壁畫，跟奧古斯丁〈創世記〉神學，做了接合。晚近10年來，兩位美國學者，在著名學府出版的專論中，進一步加以關照與延伸。一本是《奧古斯丁在義大利文藝復興：從佩托拉克到米開朗基羅》（*Augustine in the Italian Renaissance: Art and Philosophy from Petrach to Michelangelo*）（Meredith J. Gill，2005）、一本是《米開朗基羅基督教神秘學：義大利16世紀的精神性、詩與藝術》（*Michelangelo's Christian Mysticism: Spirituality, Poetry and Art in Sixteen Century Italy*）（Sarah Rolfe Prodan，2014）。這兩本學術專論，在涉入西斯汀天庭壁畫時候，咸從奧古斯丁神學觀面向著手，如前者即說到：天庭壁畫「藝術家及顧問在篩選題材上，咸優惠奧古斯丁的思想。[38]」這本書後面也將進一步援引及申述。

38 引言原文如下：……both artist and advisor made choices that privileged Augustine.取自Meredith（2005），p.150。另參 Prodan（2014），p.165。

此外，還有一本《創造奧古斯丁：中古晚期奧古斯丁及奧古斯丁主義的詮釋》（*Creating Augustine: Interpreting Augustine and Augustinianism in the Later Middle Ages*）（Saak, 2012）論文集一書，也需做一提。該論文集以跨領域取徑方式，結合神學哲學、宗教、社會、藝術做整合觀視。涉入視覺藝術類區塊，含14、15世紀彩色玻璃、手抄彩繪、雕塑、及壁畫等7類創作，在此也提出供參。大體上，這幾本學術專書先後出版顯示，晚近奧古斯丁在文藝復興時期人文思想及藝術上的重要性有水漲船高的新發展，以及取代先前新柏拉圖主義人文思想的趨勢。究其原委，一方面因奧古斯丁本身吸納、融入古希臘哲人柏拉圖的思想，另一方面做為基督教教父身份，更符合基督教傳統人文氛圍的需求。此一奧古斯丁主義的興起，後續研究發展，值得密切觀察。

最後，2016年美國文藝復興新生代學者Tamara Smithers編輯出版《新千禧年後的米開朗基羅研究》（*Michelangelo in the New Millennium*）論文集一冊，也引人注意。於前言中，編者Smithers不憚其煩，仔細回顧了晚近學界的研究成果，包括米開朗基羅素描、各時期雕刻創作、早晚期建築案、詩集尺牘筆記、後世接受論、影響論、單件繪畫創作、壁畫組群以及財務等等，咸皆有之，反映米開朗基羅一生多觸角的總體藝術創作特質，在千禧年後，依然吸引無數新生代學者的投入，研究盛況不墜。惟有關西斯汀天庭壁畫的研究不多[39]，10面圓牌壁畫系列，則一概缺席，十分可惜，對於本研究的助益也有限。

39 就西斯汀天庭壁畫這塊而言，Tamara Smithers在該書前言提及6筆書目與一篇學術論文，分為：前天庭壁畫維修時期，日本特約攝影師岡村崔將不曾發表過的圖片，彙集成冊的發表（Hall, 2002）、一筆從宏觀角度綜理天庭壁畫研究成果概論專書，由慕尼黑藝術史學者Ulrich Pfisterer 2013年所撰，如前註所引。（Pfisterer, 2013）兩本非學術性，但廣受坊間歡迎的暢銷書目（King, 2002; Blech & Doliner, 2008）。此外，另有兩筆書目及一篇論文，前業於內文中做回顧，不再贅述。參見Pfeifer,（2007）；Careri,（2013）；Butler（2009）。不過，《新千禧年後米開朗基羅研究》前言中，難免有所疏漏。內文提及美國學者Barbara Wisch見人所未見，指認耶穌先人第八代亞米拿達（Aminadab）身披猶太人標記的該篇論文，書中漏失未提。美國學者Robert Sagerman於2002、2005年，先後發表兩篇期刊論文，以宏觀角度從猶太卡巴拉神秘學出發，審視天庭總體壁畫，也未蒐集網羅進去。Sagerman後面的那篇2005年論文，支持教宗首席神學家維泰博，為天庭壁畫題材起草構思者之一看法，也提到維泰博與卡巴拉神秘學的關係匪淺。參見Wisch（2003），p.143-172；Sagerman（2002），p.93-188；（2005），p.37-76。

綜括之，本章上面針對10面〈金銅圓牌〉過去研究成果做了回顧。其目的不外在全面掌握有關圓牌研究發展的脈絡及其演進軌跡，以便在此一基礎上，有意義的進一步做考察。10面〈金銅圓牌〉壁畫系列，一方面在作品題名辨識課題上，自1905年史坦曼開始投入，經1960年《瑪拉米聖經》出土，及至1987年前後抵定，步步惟艱。然各別學者的研究成果有目共睹，一步一腳印的累積及成長，反映10面〈金銅圓牌〉壁畫圖像的閱讀研究，非一蹴可成，學術研究發展循序漸進的本質。另一方面，有關圓牌系列綜括題旨意涵的探討上，至今有7、8組代表性的提案，十分多元。本書下一章進入10面〈金銅圓牌〉壁畫圖像的閱讀，即在之前學者累積研究的成果與基礎上，來對圓牌壁畫系列進一步再做考察。

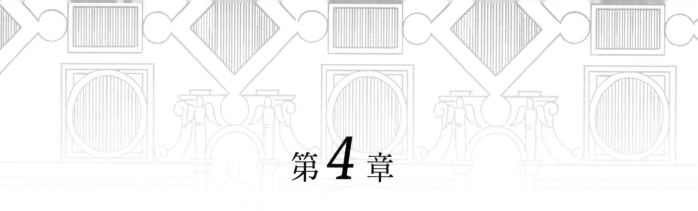

第4章
〈金銅圓牌〉系列考察與再閱讀

　　繼前3章針對西斯汀小教堂興建、天庭壁畫委託案、圓牌壁畫保存繪製現況、以及文獻回顧等的闡明後，本章進入10面〈金銅圓牌〉壁畫系列實質閱讀，並提議10面〈金銅圓牌〉壁畫系列題旨，再現西斯汀天庭壁畫委託人，教宗儒略二世兩個崇高至上權柄：一為其做為基督人間牧首（Vicar of Christ）擁有的精神權威（spiritual power）、一為其做為基督帝國（res publica christiana）擁有的世俗威權（temporal power），分別以4幅及6幅圓牌來做呈現，最終10面圓牌則再現儒略二世在信仰保衛戰下，榮寵天主恩典取得凱旋勝利。

　　此一4幅與6幅圓牌雙核心的架構，與先前學者提案截然不同且相對周延完整。一方面呼應西斯汀天庭軸心中央，象徵教會誕生『創造夏娃』主壁畫，銜接教堂地面屏欄建物，分前殿／後殿，神聖／世俗兩界域的結構；另一方面，在神學意義上，則跟奧古斯丁《上帝之城》一書中所揭雙子城，屬天之城以及屬地之城，彼此扣合，共同宣達西斯汀小教堂做為教宗所屬，在基督教世界裡，擁有天主人間聖所的象徵意義，率主教團及眾信徒進入勝利教會。

　　本章以10面〈金銅圓牌〉壁畫系列閱讀為考察主題，分以下4小節進行：一、研究取徑及指引：「解經四義」與奧古斯丁《上帝之城》；二、天主的恩典：聖三論與教會之外無赦恩，含4幅圓牌壁畫；三、教宗世俗權柄：「教宗首席權」，含1幅圓牌壁畫；四、教宗正義之戰：從「戰鬥教會」到「勝利教會」，含5幅圓牌壁畫。下面依序做闡明。

一、研究取徑及指引：「解經四義」與奧古斯丁《上帝之城》

本小節首先關注10面〈金銅圓牌〉圖像閱讀上運用的兩個研究取向。一是基督教解經傳統中致為關鍵的「解經四義」（four senses of Scripture）方法論，二是基督教教父奧古斯丁著名《上帝之城》（De civitate dei）一書中，涉及聖經〈創世記〉神學跟天庭〈創世記〉壁畫間的關係，分做一勾勒，以為基礎，便於後面圓牌閱讀。

基督教傳統「解經四義」方法論，長期來為基督教人士閱讀聖經的依歸。及至中世紀經院哲學時期，成為基督教知識養成的必備基礎。對於進出西斯汀小教堂基督教高階神職人員而言，此並非高深學理。就視覺藝術端的運用而言，因跟意義產生模組有關，相對複雜，需做一界定。

西方思想史一代宗師奧古斯丁，對於西方人文歷史的發展以及形塑，有目共睹，影響無遠弗界。其晚年封筆經典巨作《上帝之城》，跟米開朗基羅天庭上9幅〈創世記〉主壁畫題旨，以及10面〈金銅圓牌〉4-6雙核心題旨結構，咸有扣合關係。本小節合併，做一扼要綜括敘明。

1、「解經四義」方法論

基督教傳統「解經四義」（four senses of Scripture），亦稱「四重解經法」（quadriga），源自基督教早期教父奧瑞根（Origen, c. 185-253）、聖安博（Saint Ambrose, c. 337-397）、聖卡西安（Saint John Cassian, ca. 360-435）等飽學人士[1]。與奧古斯丁同時代的聖卡西安，曾撰述《沙漠教父論壇》（Collationes patrum in scetica eremo）一書，晚近重新出土，被譽稱為「中世紀一千年，聖經詮釋理論與實踐的基礎。」（foundational for the theory and practice of scriptural interpretation

1 基督教早期教父聖卡西安（Saint John Cassian, c. 360-435），在《沙漠教父論壇》（Collationes patrum in scetica eremo）書中，將奧瑞根所提解經二義：歷史意義the historical與屬靈精神意義the spiritual的後者，再分為道德的意義（the tropological）、寓意的意義（the allegorical）、以及奧密或來世的意義（the analogical）等三層，奠定基督教「解經四義」雛型架構。後撰寫《聖經全書註疏》（Postillae perpetuae in universam S. Scripturam），巴黎索邦大學導師及法國方濟教派總長Nicholas of Lyra（c. 1270-1349），有鑑於字面／歷史意義，為其他意義層所遮蓋，且「幾乎窒息」（is almost suffocated），因而強調回歸Cassian「解經四義」中第一層字面／歷史意義的閱讀及理解。16世紀初宗教改革者馬丁路德對此表示贊同。參見Denys Turner（2011），p.71-81；Klepper（2007）。

throughout one thousand years of the Middle Ages）（Turner, 2011, p.72）不過，「新約隱於舊約，舊約顯於新約[2]。」（Novum Testamentum in Vetere latet, et in Novo Vetus patet），奧古斯丁千古名言，更深植人心，也為基督福音《新約》以及古希伯來人《舊約》兩經互倚共生奠下穩固基石。

　　就實務平台端上看，基督教解經方法論「解經四義」，主指天主聖言，亦《舊約》聖經文本，包含四層閱讀上的含意。它們分為：一字面／歷史意義（literal、historical）、二倫理／象徵意義（ethical、symbolic）、三寓意意義（allegorical）、以及四末世意義（analogical）。當中第三層寓意平台項下，另發展名為預表論神學（typology）的一分支。其旨趣在以基督中心論（Christology）為軸心，主張《舊約》所載，為《新約》關涉基督道成肉身，受難犧牲，拯救世人的預告、預表、或預像（prefiguration，figura），帶有濃厚密契色彩。而此一屬於「解經四義」寓意層項下的預表論思維，跟本文關係最為密切。

　　「解經四義」方法論，約於12、13世紀中古經院時期普及化，成為讀經的重要法則。其詮釋操作方式，撰寫《神學大全》中世紀大儒阿奎納（Thomas Aquinas, 1225-1274），曾寫下一個跟本文未必無關的案例，在此來做一示範。針對《舊約》開宗明義第一句聖言：「天主說：『有光！』就有了光。」（創1：3），阿奎納照著「解經四義」取徑，做了下面的閱讀，他如此說道：

> 「天主說「要有光，這一個表述，在字面意義上，是指實際真實的光；在
> 寓意意義上，它可意味，要讓耶穌基督在教會中誕生；在奧祕末世意義
> 上，它可意味，要讓我們通過耶穌基督的引領進入榮耀；在倫理意義上，
> 它可意味，要讓我們通過耶穌基督，神智被點亮，心靈被點燃[3]。」

2　奧古斯丁此句權威名言，出自《聖經前七書問題集》（Questionum in Heptateuchum Libri Septem）第二卷73節，為評述〈出埃及記〉第20章19節所寫。見網路資源http://www.augustinus.it/latino/questioni _ettateuco/index2.htm。

3　引文出自阿奎納《加拉太書評註》（Commentary on Galatians）第4章第7節。英譯文如下：the statement "let there be light refers, in the literal sense, to actual light; in the allegorical sense it can mean "let Christ be born in the Church"; in the anagogical sense it can mean "let us be conducted to glory through Christ"; and in the moral sense it can mean "let us be illumined in mind and inflamed in heart through Christ". 取自Bauerschmidt（2013），p.65。

阿奎納上面針對《舊約》開宗明義首句「天主説：『有光！』就有了光」所做的「解經四義」完整示範，堪稱周延完備。當中「要讓耶穌基督在教會中誕生」，做為「解經四義」寓意項下，預表論的解讀，跟本文關係最為接近，也引人矚目。因為西斯汀天庭上，米開朗基羅9幅〈創世記〉壁畫的第一幅壁畫『上帝分割光明與黑暗』，即為《舊約》該句聖言視覺可見化的表現。那麼依照阿奎納所做閱讀，『分割光明與黑暗』便不是「指實際真實的光」，僅僅其字面意義而已。

　　從「基督中心論」（Christocentricism）角度閱讀《舊約》的預表論神學，在基督教中世紀經院哲學中，廣為周知。舉凡《舊約》記載，譬如摩西引領族人越渡紅海、亞伯拉罕獻祭以撒、約瑟遭兄長出賣給以實瑪利人、或先知以利亞乘火輪車引渡升天，依序便是對《新約》聖洗禮新生、耶穌受難犧牲、耶穌為猶大所出賣、以及耶穌復活昇天的預告與預表。在視覺藝術表現上，12世紀末，維也納近郊克羅斯特新堡修道院（Klosterneuburg Monastery），由金工師尼古拉・凡爾登（Nicholas of Verdun, 1130-1205）鑲製『凡爾登祭壇畫』（Verdun altar）著名鉅作、13世紀初法國皇室委製《道德化聖經》（Bible moralisee）彩繪手抄本、以及13世紀下半葉成書，後流通德、奧地方修院間的《貧窮人聖經》（Biblia pauperum）手抄繪本等，為此中翹楚[4]，亦有視覺預表論創作之稱。這3件中世紀盛期的視覺創作案例，採取跨兩經互文以及系統化的方式，來闡釋基督一生救恩史（Heilsgeschichte）。從使用端讀者群上來看，或是飽覽經書神學人士、或是法國皇室成員、或終日沉浸經書研讀的修院住持人士等等，非為一般社會上的普羅平信徒。

　　媲美古代所羅門王神殿所建的西斯汀小教堂，在使用端上，也非泛泛之輩，咸為飽讀經書，基督教上層神職及神學人士，以及王公貴族及其派駐教

4　『凡爾登祭壇畫』（Verdun altar），為首度系統化呈現預表論神學的視覺藝術創作。耶穌基督生平事蹟蒐羅17則敘事，置於中層，上下兩層各配一則《舊約》敘事圖，為針對前者的預告，該祭壇畫以琺瑯鍍金製作，為中世紀盛期金工藝術代表鉅作。另，《道德化聖經》（Biblia Moralisee）、《貧窮人聖經》（Biblia pauoerum）兩手抄繪本卷帙，同樣採預表論神學概念編纂完成，一幅耶穌生平事蹟，搭配或兩幅《舊約》圖像（後者）、或是三幅（前者），非如道森引文中所述，為一般性寓意創作。參見Buschhausen（1980）；羊文漪（2011），頁27-62。

廷的人文使節或大臣。1481至1483年間，儒略二世叔父教宗思道四世，召集托斯坎尼首席著名壁畫家齊聚一堂，繪製南北牆面上，各6幅摩西與耶穌基督生平事蹟巨型壁畫，從「解經四義」字面／歷史意義開始，觀照倫理／象徵意義、以及寓意／預表意義、末世意義，尤其在閱讀上「要求觀者針對耶穌與摩西壁畫並置下，做預表論神學，平行的默想。」（required of spectators contemplating typological parallels between the juxtaposed Christ and Moses frescoes.）（Lewine, 1993, p.106）一如美國文藝復興藝術史學者Carol F. Lewine，在《西斯汀小教堂與羅馬聖事儀典》（*The Sistine Chapel walls and the Roman liturgy*）書中所寫，不在話下。

　　由此看，西斯汀天庭壁畫根據「解經四義」閱讀，並以預表論神學為基底進行關照，便再自然也不過。因惟有如此，上帝派遣獨子耶穌來到人間，犧牲受難並救贖人類，此一天主恩典與神愛世人福音，在天庭上得以藉由《舊約》題材的壁畫，全面彰顯出來。

　　1979年在〈米開朗基羅天庭壁畫：奧古斯丁的神學詮釋〉（An Augustinian Interpretation of Michelangelo's Sistine Ceiling）一篇期刊論文中，康乃爾大學藝術史學者道森，特別指出從西方一代哲人奧古斯丁的神學，來觀視天庭穹頂壁畫。她說：天庭「……那些創世記敘事圖像，包括字面意義與預表意義的詮釋，最清晰的呼應《上帝之城》一書。這些不同於，更為一般，其他聖經敘事及其寓意意義的呈現，如《貧窮人聖經》或《道德化聖經》所示[5]。」（Dotson, 1979, p.224）

　　康乃爾學者道森上面引文所說，西斯汀天庭9幅〈創世記〉壁畫，「最清晰的呼應著《上帝之城》一書」，在她論文中，有著完整的論證及闡述，後文將做援引。在上面引文中，道森也提到她的研究取徑，包括〈創世記〉敘事圖像，它們「字面意義與預表意義」，以及跟中世紀著名手抄繪本，

5　引言原文如下：…[the Sistine ceiling] encompassing both the literal and figurative interpretations of the Genesis narratives, that most clearly echoes The City of God, and contrasts with the more usual presentations of biblical narratives and their allegorical significance, like those of the Biblia pauoerum and the Biblia Moralisee.取自Dotson（1979），p.224。

「如《貧窮人聖經》或《道德化聖經》」等的「寓意意義」。這裡道森把中古盛期兩手抄繪本古帙，排除在預表意義之外，嚴格說並不精準，但她所提的字面意義、預表意義、寓意意義，這幾個取徑，其實便屬於基督教傳統「解經四義」的範疇。

10面〈金銅圓牌〉過去學者所沿用的研究取徑，如前章文獻回顧所示，也都不脫「解經四義」方法論的範疇。牛津學者文德或倫敦瓦堡學者賀波，針對圓牌系列提出「十誡律法說」或「行為準則說」，主要屬於「解經四義」象徵／道德意義層面的研究取徑。1905年德國學者史坦曼，10面圓牌「三主題說」的閱讀，則為結合字面／歷史、象徵／道德、以及預表論的混合取徑模組。美國普林斯頓學者迪托奈所提「新柏拉圖人文主義」，則為寓意層的意義，外加預表論的閱讀。而前引康乃爾學者道森所採路徑，則如上所說，為「字面意義與預表意義」，亦即字面／歷史意義層、與寓意／預表意義層的混合取徑。

下面本文針對〈金銅圓牌〉系列圖像做閱讀，進行方式依照「解經四義」架構，從字面／歷史意義首揭壁畫圖像意涵，後進入寓意／預表層意義，最後納入象徵／道德意義一併做考察。在研究取徑上，屬於混合取徑模組，來進行圓牌的考察。

2、奧古斯丁《上帝之城》

奧古斯丁在《上帝之城》一書中，論及有關基督教創世記的經過，博大精深，對於10面〈金銅圓牌〉具有啟示意義。主要基於下面兩個原因，一是圓牌壁畫無法單獨閱讀，必須跟天庭9幅〈創世記〉壁畫做跨圖像閱讀，誠如1553年《米開朗基羅傳》書中寫到：10面「圓牌作品，……包含各式各樣的敘事，所有都跟主敘事圖有關[6]。」這裡「主敘事圖」指的是〈創世記〉壁畫。二是1979年康乃爾藝術史學者道森所寫的〈米開朗基羅天庭壁畫：奧

6　摘引原文及英譯文參見導論註1。

古斯丁的神學詮釋〉該篇論文，晚近學界仍受重視於延伸與摘引中[7]。（Gill, 2005; Prodan, 2014）經審視與檢索下，該文將為本研究主要援引對象之一。奧古斯丁《上帝之城》在本研究佔有一席之地，下面循此做一概括性的介述。

413至426年間，奧古斯丁撰寫《上帝之城》晚年封筆鉅作。起因於410年古羅馬帝國遭蠻族哥特人入侵存亡旦夕，歸罪於基督教浪聲四起，因而奮筆疾書而來[8]。舉凡古希臘神話、柏拉圖哲學、古羅馬文學及史學、猶太史書等古代相關知識，奧古斯丁無不吸納，熔於一爐。《上帝之城》一書計22卷，起首前10卷駁斥外界對基督教各種攻訐打擊、以及誤謬進行面的辯護；自第11卷至書尾第22卷，如奧古斯丁在書中所寫：「詳盡討論兩座城的起源、發展、和命定的結局。」（《上帝之城》，第11章1節，頁444）。

奧古斯丁提出的這兩座城池，亦為屬天之城和屬地之城，成為基後世督教世界觀的基礎。依他之見，屬地之城，源起自上帝創造宇宙天地時，善惡天使的分立，後者誘惑亞當夏娃偷食禁果犯下原罪。而在前原罪遠古時期，耶路撒冷聖城為天堂樂園，亦上帝之城的所在，也是最後審判後蒙天主恩典信義教徒最終的居所。羅馬帝國，奧古斯丁自己所處的時代，因充斥道德淪喪，靡爛奢華，一如古代新巴比倫城，奧古斯丁視之為屬地之城的代表。奧古斯丁然特別強調，屬天之城與屬地之城，這組雙子城的架構，其邊界是流動的，具變動性。因為本質上，擁有自由意志的人們可以透過基督福音，以

[7] 過去學界針對天庭中央區9幅〈創世紀〉壁畫研究中，被提及神學家有奧古斯丁（St. Augustine, 354-430）（Dotson, 1978）、中世紀神秘靈知神學家約希姆（Joachim von Fiore, c.1330-1202）（Bull, 1987; Pfeiffer, 2007）、中世紀大儒聖文德（St. Bonaventure, 1221-1274）（Hartt，1950）、文藝復興盛期奧古斯丁教團執事維特博（Egidio da Viterbo, 1469-1532）（Wind, 1951; O'Malley, 1969; Dotson, 1979, Sageman, 2005; Gill, 2005; Parker, 2010）、佛羅倫斯著名修士薩沃納羅拉弟子桑特‧帕尼尼（Sante Pagnini, 1470-1541）（Wind, 1944）、以及教宗庇道四世（Butler, 2009）等。此處提出供參。

[8] 古羅馬帝國晚期北非出生的奧古斯丁，自387年在米蘭主教安波羅修（Ambrose, 337-397）引領受洗後至430年辭世，一生著作等身，思想博大精深，尤具哲學辯證色彩，對後世影響無遠弗屆。基督教重要教義，原罪論、三一論、恩典論、身體與靈魂二元論、自由意志、正義之戰、真理、身體感知中聽覺視覺及時間等等議題，奧古斯丁莫不涉入。中古著名神學大儒阿奎納（Thomas Aquina, 1225-1274）、文藝復興初期文學家佩脫拉克（Francesco Petrarca, 1304-1374）、宗教改革馬丁路德（Martin Luther, 1483-1546）與喀爾文（Jean Calvin, 1509-1564）等，咸受其惠。21世紀千禧年交際，後現代主義法國解構大師德希達、現象學詮釋學里柯等人，對之重做閱讀。（Caputo & Scanlon, 2005）惟，奧古斯丁著作書目高達百筆，且橫跨40餘年，因而後世常擇要裁剪摘引，引為詬病。2005年《變形的奧古斯丁》（Augustine Deformed）一書作者就此探討，提出批評（Rist, 2005）。在另一本《創造奧古斯丁》（Creating Augustine）學術論文集中，編者在前言寫到：16世紀初撼動天主教的「、、、宗教改革，從內部考量，不過是奧古斯丁恩典教義，最後戰勝奧古斯丁教會教義。」（、、、the Reformation, inwardly considered, was just the ultimate triumph of Augustine's doctrine of grace over Augustine's doctrine of the Church.）（Saak, 2012, p.15）反映奧古斯丁思想博大精深，面向多元，以及後世擇要摘引的現象，不僅存在且影響後世深遠。

及教會中保的引薦，心靈向上提升，臻及天主不滅本質，來到屬天的永恆之城，不僅這是可能，也是必然與必要。在奧古斯丁末世觀裡，塵世世界最終絕滅，讓位給屬天的永恆之城。

在西斯汀天庭〈創世記〉圖像中，上帝創造宇宙天地萬物，9幅〈創世記〉壁畫前三幅中，動植物一概缺席，或後3幅〈創世記〉壁畫，『挪亞方舟』、『挪亞祭獻』兩幅壁畫時序顛倒，無獨有偶，它們跟《上帝之城》書中，奧古斯丁闡述〈創世記〉時的順次相仿。天庭上，此之外出現多組孩童至成人的天使群，在《上帝之城》一書中，奧古斯丁即指出，雖然《舊約》〈創世紀〉第一章中，並未提及有關天使的由來，但從《舊約》〈但以理〉書卷中記載有關天啟的經過，以及〈詩篇〉經文所示，奧古斯丁認為，上帝在創造天地時（創1：1），天使應運誕生是必然的。如他針對〈創世記〉第1章第4節，便寫道：「上帝將光與黑分開，……我們根據這些話明白了有兩個天使的團體。一個團體為擁有上帝而喜悅，另一個團體則驕傲自負。……我們可以說一個團體居住在眾天之上，而另一個團體則被擲入下界，處於狂風呼嘯的低天中。」（11卷33節，頁489）

就此，主張天庭壁畫「最清晰的呼應《上帝之城》古書」的康乃爾學者道森便說，奧古斯丁上提兩組天使團，在天庭壁畫中，置身於〈創世記〉壁畫四周20位古典俊秀少年，他們屬於「居住在眾天之上」的天使；而匍匐其下山角牆左右的深褐色裸體人物，則是「被擲入下界」，「低天中」的天使。（Dotson, 1979; Gill, 2005）。這兩組天使團，分別代表善良與邪惡，如奧古斯丁上摘引文中所說，是由「上帝將光與黑分開」而來[9]。

在〈米開朗基羅天庭壁畫：奧古斯丁的神學詮釋〉該篇論文中，康乃爾道森進一步也指出，西斯汀中央壁畫『創造夏娃』一作所在位置，同樣反映奧古斯丁《上帝之城》書中揭櫫雙子城的訊息。她說，『創造夏娃』壁畫位居在天庭9幅〈創世記〉圖像正中央，適巧劃分前後各4件壁畫作品；而「劃

9　有關奧古斯丁天使觀，參見Frederick Van Fleteren，*Augustine Through the Ages: An Encyclopedia*一書中天使詞條，Van Fletern（1999），p.20-22。有關中世紀時期與文藝復興義大利天使的運用，參見2014年Gill Meredith撰著*Angels and the Order of Heaven in Medieval and Renaissance Italy*一書及所列書目。

分兩組各4件的效果，是為讓剩下的『創造夏娃』一作，成為創世記整批圖像，有如槓桿的支點。奧古斯丁對於該事的處理，實為雙子城敘事的關鍵所在[10]。」因而道森說：天庭上9幅〈創世記〉壁畫，近祭壇端的4幅壁畫，為屬天之城，刻劃上帝創造宇宙世界人類恩典，包括舉世聞名的『創造亞當』；近教堂入口端後面的4幅，則為雙子城中屬地之城，包括人類墮落，亞當夏娃偷食禁果，遭逐出伊甸園，上帝降大洪水再次懲罰人類，以及之後感恩祭的再出發。而位於天庭中央「槓桿的支點」的『創造夏娃』，則因象徵教會誕生，成為進出雙子城的通路，兩界域的仲介與調停樞紐。透過天主恩典與基督福音宣揚，人類雖一再為驕恣所惑，然因本性屬善，在教會宣講聖禮執事引導下，心靈向上提升，得以臻及天主之城。此為將『創造夏娃』一作安頓在天庭正中央，凸顯教會在天主雙子城架構中扮演「槓桿的支點」的主要原因。

　　『創造夏娃』一作，代表教會誕生、也象徵「新夏娃」（new Eve）亦聖母瑪利亞誕生。換言之在天庭上舉足輕重。從視覺圖像上看，也有一個細節在此不應遺漏。康乃爾道森在她論文中特別提及，上帝取下亞當一根肋骨創造夏娃時，左下方側臥在地的亞當，此時做閉目沉睡狀。他的身體斜倚靠在一株枯樹，遭截枝的短木幹上，雙手交叉，猶若反綁，十分醒目（圖二十八）。就此道森她摘引《上帝之城》第22卷上的記載寫到：「那個男人入睡就是基督之死，取下他的肋骨預言了他被釘死在十字架上。」（Dotson, 1979, p.239；《上帝之城》，卷22，章17，頁1123）壁畫上亞當側臥躺在枯樹底，閉目入眠雙手反綁的表現，易言之，為一預表論圖像，映照未來「新亞當」（new Adam），亦耶穌在十字架上為人類受難犧牲而死，如上引奧古斯丁所說。

　　奧古斯丁著作等身，《上帝之城》一書享譽後世，歷百代而不衰。在1509至1510年天庭壁畫繪製同時，教宗也委託拉菲爾在鄰近「簽字廳」

10 引言原文如下：The effect of these two groupings of four is to make the remaining scene, the Creation of Eve, a kind of fulcrum for the whole Genesis series. Indeed, Augustine treats that event as crucial for the history of the two cities.取自 Dotson（1979），p.239。

（*Stanza della segnatura*）進行巨型壁畫的製作。當中在舉世聞名『雅典學院』（*The School of Athens*）正對面的『聖餐禮爭辯圖』（*Disputation of the Holy Sacrament*）壁畫中，出列在場的古代教父、歷代教宗與神學家，人數夥眾。端坐在右側前排第二個寶座上的正是奧古斯丁，他身前地上擺放三本書，其中一本書背寫的也是《上帝之城》（圖二十九）。晚近在一篇針對教宗個人圖書館藏書所做的研究顯示，奧古斯丁《上帝之城》一書，受到重視登錄有4冊之多。（Paul Taylor, 2009）1507年底，在聖彼得教堂發表跟本文關係密切「黃金時代」一篇講道詞的神學家維特博，他也是奧古斯丁教團的總執事，為16世紀初文藝復興盛期奧古斯丁神學的守護與代言人。

不單西斯汀天庭壁畫委託者教宗儒略二世，以及可能提供神學架構的構思者維泰博兩人，米開朗基羅個人跟奧古斯丁也有若干交集[11]。

1503-1504年，米開朗基羅接受前教宗庇護三世（Pius III, 1439-1503，本名Francesco Todeschini Piccolomini，任期1503/09/22-1503/10/18）上的家族委託，製作西耶納大教堂『皮可洛米尼祭壇』（*Piccolomini Altar*）上的塑像，最後提交立身人像，包括使徒保羅、使徒彼得、額我略一世、以及聖奧古斯丁等四尊[12]。稍早，1501-02年，米開朗基羅為羅馬聖奧古斯丁教堂（Basilica of Saint' Agostino）繪製今藏倫敦國家畫廊的『卸下聖體』（*The Entombment*）未完成之作。該教堂與奧古斯丁關係密切，不言而喻，從教堂名獲知。『卸下聖體』擺設位置在奧古斯丁深所倚賴母親聖莫妮卡（Saint Monica）小教堂中。而委託畫作的樞機主教Raffaele Riario（1461-1521）更非等閒人士。他是儒略二世表弟，為1496年米開朗基羅仿古小愛神贗品的收購者，米開朗基羅『酒神』雕像的委託者。做為米開朗基

11 米開朗基羅1494-95年間，亦20歲時，走避波隆那，接待他的Francesco Aldrovandi，為當地知名士紳、波隆那市政府16人委員會成員之一。為米開朗基羅引介三件雕塑製作案外，每晚央求米開朗基羅朗讀但丁、佩脫拉克詩文，至主人入眠方止，後傳為佳話。2002年《米開朗基羅基督教神秘主義》一書作者加拿大學者Sarah Rolfe Prodan探討米開朗基羅詩作及其相關淵源總結說：「奧古斯丁智識傳統，將但丁、佩脫拉克、蘭迪諾、及米開朗基羅結合一體。」（the Augustinian intellectual tradition unites Dante, Petrarch, Landino, and Michelangelo.）取自Prodan（2014），p.31。米開朗基羅詩文創作，與奧古斯丁關係亦有脈絡可尋。參該書相關討論及所列書目。

12 1561年9月20日，米開朗基羅86歲高齡給姪子的信中，仍提及60年前『皮可洛米尼祭壇』（*Piccolomini Altar*）雕刻委託案，未如合約所訂，繳交15件人物雕像的憾事。該委託案，1501年6月雙方簽訂合約，惟8月，著名佛羅倫斯著名大衛雕像委託案進來，分身乏術下，米開朗基羅後僅繳交4件雕像。參見Pope-Hennessy（1986），p.306。

羅前往羅馬的邀請人，及古典雕像熱愛與蒐藏者，如於晚近研究中指出，他也是一位「基督教神秘主義奧古斯丁思想的復興者」（An Augustinian revival of Christian mysticism）（Balas, 2002, p.71）。

米開朗基羅對於奧古斯丁的親摯，並不限在視覺藝術上。在《奧古斯丁在義大利文藝復興：從佩托拉克到米開朗基羅》（*Augustine in the Italian Renaissance: Art and Philosophy from Petrach to Michelangelo*）一書中，作者Meredith Gill從跨文學與藝術角度做探討，勾勒文藝復興人文三傑之一佩托拉克到米開朗基羅詩文藝術的發展，上接奧古斯丁恢弘思想體系脈絡，並認為米開朗基羅當之無愧，是「奧古斯丁藝術上的匹配」（Augustine's champion in the sphere of the arts）（Gill, 2005, p.148）。該書中也涉入西庭壁畫，不令人意外，亦是從奧古斯丁神學思想著手。

經上不同面向訊息顯示，西斯汀天庭〈創世記〉主圖像，從奧古斯丁〈創世記〉神學論述來做觀視，不論就委託者、創作者、創作者周遭氛圍、及教廷，有著一定基礎[13]。10面〈金銅圓牌〉系列與天庭〈創世紀〉壁畫，下面跨圖像來做閱讀，本文援引奧古斯丁《上帝之城》〈創世紀〉神學觀，有其合宜及合理性。研究取徑上，則以「解經四義」方法論為依歸。

二、天主的恩典：聖三論與教會之外無赦恩

本節次進入10面〈金銅圓牌〉各別圖像的閱讀。設置在天庭5幅〈創世記〉窄框壁畫外側，由20位古典俊秀少年，兩人一組以緞帶牽持的這一組系列創作，下閱讀順序，從教堂祭壇端起始至入口端，先北牆後南牆，做交叉方式閱讀。此一順次，依耶穌40代先人族譜鐫寫名牌排列而來[14]。

13 針對米開朗基羅跟羅馬聖奧古斯丁教堂關係，及當時羅馬浸漬奧古斯丁主義的人文氛圍，參該書詳盡分析。見Gill（2005）。

14 過去學者對於圓牌動線閱讀不一，從南牆開始交叉閱讀的有Steinman（1905）、de Tolnay（1945）、Hartt（1950）、Wind（1960/2000）、Pfeiffer（2007）；先北牆後南牆不做交叉閱讀的有Hope（1987）；從北牆開始交叉閱讀的有Mancinelli（2001）、Pfistere（2012）。本文圓牌閱讀與後二同。

下分3節次進行10面〈金銅圓牌〉閱讀，並為區隔議題，以4-1-5面圓牌方式來做探討。分別是一、天主的恩典：聖三論與教會之外無赦恩、二、教宗的世俗權柄：「教宗至上權」、三、教宗的正義之戰：從「戰鬥教會」到「勝利教會」等3區塊。當中，近祭壇端4幅的壁畫，勾勒教宗精神牧首的神權身份，再現基督教基本教義，有關聖三論及施洗救贖的議題，亦教宗率主教團進行基督教核心信仰的宣認（profession of faith），首先來做閱讀。

　　這4面圓牌依循為：1、『以撒的獻祭』（The Sacrifice of Issac）、2、『以利亞升天』（The Ascension of Elijah）、3、『押沙龍之死』（The Death of Absalom）、4、『厄里叟治癒納阿曼』（The Healing of Naaman by Elisha）。

　　在此須特別強調，這4幅近祭壇端的圓牌壁畫，完成於1511年8月至1512年11月間，屬於天庭壁畫第二階段的創作。如前第一章所述，這組圓牌壁畫在繪製上以濕壁畫先打底，後以乾壁畫技法塗敷金色，概由助手施作，因而作品不單保存現況差，表現質性也低，不應與米開朗基羅卓絕藝術風格表現做任何連結。

1、『以撒的獻祭』（The Sacrifice of Issac）圓牌圖像

　　『以撒的獻祭』圓牌圖像（圖二十一），為西斯汀天庭北牆祭壇端上方的第一件圓牌壁畫，也是10面《金銅圓牌》中，最廣為周知的壁畫創作。主題勾繪希伯來人始祖亞伯拉罕（Abraham）奉神諭將獨子以撒（Issac）燔祭獻給天主的經過，亦為亞伯拉罕在經蒙召、觀察、立約、賜子後，面對上帝最嚴峻的試探及考驗。

　　圓牌場景對焦在最後關鍵時刻，亦左側蓄鬍長者亞伯拉罕右手持刀高高舉起，正欲斬砍蹲踞祭壇台上以撒的片刻。此時，依經書記載，所幸天使適時降臨，遏止亞伯拉罕說：「不可在這孩子身上下手，不要傷害他！我現在知道你實在敬畏天主，因為你為了我竟連你的獨生子也不顧惜。」（創22：12）亞伯拉罕因事奉主信心堅定，弒子悲劇得以倖免。

不過，圓牌上，神的使者並未現身，之後替代以撒獻祭的公羊也不在場，這兩個傳統物件，向來屬於『以撒的獻祭』必備圖像成員。如1401年，佛羅倫斯洗禮堂銅門，文藝復興早期著名藝術家布內列斯基（Filippo Brunelleschi, 1377-1446）與吉貝蒂（Lorenzo Ghiberti, 1378-1455）兩位競標者提繳浮雕所示。（今二浮雕藏於佛羅倫斯國家貝傑羅美術館，National Museum of Bargello, Florence）。『以撒的獻祭』圓牌圖像的辨識，因長者舉刀的姿態，及祭壇上蹲踞男孩表現造形樣態，即便僅存輪廓梗概，自1905年史坦曼確立後沿用至今無虞。

　　『以撒的獻祭』一圖，過去學者一致地從字面／歷史意義，再進到寓意／預表論神學面閱讀。1905年，史坦曼主張此一圓牌壁畫預告「耶穌基督的犧牲」（den Opfertod Christi）（Steinmann, 1905, S. 272），1945年普林斯頓迪托奈說，圓牌主題是有關「耶穌基督死亡與復活的對範」（antetype of the death and resurrection of Christ）（De Tolnay, 1945, p.171），1950年哈特看法近似，表示『以撒的獻祭』一作，意味「耶穌基督的犧牲」（sacrifice of Christ）（Hartt, 201）。牛津文德則從道德／象徵意義層做詮釋，主張表現十誡律法中的第一誡：「除我以外，你不可有別的神。」晚近2007年《西斯汀天庭壁畫新發現》一書作者Heinrich Pfeiffer，詳盡的在書中做如下闡述：「以撒面臨犧牲，最早在早期教父神學中，自奧利根起，被視為是基督的犧牲。但不同於以撒，天主並未倖免自己的獨子，這是為了教會，祂的新娘，從罪愆中得以洗滌與潔淨。耶穌服從於天父，在十字架上便犧牲了[15]。」

　　上引4位學者，從《舊約》〈創世記〉第22章12節，亦『以撒的獻祭』經文的出處，聯結至《新約》四大福音耶穌基督十字架上的受難犧牲，此一跨《新約》《舊約》兩約互文閱讀，即屬於「解經四義」寓意層項下，預表論神學的詮釋處理。一如費弗上引言中說，此一觀點，「最早在早期教父神

<hr>

15 引言原文如下：Isaak, der geopfert werden soll, wurde schon in der Theologie der Kirchenvaeter seit Origenes als Christus gesehen, den Sohn, den der himmlischeVater im Gegensatz zu Issak nicht geschont hat, und der im Gehorsam gegenueber dem Vater und um seine Braut, die Kirche, von ihren Suenden rein zu waschen, am Kreuz gestorben ist.取自Pfeiffer（2007），S. 237。

學中，自奧瑞根起」 被建立的。若循當代符號學端上看，基督受難犧牲，無疑是『以撒的獻祭』圖像諸多所指當中，最被優惠的之一。

　　亞伯拉罕在基督教傳統中，是天主揀選的第一個選民，且以割禮為記，立下盟約，地位十分顯赫及重要。他被後世尊奉為基督教的「信仰之父」，出自耶穌宗徒保羅之口。在《新約》〈羅馬書〉中，保羅如此說：「一切都是由於信德，為的是一切都本著恩寵，使恩許為亞伯拉罕所有的一切後裔堅定不移，不僅為那屬於法律的後裔，而且也為那有亞伯拉罕信德的後裔，因為他是我們眾人的父親。」（羅馬4：16）

　　亞伯拉罕「信德」的來源之一，與『以撒的獻祭』經書所記載，關係致為密切。因制止亞伯拉罕弒子後，神的使者說了下面影響後世頗鉅的話：「我指自己起誓，──上主的斷語，──因為你作了這事，沒有顧惜你的獨生子，我必多多祝福你，使你的後裔繁多，如天上的星辰，如海邊的沙粒。你的後裔必佔領他們仇敵的城門；地上萬民要因你的後裔蒙受祝福，因為你聽從了我的話。」（創22：16-18）

　　奧古斯丁對於亞伯拉罕一生重要事蹟，在《上帝之城》一書中，也詳盡地做了闡釋，推崇備加。天主要亞伯拉罕更名，從Abram改為Abraham，（創世17：5）奧古斯丁說到：這是為了彰顯亞伯拉罕的信德，「看，是我與你立約：你要成為萬民之父。」（16章28卷，頁734）之後天主要亞伯拉罕離開本地、本族、父家，去到天主指定之所（創世記12：1），奧古斯丁也說：「這件事更加遠大，不僅涉及他的肉身的後代，而且涉及他的靈性的後代。」（16章12卷，頁719）亞伯拉罕肉身的後代，還有「他的靈性的後代」，亦凡是跟從亞伯拉罕信德的異邦人，依奧古斯丁所說，咸可分享天主的應許。亞伯拉罕在基督教「信仰之父」地位崇高，大體建立在《新約》、《舊約》、早期教父等，三叢集文本編織而來。

　　『以撒的獻祭』與一旁『上帝分割光明與黑暗』〈創世記〉主壁畫，緊臨也分享邊框（圖三十）。康乃爾學者道森在〈米開朗基羅天庭壁畫：一個奧古斯丁神學的詮釋〉論文中，從視覺角度觀察到這兩幅壁畫一個細緻的互動

表現。她說，為了回應經書所載，「天主說：『有光！』……就將光與黑暗分開。」（創1：3-4）米開朗基羅在視覺處理上，運用對角線以及色彩明暗反差，來表現力挺萬鈞、天主騰空一躍而上，創造宇宙天地明與暗的景緻。而且，此一對角線營造出的明暗與反差效果，道森表示到，也延伸到四周環境中。『以撒的獻祭』壁畫，位於對角線高亮度的區塊中，如同近祭壇端兩位古典裸體少年、先知約拿、以及女預言家利比亞等四位，它們一起浸漬在上帝的光明面中。[16]而屬於對角線低亮度另一端的，則為墜入沉思，撰寫《哀歌》的先知耶肋米亞，以及其上方兩位身處低暗區的裸體古典少年（Dotson, 1979, p.247）。

　　『以撒的獻祭』圓牌旨趣，透過道森上面視覺語意的分析，為過去學者提出預表論神學的意涵，再添新意，這也是說，經跨圖像的觀視下，『以撒的獻祭』位在上帝光明面，此一關涉亞伯拉罕信義，屬於「解經四義」道德層面的意涵，也不宜偏廢。

　　亞伯拉罕因敬畏也服從主，後世成為「信仰之父」，誠如天使跟亞伯拉罕說，「地上萬民要因你的後裔蒙受祝福」。他的信德，讓他的後裔以及萬民均霑福澤，這是天主的應許，也是天主的恩典。這一個淺顯易懂、但意義重大的思維，透過『以撒的獻祭』圖像來做彰顯，便一如《信經[17]》第一句話所揭示到：「我信唯一的天主，全能的聖父，天地萬物，無論有形無形，都是祂所創造的。」

16 義大利文藝復興最重要文本《論人的尊嚴》（Oratio de hominis dignitate）一書作者皮科‧德拉‧米蘭多拉（Pico della Mirandola，1463-1494），在後1488年完成《創世七日論》（Heptaplus）書中，將上帝「第一天造世的光明，跟亞伯拉罕的名字做了連接」（to connect the light of the first day with the name of Abraham）（Gill, p.196）。此一連結，牛津學者文德前提出，後《奧古斯丁在義大利文藝復興：從佩托拉克到米開朗基羅》一書作者Meredith Gill進而說，皮科的此一連結，或來自奧古斯丁的啟發。兩當代學者，此之外但並未再將西斯汀天庭壁畫與皮科做任何其他連結。參見；Wind（2000），p.73-4；Gill（2005），p.196。

17 基督教三大信經之一的《尼西亞信經》（Nicene Creed），另名《尼西亞—君士坦丁堡信經》（Nicene Creed），於西元325年尼西亞大公會中明訂，後381年在君士坦丁堡大公會修訂後使用至今，為每回彌撒聖事必宣頌經文之一。此《信經》與本文10面圓牌閱讀密切相關，抄錄其中譯全文如下：「我信唯一的天主，全能的聖父，天地萬物，無論有形無形，都是祂所創造的。我信唯一的主、耶穌基督、天主的獨生子。祂在萬世之前，由聖父所生。祂是出自天主的天主，出自光明的光明，出自真天主的真天主。祂是聖父所生，而非聖父所造，與聖父同性同體，萬物是藉著祂而造成的。祂為了我們人類，並為了我們的得救，從天降下。祂因聖神由童貞瑪利亞取得肉軀，而成為人。祂在般雀比拉多執政時，為我們被釘在十字架上，受難而被埋葬。祂正如聖經所載，第三日復活了。祂升了天，坐在聖父的右邊。祂還要光榮地降來，審判生者死者,祂的神國萬世無疆。我信聖神，祂是主及賦予生命者，由聖父聖子所共發。祂和聖父聖子，同受欽崇，同享光榮，祂曾藉先知們發言。我信唯一、至聖、至公、從宗徒傳下來的教會。我承認赦罪的聖洗，只有一個。我期待死人的復活，及來世的生命。阿門。」取自天主教會台灣地區主教團網頁：http://www.catholic.org.tw/fatimads/Old/d1a2.htm。關於《信經》原文及《信經》發展變革，相關學術書籍夥眾，下提二筆供參Bettenson & Maunder（Eds.）（2011），p.25-27；Willis（2005）。

這個關涉信仰、屬於道德層面的閱讀，最正面的效益，在於可跟西斯汀小教堂祭祀聖事儀禮典章，做直接的結合。因為《信經》在基督教聖事彌撒儀禮中，歷百代不墜，為宣誦既定文本之一。不論基督教祭儀執事中保，還有主持西斯汀教堂彌撒的教宗而言，「信仰之父」亞伯拉罕毅然決然獻祭以撒的信德，正是萬民「我信唯一的天主」原型所在，為後世參與祭儀所有信徒的表率及楷模。誠如奧古斯丁再三強調，亞伯拉罕榮寵於天主，發生在前律法時期及割禮前，並非出自他個人的功績（his own merit），而完完全全基於天主的恩典，亦他的信德（through faith）之故。（Harrison, 2006, p.136）

　　『以撒的獻祭』圓牌壁畫，綜括上述，從「解經四義」字面／歷史層上看，表述亞伯拉罕遵從天主之命，獻祭獨子以撒的經過。從寓意的預表神學層面看，則是關於耶穌基督以天主獨子身份降臨後，對其犧牲受難的預告。從『以撒的獻祭』與『上帝分割光明與黑暗』互文語境下閱讀，則產生天主的恩典，將亞伯拉罕跟世間所有其他人區隔開來，成為第一個選民，也籠罩在天主的光明中。『以撒的獻祭』圓牌壁畫，換言之，具有詮釋的多義性。亞伯拉罕做為萬邦子民「信仰之父」的表率，屬於「解經四義」中道德意義層的閱讀，自須併納入考量，不宜擱置略過。

2、『以利亞升天』（*The Ascension of Elijah*）圓牌圖像

　　與『以撒的獻祭』圓牌對望，設置在『上帝分割光明與黑暗』另一端的壁畫『以利亞升天』，（圖二十二、圖三十）如題名所示，刻劃以色列北國阿哈布（Ahab）王朝首席先知以利亞（Elijah），蒙天主恩寵接引升天的經過（列下2）。圓牌圖像以側面定格做表現，勾勒先知以利亞緊握韁繩，躬曲著身子，在兩匹駿馬拉馳的火輪車之下，騰空電馳升天的景緻。這是「上主要用旋風接以利亞升天」的寫照，如經書所載。（列下2：1）

　　一如『以撒的獻祭』一作，『以利亞升天』圓牌壁畫，也為基督教傳統視覺藝術所熟知。在傳統圖像學中，升天前以利亞遺留人間法衣一件，其

弟子以利沙隨伺一旁，做承接狀，誠如文藝復興初期著名喬托（Giotto di Bondone, 1266-1337）在史柯洛維尼禮拜堂（Chapel Scrovegni）所示。不過在西斯汀天庭圓牌上，法衣跟承接法衣的以利沙，這兩個圖像物件，不復再見。在基督教傳統圖像中，火輪車升天的景緻，獨一無二，辨識上完全不成問題。『以利亞升天』作品名，跟前『以撒的獻祭』圓牌一樣，1905年由德國學者史坦曼提出後，沿用至今不墜。

擁有呼風喚雨，起死回生神力的以利亞，在以色列王國阿哈布王朝時期，力挽狂瀾，一人隻手抵抗並肅清450名巴耳神先知，後世傳為佳話。在《舊約》中，數百年後，先知瑪拉基亞（Malachi），轉述天主聖言時，也說：「看，在上主偉大及可怕的日子來臨以前，我必派遣先知以利亞到你們這裡來；他將使父親的心轉向兒子，使兒子的心轉向父親。」（瑪拉3：23-24）在《新約》福音中，以利亞也被視為施洗約翰的前身，因他擁有「以利亞的精神和能力」（約翰1：17）。耶穌寶山變相顯聖容時，兩位《舊約》先知現身做見證，以利亞為其中之一（另一位為摩西）。以利亞為聖經中唯二不死者，蒙天主恩典，引渡天國，地位崇高顯赫，仰望彌高，不在話下。

『以利亞升天』圖像，過去學者也從預表論神學做閱讀。普林斯頓迪托奈說：「以利亞被視為耶穌基督的原型，他的升天也是耶穌升天的原型。[18]」美國文藝復興學者哈特同意此說，進一步表示，以利亞升天，預告耶穌基督升天，出自基督教早期教父，如聖安波羅修（St. Ambrose, 337-397）、聖額我略（St. Gregory, c.540-604）、聖依西多祿（St. Isidore, 560-636）等「預表論著作與神學評註者」之手（typological works and theological commentators）。（Hartt, 1950, p.201; Steinmann, 1905, S. 272）。

以利亞升天，這段密契經歷，除了預告基督復活升天之外，依本文所見，還關涉教會法統承傳的面向。這可從兩個方面看，一是以利亞在與巴耳

18 引言原文如下：Elijah was considered a prototype of Christ, and his Ascension a prototype of the Acension of Christ.取自de Tolnay（1945），p.75。

神四百五十名祭司團比武之際，「他便重修已經毀壞耶和華的壇；以利亞照雅各子孫支派的數目，取了十二塊石頭，……用這些石頭為耶和華的名築一座壇。」（列上18：30-32）此事發生地，在以色列加爾默羅山。（Mount Carmel）後12世紀「加爾默羅修會」（Carmelites，另名聖衣會）成立，尊奉以利亞為聖祖，取其帶領子民回歸天主信仰，重建天主聖壇之意。1476年，「加爾默羅第三修會」，全名「加爾默羅山聖母第三修會」（Third Order of Our Lady of Mount Carmel）建置成立，由儒略二世叔父教宗思道四世頒詔核可創設[19]。

先知以利亞撥亂反正，重返天主信仰，與教會法統關係更為密切的，還基於另一個原由。在以利亞升天之際，嫡系弟子以利沙一路追隨，遭三次驅逐，仍鍥而不捨緊隨其後說到：「我指著永生的上主和你的性命起誓：我決不離開你。」（列下2：2、4、6）精誠開石，最後便得到以利亞遺留的法衣，如經書所載，從地面上，以利沙「拾起以利亞身上掉下來的外衣。」（列下2：13）這件原屬以利亞的法衣，具有神力，在約旦河畔，先前以利亞「擊打河水，水即左右分開」（列下2：8）。得到法衣後，以利沙再次擊打，約旦河水也再次分開，耶里哥先知弟子們看到，驚奇地「就說：「以利亞的精神已降在以利沙的身上了。」他們便前來迎接他，俯伏在地，叩拜他。」（列下2：15）。

以利亞神力異稟，傳給弟子以利沙之外，根據《新約》所載，亦為施洗約翰所擁有（路加1：17）。這是施洗約翰誕生前，天使對其父親撒迦利亞顯現時所說的：「撒迦利亞，不要害怕！因為你的祈禱已經被聽見了。你的妻子依利莎白要給你生一個兒子，你要給他起名叫若翰。……從母腹裡就被聖靈充滿了。」（路加1：13-17）這裡，施洗約翰「他必有以利亞的心志能力」以外，聖三中的聖神聖靈議題也被提及，如施洗約翰「從母腹裡就被聖靈充滿」所述。

19 參見The Rule for the Third Order of Carmel，資料取自該修會網頁http://ocarm.org/pre09/eng/articles/rtoc-eng.htm。

奧古斯丁在討論聖三論時，針對上引天使預告施洗約翰誕生的這段經文，在《聖三論》第4卷第14節中，做了如下有意義的闡釋，他說：「對於約翰，經書上說，他以以利亞的精神和能力出世，這裡所說，以利亞的精神，其意所指的是，以利亞的精神得自於聖神[20]。」易言之，施洗約翰「精神和神力」雖然來自於以利亞，但底部其實「得自於聖神」，奧古斯丁將新舊兩約兩位先知的異稟，換言之，回歸於聖三論，聖父、聖子、聖神，三位一體中聖神的身上。

　　在《舊約》聖經中，以利亞與其他4大先知及12小先知，他們發出警世箴言，顯現神蹟，界於人神之間為民請命，也傳達天主旨意。此一精神及能力，非屬個人所有，依奧古斯丁所見，一一來自於聖神，便一如基督教《信經》第二句上所寫：「我信聖神，祂是主及賦予生命者，由聖父聖子所共發。祂和聖父聖子，同受欽崇，同享光，祂曾藉先知們發言。」

　　『以利亞升天』圖像，不單是對耶穌復活升天的預表，也涉入有關聖神，以及教會誕生的議題。因以利亞升天之際：「忽然有一輛火馬拉的火車出現」。而這輛火輪車，也是耶穌升天後第10天，（後世亦稱五旬節）12使徒齊集一堂，忽然聖神降臨，「……好像火的舌頭，停留在他們每人頭上，眾人都充滿了聖神。照聖神賜給他們的話，說起外方話來。」（宗徒2：4）這炯炯燄火的異象，來自於聖神，讓「眾人都充滿了聖神」，使徒未來宣教傳道，境內域外無往不利，皆因擁有此一異稟所致[21]。在視覺藝術裡，這段經過，亦為著名『聖神降臨』（Pentecost）圖像表現的主題，象徵有形教會正式地啟動以及運轉。

　　『以利亞升天』圓牌設在『上帝分割光明與黑暗』中央〈創世記〉主圖像右側（圖三十），它們間的互涉關係也距焦在聖神身上。奧古斯丁對於《舊

20 引文英譯文如下：it is said of John that he would come in the Spirit and Power of Elijah; it is called the Spirit of Elijah, but it means the Holy Spirit which Elijah received.取自Hill（trans.）（1991），p.201。

21 根據天主教教理，教會建立在聖靈聖神上，植於兩個《新約》文本。除內文所提以外，另一出處在稍早耶穌升天前的預告：「當聖神降臨於你們身上時，你們將充滿聖神的德能，要在耶路撒冷及全猶太和撒瑪黎雅，並直到地極，為我作證人。」（宗徒1：8）另《新約》〈馬太福音〉中記載耶穌親自交託「天國鑰鎖」予聖伯多祿的經過：「我還告訴你，你是彼得，我要把我的教會建造在這磐石上；陰間的權柄不能勝過他。我要把天國的鑰匙給你。」（馬太16：18-19）據此奠定後世羅馬主教，為「聖彼得繼承者」（successor of St. Peter）的身份。西斯汀教堂北牆上，由佩魯奇諾所繪『基督交付天堂鑰鎖予彼得』（Delivery of the Keys to Saint Peter）大型壁畫，刻劃此一事件，見證聖神、耶穌使徒、聖彼得至教宗，一脈相傳，道統權力系譜薪傳脈絡。

約》〈創世記〉啟首兩句經文，做了引人入勝精湛的闡述，具解碼功能，此處不應遺漏必須一提。

據2012年美國賓州大學中古神學史學者E. Ann Matter，分析「聖言誦禱」（lectio divina）在歐洲中世紀解經、讀經扮演的角色時，特別提及奧古斯丁擁有奧秘感知、罕見默觀的異稟。她使用「參與式分享聖經深層意義」（participatory sharing in the deep meaning of the Scripture）（Matter, 2012, 149）一詞來做描述。因為就《舊約》開宗明義的兩句話：「在起初天主創造了天地。大地還是混沌空虛，深淵上還是一團黑暗，天主的神在水面上運行。」（創1：1-2）奧古斯丁與眾不同的，從身體感知出發，從中看到了三位一體的共生結構。他對該句經文是這樣說的：

> 「在『天主』名字出現之處，我見著了創造主聖父，在『起初』之處，我見著了創造的聖子。相信天主是三位一體，也秉持這般信念，我尋找神諭，發現聖神，在水面上運行。我的聖父！這是三位一體，聖父、聖子、聖神，萬有的創造者[22]。」

奧古斯丁一生多次論述有關上帝創造宇宙天地的經過，上面這段引言，取自他傳頌千古《懺悔錄》經典著作中。奧古斯丁透過「參與式分享聖經深層意義」的閱讀，從《舊約》開宗明義首句經文，身體感知到三位一體的實存與共在[23]。這也便是說，天庭上〈創世記〉第一幅主壁畫『上帝分割光明與黑暗』，從奧古斯丁角度看，不單再現「天主說：「有光！」……就將光與黑暗分開。」（創1：3-4）同時也涉入「在水面上運行」的聖神。因而在『以利亞升天』圓牌閱讀時，聖神理應在場，其身分跟角色必須一併納入考量中。

綜括之，『以利亞升天』圓牌，從預表論神學看，預告耶穌基督復活後

22 引句英譯文如下：And now where the name of God occurs, I have come to see the Father who made these things; where the "Beginning" is mentioned, I see the Son by whom he made these things. Believing that my God is Trinity, in accordance with my belief I searched in God's holy oracles and found your Spirit to be borne above the waters. There is Trinity, my God-Father and Son and Holy Spirit, Creator of the entire creation. 取自Chadwick（trans.）（1991），p.276；另參Ann E. Matter（2012），p.150。中譯文取自奧古斯丁著，應楓譯（2009），頁262-263。

23 此一取自奧古斯丁《懺悔錄》的閱讀，與道森論文引用奧古斯丁《上帝之城》所述，不盡相同，特做一說明。參見Dotson（1979），p.227-229。

的升天；從「解經四義」象徵層看，關涉聖神議題，亦《信經》中「我信聖神」。因以利亞是聖神的代言，以利亞遺世的法衣，之後為宗徒繼承的信物，也跟有形教會的源起，關係更為密切。這些便說明『以利亞升天』圓牌底蘊中，闡述聖神的基調，擲地有聲，將圓牌題旨吸納教會、祭儀、跟聖三信仰本質等議題，扣合為一。

最後，以利亞在耶穌再臨最後審判時，也扮演重要角色，如前引先知瑪拉基亞（Malachi）轉述天主聖言說：「看，在上主偉大及可怕的日子來臨以前，我必派遣先知以利亞到你們這裡來；他將使父親的心轉向兒子，使兒子的心轉向父親」。在末世降臨也身擔重責的以利亞，他必將讓猶太人，從「父親的心轉向兒子」，亦轉而崇奉聖子耶穌基督，此亦為『以利亞升天』圓牌另一所指[24]，因意義重大，在此亦做一提。

3、『押沙龍之死』（*The Death of Absalom*）圓牌圖像

『押沙龍之死』圓牌（圖十五），設在西斯汀天庭9幅〈創世記〉主壁畫第3幅『上帝分割大地與水』的外側，（圖三十二）12位先知之一但以理正上方，圓牌因由助手施作、過去維修不當、顏色嚴重脫落等因素，整體質性不佳。

此幅圓牌題旨，表層預告耶穌基督十字架上犧牲，底層則涉入聖體神學觀議題，見證基督教《信經》第三句：「我信唯一的主、耶穌基督、天主的獨生子。……祂在般雀比拉多執政時，為我們被釘在十字架上，受難而被埋葬。」此為本文的閱讀，下依序來闡明。

『押沙龍之死』圓牌壁畫，主題刻劃大衛王三子押沙龍（Absalom）因父王宮中腐敗墮落，組軍反抗叛變，然不幸因美髮纏繞橡樹懸吊而死的經過。據《舊約》〈撒母耳〉下就此的記載，當時押沙龍「……騎著一匹驢子，由大橡樹的叢枝下經過，他的頭髮被橡樹枝纏住，身懸在天地間，所騎

24 以利亞乘火輪車升天不死，在《上帝之城》中，奧古斯丁即強調說，「我們確實有理由相信他仍舊活著」，因「在我們的審判者和救世主到來之前、、、、，他會對律法作靈性的解釋，而猶太人現在僅僅在肉身的意義上理解律法，以利亞他會"使父親的心轉向兒子"」。取自《上帝之城》卷20節29，頁1018。奧古斯丁此處意指，當末世基督再臨最後審判時，以利亞將促使猶太人從信奉聖父，轉向信奉聖子基督。以利亞在基督教末世論中，扮演一重要角色，此處提出供參。

的驢子已跑走。」（撒下18：9）大衛營中大將約阿布（Joab）追擊在後，此時他「手裏拿了三根短箭，射在押沙龍心中」，不過，押沙龍雖然中箭，「那時，他在橡樹上還活著」（撒下18：14）。這是『押沙龍之死』圓牌壁畫，「解經四義」中字面／歷史層的意義所在。

在圓牌圖像上，大衛三子押沙龍在右，「他的頭髮被橡樹枝纏住」，雙足懸空而吊。圖像左側拿著三根長矛，騎馬刺向押沙龍的約阿布，因顏料脫落嚴重，「這位騎士幾乎無法辨識，僅存駿馬頭部與馬右前蹄可見[25]。」如史坦曼1905年所寫。不過，壁畫圖像右側基於一人懸空，美髮纏於樹枝上，慣見於傳統手抄圖繪中，在主題辨識上，『押沙龍之死』此一題名，學界共識高，不曾出現任何爭議。

對於『押沙龍之死』圓牌題旨的閱讀，學界大致提出3種意見。史坦曼與普林斯頓迪托奈，主張圓牌圖像再現大衛王愛子押沙龍的身亡，是「結束有關大衛的相關敘事」（schliessen die zusammenhaengenden Schilderungen aus der Geschichte Davids ab.）（Steinmann, 1905, p.267; De Tolnay, 1945, p.75），兩位學者換言之從「解經四義」字面／歷史層做閱讀。1950年哈特在他論文中，則認為：「『押沙龍之死』……預表耶穌十字架刑上之死；一如《貧窮人聖經》、《救贖之鏡》兩書所示。」（Death of Absalom, …prefigures the Crucifixion in both *Biblia Pauperum* and *Speculum*.）（Hartt, 1950, p.201），這是從「解經四義」寓意層預表意義層所做的閱讀。最後1960年、1987年，牛津文德及倫敦賀波兩位學者，則循道德／象徵意義來看，前者主張押沙龍之死，代表十誡律法中「不可殺人」的誡律；後者主張押沙龍叛逆父王，從「行為準則」端看，意表叛逆者必亡。

費佛在2007年《西斯汀小教堂再發現》的專論中，提出的見解與1950年哈特一致，主張『押沙龍之死』，預告耶穌十字架刑之死，但進一步，他跟

25 引言原文如下：…der Reitter ist kaum zu erkennen und vom Pferde sieht man nur den Kopf und den rechten Vordefhuf.取自Steinmann（1905），S. 226。

一旁〈創世記〉壁畫做了跨圖像閱讀，並說押沙龍死時，「身懸在天地間」（撒下18：9），這跟毗鄰『上帝分割大地與水』具有相關性。（圖三十二）因押沙龍死時情景，「身懸在天地間」，跟上帝分割大地與水時所說的相仿：「在水與水之間要有穹蒼，將水分開！」（創1：6）兩幅壁畫分享「界於上與下之間」的意象（zwischen einem Oben und Unten）。（Pfeiffer, 2007, S. 237）

『押沙龍之死』圓牌壁畫，根據哈特及費佛兩學者，換言之預表耶穌為人類受難犧牲，於十字架刑而死，這跟押沙龍欲奪其父王位，造反行徑可說兩相背反，他們如何構成配置排比以及做互聯呢？就此，1950年，哈特在他論文中，援引14世紀初《救贖之鏡》手抄繪本前言指出，押沙龍之所以預表耶穌基督：「並非因他惡意圖謀違反父親，而是因為他是最美的、懸吊而死；……耶穌基督也是全人類最美的人子，懸於木十字架上而死[26]。」大衛王三子押沙龍，依《舊約》記載描述，確實「在全以色列民中，沒有一人像押沙龍那樣英俊，堪受讚美的；在他身上，自踵至頂，沒有一點缺陷。」（撒下14：25）押沙龍之美，獨一無二，與人子耶穌，受難犧牲拯救人類的精神美，兩者呼應以外，還分享下面另一個密契質性。

如《新約》所載耶穌被釘十字架時，曾遭羅馬士兵長茅刺肋：「有一個兵士用槍刺透了他的肋旁，立時流出了血和水。……正應驗了經上的話說：……『他們要瞻望他們所刺透的。』」（約翰19：34-37）在圓牌上，押沙龍被約阿布以長矛刺殺，「手裏拿了三根短箭，射在押沙龍心中」，這也是建立兩文本底層互動關係另一個關鍵所在。因為，押沙龍美髮纏繞大樹，那棵樹是「橡樹」，跟耶穌受刑的十字架，是相同的樹木。此之外，押沙龍出征造反當時「騎著一匹驢子」；這匹驢子，也意義重大，被視為是耶穌以勝利者姿態，進入耶路撒冷時，同樣騎座的一個預告。也因此，在這些象徵物件的相契合下，構成押沙龍之死，預表、預告耶穌十字架上的犧牲。

26 引言原文如下：…not because Absalom wickedly acted against his father, but because he was most beautiful and hanged upon a tree; … Christ was most beautiful among the children of men, and hanged upon the tree of the cross.取自Hartt（1950），p.126。

尤其，押沙龍遭約阿布刺胸後，「在橡樹上還活著」，「身懸在天地間」，這與十字架上耶穌基督不死，後升天復活，如出一轍，一如上引2007年學者費佛在專論中所述。由此觀之，『押沙龍之死』預告耶穌十字架刑，建立在一叢集密契、有意義的類比上，來自早期教父預表論神學的解經傳統，留傳後世無可動搖。

奧古斯丁在《上帝之城》一書中，對於〈約翰福音〉19章34節上引：「有一個兵士用槍刺透了他的肋旁，立時流出了血和水」，也曾做了精湛的闡述。一方面他上溯天主創造人類始祖亞當與夏娃，另一方面則建立今天廣為周知的教會聖體觀。他是如此論述的：「人類開始的時候，女人是用那個男人熟睡時取下的一根肋骨造成的；這個行為甚至是基督和教會一個恰當的預言。那個男人入睡就是基督之死，取下他的肋骨預言了他被釘死在十字架上，一個士兵拿槍紮他的肋旁，就有水和血流出來，我們知道，這就是教會得以建立在其之上的聖體。」（《上帝之城》，卷22，章17，頁1123-24）

教會聖體（Corpus Christi）神學觀，非奧古斯丁首創，最早使徒保羅在《新約》〈厄弗所〉中說：天主「將這德能施展在基督身上，使他從死者中復活，叫他在天上坐在自己右邊，……又將萬有置於他的腳下，使他在教會內作至上的元首，這教會就是基督的身體。」（厄弗1：20-23）奧古斯丁在保羅的基礎，進一步所做的闡釋，如康乃爾藝術史學者道森寫到：「對於奧古斯丁而言，基督與教會的關係，在人類誕生，夏娃自亞當肋骨的創造，即已預告了[27]。」『押沙龍之死』圓牌，因而除了預表耶穌十字架刑上受難犧牲之外，同時十分關鍵的，也涉入教會聖體觀的議題。因為上帝『創造夏娃』主壁畫鄰近『押沙龍之死』，透過它們在天庭上的共構毗鄰關係，彼此互涉也相互輝映。

『押沙龍之死』底層的神學涵意，繁複奧妙也博大精深，從大衛愛子之死，經預告基督十字架上受難，再到基督聖體教會觀，這三個環節一一扣

27 引言原文如下：For Augustine, the relationship of Christ and the Church is foreshadowed from the beginnings of humanity, in the creation of Eve from Adam's side. 取自Dotson（1979），p.226。

合。在押沙龍喪生消息傳來後，父王大衛反應十分激烈，捶胸頓足，「他哭著說：「我兒押沙龍！我兒；我兒押沙龍！巴不得我替你死了！我兒押沙龍！我兒！」（撒下19：1）大衛對於愛子押沙龍的往生，「哀悼他，如同哀悼獨生子。」（匝加12：10）在聖事儀典中，足以散發強而有力的感染力，憾動人心。畢竟耶穌基督是大衛王子裔，如〈宗徒大事錄〉卷中彼得說：「天主曾以誓詞對他起了誓，要從他的子嗣中立一位來坐他的御座。」（宗徒2：29-32）『押沙龍之死』一作，因而據本文的閱讀，跟《信經》所說：「我信唯一的主、耶穌基督、天主的獨生子。……祂在般雀比拉多執政時，為我們被釘在十字架上，受難而被埋葬。」關係密不可分，也通過血緣系譜的脈絡，將大衛哀悼獨子之死，一併嵌入聖事祭儀氛圍中。

4、『以利沙治癒乃縵』（*Healing of Naaman by Elisha*）圓牌圖像

位在波斯女預言家正上方，跟『押沙龍之死』遙相對望的圓牌壁畫，今因顏料脫落散佚，僅存圓牌深褐底色，以及若干微弱線條令人遺憾，本文採納圓牌題名『以利沙治癒乃縵』（圖三十一），取自倫敦瓦堡藝術史研究機構學者賀波，1987年論文提案而來。

根據賀波發表在「瓦堡與柯陶德期刊」（Journal of the Warburg and Courtauld Institutes）〈西斯汀拱頂10面圓牌壁畫〉（The Medallions on the Sistine Ceiling）論文中所述，該圓牌在近觀視下，畫面仍有可辨識圖像：右邊是「……一位站立男子，高舉著左手，身穿皺褶外衣；畫面左下方，有另一名男子，蓄鬚顏容依稀可見。」倫敦瓦堡學者進一步比對《瑪拉米聖經》後說到：「在1493年《瑪拉米聖經》所有木刻插圖中，乃縵癩病治癒的插圖，看起來跟這件圓牌最為接近[28]。」

賀波此一提案，本文現階段予以採納，並據此進行考察，主要理由有二，一是這個作品名，跟一旁『上帝分割大地與水』主壁畫，共同分享聖洗

28 引言原文如下：…an upright, draped male figure, with his left arm raised; on the left, at a lower level, is another male figure whose bearded head is just visible.、、、of all the episodes illustrated in the l493 Malermi Bible, the Healing of Naaman seems the closest.取自Hope（1987），p.203。

禮水的意象；其次是此一題名閱讀，跟前面3件圓牌壁畫主題扣合無礙，足可補完基督教《信經》最後關涉聖洗禮的議程，故暫做沿用[29]，待新事證出土，修訂或是再確認。

擷自〈列王記〉書卷的『以利沙治癒乃縵』一圖，主題刻劃外邦人敘利亞軍長乃縵（Naaman）罹患癩病，向以色列王國亞哈王朝輾轉求援的經過。之後在先知以利沙出面顯現神蹟下因而獲救，因他命令乃縵：「去，在約旦河中沐浴七次，你的肉就必復原，你會得潔淨。」（列下5：10）乃縵貴為一國軍長，初聞時忿忿然說：「大馬士革的亞瑪拿河和法珥法河，豈不比以色列的一切水更好嗎？我難道不可以在那裡沐浴而得潔淨嗎？」（列下5：12）心中雖然不悅，但別無選擇，乃縵「在約旦河裏洗七次」，果真一身潔淨，癩病獲得治癒。在1493年《瑪拉米聖經》同名『以利沙治癒乃縵』木刻插圖上，畫面左下角，為置身約旦河中的乃縵，一旁站著兩位家臣，右邊則有一輛等待敘利亞軍長的雙篷車。在上摘引文中，賀波寫到，在圓牌上「一位站立男子，高舉左手，身穿皺褶外衣；在畫面左下，有另一名男子，蓄鬚顏容依稀可見」，應即再現《瑪拉米聖經》木刻插圖左側邊場景。

潔淨乃縵癩病的約旦河，在基督教傳統中，是一條聖河，多次顯現神蹟，象徵意義重大。先知以利亞升天前，以法衣擊打約旦河，河水左右分開；弟子以利沙如法炮製，也讓約旦河左右再次分開。後耶穌領受施洗禮，亦是在約旦河進行。曠野試探過後，充滿聖神的耶穌，來到加利利，也提到以利沙與乃縵，向民眾宣道時說：「在以利沙先知的時候，以色列中有許多痲瘋病人，但除了敘利亞的乃縵，沒有一個得潔淨的。」（路加4：27）點名以利沙治癒乃縵的經過。基督教早期教父，如奧利根、尼撒的貴格利

29 關於這面圓牌圖像題名，牛津文德根據1780年義大利Domenico Cunego拱頂複製版畫再現一對男女場景，進而主張為「十誡律法」中「你不可淫姦」。（2000，118-119）倫敦賀波則舉證說，早先Cherubino Alberti（1553-1615）所刻印拱頂複製版畫，該圓牌業已留白，因而至遲16世紀末、17世紀初，該圖像應已受損嚴重，對於文德舉證材料做了質疑。Dotson、Kuhn兩學者採納10面圓牌「十誡律法說」提議，對此但未置可否。Rab Hatfield後主張圓牌上圖像或許「可以想見從未做繪製」（conceivably never was painted）（Hatfield，1991，p.465）。晚近，Heinrich W. Pfeiffer也不排斥圓牌或未做處理，刻意的留白，「因這面圓牌呈凹狀，米開朗基羅或許可能藉此來對主壁畫，上帝創造穹蒼，天體的凹面，做一個象徵性告示；而且，這個留白，也可視為對聖母純潔無垢的象徵。」（Da diese Innenseite konkav gewoelbt ist, mag Michelangelo damit einen symbolischen Hinweis auf das Firmement, das Himmelsgewoelbe, hat geben wollen, mit dessen Erschaffung Gott nach dem Hauptgemaelde gerade beschaeftigt ist. Ausserdem kann die Leere als ein Symbol der Reinheit der Immaculate angesehen warden.）參見Pfeiffer（2007），S. 237。各家不同意見，在此並陳如上供參。參見Wind（1960/2000）、Hope（1987）、Dotson（1979）、Kuhn（1975）。

（Gregory of Nyssa, 335-394）、聖安波羅修等人，對此所知甚詳，紛紛引據來闡述聖洗禮儀典章的重要性[30]。一如奧利根即表示，我們該要「明白那些身染污穢癩病的人，在神秘聖洗禮中，因充滿精神的以利亞以及我們的救世主，而得以潔淨[31]。」

聖洗禮聖事，在基督教祭儀與神學上，意義非凡，具有死亡與新生的意涵，也跟基督之死及其復活，有著秘契合體之意。一如宗徒保羅對此做了影響後世著名的闡釋，他說：「我們藉著洗禮歸入死，和他一同埋葬，是要我們行事為人都有新生的樣子，像基督藉著父的榮耀從死人中復活一樣。我們若與他合一，經歷與他一樣的死，也將經歷與他一樣的復活。」（羅馬6：4-5）後代基督徒奉行聖洗禮聖事不墜，因如耶穌基督一般，「經歷與他一樣的死，也將經歷與他一樣的復活」，最後得到新生。

『以利沙治癒乃縵』圓牌一旁的〈創世記〉主壁畫，為『上帝分割大地與水』。其主題關涉上帝為世間帶來水，也包含新生的思維於其中（圖三十二）。1553年《米開朗基羅傳》一書中，孔迪維對於該〈創世記〉壁畫作品名寫為『上帝自水中創造生命』（God commanding the waters to bring forth life）（創1：20）。這兩個題名[32]，搭配『以利沙治癒乃縵』圓牌，皆不成問題，咸跟聖洗禮可做扣合，在此一提。

30　基督教四大拉丁聖師（Doctor of the Church）之一聖安波羅修（St. Ambrose, 340-397），曾為奧古斯丁施洗禮，對於聖事儀禮十分重視，做過不少文獻回顧，如他細數古代例證，包括聖神聖靈行走於水上（創1：2）、上帝降下大洪水（創6-9）、摩西領引族人跨越紅海（出13-14）、苦水變甜水的瑪拉泉水（spring of Marah）（出15：22-26）、以利沙救起約旦河的斧頭（列下6：1-7）、以及約旦河乃縵癩病的潔淨（列下5）等，主張咸屬於《舊約》文本中預告聖施洗禮的記載。參見Ramsey（1997），p.145；Satterlee（2002），p.255-256。

31　引言原文如下：Realize that those who are covered with filth of leprosy are cleanse in the mystery of Baptism by the spiritual Elijah, our Lord and Savior.取自Jensen（2012），p.25。

32　西斯汀天庭壁畫中，〈創世記〉9幅主壁畫啟首3幅作品名，各家學者看法至今不一。上帝創造宇宙萬物共計為5工作天。天庭上，兩窄框、1寬框，僅含3個畫幅空間，因而兜合不易。當中爭議最高的，為『厄里叟治癒納阿曼』一旁毗連的主壁畫。學界提出共有下面4作品名：1）『上帝自水中創造生命』（God commanding the waters to bring forth life）（創1：20；第5天）、2）『上帝分割大地與水』（God separating land and water）（創1：9-10；第3天）、3）『上帝分割水與穹蒼』（God separating the firmament from the waters）（創1：6-8；第2天）、4）『聖神運行水面』（The Spirit of God moving over the waters）（創1：2；第1天之前）。這4個作品名分別出自1）孔迪維1553年所記載、2）瓦薩里1550、1568年所記載；3）與4）則為現當代學者的見解。（Dotson, 1979, p.233）在這4題名中，康乃爾學者道森選擇1）『上帝自水中創造生命』作品名，因依她之見，米開朗基羅「限制自己專注在本質面上，近乎完全排除所有非人的元素在畫面上。」（restricted himself to essentials and rejected almost entirely the non-human aspects of his subjects.）（Dotson, 1979, p.238）便略過經書所載：「大魚和所有在水中孳生的蠕動生物，各按其類，以及各種飛鳥，各按其類。」（創1：21）的相關表現。2007年《米開朗基羅天庭壁畫的新發現》一書作者費佛，亦加入討論，主張天庭上這件〈創世記〉窄框主壁畫作品名，從視覺表現上看，天主高舉出雙手，力挺萬鈞，劃開畫幅上下層的水，如〈創世記〉第1章6節所記載：「天主說：「在水與水之間要有穹蒼，將水分開！」因此主張3）『上帝分割水與穹蒼』為圖像表現主題，參見Pfeiffer（2007），S. 215。另美國知名學者James Elkins也嘗就天庭3幅〈創世記〉主壁畫做相關分析，採用『上帝分割大地與水』慣用名。見Elkins（1999），p.117。此處惟做強調，這4幅壁畫題名，雖然各家看法觀點不一，然咸跟聖水意象有關。

『以利沙治癒乃縵』圓牌作品的主題，涉入聖洗禮聖事儀典，從教會端的平台上看，自另有跟祭儀實務密不可分的關連。因聖洗禮的執事，為教會所專屬。早在西元3世紀，迦太基殉道教父居普良（Cyprian, c.200-258）揭櫫的「教會之外無赦恩」（Extra ecclesiam nulla salus）中，即一針見血地指出原罪的赦免，得到救贖永生，握在施行聖洗禮的教會手中。這讓『以利沙治癒乃縵』這件壁畫圖像，便順利嵌入《信經》最後一句：「我信唯一、至聖、至公、從宗徒傳下來的教會。我承認赦罪的聖洗，只有一個。」就此，奧古斯丁也特別說，聖洗禮放在《信經》文本的最後，繼聖父、聖神、聖子聖三的宣認，來做收尾，這是「《信經》正確的排列，它要求教會臣屬於聖三信仰之下。」（……the right order of the Creed demanded that the Church be made subordinate to the Trinity）（Augustine, 1999, p.241）

　　『以利沙治癒乃縵』一作今因顏料泰半散佚，上面閱讀，根據倫敦賀波圓牌建議題名而來，屬權宜之策，需再次強調。一如奧古斯丁上引所說，教會施聖洗禮，緊隨聖三信仰，是一「正確的排列」。西斯汀10面圓牌近祭壇端，前面3件壁畫涉入聖三信仰，分別是對聖父、聖子、聖神信仰的宣認，在第4幅壁畫上，引進教會以及聖洗禮議題，可說相得益彰也一氣呵成，完成基督教信理核心教義《信經》所提4大精義軸座，深具有說服力，也符合西斯汀小教堂本身聖統威權色彩與典章祭儀功能最高機制的代表意義。

小結

　　經上陳述，西斯汀教堂10面圓牌近祭壇端4幅壁畫，在字面／歷史意義上，再現亞伯拉罕、以利亞、押沙龍、以利沙等4位《舊約》典範人士重要生平事蹟。從寓意預表層面看，這4幅圓牌轉向基督中心論的意義網脈，為有關耶穌基督犧牲、十字架刑、耶穌復活升天、以及教會施聖洗禮救恩的表述。從「解經四義」道德倫理層面上，則為有關於基督教基本教義《信經》信理，聖父、聖神、聖子的信仰宣認，跟教會聖洗禮的遵奉。

此之外，若再聚焦到教會神學觀上看，近祭壇端的4幅圓牌壁畫，也見證著教會4個面向：教會核心價值為信德（『以撒的獻祭』）、教會道統源出自聖神（『以利亞升天』）、教會本質建立在基督聖體上（『押沙龍之死』）、教會功能在聖洗禮執事（『以利沙治癒乃縵』）。此一閱讀，衍生於「解經四義」道德倫理層面所涉內涵。

本文針對10面圓牌近祭壇端4幅壁畫的閱讀，與先前學界觀點不一。米開朗基羅在天庭上的創作，需要關注語境脈絡場域議題，亦西斯汀本身祭儀聖事典章的功能性。如當代裝置藝術講求場域氛圍，限地制作亦納入文化歷史考量，而米開朗基羅西斯汀天庭壁畫，做為先行範例，名符其實。本節閱讀的4面圓牌，綜括看，提出教宗儒略二世做為基督教世界精神牧首，他職能身份所在，尤其在望彌撒「聖言聖事祭儀典章」（liturgy of the Word）中，率眾主教團及諸信徒，齊聲宣頌《信經》聖三信仰，一方面恪遵核心基督教基本教義，另一方面，感念天主創世造人救贖工程恩典，與小教堂內殿、外殿，基督教世界子民共融並分享之，顯得自然不過。

三、教宗的世俗權柄：「教宗至上權」

5世紀末教宗哲拉修一世（Pope Gelasius，任期492-496）在著名的「二體論」（duo sunt）中，首揭神權與教權的分立。及至中世紀盛期，神權凌駕教權，儼然成為梵諦岡主流論述，銳不可擋。

11世紀教宗額我略七世（Gregory VII, 1025/1030-1085；任期1073-1085）在《教宗訓令》（Dictatus papae）詔書中，公告27條通則，之中第1、11、12、14、16條如下寫道：「1羅馬教會是由上帝一人所創立的，…11教宗頭銜世上獨一無二，…12教宗得以罷絀皇帝，…14教宗據個人意見有權任命任何教堂僧侶職位，…16任何教會大公會，沒有教宗授權，不得宣稱其普世性[33]。」（Berman, 1985, p.96）此為基督教「教宗至上

[33] 教宗額我略七世《教宗訓令》（Dictatus papae）拉丁原文收錄於 *Monumenta Gregoriana* 全集中，（Jaffé，1865，p.174-176）第1、11、12、14、16條英譯文如下：1. That the Roman Church was founded by God alone. 11. That his title is unique in the world. 12. That he may depose Emperors. 14. That he has the power to ordain a cleric of any church he may wish. 16. That no synod may be called a general one without his order. 取自 Ehler & Morrall（1967），p.43-44。

權[34]」（Papal supremacy）法源依據。

後1302年，教宗博尼法爵八世（Pope Boniface VIII, c.1230-1303，任期1294-1303）在「至一至聖教會」（Unam Sanctam）詔書中，再溯源揭櫫：「從福音書中，我們得知，現今教會及其權力，為雙劍：亦屬靈精神的劍，及屬世俗的劍[35]。」引文中所說的「福音書」，指的是〈路加福音〉22章38節所載：「主，看，這裡有兩把劍。耶穌給他們說：夠了！」此亦為後世「雙劍說」的由來，另稱「政教雙劍論」或「雙劍教義說」（theory of two swords doctrine）。天庭上10面〈金銅圓牌〉，本文以4-6幅壁畫雙軸心結構劃分。設置在西斯汀天庭正中央『創造夏娃』主壁畫左側『亞歷山大帝的晉見』圓牌壁畫，涉入「教宗至上權」，也為10面圓牌意義槓桿的軸心。本節先做敘明，教堂入口端其他5幅圓牌壁畫，與教宗信仰保衛戰有關，自成一塊，後接續討論。

5、『亞歷山大帝晉見大祭司』（*Alexander Kneeling before the High Priest*）圓牌圖像

位在西斯汀天庭正中央『創造夏娃』主壁畫一旁的『亞歷山大帝晉見大祭司』一作（圖十六），佔據10面〈金銅圓牌〉壁畫核心地位。視覺上，這幅圓牌再現一位年輕君王，下馬向一位大祭司長跪拜致敬的景緻。

這件圓牌壁畫作品名，1960年前，包括史坦曼、迪托奈、哈特等學者，主張『大衛王跪拜祭司納堂』（Steinmann, 1905; de Tolnay, 1945; Hartt, 1950）。牛津學者文德後修訂為『亞歷山大帝晉見大祭司』，前章文獻回顧已就圓牌品修訂原委，做相關細部敘明，此處不再複述。惟強調，牛津文德修訂『亞歷山大帝晉見大祭司』今名，主要根據1493年威尼斯人文學者瑪拉

34 「教宗至上權」（papal supremacy）與「教宗首席權」（papal primacy）經常交替使用，惟指涉不盡一致。後者「教宗首席權」，另名「羅馬主教首席權」（primacy of the bishop of Roam），主指教宗在教會機制內擁有最高的權柄，其職責在維繫教會對內的治理與真教義（Church governance and in the preserving true doctrine），相對基督教所有神職人員而言。其法源出自《新約》〈瑪竇福音〉16：13-19、〈路加福音〉22：31-33、〈約翰福音〉21：15-17，及宗徒繼承制等經文（apostolic succession）。至於「教宗至上權」，則同時也廣披於世俗世界，亦君臨基督教帝國所有疆域內的最高至上權，出自於歷代教宗因應教會改革逐漸發展而來。參見Schatz（1996）。

35 引言英譯文如下：We are informed by the texts of the gospels that in this Church and in its power are two swords; namely, the spiritual and the temporal. 取自Goldstein（2010），p.195。

米所譯第一部義大利《瑪拉米聖經》中〈瑪加伯〉書卷同名插圖比照而來。（圖二＋三）學界普遍採行沿用至今[36]。（Wind, 1960/2000、Dotson, 1979、Hope, 1987、Pfeiffer, 2007）本文下面據此來做閱讀。

　　『亞歷山大帝晉見大祭司』圓牌，刻劃叱吒風雲，稱霸歐、亞兩洲古希臘統帥亞歷山大帝，在隨侍陪同下，來到聖城耶路撒冷向大祭司下馬跪拜的景緻。在他面前，年邁蓄鬚，長衫及地的耶路撒冷大祭司，身姿略為前傾，也伸出右手，慈祥的牽扶起遠道來的嘉賓。他們兩人關係，一老一少，一站一跪，咸戴冠冕，階層權力分派，十分鮮明，世間君王臣服宗教首領，彰顯神權凌駕政權，亦「教宗至上權」的訊息。特別下面幾點，值得注意。一是圖像上，耶路撒冷大祭司頭戴帽飾，為尖弧狀三重冕（triple tiara），此為文藝復興時期教宗所專屬，亦名教宗冠冕（Papal tiara; triregnum）。在西斯汀小教堂南北牆面上，『耶穌的誘惑』（*The Temptation of Christ*）與『可拉、大坦、亞比蘭的懲罰』（*The Punishment of Korah, Dathan and Abiram*）兩幅壁畫中，也都有一位猶太大祭司，他們頭戴三重冠冕，（圖三＋三），造形上跟『亞歷山大帝晉見大祭司』如出一轍，反映透過特定視覺物件的當代化與再脈絡化的表現，不足為奇，為當時所慣用、具政治宣傳色彩。在梵諦岡「簽字廳」（Stanza della segnatura）著名『雅典學院』壁畫鉅作左側，也有一幅題名為『教宗額我略九世核定教令集』（*Gregory IX Approves the Decretals*）的壁畫，拉菲爾這裡更直白做表現，他將儒略二世外觀容顏，直接更換到13世紀教宗的造形上。（圖三＋四）

　　『亞歷山大帝晉見大祭司』這幅圓牌，露出在天庭上，也映照現實政治需求，可見於下面兩視覺圖證中。

　　其一是1513年2月3日，羅馬市府為教宗推出一場盛大的嘉年華會，共推出17輛凱旋遊行車伍當中，最後一輛車座上，裝置一棵巨大的橡樹，頂部

36　文德此外從接受論角度在論文中指出，米開朗基羅『最後審判』壁畫委託者，教宗保羅三世（Alessandro Farnese, Pope Paul III, 1468-1549；任期1534-1549），1540年間下令鑄製一枚肖像紀念牌（portrait medal）。正面為教宗肖像，反面為『亞歷山大帝晉見大祭司』，擷自西斯汀天庭同名的圓牌。參見Wind（1960/2000），p.114-115。瓦薩里對此事不曾遺漏，記載了自己拿著該紀念牌給米開朗基羅過目玩賞，而後者對之鄙夷的反應。這段經過，瓦薩里並未收入《藝苑名人傳》米開朗基羅傳記中，反是載入文藝復興盛期著名玉石鐫刻家Valerio Vicentino傳記裡。參見Vasari-Giunti（1997），p.1698。在1550年初版中，瓦薩里亦提及此一經過，內容雷同，惟描述稍短，參見Vasari-Torrentini（1986），p.834。

站立的是教宗，中間為神聖羅馬帝國皇帝，其下為西班牙與英國國王，底部有一「神聖同盟」（Holy League）徽誌（Charles L. Stinger, 1998, p.58-59; D.S. Chambers, 2006, p.129-130），也是階層分明，勾勒教宗儒略二世與世俗君王間權力分派關係。

　　其次是稍早1507年4月16日，費拉拉駐梵諦岡密使在寫給主子阿方索・德斯特（Alfonso d'Este, 1476-1534）的一封信中，提到一件視覺作品，位在西斯汀教堂旁一座彩色玻璃窗上。該彩窗上，有一幅刻劃教宗儒略二世，在主教隨伺下，「法國國王穿著鑲嵌綴百合花的金袍，向他跪地而拜」的景緻（the king of France dressed in cloth of gold decorated with lilies kneeling before him.）（Shaw, 1993, p.51）。這座彩色玻璃窗，今業無從考，十分可惜。不過，彩窗上的作品，傳達神權與政權及臣屬階級關係的訊息，再顯見而不過[37]，不排除為『亞歷山大帝晉見大祭司』圓牌創作的源頭之一。（Pfeiffer, 2007, S. 237）

　　梵諦岡教宗一再運用視覺圖像，傳遞「教宗至上權」，其來有自。15、16世紀文藝復興時期，教宗普遍面臨權力上的兩個焦慮與挑戰，一如《武士教宗：儒略二世傳》（Julius II: The Warrior Pope）一書作者Christine Shaw表示。一方面自亞維儂之囚（1309-1378）與教會大分裂（1378-1417）後，教廷威權頹危，元氣大傷，德皇、法王、及義大利諸侯、歐陸各君王紛紛崛起。教宗世俗治理（the temporal government of the papacy）上備受挑戰。另一方面是15世紀初「大公會至上主義」（Conciliarism）運動遺緒猶存，主教團中激進成員「召集大公會，來評論、馴服、甚是罷黜教宗，成為世俗權威面對教宗威權時的一個既定選項[38]。」而這個選項，在異議主教們支持下，果真於1511年在比薩召開了反

37 此處指法國國王路易十二無虞。因他是教宗儒略二世意欲逐出義大利的首要敵人。遠因來自羅馬教廷與法國王室交惡，14世紀肇發阿維儂教會大分裂；後1438年，法王查理七世（Charles VII, 14403-1461）頒定「布爾茲國事法令」（Pragmatique Sanctuion de Bourges），明訂法國國王對境內主教擁有自主任命權，也限縮教廷在法稽徵的賦稅，以及懸置教宗大公會召開的主導權。此一對峙局面持續至路易十二。1510年時，路易十二結合法國主教在比薩召開大公會，意欲罷黜儒略二世，惟後德皇另有圖謀，轉弦易轍，未畢竟其功，史稱「比薩公會」（The Conciliabulum of Pisa）。此一危機，於1512年中，由儒略二世親自召開第五屆「拉特朗大公會」方獲解危。參見Roger Collins（2009），p.340；Tyler（2014），p.42-51。

38 引言原文如下：summoning a general council to criticize, discipline, even depose the pope had become established as one option open to the secular powers in their dealing with the papacy. 取自Shaw（1993），p.3。

教宗儒略二世的「比薩大公會」（Council of Pisa，亦名Conciliabulum of Pisa）展露無遺。次年，儒略二世主動召開第5屆拉特朗大公會議（Council of Lateran, 1512-1517），方化解此一危機[39]。教宗儒略二世與世俗君主關係緊張拉踞，由此可見一斑。

『亞歷山大帝晉見大祭司』圖像，傳遞神權凌駕政權的訊息，換言之，不論主觀客觀上，皆與儒略二世個人政治現實環境生態有關。然除此外，此一「教宗至上權」的訴求，也細膩地反映在跨圖像的安排上。

安頓在『亞歷山大帝晉見大祭司』一旁的『創造夏娃』一作，如前引奧古斯丁《上帝之城》一書所說：「人類開始的時候，女人是用那個男人熟睡時取下的一根肋骨造成的；這個行為甚至，是基督和教會一個恰當的預言。」（卷22，章17，頁1123）天主創造夏娃，亦即預告、也預表教會的誕生[40]。在視覺圖像上，『創造夏娃』壁畫中的夏娃，她雙手合十曲膝躬身，面對造物主上帝，流露出謙卑服從之姿，這個處理表現饒富意義，因為也映照在圓牌圖像上，一如亞歷山大帝面對大祭司，俯首稱臣跪拜的姿態上（圖三十五、圖十六）。

普林斯頓學者迪托奈從風格造形表現上，最早觀察到此一跨圖像視覺表現上的呼應。『亞歷山大帝晉見大祭司』與『創造夏娃』，毗連相接的兩幅壁畫，在構圖上，在主客互動上，以及總體輪廓線的設計上，關係神似也微妙。（de Tolnay, 1945, p.74），便經由視覺表現機制，更加凸顯出「教宗至上權」，其法源來自於天主，儼如是由天主親自頒定及賦予的。

『亞歷山大帝晉見大祭司』的閱讀，如上示，取徑「解經四義」字面／歷史意義層及象徵／道德意義層，並佐以史料、圖證、跟視覺圖像本身訊

39 儒略二世登基前，召開大公會為其主要政見之一，載於1503年10月選舉承諾書（election capitulary）中。惟後登基，百廢待舉，日理萬機，一拖再拖，或如學者所說，因「畏於隱性大公會至上主義者，不單來自法國，也在自己主教團中，便阻止他付諸行動。」（、、、fear of latent conciliarism, not only in France, but also within his own curia, deterred him from acting.）取自Gordon（2000），p.46。

40 聖母瑪利亞跟教會的連接，在西元4世紀奧古斯丁導師米蘭大主教聖安波羅修（St. Ambrose, c.340-c.397）所撰〈路加福音註釋〉（Expositio evangelii secundum Lucam）一書中業做提及，包括聖母瑪利亞為「教會的原型」（type of the Church）及「教會之母」（Mother of the Church）兩上身份。思道四世興修西斯汀教堂，致獻對象為聖母瑪利亞升天。天庭上『創造夏娃』一作，在神學上意指聖母的誕生、教會的誕生，咸屬上帝創造宇宙人類恩典計畫之一。參見Barolsky（1999），p.19-22。

息。進一步若再從寓意／預表層意義來看，則意味文藝復興君王向教宗致敬，是必然的，因亞歷山大帝跪拜耶路撒冷大祭司，是一則預告。

四、教宗的正義之戰：從「戰鬥教會」到「勝利教會」

在基督教史中，以護教之名推動宗教戰爭履見不鮮。在《教宗、主教、與戰爭》（*Popes, Cardinals and War: The Military Church in Renaissance and Early Modern Europe*）一書中，作者說，文藝復興盛期，教宗親率眾主教們進入沙場，毫不足為奇，因為：「新約四大福音，雖然整體上責成和平，但在舊約中，無論隱喻與否，充分支持武裝護教，這點符合奧古斯丁最早提出、之後其他作者所發展完成的'正義之戰'[41]。」

奧古斯丁在《上帝之城》書中，也曾提到「參戰的合法性」（jus ad bellum）以及「發動正義之戰的必要性」（19卷7章，頁915），這是西方歷史上首度涉入有關戰爭正當性的言論。（Mattox, 2006）。對於戰爭的由來，奧古斯丁並未遺漏，在做了充分思考後，他說，那是因為上帝創造宇宙，分割光明與黑暗，在黑暗界域中，充斥著撒旦邪惡勢力之故，亦即：「撒旦自己裝扮為光明的天使，……以欺瞞技倆來引誘我們誤入迷途危境[42]。」奧古斯丁所依據的文本之一，來自《新約》〈厄弗所〉書卷中下面這段話：「要穿上天主的全副武裝，為能抵抗魔鬼的陰謀，因為我們戰鬥不是對抗血和肉，而是對抗率領者，對抗掌權者，對抗這黑暗世界的霸主，對抗天界裏邪惡的鬼神。」（厄6：11-12）

本節次下面閱讀設置在教堂後殿上方，5幅圓牌壁畫圖像，它們取材自《舊約》〈列王記〉與〈瑪加伯〉二書卷，無一例外的，咸屬衝突、抗爭、殺戮格鬥的場景，相當程度，如上引《教宗、主教、與戰爭》一書中所說，

41 引言原文如下：Even if the Gospels on the whole enjoin peace, the cause of defending the Church by force had plentiful sanctions, metaphorical or otherwise, in the Old Testament and was all too compatible with the idea of 'just war' formulated by St Augustine and developed by many later writers. 取自Chamber（2006），p.52。

42 引言英譯文如下：… when Satan transforms himself into an angel of light, … by his wiles he should lead us astray into hurtful courses. 取自奧古斯丁《關於信仰、希望與愛的手冊》（*The Enchiridion on Faith, Hope and Love*）一書16卷60節。譯文見Outler（Trans.）（1955），p.71。

皆為《舊約》書卷中「正義之戰」的例證。而其底層訊息，則傳達教宗武裝護教，他的信仰保衛戰，由「戰鬥教會」（Ecclesia Militants）臻及「勝利教會」（Ecclesia Triumphans）的經過[43]。（van Bavel, 1999, p.169-175; Adam Ployd, 2015）

6、『尼加諾爾之死』（*The Death of Nicanor*）圓牌圖像

　　『尼加諾爾之死』圓牌（圖十七），位在『創造夏娃』右側、先知以西結的上方，刻劃西元前二世紀瑪加伯家族愛國英雄猶大‧瑪加伯（Judas Maccabeus）率領族人，英勇抵抗塞琉古將軍尼加諾爾（Nicanor），並將之斬首示眾的著名事蹟。

　　一如『亞歷山大帝晉見大祭司』圓牌，『尼加諾爾之死』壁畫題名，也經1960年牛津學者文德，根據1493年《瑪拉米聖經》木刻插圖比對而來（圖二十四）（Wind, 1960/2000）。對於圓牌壁畫背景城門上，懸掛尼卡諾首級與一雙殘肢，先前學者未完整觀照，題材辨識因而出現誤差（Steinmann, 1905; de Tolnay, 1945; Hartt, 1950）。

　　『尼加諾爾之死』一作，是10面〈金銅圓牌〉在藝術表現上，堪稱用心，且在構圖上最為繁複的一幅壁畫。這或跟米開朗基羅向來偏好人物近身纏鬥場景有關。在圓牌整體表現上，猶大‧瑪加伯與尼加諾爾兩軍交戰纏鬥，肉搏撕殺，戰況激烈，共用三個場景來做生動的刻劃與鋪陳。左邊場景為一名塞琉古士兵持棍入場，猶太士兵數名，加以阻截及圍剿；右邊場景為一名頭帶鋼盔的猶太軍官揮舉大刀，將一位塞琉古士兵及其座騎，連人帶馬

43 中古時期「戰鬥教會」與「勝利教會」概念普及化，源出自經院神學家彼得·康默斯托（Peter Comestor，?-1179）、聖維克多的休格（Hugh of Saint Victorc, 1096-1141）、及呂拉的尼古拉（Nicholas of Lyra, c.1270-1349）等人的神學著述中。1482年，由思道四世冊封聖人的聖芳濟派大儒聖波納文生（St. Bonaventura, 1221-1274）進一步將原屬天堂中的「勝利教會」，跟屬於人間的「戰鬥教會」做連接，如聖波納文生所強調：「在此生中，戰鬥教會應盡可能遵從勝利教會。」（the church of militant will be conformed to the church of Triumph as far as is possible in this life.）見《論六日造世》（Collation of Hexaemeron）16章30節中所述，亦開啟原屬上帝之城的天國勝利教會，予以世俗人間教會，做為想望向上提升的目標，且不排除臻及的可能及必要性。引言取自McGinn（2003），p.287；亦參Hendrix（1974），p.75-95。在14至16世紀義大利文藝復興視覺藝術中，有兩件著名「勝利教會」代表性壁畫創作，在此一提。一為佛羅倫斯新聖母教堂西班牙小教堂（Spanish Chapel, Santa Maria Novella），由Andrea di Bonaiuto（另名Andrea da Firenze, active 1343-1377）1365年所繪『戰鬥教會與勝利教會』（*Militant and Triumphant Church*），另一件為拉斐爾為教宗儒略二世簽字廳所繪『聖餐禮的爭辯』（*Disputation over the Holy Sacrament*）大型壁畫中，下層為「戰鬥教會」、上層為「勝利教會」，在下層前景右側聖人群像當中，奧古斯丁及聖波納文生，一坐一站出列其中。參見Joost-Gaugier（2002）；Reale（2012）；Dieck（1997）；Sbrilli（2012），p.74-84。

砍殺墜地呈垂危狀的表現。畫面中央的主戰場則對焦在「著手行事有如壯獅，捕獵怒號好似幼獅」（瑪加伯上3：4）愛國英雄猶大‧瑪加伯身上。他手持短棍，曲膝蹬足，騰空而起，全身踩踏在一名敵兵身上。另一位孔武有力、肌肉賁張的敵兵，也被猶大‧瑪加伯一把掐住咽喉，生死攸關纏鬥中，逼真如實境，具臨場感，表現相當生動。全壁畫運用連續性敘事手法，三個肉搏撕殺的場景在前，後景上則為戰果的展示，耶路撒冷城牆上，敵將尼加諾爾斬首後的首級，連同殘肢雙手一併高高懸掛竹竿上，表現侵略者自食其果的下場。

擅長風格學的普林斯頓學者迪托奈，對於這幅圓牌作品給予風格上的關注，他說道：此幅圓牌「構圖出自古代棺槨浮雕啟發，古羅馬人與野蠻人的戰役。在今藏羅馬浴場博物館的一件棺槨作品上，曾為米開朗基羅年輕時刻製人馬戰役浮雕的範本，也與此〔意指圓牌，筆者註〕相近[44]。」

驍勇善戰的猶大‧瑪加伯，出身祭司家族，為《舊約》〈瑪加伯〉書卷中瑪加伯家族起義，最著名的英雄人物。他率族人抵抗塞琉古帝國殖民統治，身手矯捷，猛勇如獅的力量，出自天主的賜予。在出征迎戰尼加諾爾的稍早，猶大‧瑪加伯向天主大聲祈禱：「主啊！當亞述君王的兵士說褻瀆話時，你的天使出來，殺死了他們十八萬五千。今天，你也在我們面前，同樣殲滅這支軍隊罷！使其餘的人知道，他曾咒罵過你的聖所。請按他的惡行處罰他！」（瑪加伯上7：41-42）於是在神助之下，猶大‧瑪加伯一舉殲滅尼加諾爾率領的塞琉古帝國殖民大軍，潔淨也光復了聖殿，如經書記載：「看，我們的敵人業已粉碎，我們要上去潔淨聖所，再行祝聖禮。」（瑪加伯上4：36）。

這段經過，十分關鍵，因天主對於猶大‧瑪加伯求勝的祈禱給予正面回應。據史書記載，這場戰勝尼加諾爾的戰役，發生在西元前161年3月12日耶路撒冷的聖城，猶太人後訂該日為「尼加諾爾之日」，而「制定節慶日主要

44 引言原文如下：The composition was inspired by ancient sarcophagi representing the battles between the Romans and the Barbarians. The one in the Museo delle Terme, which was also the model for Michelangelo's youthful work, the Battle of Centaurs, is very similar. 取自De Tolnay（1945），p.74。

目的，……在銘記猶大・瑪加伯於聖殿存亡、聖城被統治時，重返聖城耶路撒冷的凱旋勝利[45]。」

　　猶大・瑪加伯解救聖城耶路撒冷於危難的英勇事蹟，鼓舞振奮人心，不單在《舊約》中與基甸、約書亞、以及大衛齊名，中世紀基督教十字軍東征時，猶大・瑪加伯也因他反殖民反異邦統治，成為眾望所歸的楷模英雄。文藝復興初期文學巨擘但丁在《神曲》中，譽稱猶大・瑪加伯，為「上帝士兵中最偉大的靈魂之一」（the soul of the greatest of God's soldiers）（Ruud, 2008, p.482）。拉菲爾1508-11年間，銜命為教宗「簽字廳」（Stanza della Segnatura）繪製著名『聖餐的爭辯』（Disputation over the Most Holy Sacrament）大型壁畫，在上方雲層「勝利教會」天堂淨土中，猶大・瑪加伯也現身在場，與亞當、亞伯拉罕、摩西、聖彼得、聖保羅等賢君聖者齊聚一堂，隨伺於基督寶座兩側，地位十分顯赫。

　　就此，牛津學者文德說，1503年儒略二世登基前，自1471年起，在叔父教宗思道四世擢拔之下，為羅馬聖彼得鎖鏈教堂堂主，長達33年之久。而該教堂鎮堂寶物，除去聖彼得腳鐐之外，也為「聖瑪加伯殉道七勇士」（Seven Holy Maccabean Martyrs）聖骸的珍藏處，為了追思緬懷慶祝，教堂兩鎮堂寶物每年於8月1日合併舉辦祝禱紀念儀式，反映瑪加伯家族起義的英雄猶大・瑪加伯，對於教宗儒略二世個人而言，排比跟擁有天堂鑰鎖的使徒聖彼得，並駕齊驅，有其生平傳記上的背景。拉菲爾後來在「赫略多洛斯廳」中，將聖彼得獄中脫鎖鍊而出圖像，跟瑪加伯家族事蹟，毗鄰繪製並陳，也非偶然，鑴刻著教宗個人生平的印記。

　　『尼加諾爾之死』圓牌，與〈創世記〉『創造夏娃』主壁畫，兩者跨圖互動關係，也引人注意（圖三十五）。『創造夏娃』主壁畫，如前引奧古斯丁

45 猶大・瑪卡伯率領族人消滅尼卡諾爾、擊退塞琉古帝國殖民強權的勝利戰役，發生西元前161年3月12日，為猶太人取得短暫的獨立。猶大人後頒訂「尼加諾爾之日」以示慶祝，也嵌入普珥節中。猶大・瑪卡伯在《舊約》中地位與基甸、約書亞、大衛齊名，是率領「瑪卡伯起義」猶大祭司瑪他提亞（Mattathias）第三個兒子。因收復耶路撒冷，驅逐希臘神祇，潔淨聖殿等重大事蹟，在早期教父經中，深受重視，也曾與耶穌驅逐錢商並置共陳。內文引言原文如下：The chief purpose of the holiday,…was to mark the return of Judas Maccabaeus to Jerusalem following a military victory, after the city had been under enemy rule, and the Temple in grave danger. 取自Bar-Kochva（2002），p.372。

《上帝之城》一書所載，是關涉教會誕生的表述，且建立在基督聖體上。夏娃違逆天主偷食禁果，犯下滔天大罪，如眾所知，為人類帶來了原罪，而此一違逆，即出自如奧古斯丁所說，「裝扮為光明的天使」蛇蠍誘惑下的結果。天主對此，也做了最嚴厲的詛咒。祂向蛇蠍說：「因你做了這事，你在一切畜牲和野獸中，是可咒罵的；你要用肚子爬行，畢生日日吃土。我要把仇恨放在你和女人，你的後裔和她的後裔之間，她的後裔要踏碎你的頭顱。」（創3：14-15）這裡，「踏碎你的頭顱」的女人，指的不是別人，正是「夏娃第二」聖母瑪利亞，而「她的後裔」，指的則是聖靈受孕產下的耶穌基督，最終蛇蠍亦將為基督所消滅，如天主所說。

在『尼加諾爾之死』圓牌中，如上述，也涉入一則誓言，在尼加諾爾攻佔耶路撒冷聖城、褻瀆全燔祭品之後，他「又忿怒地發誓說：「猶大和他的軍隊，若不立即交在我手中，當我平安回來時，必要將這殿宇燒毀。」（瑪加伯上7：35）。尼加諾爾發下的誓言，若交不出「猶大和他的軍隊」，便將搗毀聖所，他的作為便一如天界邪惡的鬼神、偽裝的撒旦，也是「魔鬼的預像」（type des Satans）（Pfeiffer, 2007, S.237）。塞琉古將領尼加諾那隻發誓的手以及首級，最後高高懸掛在耶路撒冷城門牆上，如圓牌所示，不單應許，也實現了猶大‧瑪加伯對天主的祈求，亦「請按他的惡行處罰他」。

『創造夏娃』與『尼加諾爾之死』這兩幅圖像底層，分享天主的應許與實現。誘惑夏娃的蛇蠍，受到天主詛咒，未來必遭基督的殲滅；而尼卡諾譖妄誓言，業自食其果，為天主所滅絕，前者為後者的預告，後者為前者的實現，一體兩面，形成預表論神學互為因果的標準結構。

此一預告／實現的模組，也可以移轉至教宗儒略二世現實政治中。1453年攻陷君士坦丁堡，終結拜占庭帝國的異教徒鄂圖曼帝國，日益茁壯，且數度進佔義大利南部。一如萬惡不赦「魔鬼的預像」尼加諾爾，無所遁逃，將為無所不能的天主所剷除，鄂圖曼帝國最終也將在天主神助下，遭致絕滅。

瑪卡伯家族猶大・瑪加伯殲滅尼加諾爾的圓牌壁畫『尼加諾爾之死』，換言之，不單影射，更積極地預告偽裝的撒旦，鄂圖曼帝國異教徒，將在教宗儒略二世的統帥下，最終遭致潰敗。這個意涵一方面建立在「解經四義」寓意／預表的取徑方法論上；另一方面則來自『創造夏娃』與『尼加諾爾之死』兩壁畫跨圖像互文的閱讀上。綜括之，『尼加諾爾之死』圓牌壁畫，表層敘說猶大・瑪加伯的勝利，而底層則隱喻教宗護教工程，由「戰鬥教會」（Ecclesia Militants）到「勝利教會」的豐功偉業。此一敘述，建立在預告／實現模組以及當代化的轉向上。

7、『赫略多洛斯的驅逐』（*The expulsion of Heliodorus*）圓牌圖像

　　『赫略多洛斯的驅逐』圓牌壁畫，（圖十八）設置在先知以賽亞上方，〈創世記〉主圖像『挪亞獻祭[46]』的右側。壁畫題名『赫略多洛斯的驅逐』，同前，出自1960年牛津大學藝術史學者文德，根據1493年《瑪拉米聖經》〈瑪加伯〉下第3章木刻插圖比對修訂而來[47]（圖二十五）（Wind, 1960/2000）。

　　『赫略多洛斯的驅逐』一作，刻劃西元前二世紀上半葉，猶太人遭塞琉古帝國塞琉古四世（Seleucus IV Philopator，在位期187-175 BC）殖民統治時，所發生的一樁掠奪聖殿的歷史事件。當時，塞琉古四世獲悉內線情資，耶路撒冷聖殿珍藏財寶無數，旋令總理大臣赫略多洛斯（Heliodorus）前往搜刮。耶路撒冷聖殿大祭司敖尼雅（Onias）聞訊後祈求天主救助，果然在赫略多洛斯領兵入聖殿時，三位天兵天將現身，將前來掠奪的一竿人馬

46　『挪亞獻祭』這幅壁畫的題名，「當代意見幾乎一致」（Modern opinion is almost unanimous），如Dotson（1979），p.232上所說。惟少數學者根據《米開朗基羅傳》一書記載，主張作品名為『該隱與亞伯的獻祭』（*The Sacrifice of Cain and Abel*）。1550年《藝苑名人傳》中，瓦薩里原記載為『挪亞獻祭』，1568年版本中，則做了修訂。這幅壁畫圖像端上，祭壇後方為一蓄鬚長者，祭壇前方左右兩名裸體少男跪坐牡羊身上做宰割狀，居中另一名裸體少男，背向觀者做察看爐薪材狀，另配置婦女3人及若干牛馬牲畜。整個場景處理表現挪亞及其3個兒子及眷屬出方舟之後的感恩獻祭，十分罕見，反倒該隱與亞伯兄弟兩人，一為農夫一為牧羊人，傳統圖像不見任何眷屬，或其他牲畜，反問題較大。米開朗基羅口述，弟子孔迪維撰寫《米開朗基羅傳》一書時，1550年瓦薩里《藝苑名人傳》應便在手邊，對於瓦薩里所載『挪亞獻祭』題名，自是十分清楚，然更名為『該隱與亞伯的獻祭』十分奇怪。考量將『挪亞獻祭』替換更名為『該隱與亞伯的獻祭』的後果之一，是打破〈創世記〉3-3-3，挪亞及其家人佔3幅壁畫的敘事結構，亦即削弱挪亞在天庭的重要性，或為一考量？由於挪亞在教宗黃金時代論述中，佔一重要位置，（見後）是否米開朗基羅畫欲調整壁畫名，有此方面之考量？委實引人注意，在此一提。經查，今接受『該隱與亞伯的獻祭』作品名，有兩位學者，參見Bull（1992），p.597-605；Joost-Gaugier（1996），p.19-43。

47　在以賽亞先知上方的這件圓牌作品上，之前學者主張為『烏黎雅之死』（撒下，12：11）（Steinmann, 1905; de Tolnay, 1945; Hartt, 1950），亦有關大衛王掠奪人妻拔示巴，陷害其夫烏利亞喪生戰場的經過。惟圓牌上，墜地軍官遭鞭笞以及駿馬踩踏，跟〈撒母耳下〉所載，「派烏黎雅到戰事最激烈的前線，、、、、然後，在他後邊撤退，讓他受攻擊陣亡。」（撒下11：15）經書文本有著落差，後1960年牛津文德更訂為今名。另參前章文獻回顧中，就此相關討論。

——痛加鞭笞毆打，化解了危機。這是『赫略多洛斯的驅逐』圓牌作品字面／歷史意義所在。

　　從視覺上端看，『赫略多洛斯的驅逐』圓牌表現堪稱活潑生動，構圖嫻熟完整。定格在赫略多洛斯為天將天兵騎著駿馬，迎面遭到踩踏與鞭笞的情景上。壁畫居中位置，是一名身穿鎧甲的神兵騎士迎風疾馳而來，神駒一躍而起，雙蹄將赫略多洛斯踹落在地；右方另有兩名天將天兵，一前一後，手持棍棒毫不留情，予以痛毆。墜落地面的赫略多洛斯，此時一手撐著身子，一手高舉做求饒狀，如經書所載：忽然在聖殿，「他們眼前出現了一匹配備華麗的駿馬，上面騎著一位威嚴可怕的騎士，疾馳衝來，前蹄亂踏赫略多洛斯，騎馬的人身穿金黃的鎧甲。同時又出現了兩位英勇的少年，光榮體面，穿戴華麗，立在赫略多洛斯斯的兩旁，鞭打不停，使他身受重傷。」（瑪加伯下3：25-26）圓牌左沿邊框旁，此外還有一位求助者現身在場，為神蹟的見證者。

　　塞琉古大臣赫略多洛斯遭天兵驅逐聖殿的經過，在〈瑪加伯〉下書卷中，有著詳盡記載，以及前因後果的交待。事發時，耶路撒冷備受人民愛戴的大祭司敖尼雅，是一位有著熱誠和嫉惡心的人，當時「聖城安享太平，人民無不奉公守法，各國君王都尊敬聖所，餽贈珍貴禮品，增添聖殿的光榮。」（瑪加伯下3：1-2）。在化解危難也保全聖殿財產後，大祭司敖尼雅因赫略多洛斯同僚的懇乞「使這奄奄待斃的人重獲生命」。（瑪加伯下3：31）仁心宅厚的敖尼雅，便祈求天主使之痊癒，天使現身便說：「你應多謝大司祭敖尼雅，因為上主為了他纔賞你活命。你這被上天鞭打的人，該向一切人宣揚天主的大能。」（瑪加伯下3：33-34）赫略多洛斯保住性命回朝後，果真做了見證，向塞琉古四世說道：「你若有仇人或叛國之徒，可以派他到那裡去，即使他能逃生，也必飽受一頓毒打，纔能回來見你；那裡確實有天主的能力。」（瑪加伯下3：38）

　　上面針對耶路撒冷大祭司敖尼雅的行事風格，做相關描述，有其必要。因敖尼雅，這位耶路撒冷的大祭司，對於以收復教廷失土為畢生職志的教宗

儒略二世，有著不尋常的意義。在『赫略多洛斯的驅逐』圓牌壁畫完成後，稍晚1511至1514年間，拉菲爾銜命在「赫略多洛斯廳」再次繪製赫略多洛斯掠奪聖殿財寶經過（圖三十六）。因畫幅空間寬敞，拉菲爾大手筆的運用古代與當代混合敘事手法，一共收納三個場景於其中。後景中央為大祭司敖尼雅，跪拜在耶路撒冷聖殿祭壇前，祈求天主救助情景。左右前景各安排一個場景，右側即為天兵天將左右包抄、鞭笞赫略多洛斯的景緻，沿襲米開朗基羅天庭圓牌的構圖所繪。左方的場景，則有四人高高扛著一座轎輿，上面坐的，赫然正是教宗儒略二世本尊。

　　拉菲爾『赫略多洛斯的驅逐』壁畫中，將教宗儒略二世嵌入畫面中，讓壁畫的敘事焦點及重心，有了加值的內容。這裡兩點不該遺漏，一是轎輿上的教宗，目視焦點非為前景天兵天將鞭笞赫略多洛斯，而是後景祈求神助，耶路撒冷大祭司敖尼雅的身上（圖三十七）。二是外觀上，教宗蓄鬚及胸，跟大祭司敖尼雅外觀十分相仿。據史料記載，羅馬教宗千年來，儒略二世是第一位蓄鬚的領袖，而蓄鬚為了明志，對再次失去波隆那，誓志收復決心的展示。然期間不長，自1511年6月27日至1512年3月間，不到一年時間。英國藝術史學者Loren Partridge與Randolph Starn兩位作者就此寫道：拉菲爾『赫略多洛斯的驅逐』一作「……透過再現蓄鬚的教宗，觀看且……認同那位在耶路撒冷聖殿中祈求拯救、蓄鬚的大祭司，便將西方新時代，跟東方舊時代做了結合[48]。」

　　儒略二世視覺形象，進入拉菲爾『赫略多洛斯的驅逐』壁畫中，做為古代神蹟圖像中一位當代的見證者與認同者。此一處理，回返過來，對於圓牌也提供重要訊息。一方面，此一題材一再出現，顯示教宗對此的重視，不在話下。另一方面，就教宗儒略二世個人而言，他對耶路撒冷猶太大祭司敖尼雅透露的認同，不單在於兩人擁有相同宗教領袖的身份，古代大祭司敖尼雅以德報怨的行事風格，也與教宗十分相似。凡臨陣屈服或投降者，如波隆

48 引言原文如下：…linked the old dispensation in the East and the new in the West by representing the bearded Julius oberserving and,… identifying with the bearded high priest who prayed for deliverance in the Temple of Jerusalem. 取自 Partridge & Starn（1981），p.46。

那、佩魯奇雅、威尼斯等地諸侯豪門，教宗雖率兵大軍壓境，然一律捐棄前嫌以待之。此之外，耶路撒冷大祭司祈求神助，得到應許，竊盜教會財寶的赫略多洛斯，最後遭到驅逐，這也是教宗殷切期盼及對外傳達訊息所在。

『赫略多洛斯的驅逐』圓牌壁畫，由此背景來看，既是政治訊息，向波隆那、佩魯奇雅、威尼斯等地王公貴族，提出警告，同時也意味應驗與實現，如同塞琉古赫略多洛斯受到天譴，凡竊據教廷領土者，必遭驅逐，因根據預表論神學，這是神諭的所在。

『赫略多洛斯的驅逐』圓牌，跟一旁〈創世記〉『挪亞獻祭』主壁畫圖像間的互動（圖三十八），也必須關照。最直接的反映在場景的設置上，一為耶路撒冷聖殿；一為挪亞一家對天主的祭拜，分享莊嚴聖所的空間上。其次是在越渡難關，對天主恩典的展現上。『赫略多洛斯的驅逐』為殖民宗主國的掠奪財寶，後在天主介入下，得以解圍；『挪亞獻祭』則為天主懲罰罪孽深重的人類，降下大洪水後，挪亞及家人獲得倖免。這兩件壁畫圖像，宣揚天主的無所不在、無所不能，以及最終對於挪亞跟敖尼雅，虔敬選民的恩典及關愛。

綜括之，從「解經四義」角度看，『赫略多洛斯的驅逐』圓牌也擁有多層複合意涵。在象徵／道德意義層面上，是警告也是訓誡，凡覬覦教廷財產者必遭天主懲罰。在寓意／預表意義層上，則意表儒略二世守護教廷領土不遺餘力，天主對之眷顧，且應允成功與勝利。一如敖尼亞的聖城，進入「安享太平」的永世，教宗領導的教廷，同樣也將為基督教世界帶來未來和平榮景。至於教宗儒略二世，對於一位古代猶太人祭司認同，此一敏感議題，如何嵌入基督教反猶的基本教義中，後涉入『押尼珥之死』圓牌壁畫，一併進一步討論。

8、『馬塔提亞斯搗毀偶像』（*Mattathias destroying the Idols*）圓牌圖像

設置在『挪亞的祭獻』右側的『馬塔提亞斯搗毀偶像』圓牌壁畫（圖十九），再現塞琉古帝國希臘化運動，強行逼迫猶太人改宗，遭祭司馬塔提亞

斯（Mattathias）抵制以及搗毀偶像的經過。與之前『亞歷山大帝晉見大祭司』、『尼加諾爾之死』、『赫略多洛斯的驅逐』3件圓牌壁畫一致，這件圓牌文本也取材自《舊約》〈瑪加伯〉書卷[49]。（Hope, 1987; Hatfield, 1991）

　　瑪塔提亞斯，是耶路撒冷北方莫丁（Modin）德高望重的一名祭司，也是前提瑪加伯家族大英雄猶大·瑪加伯的父親。做為堅定守護傳統信仰的衛道人士，瑪塔提亞斯對於族人紛紛依順塞琉古殖民主，改奉希臘神祇，深不以為然，曾義憤填膺地高喊道：「照我們祖先的盟約去行，決不背棄法律和教規，決不聽從王的諭令，而背離我們的教規，或偏左或偏右。」（瑪加伯上2：20-22）甚為此，不惜殺死一名祭拜異神的本族人，以示護教決心。在搗毀異教神祇佔據的神壇，潔淨聖殿之後，瑪塔提亞斯在城裡高呼：「凡熱心法律，擁護盟約的，請跟我來！」（瑪加伯上2：27）他和他的兒子猶大·瑪加伯，以及城裡擁護傳統正義人士，便一一拋下家產，逃到山中，啟動長達10年脫離塞琉古殖民統治著名「瑪加伯家族起義」（The Maccabean Revolt）英勇事蹟，此為『馬塔提亞斯搗毀偶像』圓牌壁畫歷史背景梗概。

　　在視覺表現上，『瑪塔提雅搗毀偶像』畫面居中，有一位裸體神祇，屹立於神殿祭壇上，四周8名猶太士兵蜂擁而上，將異教偶像團團圍住。一名孔武有力的軍官居中，一手持棍，向裸體偶像神祇迎面撲去，眼看異教神祇搗毀在即，此為畫面主要焦點所在。此幅圓牌，從主題類型上看，屬於基督教十誡律法「不可鑄製叩拜偶像」（出20：4-5；申5：8-9）的視覺創作表現，其目的不外在宣揚事奉主堅定不移，嚴禁偏離正道、投靠其他神祇之

49 此圓牌名『馬塔提亞搗毀偶像』，出自1987年倫敦賀波所做提議而來。主要基於下面兩個原因，一、1493年《瑪拉米聖經》中『馬塔提亞搗毀偶像』插圖，視覺上跟圓牌壁畫相近；二、語意脈絡上，『馬塔提亞斯斯搗毀偶像』與前『亞歷山大帝晉見大祭司』、『尼加諾爾之死』兩圓牌，及對望的『赫略多洛斯斯的驅逐』圓牌，咸取自〈瑪加伯〉經文記載，這4幅圓牌壁畫兩兩彼此呼應結構工整。在主題內容上，馬塔提亞斯搗毀偶像，反映不屈不饒抵，抗外侮異教的橫行，凸顯真信仰與天主恩典。惟，先前學者，根據文藝復興史學家瓦薩里意見，主張圓牌取自《列王記》下第10章25-28節所載的『搗毀巴力神像』（Destruction of Baal），主題刻劃西元前九世紀，接受厄里叟膏油稱王的北國耶胡（Jehu），因偏離正道信奉巴力神，遭懲處的經過（Steinmann, 1905；de Tolnay, 1945; Hartt, 1950; Wind, 1960/2000）。2007年，德國藝術史學者費佛再開發兩文本：〈列王上〉15章12節與〈列王下〉23章8節經文，主張圓牌應以一般性主題『搗毀偶像』（Destroying the idols）來做作品名。在此亦提出供參。見Pfeiffer（2007），S. 237。

意。著名家喻戶曉案例，為摩西領取十誡後，下山見族人背離天主，祭拜金牛，憤怒之下，將十誡石板投擲擊碎的經過。在古代猶太史中，搗毀偶像在《舊約》記載頗為頻繁，2007年學者費佛便主張，以類型的角度與非特定事件方式，來看待這幅圓牌。（Pfeiffer, 2007, S.237）

做為基督教傳統既定的主題，西元前二世紀中葉馬塔提亞斯祭司率眾搗毀偶像的經過，在到文藝復興盛期教宗儒略二世治理時期來看，也有其底層的隱含意。如眾所周知，前任教宗亞歷山大六世（Alexander VI, Roderic Borgia, 1431-1503, 任期：1492-1503），曾引進異教神祇，為人們所詬病。文藝復興著名畫家品圖里邱（Bernardino di Betto, called Pinturicchio, 1454-1513）1490至1492年接受亞歷山大六世委託，在梵諦岡宮中，繪製今稱「波嘉廳」（Apartments of Borgia）的著名壁畫鉅作系列。共計在6個廳房牆面及穹頂壁畫中，繪製高達200多隻教宗家族徽章公牛的造形，包括一台承載公牛的神轎、一座祭拜公牛的神壇、以及在康斯坦丁凱旋門的圖像上，載入數頭公牛的身姿，氣勢驚人，罕見也壯觀。

就此，牛津歷史學者Nicholas Davidson便說，出自西班牙豪門波嘉家族的亞歷山大六世，一心一意建構個人金牛崇拜，將古希臘宙斯／艾歐（Io）神祇、古埃及伊西絲（Isis）／歐西里斯（Osiris），以及之後進入西班牙的發展脈絡，串接起來，做為發揚家族史的溯源工程，像這樣「一位基督教教宗，從家族徽章來做串連，讓一個異教神祇復活，至今依舊令人不安[50]。」。對於文藝復興盛期最受到詬病之一的教宗，牛津學者上面做了引人戒惕的評論。

教宗亞歷山大六世1492年登基，以數票之差，與大位擦身而過的儒略二世，之後走避它鄉，前後達10年之久。1503年如願以償登上大位之後，儒略二世下令封鎖「波嘉廳」，也極力掃蕩波嘉家族殘餘勢力及前朝附和者。『馬塔提亞斯搗毀偶像』圖像，從此一時代背景來看，便額外具有回歸真信仰，掃除異端舊勢力的政策宣示之意。

50 引言原文如下：a Christian pope of his family emblem's association with a resurrected pagan god remains unsettling even now.取自Davidson（1992），p.47。

『馬塔提亞斯搗毀偶像』及其正對面『赫略多洛斯的驅逐』，這兩幅圓牌壁畫，皆屬《舊約》〈瑪加伯〉一書記載，有關聖殿保衛戰的史實事件。它們安頓在天庭中央區〈創世記〉『挪亞獻祭』（創8：20）左右兩側，也具呼應對話關係（圖三十八）。

　　『挪亞獻祭』這幅中央區〈創世記〉的主圖像，刻劃天主降下大洪水後40晝夜，榮寵的挪亞及其家人走出方舟後的感恩祭禮。如經書寫到，挪亞便「給上主築了一座祭壇，拿各種潔淨的牲畜和潔淨的飛禽，獻在祭壇上，作為全燔祭。」（創8：20）『挪亞獻祭』一圖其內涵簡言之，關涉挪亞及其家人的感恩、復活、與新生。（Dotson, 1979, p.234）

　　奧古斯丁在《上帝之城》一書中，對於挪亞方舟，做了象徵意義層面的解讀，他寫到：方舟「在各方面都象徵基督與教會，……上帝之城在這個世界上客居的寓所，也就是教會，人通過方舟得救，方舟就是『上帝與人中間的中保，降世為人的基督耶穌』。」（《上帝之城》15章26節，頁683-4）挪亞與家人出方舟後的獻祭，在感恩與新生之外，換言之，同時也示意教會聖事執禮的重啟，薪傳不墜，以及信奉基督的堅定不移。

　　從這一層意義折返『馬塔提亞斯搗毀偶像』與『赫略多洛斯的驅逐』兩圓牌壁畫，則形成一種繞行辯證關係。這也是說，這3件跟聖殿、天主人間聖所有關的壁畫，居中『挪亞獻祭』一作，是正向能量、代表楷模與典範，左右兩件圓牌則是兩個負面樣板，而透過二元對立排比對照下，得以凸顯聖所的不可侵犯以及神聖性。

　　做為基督人間的牧首，教宗儒略二世在信仰保衛戰議程中，對於掠奪聖殿財寶的覬覦者，以及偏離天主的異端者，起而撻伐，加以殲除，為天職所在。而其標的不外潔淨守護聖所，維繫「上帝之城在這個世界上客居的寓所」，如上引奧古斯丁所說。而其最後的成功勝利實屬必然，因在天主救恩計畫及恩典下，一如赫略多洛斯遭到驅逐、馬塔提亞斯成功搗毀偶像，儒略二世率領的戰鬥教會，也勢將臻及至勝利教會，此為神諭，屬於天主救恩工程計畫之一。

9、『押尼珥之死』（*The Death of Abner*）圓牌圖像

　　『押尼珥之死』(圖十三) 為10面〈金銅圓牌〉倒數第2件的圓牌壁畫，與最後一件『安提約古墜落馬車』遙相對望，設置在天庭中央〈創世記〉主圖像『挪亞醉酒』的左端。循慣例，下面本文從「解經四義」字面／歷史意義層展開，之後進入『押尼珥之死』一作所涉反猶議題，亦寓意／預表層意義，最後闡述互圖像關係，亦圓牌跟『挪亞醉酒』主壁畫底層互動關係。

　　『押尼珥之死』圓牌壁畫[51]，自1905年史坦曼首揭此題名至今，廣為學界沿用及採行，主要因為此圖頗受歡迎，中世紀手抄彩繪上經常露出做表現。

　　擷取自《舊約》〈撒母耳記〉的『押尼珥之死』一圖，刻劃大衛王統一以色列前夕，一樁政治行刺案。行刺者約阿布（Joab）是長年追隨大衛的營中大將，卻公報私仇，將前來投誠的，前王掃羅（Saul）將領押尼珥（Abner）誘騙至城門口，一刀刺死的經過。

　　在圓牌壁畫上，畫面定格在約阿布謀刺押尼珥的生死瞬間。處理表現的簡捷有力，以一牆之隔，將兩人安排在左右兩側，右邊是謀刺的約阿布，以側面站姿，一手扶牆，一手緩緩從背後掏出匕首，殺機乍現做處理。左邊是被害者押尼珥，以正面站姿表現，對於性命存乎旦夕間仍一無所知。一如經書所載，約押這時彷彿「要與他私下交談，就在那裡刺穿了他的肚腹。他就死了。」（撒下3：27）。

　　這樁對於大衛王統一以色列，具有關鍵影響力的行刺事件，在大衛知悉後十分震怒、撇清關係的說：「流尼珥兒子押尼珥的血，我和我的國在耶和華面前永遠是無辜的！」（撒下，3：28）為感念押尼珥捐棄前嫌，前來投誠，大衛王以國葬隆重的安排了押尼珥的後事。

51　『押尼珥之死』這件圓牌於1797年聖天使城堡（Castel Sant'Angelo）火藥庫爆炸時，因餘震部分損毀，致使圓牌左上押尼珥面容外觀及右手勢，遺憾的不復再現。在作品題名辨析上，自史坦曼起至今，學界意見一致，同意『押尼珥之死』壁畫名（Steinmann, 1905; De Tolnay, 1945; Hartt 1959, Wind 1960/2000; Hope, 1987; Pfeiffer, 2007, p.236）。惟1991年哈特費德，循《瑪拉米聖經》木刻插圖比對，主張圓牌名為『辣齊斯之死』（*The death of Razis*）（瑪加伯14：37-46）。不過，成仁赴義自殺身亡與基督教教義不盡相合，且猶太長老辣齊斯，無祭司職，相關記載少。經與木刻插圖比對，僅畫面左側相似，右邊殊異。（參前文獻回顧內文分析），再又跟〈創世記〉主圖像『諾厄醉酒』無關，基上諸原因，本文維持原案。參Hatfield（1991）。

『押尼珥之死』一作,字面／歷史意義,如上述。下面就圓牌寓意／預表層意義來看。約阿布做為大衛王的將領,公報私仇,將前來輸誠的押尼珥,主子的貴客暗殺於城門口,這是對大衛王的背叛也是出賣。他罔顧了押尼珥與主子達成的盟約:「你與我立約,看哪,我必幫助你,使全以色列都擁護你。」(撒下3:12)此一事件,透過預表論的詮釋及演繹構成耶穌基督被猶大所出賣的預表,如同中世紀13、14世紀《道德化聖經》(*Biblia moralisee*)、《貧窮人聖經》(*Biblia pauperum*)、《人類救贖之鏡》(*Speculum Humanae Salvationis*)等手抄繪本所示,也與12世紀初《凡爾登祭壇畫》(*Verdun altar*)一般,咸將『押尼珥之死』與『猶大之吻』這兩幅圖像,以並置方式做共陳的表現。(Hartt, 1957; Goppelt, p.82-90)

　　不過,『押尼珥之死』這幅圓牌壁畫,因設置在中央區〈創世記〉主壁畫『挪亞醉酒』的左側,(圖三十九)在跨圖互文閱讀下,耶穌遭猶大出賣的預表訊息,非為意義的終點。就此,『挪亞醉酒』傳統意涵,以及奧古斯丁對之的闡釋,需加以釐清。

　　根據〈創世記〉所載,挪亞及家人在大洪水後離開方舟,重拾農務,以種植葡萄園為生,一日挪亞「他喝了一些酒就醉了,在他的帳棚裡赤著身子。」(創9:21),他的三個兒子,閃(Shem)、含(Ham)、及雅弗(Japheth)對此有截然不同的兩極反應。次子含見著父親下體,竊自訕笑,閃及雅弗則相反,謹守分際,「閃和雅弗拿了外衣搭在二人肩上,倒退著進去,遮蓋父親的赤身;他們背著臉,看不見父親的赤身。」(創9:23)挪亞醒來後大怒,痛責次子含,詛咒其後代,永世為長子閃與么兒雅弗後代的奴隸(創9:18-23)。這是『挪亞醉酒』壁畫刻劃的主題,亦「解經四義」字面／歷史的含意。

　　在《上帝之城》一書中,奧古斯丁對於挪亞醉酒裸裎,以及三個兒子兩種背反的回應,做了深入的闡述,為我們提供『挪亞醉酒』這件壁畫底層意義,跟猶太人不無關係。奧古斯丁如此寫道:挪亞的次子含(Ham),字源上,是「熱」的意思,因他介於長兄及么弟之間,那麼他便「既不包括在以

色列初熟的果子中，也不在外邦人的圓滿中，這若不意表是異端者，又表示什麼。」奧古斯丁對於含的闡述十分嚴厲，而且他繼續說：「那些公開與教會分離的人，那些以基督徒之名為榮，但卻過著放蕩生活的人，他們一如挪亞的次子。這樣說，並不荒唐。因為這些人宣揚基督的受難—由挪亞裸體做為意表，但卻用他們的邪惡行為去羞辱他。」（《上帝之城》16章2節，頁691-2）

上面引文中，奧古斯丁對於挪亞醉酒裸裎一事，態度十分明朗，挪亞的次子含，被編派到耶穌異端者的一邊。對於挪亞另外兩個兒子，閃與雅弗，奧古斯丁也接著說：「當他們不知怎的發現父親裸裎時—亦意表救世主的受難—他們'拿件衣服搭在肩上，倒退著進去，給他父親蓋上'，基於敬畏不去看不該看的。因而我們榮耀基督的受難，他為我們完成的事，也怨恨將他釘在十字架上猶太人的罪惡。」（《上帝之城》16章2節，頁692）

挪亞的裸裎，依奧古斯丁之見，意味「基督的受難」，或更精準的說，是對耶穌被捕後，遭致猶太人的訕笑，給他帶上荊棘冠，也剝下他衣服的預表，一如對於挪亞的裸裎，猶太人「用他們的邪惡行為去羞辱他」。在此前提下，奧古斯丁接著說，挪亞三個兒子當中，含是「那些公開與教會分離的人……宣揚基督的受難……，但卻用他們的邪惡行為去羞辱他」的人；而閃與雅弗則是「基於敬畏不去看不該看的」人，相當程度，這裡展呈了奧古斯丁《上帝之城》思想中，屬天之城以及屬地之城的二元對立項。

康乃爾藝術史學者道森，在1979年〈米開朗基羅天庭壁畫：奧古斯丁的神學詮釋〉一論文中，對此即寫道：繼天主大洪水懲罰後，「雙子城的劃分，在挪亞後代三個兒子中再次展開，…含因嘲笑父親犯下罪惡遭到詛咒，他是巴別塔與巴比倫建城者的先人，為屬地之城的縮影[52]。」而屬天之城，則是由挪亞其他兩個兒子閃與雅弗代表，特別長子閃的後代中，亞伯拉罕脫穎而出，成為後世「信仰之父」，地上萬民「因你的後裔蒙受祝福」。

52 引言原文如下：The division of the two cities is renewed among the descendants of Noah's three sons. … Ham, cursed for the sin of mocking his father, is the ancestor of the founders of Babel-Babylon, epitome of the earthly city.取自Dotson（1979），p.225。

『押尼珥之死』圓牌預告耶穌基督為猶大所出賣，『挪亞醉酒』壁畫則預告耶穌受難遭到嘲笑，一如次子含對父親挪亞裸裎的訕笑，奧古斯丁説這是「猶太人的罪惡」。在西斯汀天庭壁畫中，不可遺漏的，還有一幅圖像也傳遞反猶訊息，不單跟『挪亞醉酒』，且跟『押尼珥之死』也有關。

　　2003年美國藝術史學者Barbara Wisch，在探討半弦月《耶穌先人族譜》壁畫系列時指出，在耶穌先人40代先人像中，第7代祖先阿米拿達（Aminadab）左臂上披掛一枚碩大環狀物，此亦為猶太人標誌（Jewish badge）（圖四十）。1257年最早在羅馬明訂，強制猶太人外出時，身上須配戴一枚標誌，以示隔離，後廣為西歐等地所採行。在西斯汀天庭上，阿米拿達所在的位置，十分獨特，被安置在教堂祭壇端南牆的上方，亦教宗寶座的正上方。其用意之一，如Wisch説，是在表態，也便是當聖事祭儀舉行時，神職人士及貴賓瞻仰寶座上的教宗，順眼抬頭看，便是阿米拿達跟他身上的這枚標誌，進而對於教廷反猶官方政策維繫，如常得到肯定。

　　祭壇端教宗寶座上方的阿米拿達跟『押尼珥之死』圓牌壁畫的阿米拿達，適以對角線的方式遙相對望，如同輻射般，涵蓋整座小教堂的空間。

　　在西斯汀天庭壁畫上，設置反猶的編碼訊息，符合羅馬教廷反猶官方政策。就教宗儒略二世而言，亦有佔一安全閥門。教宗對於西元前二世紀中瑪加伯家族的英勇事蹟，展現高度興趣，因生命歷程中，因緣際會有著高密度的交集。圓牌壁畫上，『赫略多洛斯的驅逐』中大祭司敖尼爾、『尼加諾爾之死』的英雄猶大・瑪加伯、『瑪塔提雅搗毀偶像』莫丁祭司瑪塔提亞斯等等，咸屬猶太人，即便在英勇行徑或虔敬事奉天主上，他們做為教宗觀照對象具楷模色彩，但仍舊無法擺脫他們，在基督教傳統做為基督受難犧牲加害者及被歸罪者的身份。Barbara Wisch在上引論文中即寫道：阿米拿達最終「只是亞伯拉罕一個肉身後代，將永世為奴。」（leaving only a mere carnal descendant of Abraham, bound to perpetual servitude.）（Wisch, 2003, p.166）。

『押尼珥之死』一圖的題旨，由上看，聚焦在反猶議題上闡述耶穌之死，出自猶太人的背叛。奧古斯丁對於挪亞醉酒的詮釋，也強化耶穌受難犧牲源自猶太人的惡行，這樣經跨圖像閱讀下，便凸顯梵諦岡鞏固反猶政策，責無旁貸，需一再重申與宣達。

10、『安提約古墜落馬車』(*The Falling of Antiochus from the Chariot*) 圓牌圖像

　　10面〈金銅圓牌〉最後一件壁畫作品名為『安提約古墜落馬車[53]』（圖二十），設置在教堂入口端南牆、先知約珥（Joel）上方。圖像因先前多次維修，遭致塗抹以及更改，圓牌今天保存現況差，非出自米開朗基羅個人之手。

　　『安提約古墜落馬車』圖像壁畫主題，刻劃塞琉古帝國國王安提約古（Antiochus IV Epiphanes, c.215 BC-164 BC），史稱安條克四世，侵佔猶太族領土，倒行逆施，進而遭天主拋出馬車的懲治，因他「傲慢地說：我到了耶路撒冷，必使這城變為猶太人的墳場。」（瑪加伯下9：4）

　　安提約古四世統治期（187-175 BC.），為塞琉古帝國最後一段輝煌期。在位13年期間，叱吒風雲，東征西討，數度入侵埃及，大有斬獲，惟生性暴烈，採取高壓統治對待猶太人，亦曾洗劫耶路撒冷，「三日之內，殺害了八萬人，四萬喪身刀下。」（瑪加伯下5：14）此外，再因強行推動希臘化多神教政策，廢除猶太人信仰以及傳統習俗，引發猶太人群起反抗，著名「瑪加伯起義」，即發生在安提約古四世的殖民期間。這位不可一世的塞琉古皇帝，後下落悽慘，遭到天主懲治。於墜落馬車之後，據〈瑪加伯下〉第9章中記載，他「渾身的肢體都錯了節。……身上生出了蛆蟲，……疼痛萬狀，腐爛的臭味使全軍想嘔。……當他自己也無法忍受自己的臭味時，就說：「服從天主是理所當然的，有死有壞的人，絕不可妄想與天主平衡！」

53 此幅圓牌名『安提約古墜落馬車』，1987年由倫敦瓦堡學者賀波，根據1493年《瑪拉米聖經》木刻插圖比對而來。之前學者依瓦薩里的記載，圓牌圖像取自於〈列王記〉書卷，進而主張作品名為『約蘭之死』（*The Death of Jehoram*, 列下9：23-24），主題刻劃以色列君王約蘭，遭天主懲罰，被繼任者耶戶（Jehu）射死，再從馬車拋至納波特（Naboth）葡萄園的經過。（Steinmann, 1905; de Tolnay, 1945; Hartt, 1950, Wind, 1960/200）不過，賀波提出在1493年、1490年《瑪拉米聖經》插圖中，『約蘭之死』一圖皆未出現。相反的，『安提約古墜落馬車』木刻版畫，不但露出，且跟圓牌構圖相近。參見Hope（1987）。

（瑪加伯下9：7-12）不過，為時已晚，「這個瀆神的殺人王，受盡了像他加於別人的劇烈痛苦，在國外的群山中，悲慘地結束了自己的性命。」（瑪加伯下9：28）

圓牌表現刻劃的是，安提約古四世被拋出馬車稍早的經過。一輛古代雙騎戰車，位在圓牌中心位置，由右至左飛躍奔馳而去，採以側面方式處理。戰車上的馭夫在前，快馬加鞭，奮力勇往直前，另一蓄鬚軍官在後，以正面處理，一股腦的，將安提約古拋出奔馳中的戰車座中。安提約古雙臂吊掛，一身懸空，落下馬車，險象環生。在後景上，數名瑪加伯騎兵，手持尖鋒長矛，以正面處理，大軍壓境般，強化場景肅殺氣氛。如經書記載：安提約古四世「他不但不止息他的蠻橫，反而更加驕傲，向猶太人發洩他的怒焰，下命快跑。正當御車風馳電掣的時刻，他忽然跌下來，且跌得十分慘重，渾身的肢體都錯了節。」（瑪加伯下9：7）整體構圖人物配置，與1987年賀波首揭1493年《瑪拉米聖經》同名插圖頗為相近。（圖二十六）

安提約古四世因高壓統治，強加異教於猶太人身上，引起瑪加伯家族登高一呼的群起反抗。前面圓牌『馬塔提亞斯搗毀偶像』，即見證此一暴政下的反撲。做為10面圓牌最後的一件，安提約古四世遭懲罰的敘事，是壁畫系列的收尾，一方面因身份地位貴為塞琉古帝國國王，較之前面『尼加諾爾之死』與『赫略多洛斯的驅逐』兩圓牌圖像，一位武將、一位總理大臣，政治色彩上更具代表性。另一方面，則跟左側『挪亞醉酒』主壁畫圖像中，被詛咒的挪亞二子含也有關係。如康乃爾學者道森對此寫道：奧古斯丁「雙子城的劃分，在挪亞的後代三個兒子中再次展開，⋯含因嘲笑父親犯下罪惡遭到詛咒，他是巴別塔與巴比倫建城者的先人，等同屬地之城的縮影」。在含的後代當中，尼默洛得（Nimrod）最富盛名，不單「開始建國於巴比倫、厄勒客和阿加得，都在史納爾地域。他由那地方去了亞述，建設了尼尼微、勒曷波特城、加拉。」（創10，10-11）著名通天巴別塔的興建，便出自他的後代之手。背離上帝的尼默洛得，為後世反基督（antichriist）的樣板，如同安提約古四世，東征西討，叱吒一時一般。

挪亞次子含的後代尼默洛得，做為反基督（antichriist），是「黑暗世界的霸主」，「天界裏邪惡的鬼神」，亦為基督徒「要穿上天主的全副武裝奮力抵抗的對象。」在『安提約古墜落馬車』圓牌中，塞琉古帝國皇帝安提約古四世同樣「帶領大軍佔領了聖城；命軍隊逢人便殺，毫不留情；凡上到屋頂的，也都要搜殺淨盡；於是殘殺老幼，滅絕婦孺，屠殺處女嬰兒。」（瑪加伯下5：11-13）尼默洛得與安提約古四世，做為反基督的負面形象，經嵌入當代脈絡化，自然是文藝復興時期，基督教面對東方崛起奧圖曼帝國的霸權，此為平行對位對象。

奧圖曼帝國1453年征服東羅馬帝國，君斯坦丁堡淪陷，聖城耶路撒冷存亡危急，震驚西方世界。這對於15世紀下半葉梵諦岡，儒略二世前任幾位教宗，如庇護二世（Pius II, 1405-1464, 任期1458-1464）、保祿二世（Paul II, 1417-1471, 任期1464-1471）、思道四世等，莫不憂心忡忡，進而號召歐洲各地君王，重啟十字軍東征，試圖一舉收復聖城。然事與願違，在《武士教宗：儒略二世傳》一書中，作者即道到：1453年的震撼很快便過去了，「留下十字軍東征為基督教君王們共同的企盼，不過，總有更急迫的問題，迫在眉睫[54]。」

就教宗儒略二世而言，在他一生政治議程中，「迫在眉睫」的問題，是收復教廷失土，重建教廷威望，以及解放義大利於外國軍團的入侵。對於異族入侵佔據義大利，儒略四世率眾主教親赴戰場，曾坦率也直白的說道：「我們希望帶來的是，義大利人不是法國人也不是西班牙人；我們大家都該是義大利人。他們應該留在他們家裡；我們在我們家[55]。」不過，即便儒略二世政治議程，鎖定在義大利的解放上，但東方君斯坦丁堡的淪陷，及聖城的失守，在對外政策上，無法略而不談。如同前一幅圓牌『押尼珥之死』，

54 引言原文如下：…leaving the crusade as a common aspiration of Christian princes, but one that always seemed to be of less pressing concern than other problems.取自Shaw（1993），p.6。

55 此句引言出自威尼斯斯駐羅馬使節Antonio Giustinian1505年5月6日信函所載。英譯文如下：We want to bring it about that the Italians should be neither French nor Spanish, and that we should all be Italians, and they should stay in their home, and we in ours.取自Shaw（1993），p.313。



是對外做反猶政策的宣示；『安提約古墜落馬車』一作所影射的奧圖曼帝國，也必須列在教廷官方的政治議程表上。

　　『安提約古墜落馬車』圖牌壁畫，易言之，是對反基督者下場的一個預告、克服與殲滅，如《新約》福音中說，誰是反基督呢？「豈不是那否認耶穌為默西亞的嗎？那否認父和子的，這人便是假基督。」（約翰1書2：22）安提約古被拋出馬車後，雖認知到全知全能天主的神力，然為時已晚，最終在山野中喪生遭致滅絕，便也見證天主的安排。從「解荊四義」預表論上看，安提約古的滅絕，自然象徵教會的勝利，而此一意涵，必然也回饋至教廷教宗所率領的「戰鬥教會」臻及「勝利教會」，不令人意外。

小結

　　本節次綜括5面圓牌壁畫圖像的閱讀及考察，總體看，位在教堂入口端外殿，象徵世俗界域的這5件創作圖像，傳達由教宗所率領的信仰保衛戰，面對5種教會敵人：包括撒旦、竊盜聖殿財產者、異端者、猶太人、以及反基督，且在全知全能天主介入下，他們一一遭到殲滅與剷除，因而綜括訊息，在於表述教宗信仰保衛戰戰鬥教會的議程以及最終他的勝利教會。

　　上面閱讀取徑脈絡，經基督教傳統「解經四義」各層各面的觀視，運用奧古斯丁《上帝之城》創世記神學觀，還有根據1553年《米開朗基羅傳》所做提示，圓牌跟〈創世紀〉壁畫做跨圖像互文式閱讀，一一進行考察，而解開天庭上〈金銅圓牌〉底層涵意。而其中，「解經四義」中寓意／預表論意義層，為關鍵鑰鎖之一，可讓圖像原本字面／歷史意義層，進入更多元的詮釋空間，以取得跟先前學者不同的解讀提案。

　　不過，10面〈金銅圓牌〉壁畫系列在天庭上，跟四周環境中其他圖像組群關係密切也扣合，進一步需做觀視以及探討。下面兩章重點在討論教宗勝利教會，如何進入到黃金時代，其可能與路徑所在。

第5章

〈金銅圓牌〉系列的凱旋勝利意象

　　10面〈金銅圓牌〉壁畫前章獨立閱讀，就其底層多義性以及特定的含意，一一做了闡說。10面〈金銅圓牌〉系列，4幅壁畫揭櫫天主創世恩典、教宗以精神牧首率眾宣誓聖三、與聖洗禮忠貞的信仰；6幅揭櫫教宗世俗威權，以人間首腦身份，維護教會聖所、從事信仰保衛戰，也取得天主榮寵，賜予勝利教會。

　　此一圓牌閱讀方案，與先前學界提案不一，具有殊異性。不過，圓牌在天庭上，並非獨立圖像，其周邊環境語境多樣氛圍，還須一併來考量。米開朗基羅在天庭規劃上，賦予10面〈金銅圓牌〉許多細緻觀照，圓牌擁有紫斑岩外框，外框上鑲飾有5孔，分做3種不同樣式處理，且一一穿繞輕盈緞帶，交由20位古典俊秀裸體少年來牽持，這般的設計安排，圖像學上罕見也不尋常，其意涵及源流何在？需做釐清。而象徵教宗家族跟牧徽的橡葉花環及橡果，十分醒目也顯赫，它們自圓牌後方露出，也由20位古典俊秀少年負責背荷，除象徵意義，是否承載其他的意涵？也引人注意。此之外教宗勝利教會，在此環境語境中，是否內容上也有所加值，跟凱旋勝利，尤其跟黃金時代，可做接合？此為本章關注核心議題。

　　本章進一步考察圓牌系列，在天庭環境語境中，米開朗基羅所欲傳達綜括題旨的所在。全章分4小節進行，包括一、二小節，有關1513年、1507年兩場次跟教宗儒略二世有關的凱旋勝利歸來遊行活動。三、20位牽持圓牌裸體俊秀少年的身份辨識議題。四、圓牌圖像群組，含天使／圓牌／緞帶群組，從傳統圖像學取徑來做觀視。下依序敘明。

一、1513年教宗凱旋勝利的遊行慶典活動

1984年，英國藝術史學者Roy C. Strong在《藝術與權力：文藝復興1450至1650年節慶活動》（*Art and Power: Renaissance Festivals, 1450-1650*）一書中，首度針對文藝復興上層社會大型公開節慶活動，進行了視覺文化跟藝術社會學介面上的探討。

他表示，源自古羅馬的凱旋勝利歸來慶典，約自14世紀末起，受到矚目且快速發展，舉凡法律、政治、經濟、宗教、美學機制一一投入其中，儼然成為公眾性儀式活動（a ritual）。（Strong, 1984, p.7）此一發展Strong進一步表示到，一方面基於凱旋勝利遊行與受降典禮互為表裡，前者公眾性的色彩日益受到君王諸侯的歡迎。另一方面，則因12世紀末宗教性節慶活動本身的普及化，也助長遊行慶典活動的發展。除此以外，還有文藝復興人文三傑，但丁、佩托拉克、跟薄伽丘等人，以優美華麗辭藻，撰寫凱旋勝利歸來的遊行慶典，也深擄人心，讓社會上層宮廷文化，競相效尤。（Strong, 1984; Zaho, 2004; Keyvanian, 2015, p.78-79）

時序16世紀初，「武士教宗」儒略二世在位期間，遊行慶典活動，方興未艾。1507年春天，教宗偕眾主教返回羅馬，由教廷推出的盛大凱旋勝利歸來遊行活動，以及1513年初另一場，由羅馬市府主辦，以教宗為專題所推出的盛大遊行活動[1]，這兩場跟本文關係最為貼近，值得做進一步觀察了解，下以倒敘方式，先1513年、後1507年慶典活動來做闡明。

1513年2月3日，羅馬市政府推出盛大的遊行活動，嚴格說，並非凱旋勝利歸來的遊行，而是屬年度性的嘉年華會，不過採以專題企劃方式，設定教宗儒略二世生平事蹟為主題，琳瑯滿目共計推出17輛遊行車伍，「相當不尋常地，向教宗權威與軍事成就，表達了支持與敬意。」（unusually deferential in its expression of support for papal authority and military

[1] 根據《義大利文藝復興盛期市民遊行慶典》（*Italian Civil Pageantry in the High Renaissance*）一書收錄教宗儒略二世非宗教性節慶遊行活動，計3筆。內文提及兩筆，另一筆為1506年教宗收復波隆那後，於該地所推出的凱旋勝利遊行活動。參見Mitchell（1979），p.15-17、p.114-116。

success.）（Chambers, 2008, p.129）也為後世留下有關教宗儒略二世治理以及文藝復興盛期羅馬在地的珍貴視覺文化圖像。

　　這場在教宗辭世前兩週推出的遊行慶典活動，是由羅馬市府主辦，集結動員羅馬各職業行號的人力物力，十分的熱鬧。根據義大利中部曼圖拉駐羅馬密使Stazio Gadio向侯爵夫人Isabella d'Este次日所做回報，這17輛遊行車隊主題內容，因具史料價值，中文完整轉譯如下：

　　在第1輛凱旋遊行車上，有一位綑綁在大樹下的女俘虜，四周鋪滿戰利品與敵人的軍械。第2輛凱旋車上，是一張大畫布，畫面上為包含邊境線的義大利地圖，上寫著「解放的義大利」（Italy liberated）。第3輛車座上，有一座高山，頂峰是一位披戴白雪留鬚的長者頭像，上寫著：亞平寧山。第4輛車座，是一個城市造型，一位綁在橡樹上的女人，她是「製造許多邪惡之地的波隆那」（Bologna, cause of so manyevils）。第5輛遊行車座上，是雷喬城（Reggio），上面是一位祭獻牛神的祭司。第6輛車座上是帕瑪城（Parma），銘文寫到：「黃金帕瑪城」（Golden Parma）。第7輛車上為一名女子，她將皮雅琴扎城（Piacenza）獻給教宗，銘文上寫：「羅馬忠誠的殖民地」（faithful Roman colony）。第8輛遊行車座上，是波河神，跟一輛水中的馬車，上面是法厄同（Phaeton）跟變身白楊樹的七姊妹。第9輛遊行車上，是一位女子為另一位配戴上冠冕，這是熱那亞城（Genoa）為薩沃納城（Savona）戴上冠冕。第10輛車座上，是摩西沙漠中舉起銅蛇，口咬著被剝皮的土耳其人，標語上寫著：摩西舉銅蛇。第11輛遊行車座，是手握地球儀的聖安波羅修（St. Ambrosius）座騎圖，腳下踩著數位異教奴隸。第12輛是一座紀念儒略二世的埃及尖碑，以希伯來文、希臘文、古埃及文、拉丁文寫到：「儒略二世，大祭司長，義大利的解放者、教會分裂的弭平者」（Julius II, Pontifex Maximus, Liberator of Italy and Extinguisher of Schism）。第13輛車座，是古希臘戴菲（Delphi）的阿波羅神廟。第14輛車座，是亞倫（Aaron）虔敬地向天主獻祭，一旁為遭焚燒的猶太人。第15輛遊行車上，是多首蛇妖胡札（Hydra）遭斬首的景

緻。第16輛車座上，為1512年12月化解教會分裂的第五屆拉特朗大公會，上有教宗、皇帝、主教及貴族等多人。最後第17輛凱旋車上，是一株碩大的橡樹，上方是教宗，中間是皇帝，下方為西班牙與英國國王，底部為「神聖同盟」徽誌[2]。（Stinger, 1985, p.58-59; Chambers, 2006, p.129-130）

1513年2月初這場由羅馬市府推出的遊行活動，儼偌一場政治奇觀（political spectacle）。美國哈佛大學歷史學者韓金（James Hankins）對文藝復興盛期凱旋勝利遊行活動說到，它們「不單是針對一個個體，奢華奇觀的演出，也準確地反映文藝復興盛期羅馬精神與文化理想[3]。」在另一本專論《文藝復興在羅馬》（The Renaissance in Rome）的作者也寫到，1513年2月初的遊行慶典活動，反映羅馬子民對於教宗儒略二世無所保留的熱情擁戴，是將教宗「神聖化」（apotheosis）的表現。（Stinger, 1998, p.58）

從今天的角度看，當年嘉年華會的遊行活動，自然留下深刻印象。跨文化色彩十分濃厚，如古埃及、古希臘、古羅馬等多元文化元素，兼容並蓄，齊集一堂。視覺總體設計，五花八門，琳琅滿目，義大利地圖、君王勝利圖、埃及尖碑塔、阿波羅神廟、水中馬車、蛇妖怪獸造形、橡樹模型等、還有各種擬人化或現實人物的裝扮展演，一應俱全，承載各種形形色色的政治象徵符號。而且，教宗儒略二世一生東征西討軍事行動，波隆那、雷喬城、帕瑪、皮雅琴扎、熱那亞、薩沃納城等失土的收復、1512年教會拉特朗大公會、還有為驅逐法王組織的「神聖同盟」等，咸未遺漏，可說該場活動總結了教宗職志，「解放義大利」的政治議程。

對於本文10面圓牌閱讀而言，1513年初這場盛大視覺宴饗遊行活動，具有參照價值。因部分〈金銅圓牌〉圖像主題，跟這場遊行車伍，分享共同主題，額外引人注意。譬如下面5列車座，竊占教廷領土「製造許多邪惡之地

2　曼圖拉駐派羅馬特使Stazio Gadio，1513年2月4日向貢扎加（Francesco Gonzaga）侯爵夫人Isabella d'Este回報前一天羅馬遊行慶典活動實況。下兩位當代學者加以完整描述：英國倫敦瓦堡學者D.S. Chambers（2006），於Popes, Cardinals and War一書中，p.129-130，以及美國文藝復興史學者Charles L. Stinger（1985），於Renaissance in Rome一書中，p.58-59。內文中譯據此二書而來。原信今藏曼圖拉市立文獻檔案室（Archivio di Stato Mantua）〈貢札加文獻資料庫〉（Archivio Gonzaga）編號b. 861 cc. 39v-40v。另參Stinger（1985），p.349註163中所列相關書目。

3　引言原文如下：Far from being the expression of one vainglorious individual, it reflected with precision the spirit and cultural ideals of High Renaissance Rome. 取自James Hankins（2003），p.497-8。

的波隆那」（第4輛）、「祭獻神牛」的雷喬城（第5輛）、「被剝皮的土耳其人」（第10輛）、遭到「祭火焚燒的猶太人」（第14輛）、以及「蛇妖胡札」斬首示眾（第15輛）等[4]，跟10面〈金銅圓牌〉壁畫，近教堂入口端外殿上方的5幅圓牌主題，依上順次：『赫略多洛斯的驅逐』（反竊取教廷領土者）、『馬塔提雅搗毀偶像』（反異端者）、『安提約古墜落馬車』（反基督）、『押尼珥之死』（反猶太人）、『尼加諾爾之死』（反撒旦）等，底層遙相呼應，共同做為教宗信仰保衛戰，「戰鬥教會」輝煌戰果的展呈。

在1513年初，遊行車伍最後第16、17輛車座上，所傳的達政治訊息，也十分顯見。前者涉入教宗1512年5月召開的教會大公會，如前章所述，在遊行車座上，「教宗、皇帝、主教及貴族等多人」，階層分明，一一出列。最後一輛車座上，有「一棵碩大的橡樹，上方是教宗，中間是皇帝，下方為西班牙與英國國王」，則是「教宗至上權」神權凌駕君權的最佳寫照。跟天庭上，10面圓牌位居正中央的『亞歷山大帝晉見大祭司』壁畫旨趣，可說不謀而合。

1513年初，由羅馬市府及羅馬市民團體所推出的嘉年華會，是對教宗儒略二世治理的一個讚禮，將之「神聖化」的表現。雖然政治奇觀般的，勾勒了教宗一生總體成就，然畢竟屬於市民性質的遊行活動，跟西斯汀小教堂內，進進出出咸屬高階神職與權貴人士的觀者對象，大相逕庭。天庭上圓牌壁畫所展呈的是，相反的，來自基督教歷史文化的傳統，精心篩選自《舊約》的多文本，運用多縐折迂迴的辭藻來做鋪陳，整體在表述方式上並不相同。但兩者有著共通的旨趣，不外傳達有關教宗治理成功勝利的神聖成果。

4　第4輛車座上「製造許多邪惡之地的波隆那」，主指長期竊占教廷領土，波隆那班提沃里歐（Bentivoglio）家族，雖1506年儒略二世收復該地，後紛爭不斷。1506-07年米開朗基羅銜命，在該城大教堂製作教宗巨大青銅肖像，不幸1511年，在班提沃里歐家族重返波隆那後遭鑄融。教宗不尋常地開始蓄鬚明志，與此有關。第5輛「祭獻神牛的雷喬城」車座，則指涉前教宗亞歷山六世（Alexander VI，本名Roderic Llancol de Borja，1431-1503，任期1492-1503）神牛崇拜。由其拔擢姪子法蘭西斯，波嘉樞機主教（Francisco de Borja, 1441-1511），為教宗儒略二世心腹大患之一，亦屬參與反教宗1510年「比薩公會」積極份子之一。雷喬城，則是波嘉樞機主教駐居落腳所在。第10輛遊行車座上，土耳其人遭剝皮猛蛇咬死，亦與1452年奧圖曼帝國消滅東羅馬帝國有關。繼任教宗後念茲在茲，意欲發動十字軍東征收復聖城，然未果，同樣具時事性。第14輛車座上，亞倫祭獻一旁猶太人遭燄火殲滅，宣達反猶太訊息十分顯見。第15輛車座上，蛇怪妖魔胡扎遭斬首，則為古代大英雄赫克利斯（Heracles）作為，此則與教宗叱吒沙場所向披靡想望相符（Stinger, 1985, p.50; Setton, 1984, p.64）。赫克利斯在歷史上，為武將帝王所偏好，在教宗儒略二世古代雕塑藏品中，著名的「扮裝赫克利斯的康茂德皇帝」（Commodus as Heracles）雕像為其珍藏之一。以上針對5、10、14、15凱旋車座含意，跟當時教宗現實政治的相關性，簡做說明。

二、1507年聖天使橋上教宗凱旋車座

1507年春天，羅馬早先有著另一場次的遊行慶典活動，也備受矚目。起因是一年前，教宗親率16名樞機主教前赴沙場，收復波隆那及佩魯奇亞等教廷失土，在回到羅馬時，特地舉辦盛大遊行慶祝活動。

具有凱旋勝利歸來屬性的該項遶街遊行活動，是由教廷禮賓司主辦，選定在3月3日聖枝節（另稱棕枝主日，或棕枝節，Palm Sunday），亦耶穌凱旋進入耶路撒冷的紀念日當天舉行。根據歷史文獻所載，當天凱旋遊行慶典，浩浩蕩蕩自羅馬古城著名人民聖母教堂（Santa Maria del Popolo）啟程，穿越市區，繞行柯洛納里大道（Via dei Coronari），途經聖天使城堡（Castel Sant'Angelo）、博爾戈（Borgo）市區，最後以梵諦岡聖彼得教堂為終點。而遊行車伍所經之處，鋪設精美氈毯，懸掛勝利旗幟，奏聖樂，唱聖歌，香火繚繞，羅馬市民夾道歡迎，熱鬧萬分。主辦單位也特別製作8座凱旋門設置途中，包括複製一座原尺寸的君士坦丁凱旋門，安置在終點聖彼得教堂前，靜候教宗凱旋勝利歸來。

教宗儒略二世收復波隆那及佩魯奇亞教廷失土，意義重大，並下令鑄製一枚紀念牌，正面肖像外沿的銘文上寫到：「教宗儒略·凱撒二世」（JUIIUS CAESAR PONTIFEX II），這是遠近馳名古羅馬將領凱撒的名字，首度置入在教宗的名銜中，用意不言而喻。同樣呼應古羅馬帝國輝煌歷史的，還顯示在8座凱旋門的複製上。遊行終點，在聖彼得教堂前，那一座原尺寸的君士坦丁凱旋門，特別引人注意。因為這座西元4世紀初所興建的凱旋門，在15世紀末西斯汀南北牆面，已出現過3次。（參前）據史料記載，在聖彼得教堂靜候教宗的君士坦丁凱旋門上，「鑲飾有許多繪畫，再現教宗個人軍事行動」（decorated with paintings representing Julius' own military campaigns.）（Hankins, 2003, p.496）。這是有關教宗個人軍事行動，可能是最早的系列性視覺處理。基於君士坦丁凱旋門實體建物上，左右正反一圈，適有10件圓牌形制石浮雕創作。君士坦丁凱旋門上這組「再現教宗個人軍事行動」的10面浮雕題材內容，額外引人注意，然十分可惜的至

今尚未出土。不過由此可知，再現教宗文治武功，西斯汀天庭的10面（金銅圓牌）系列，非為首創。而且，基於遊行活動主辦單位為教廷本身，也反映凱旋勝利的視覺化，教宗並不排斥。

　　1507年有關教宗聖枝節凱旋勝利遊行活動，另外還有一個焦點，是在聖彼得教堂前兩站，聖天使橋上的一座遊行車座上。這座凱旋車座整體意象十分鮮明，規劃了許多視覺物件共構，與西斯汀天庭頂簷壁內中央區所傳遞景緻，頗為神相，也可以參佐。根據哈佛大學歷史學者James Hankins對該車座的史料彙整，在教宗輦輿來到聖天使堡橋頭時，他轉載道，那時：

> 「天已黑了。一輛由四匹白馬前導的凱旋車座，（如古羅馬凱旋歸來遊行傳統，[括號出自原作者]），在橋上靜候教宗蒞臨。車座上面，有一枚碩大的渾天儀，象徵宇宙帝國，綴飾著教宗家族橡樹枝葉，也承載著10位揮舞棕櫚枝，展翅的年輕天使，其中一位高聲唱著英雄凱旋歸來曲，頌讚教宗的勝利。此時，聖天使城堡上空忽響起此起彼落的爆竹聲[5]。」

　　（Hankins, 2003, p.496）

　　1507年羅馬聖天使橋上的凱旋車座，設置一枚碩大渾天儀，承載10位神界年輕天使，這與1503年11月5日教宗儒略二世登基大典，推出7輛遊行車隊，一輛裝載真人，自動張合的機動式大車座（gran macchina）幾可媲美（Temple, 2011, p.58）。對於本研究而言，1507年聖天使橋上這座凱旋車座，具有跨媒體參照價值，來跟西斯汀天庭頂簷壁中央區的意象與物件做平行觀，也饒富意義，提供重要訊息。

　　聖天使橋上凱旋車座共構的幾組視覺物件，包括有一座「碩大的渾天儀，象徵宇宙帝國」、其上「綴飾著教宗家族橡樹枝葉」、 以及承載「10位揮舞棕櫚枝展翅的年輕天使」，當中一位「高聲唱著英雄凱旋歸來曲」。 這一共3個視覺1個聽覺的組件，十分清楚地，透露教廷再現1506年教宗率眾出

5　摘引英文如下：By now is was early evening. There had been prepared for him at the bridge a triumphal car drawn by four white horses (as in ancient Roman triumphs.) The car was in the shape of a gigantic armillary sphere-the symbol of universal empire-and was surmounted by Julius' family device of interlacing oak branches. On its surface the sphere bore ten beautiful youths wearing wings and holding palm branches. One of them recited an heroic poem celebrating the pope's deeds. Across the bridge the heavens flashes and crackled with fireworks from the Castel Sant'Angelo. 取自 Hankins（2003），p.496。另參Stinger（1985），p.236-238、及p.382註2所列相關書目。

征，取得凱旋勝利成果所使用的符號物件，不論在意象上及組織物件上，它們跟西斯汀天庭中央頂層頂簷壁框內的配置組成，可做下面幾點的對照。

其一是凱旋車座上那枚「象徵宇宙帝國」的碩大渾天儀，跟天庭中央區〈創世記〉壁畫所刻劃的主題是同一的，咸皆表述天主恩典下所創造的宇宙世界，後者是立體實物，前者以壁畫表現鋪陳其過程。其二是凱旋車座渾天儀上承載著10位神界天使，他們手持代表勝利的棕櫚枝，（如同耶穌進入耶路撒冷城，棕櫚枝現身，代表勝利。）這跟天庭上主壁畫〈創世記〉一旁，20位古典俊秀少年，他們手中牽持同樣代表教宗勝利教會的10面金銅圓牌，在意象上、內容組件跟語境氛圍上，有著呼應基礎。其三則是古典俊秀少年身邊配備，象徵教宗族徽的橡樹橡果元素，這些物件也出現在凱旋車座的渾天儀上「綴飾著教宗家族橡樹枝葉」。

1507年聖天使橋上的凱旋車座，宣達教宗在前一年，1506年以移動教廷概念出征，收復教廷失土豐碩的戰果，勾繪基督教帝國，在教宗儒略二世領導下，進入凱旋勝利教會的景緻。這當中，具啟示性地，透露一個雙核心的共構結構，也便是教宗勝利教會的再現，跟天主創世的恩典意象並陳共構，不僅不相違背，且由於教宗身為基督人間代理人的特殊身份，實屬於必然。循此觀之，西斯汀天庭中央頂簷框內的視覺敘事，宣講教宗勝利教會的10面金銅圓牌，它們設置在禮讚天主創造宇宙恩典的〈創世記〉壁畫一旁，並不突兀，反適得其所。教宗的凱旋勝利，出自於天主的恩典。

在聖天使堡下一站Santa Maria in Traspontina教堂前的凱旋車座上，還有一個亮點，也需一提。那是一株比教堂還高的金色橡樹，根據記載，上面綴滿著橡果，且附一段銘文上寫到：「在儒略二世領導下，棕櫚自橡樹生成。」（Under Julius the palm has grown up from the oak）（Partridge & Starn, 1981, p.57）這株金色橡樹，散發萬丈光芒，讓四面八方聚集來的群眾，大開眼界，讚不絕口。（Frati, 1886, p.175）今藏紐約大都會博物館，被譽稱為文藝復興最優質的馬約利卡彩色陶盤（majolica）

完成於1508年，居中顯赫的也有一株金色橡樹，其上方為教宗三重冕，以及代表精神與世俗權威的雙劍紋章，可說為教宗當年凱旋勝利，也做了最佳視覺見證。（圖四十一）（Rasmussen, 1989, p.100-104）

1507年教廷在聖枝節推出的盛大遊行慶典活動，曾經過多次跟教宗來回討論後敲定。經上扼要描述顯示，再現教宗的凱旋勝利，有著基本與既定的組件配備，包括橡樹、橡葉、橡果、神界天使、以及代表宇宙世界的象徵物（如渾天儀）。

下一節次，將針對天庭上20位古典俊秀少年他們的身份做釐清，是否如同聖天使橋凱旋車座上所示，他們果然是神界天使？這是一個重點，此外，上提那株「金色的橡樹」，銘文寫著「棕櫚自橡樹生成」，是否在表述勝利來自教宗家族以外，也表示那株金色橡樹象徵天堂的生命之樹？這是下面接著要討論的議題。

三、俊秀少年做為天使與奧古斯丁天使觀

米開朗基羅在西斯汀天庭壁畫上，運用虛構建築元素，架構6大壁畫創作系列，傳遞基督教前律法時代（ante legem）與律法時代（sub lege），人神間互動關係，並預告天主恩典時代（sub gratia），亦耶穌基督降臨的福音。

10面〈金銅圓牌〉壁畫系列，鑲嵌在天庭頂簷壁內的中央區內，如前述含兩個序列意義叢集：在第一序列上，涉入羅馬主教教宗儒略的二世個人文治武功，其神權及政權兩個統帥身份；接著，第二序列上，則轉向天主恩典，彰顯教宗，做為基督人間代理人，承接天主的恩寵以及應許，取得凱旋勝利，如此無縫的嵌入天主創世救人的工程中。

這兩序列的意義，然並非單獨仰仗10面〈金銅圓牌〉系列本身的敘事，而更是來自於它們的語境氛圍以及周遭共伴的物件。在天庭上，米開朗基羅將10面〈金銅圓牌〉鑲嵌在多個意義單元及環境中，包括20位俊秀裸體少年

手持金、綠、紫3色緞帶牽引著圓牌，他們跟身邊佈滿了代表教宗家族族徽的袋袋橡樹果實及花環，共同守護在天庭9幅〈創世記〉主壁畫的一旁。

米開朗基羅如此的安排設置，非為偶然，底層涵意須做釐清。本章下先就古典俊秀少年身份做考察，後再來從奧古斯丁天使觀，做接續敘明。

天庭上20位裸體少年的卓絕人體造形美，普世公認，讚不絕口，也有目共睹。對於他們的身份、文化淵源以及出處，過去投入探討的研究，為數甚夥，惟至今天共識不足，仍無最後定論。下綜理學界就此發表的見解，做一扼要回顧。

19世紀末風格學大師、瑞士藝術史學者沃夫林，根據米開朗基羅教宗陵寢案的草圖比對，最早表示到天庭上20位裸體少年，他們的身份是奴隸。（Woelfflin, 1890, 1892）1905年，首度探討西斯汀10面圓牌壁畫的德國學者史坦曼，採納此觀點，也同意古典裸體少年的身份是奴隸（Steinmann, 1905）。法國、義大利兩位學者，從風格造形取徑，接著提議20位裸體少年，是人體造形美的象徵（Klaczko, 1902），或是青年英雄的理型（Foratti, 1918）。

上個世紀二戰後，普林斯頓學者迪托奈，主張他們是精靈或是神界的天使（De Tolnay, 1945），他從基督教傳統天使的角度來做觀視。1950年，美國藝術史學者哈特，認為他們是聖體儀典的侍祭者（Hartt, 1950），因他主張，古典少年他們手中牽持的圓牌，代表聖體／聖餅。上個世紀60年代初，古典俊秀少年，或者是上帝殉道者（athletes of god）（Eisler, 1961），或是古代純真的俘虜（Freeberg, 1961），也由學者提出。

約自1975年後，研究學者們普遍朝普林斯頓迪托奈的看法靠攏，亦20位裸體少男為神界天使的身份。不過，對於他們的文化屬性及來源，各方意見仍然分歧。綜括歸納至少有下6提案：包括他們是1）古希伯來所羅門神殿的守護天使（Rudolf Kuhn, 1975）、2）奧古斯丁《上帝之城》書中所提的創世記神性天使（Dotson, 1979）、3）古羅馬凱旋門上的勝利天使（Finch, 1990）、4）古代哲人亞里斯多德所指的雙性天使（hermaphrodite）

（Butler, 2009）、5）人類黃金時代象徵上帝身邊的正義天使（Joost-Gaugier, 1996）、以及6）他們是守護教宗族徽橡樹橡果，黃金時代的英雄以及天使／靈魂的代表（Gill, 2005）。此之後，仍有學者加入探討並提議：20位裸體少年5人一組共4組，為擬人化的表現（Pfeiffer, 2007），或是基督教前律法時期，原初住民的觀點。（Kline, 2016）

如上顯示，牽持守護10面〈金銅圓牌〉的古典俊秀少年，他們的身份辨識，十分多元多樣。舉凡古希臘羅馬神話、文學、哲學、或古代猶太教、基督教神學傳統脈絡，包羅萬象，咸皆有之，充分展現米開朗基羅此一組群創作系列，在圖像學上的一枝獨秀與創新，傳統視覺藝術史的圖像學資料，易言之，不敷使用，足以提供相關徵引及比對案例。

米開朗基羅今天傳世的兩張天庭初稿，相對下，仍是重要諮商參照的對象。在那兩張今藏大英博物館及底特律美術館的素描圖稿上，前者大英博物館上的圓牌尺幅較小，底特律的圓牌醒目碩大。它們左右咸隨伺有兩個守護者，米開朗基羅皆以快筆勾勒他們肩膀上的羽翼，說明他們為天使身份，即便在晚期底特律的那張圖稿上不如前期明顯。此一認知，支持1975年後學界最大的公約數，亦天庭古典少年是神界天使的觀點。本文將循此來做觀視。下面是一幅米開朗基羅同儕後進的圖像案例，饒富意義，也是本文採納古典少年是天使主要原因之一。

1545至1547年間，應教宗保羅三世（Alessandro Farnese, Pope Paul III, 1468-1549；任期1534-1549）委託，矯飾主義壁畫家佩里諾（Perino del Vaga, 1501-1547），在聖天使堡宮邸「保羅會客廳」（Sala Paolina）繪製大廳拱頂及牆面壁畫時，完成一組計6件仿青銅材質的敘事性圓牌壁畫。佩里諾這組壁畫作品在材質上，在青銅形制的挪用上、在配置外框、嵌入雙層雙耳、運用緞帶纏繞，以及安排左右兩端動態的天使牽持等等，十分顯見地，是對西斯汀天庭圓牌及其周邊語境，一個直接也有意向性的互文對話表現（圖四十二）。美國藝術史學者Morten Steen Hansen在探討米開朗基羅創作對後世影響《在米開朗基羅鏡像之下》（*In Michelangelo's*

Mirror）一書中便説：這一回，佩里諾「明智的，避開了直接搬演風格大戰，而是嫻熟、機靈、批評性的面對米開朗基羅藝術[6]。」

佩里諾在聖天使堡宮邸「保羅會客廳」所繪的圓牌圖像，確實流露巧思及對話意向，他將天庭上古典俊秀少年，拆成兩組來做處理。一組是有羽翼裸體的小天使，左右各一牽持緞帶；另一組是以坐姿表現的女性擬人化人物，也是兩位，安置在圓牌底座，或做托持狀，或呈肩扛圓牌狀。他們共構組織形成，相當顯見的，是就米開朗基羅天庭圓牌／緞帶／人物表現，一個造形上的再詮釋[7]，屬於同儕間的互文對話。

透過米開朗基羅構思初始草稿圖，以及佩里諾上引的圖例説明，牽持10面〈金銅圓牌〉的20位裸體少年，他們是神界天使身份，具有説服力，也強化先前1975年後學者所提的見解。下面，本文針對20位裸體少年，他們的文化屬性，做進一步考察。依前例，本文統一仍循照奧古斯丁《上帝之城》一書中所述，來做闡説。

身處在古代羅馬帝國晚期的奧古斯丁，對於古希臘哲人柏拉圖所説神人間的使者（Daemones）所知甚詳。不過他個人發揚的天使觀，主要建立在基督教《新約》與《舊約》上，見諸《創世記注釋》（*De Genesi ad litteram*）、《詩篇釋義》（*Enarrationes in Psalmos*）、《聖三論》（*De Trinitate*）、《上帝之城》等書中。此為奧古斯丁涉入天使議題的主要著述，當中又以《上帝之城》最重要且具影響力。

在該書中，奧古斯丁指出，天使以軍團般快速的動作，移動在天堂裡。他們早於人類，在天主創造天地時，同步應運而生。（Van Fletern, 1999, p.20-22）根據〈創世記〉第1章第1節記載：「起初，神創造天地」（創世

6　引言原文如下：he wisely avoided staging an actual battles of styles. His critical engagement with Michelangelo's art was sophisticated and witty.取自Hansen（2013），p.40。

7　米開朗基羅對後起之秀佩里諾並不陌生，也未排斥。1542至1545年，應教宗保羅三世之請，繪製生平最後『保羅的缽依』（Conversion of Saul）以及『聖彼得十字架刑』（The Crucifixion of St. Peter）牆面壁畫時，根據瓦薩里1568年的記載，曾有意讓佩里諾進行拱頂壁畫的繪製。（Vasari-Giunti, 1997, p.2597）佩里諾在聖天使堡宮邸「保羅會客廳」繪製的委託案，學界在探討其題旨時，同時關注風格表現議題，主張界於米開朗基羅與拉斐爾之間。另『亞歷山大帝晉見大祭司』圓牌圖像主題，也現身在「保羅會客廳」拱頂壁畫上，教宗保羅三世，以此為題，另外還委託鐫刻一枚個人肖像紀念幣。參見Wind（1960/2000），p.114-115；Stinger（1998），p.377及前章註36介述及所列參考書目。

1：1）奧古斯丁即表示，不排除「天使被包括在 "起初" 這個詞語中」。奧古斯丁接著說：「神說要有光、就有了光，神看光是好的，就把光暗分開了。」（創世1：3）這句經文透露：「上帝把光黑分開了，……我們根據這些話語明白了有兩個天使的團體。……一個團體按上帝的旨意帶來仁慈的幫忙和公義的復仇，而另一個團體在傲慢的驅使下行使誘惑與傷害。」（11卷33節，頁489）針對「按上帝的旨意帶來仁慈的幫忙和公義的復仇」這一組神性天使團而言，奧古斯丁進一步闡釋到，在本質上，他們是屬靈的，純智識性的，既擁有靈性身體（spiritual bodies）也「根據靈性」（according to the spirit）而存在，他們既是「聖言的沉思者」（contemplators of the divine words），也知曉天主智慧及祂的活動。（Dotson, 1979, p.230）對於天主創造宇宙世界的工程，換言之，這組群的天使，他們「透過聖言，就明白了上帝做工的原因。」（《上帝之城》，11卷29節，頁483）

　　1979年，美國康乃爾學者道森首揭西斯汀天庭壁畫與奧古斯丁神學關係的專論中，指出米開朗基羅在天庭啟首〈創世記〉第一幅壁畫『上帝分割光明與黑暗』中，運用色彩明暗反差的機制，來表現浸漬在上帝光明與陰暗面中的人物組群，如一旁的先知約拿以及女預言家利比亞屬於前者；墜入沉思、撰寫《哀歌》的先知耶利米則屬於後者。（Dotson, 1979, p.247）就本文所關注的古典裸體少年／天使而言，道森也說到，應去注意米開朗基羅對於20位俊秀裸體少年／天使，以及匍匐其下三角牆兩側的24位古銅暗色天使，兩者採取明亮對比手法，去做表現的模組方式，一如「奧古斯丁所闡釋的，"一個團體棲身於天堂中的天堂，另一個團體則拋至混沌中，棲身於空氣，天空中最低層裡" [8]。」

　　西斯汀天庭壁畫再現屬天之城以及屬地之城，兩組對立觀，也包括兩組的天使團。在2005年發刊的《義大利文藝復興中的奧古斯丁》一書中，美國藝術史作者Meredith J. Gill，接著表示到，天庭上裸體俊秀少

8　引言原文如下：Augustine explains that "the one company dwells in the Heaven of heavens, the other is cast down in confusion to inhabit this air, the lowest region of the sky.取自Dotson（1979），p.230。

年也擁有複合性身份：他們不單是「天使的存有，以及追求精神性知識人類的靈魂」（angelic beings and as human souls striving for spiritual knowledge）也是「教宗黃金時代橡樹果實承載的英雄。」（the acorn-bearer heroes of Julius's new Golden Age.）（Gill, 2005, p.196）。引據奧古斯丁教團總執事維泰博的觀點，Meredith J. Gill接著針對天庭上20位俊秀裸體少年，他們身體外延的動態性姿勢，以及面容表情變化多樣說道：他們「做為物理性的生物，這些裸體人物體現情感，無論是憂愁、畏懼，或是愉悅。便承繼悠久的傳統，天使被視為擁有能力去接收、以及承載過剩情感的，像是憤怒與狂喜[9]。」因為他們對於人類的墮落及沉淪，看在眼裡，也知曉創世造人「上帝做工的原因」，如奧古斯丁所說。

奧古斯丁天使神學觀涉入範疇極廣，不單為其宗教倫理觀，善惡二元論底部的支柱之一，也跟基督教原罪論，及其克服，跟基督再臨的末世論，咸不無關係。上面扼要梳爬，旨在說明天庭上20位古典裸體少年，做為奧古斯丁所提的神性天使，有一定學理基礎。

一方面位在天庭〈創世記〉壁畫一旁，20位古典裸體天使，他們是「追求精神性知識人類的靈魂」的可見化，如人類般擁有「體現情感」的存在。另一方面籠罩在天主的光明中，以團隊方式現身，為天主創造天地與人類「聖言的沉思者」。此以外，對於天主救贖工程，人跟神的互動，他們也有所感知，能夠「承載過剩情感」，不論「無論是憂愁、畏懼，或是愉悅」。此一兼顧視覺訊息與神學文本意涵的閱讀，也可跟10面圓牌壁畫回應奧古斯丁屬天及屬地雙子城的理念，相得益彰接合無虞。

下一小節，本文將釐清20位裸體少年／天使，以緞帶牽持圓牌，這組共3個視覺物件，其圖像學上的意涵所在。之後，再就20位俊秀少年，他們是「教宗黃金時代橡樹果實承載的英雄」，如Meredith J. Gill上所述，於最後一章來做申論。

9　引言原文如下：As physical creatures, the ignudi embody feeling, weather sorrow, fear, or joy. This, too, follows a long tradition in which the angelic were seen to be capable of receiving and bearing an overabundance（effusio）of feelings, such as rage and ecstasy.取自Gill（2005），p.196。

四、天使／圓牌／緞帶的圖像溯源

西斯汀天庭上，20位古典裸體少年為神界天使，「棲身於天堂中的天堂」，具有靈性、智識、與情感，也是「聖言的沉思者」。米開朗基羅讓他們兩人一組手持迤長且輕盈的緞帶，來做牽持10面〈金銅圓牌〉的動作，視覺張力強而有力，以戲劇性動態姿態表現，在天主創世造人的四周，迎風起舞般，來做接引圓金牌的動作。此一安排設計罕見也獨特；它們在圖像學源流上，獨一無二。天使／圓牌／緞帶，這3個視覺物件的共生脈絡源流，本小節試圖做一釐清。

從傳統圖像學平台看，米開朗基羅在天庭上集結天使／圓牌／緞帶圖像的組織結構，與文藝復興15世紀重拾古代羅馬裸體小天使造形，有一定的關係[10]。普林斯大學藝術史學者迪托奈，在他1945年西斯汀天庭壁畫專論中指出：西斯汀天庭壁畫上，「就圖像學來看，那些少年無疑來自手持紀念圓牌、花環圈、以及盾牌的小天使，見諸15世紀，如壁畫、彩繪本、陵寢墓碑作品中[11]。」

多元現身，露出在跨媒體上的裸露小天使，如眾所周如，為義大利文藝復興跟古羅馬文化接軌的項目之一。15世紀上半葉，佛羅倫斯首席雕刻家唐那太羅（Donato di Niccolò di Betto Bardi，簡稱Donatello, c. 1386-1466），為當時主要的推手，也是天庭上天使／圓牌／緞帶圖像組織，最早的源頭所在。

1429年，唐那太羅在西耶納洗禮台座中央，鑄刻數名翩翩起舞與奏樂的獨立裸露小天使，公推為活化古代羅馬小天使造形的首批創作之一。（Dempsay, 2001, p.18）佛羅倫斯大教堂南牆頌樂台（Cantoria）上，活潑奔躍繞行其上的小天使，不下20餘位，完成於1431至1439年，也是唐那太羅膾炙人口之作。在這兩件作品中，小天使的現身，有助教堂祝聖儀禮神

10 相關討論參見Steinmann（1905），S. 241；De Tolnay（1945），p.18；Wind（1965/2000），p.135-139；Dempsay（2001）；Herzner（2015），S. 249。

11 引言原文如下：Iconographically, these adolescents are undoubtedly derived from the putti angels holding medallions, garlands and shields, seen on the frescos, miniatures and tombs of the Quattrocento.取自De Tolnay（1945），p.63。

聖氛圍的提升。稍早，1422至1428年間，唐那太羅於佛羅倫斯洗禮堂為教宗約翰23世（Antipope John XXIII, c.1370-1419，原名Baldassarre Cossa，任期1410-1415）陵寢墓上，以浮雕創作媒材，完成手持銘文捲軸，左右各一位有翅裸體的小天使，也引人注意。

除了在陵墓上奉持銘文捲軸，小天使成雙成對簇擁居中具政治或宗教性的象徵物，譬如十字架徽章、王公諸侯家族徽章等，也在唐那太羅其他作品中一一露出。1432/33年間，唐那太羅為教宗尤金四世（Eugene IV，原名Gabriele Condulmer1383-1447，任期1431-1447），在今藏聖彼得教堂聖餐神龕座（Host tabernacle）上所雕製的一對小天使，左右奉持的，是一枚居中的聖十字架。或是在麥迪奇家族駐米蘭銀行入口門楣框上，於1460年初，唐那太羅以浮雕方式，完成一對翱翔裸體有翼的少年天使，守護中央米蘭大公斯福爾扎（Sforza）家族徽章，也是一著名案例。

唐那太羅此外也將小天使跟凱旋遊行做結合。在他為麥迪奇家族製作文藝復興首座獨立人像『大衛』青銅雕像中，別出心裁。他在大衛腳下哥利亞頭盔面罩上，鑴刻一台凱旋車座，有4、5名有翼裸體小天使，手持緞帶，或牽或拉或推，奔馳於其上，藉此強化大衛的勝利。（圖四十三）這個作品上細部處理，或為小天使首度跟凱旋勝利意象結合的案例。（Ames-Lewis, 1989, p.235-51）

文藝復興對於古代羅馬裸體小天使的再利用，以及題材的擴充上，唐納太羅為指標性的創作者。無論裝飾性、非裝飾性、宗教屬性、或政治屬性等，甚至在局部位置上，唐納太羅的創新與再開發，備受當時的歡迎，諸「如壁畫、彩繪本、陵寢墓碑作品中」，之後小天使造形一一露出[12]，唐納太羅推波助瀾功不可沒。1476-84年間，著名費拉拉埃斯特家族（Este）忘

12 1484年駕崩的思道四世學識淵博，也是一位神學家，在致獻給他諸多古代文學及神學翻譯書稿中，不乏精美手抄彩繪作品。當中以凱旋門做為彩繪載體，搭配教宗家族橡樹徽章，且包括各式擬人化人物，也有裸體小天使，置身於古代裝飾柱頭、柱身、柱樑、橫樑以及底座上的，出現在藏於梵諦岡圖書館（Biblioteca Apostolica Vaticana, BAV）亞里斯多德的《論動物集》（Historia animalium, De partibus animalium, De generatione animalium）手抄繪本第8冊頁上（編號Vat. lat. 2094 fol. 8 recto），該彩色冊頁圖的底部有一枚教宗牧徽，設置於圓形制花環中央，由左右兩位著衣天使所守護，他們一手奉持花環，一手握著一株由地面上長出來的橡樹，且橡樹上，每片橡葉都露出一枚尖圓的橡樹堅果，佈滿全冊頁上，發揮淋漓盡致。該彩繪圖版，參見Grafton, Anthony. Ed., （1993），http://www.loc.gov/exhibits/vatican/medicine.html#obj6。

憂宮邸（Palazzo Schifanoia）月令廳（Salone dei Mesi）中，12位古典月令神祇，乘駕凱旋車座通過天庭，小天使手持盾牌奔馳其上，景緻鮮悅活潑生動。在『三月寓意：蜜特娃凱旋圖』（Allegory of March: Triumph of Minerva）壁畫上，四位裸體少年天使，也出現在凱旋門上，手持輕盈緞帶以及花環，牽持費拉拉公爵埃斯特家族徽章。這些裸體小天使，或是少年造形的天使，都屬於跟凱旋勝利意象結合的案例。

　　普林斯頓迪托奈在上摘引文中，列舉出3件視覺作品來做參考說明，咸屬15世紀下半葉的創作，它們是：1）菲利皮諾‧利皮（Filippino Lippi, 1459-1504）1488到1493年間在羅馬密涅娃聖母院卡拉法小教堂（Cappella Caraffa, S. Maria sopra Minerva）『聖湯瑪斯辯駁圖』（The Dispute of St. Thomas）上一對守護經卷圓牌的小天使〈箴言8：7〉（圖四十四）、2）羅馬人民聖母院德拉‧羅維雷小教堂（Cappella della Rovere，Santa Maria del Poplo）入口欄柵上，兩位小天使守護德維拉家族徽章的兩塊浮雕、以及3）西斯汀小教堂地面屏欄建物（Cancellata）底層，兩件各一對的小天使，守護教宗思道四世牧徽的浮雕作品[13]。（Tolnay, 1945, p.161）

　　在迪托奈點名的這3件作品，鑲嵌在西斯汀教堂屏欄建物底座的這一組兩件浮雕，值得做進一步細觀。這組先前1905年德國學者史坦曼業已提出的浮雕，在圖像上，咸包括兩位裸露小天使及緞帶元素，守護對象如上述，是居中的教宗思道四世的牧徽，安置在花果編織碩大的環圈中，一共包含天使、緞帶、牧徽象徵物、及花環圈等4物件。（圖四十五、四十六）當中引人注意的，是屏障建物入口左側的那面浮雕作品[14]。在該浮雕上，小天使手持緞

13 西斯汀天庭上，天使/圓牌/緞帶這3個圖像物件的組合，1990年美國學者Margaret Finch在專論中，曾提出一件西元一世紀古代羅馬棺槨上勝利天使的浮雕（今藏羅馬卡佩托拉博物館）。在該浮雕上，勝利天使是以成人造形現身，長衫及地，長翅及腰，手持緞帶，筆直站立在一枚等身大的圓牌圖像兩側，為今天從天使/緞帶/紀念牌角度做檢視，相當接近的一個圖例，尤其跟今藏底特律，米開朗基羅初始天庭第二階段設計稿相近。不過，兩位天使牽持圓牌的主題，為天神朱比特的鷹鷙，非敘事性圖像。參見Finch（1990），p.53-70，圖版15。

14 該屏障建物，於1477至1480年間，由教宗思道四世委託3位雕刻家：安德列‧布雷紐（Andrea Bregno, 1418-1506）、米諾‧達‧費舍雷（Mino da Fiesole, 1429-1484）、以及喬凡尼‧達瑪塔（Giovanni Dalmata, c.1440-c.1514）（Hersey, 1993, p.180）製作完成。關於該屏欄建物的描述與神學象徵意涵，參前第1章第2小節所述。

帶，裝飾性色彩濃厚，做上下雙排、及雙環圈波浪狀的方式做處理，緞帶不單迆長穿過手臂，也再繞行到下方小天使外翹的腳裸上，跟天庭上圓牌緞帶，由古典少年以手牽拉，有的以腳固著，也迆長繞行，就造形概念上看，兩者頗為神似。史坦曼及迪托奈兩學者未就此深入探討或做比對，但顯然察覺兩者間的相關性，因而提出。

米開朗基羅天庭上，天使／緞帶／圓牌這3元素的結構組織，尤其緞帶處理表現，靈感發想自西斯汀屏欄建物的浮雕作品，不無可能。一方面日進日出，浮雕便在眼前，而屏欄入口左右這兩組浮雕，在造形表現上，出自不同雕刻家之手，反映佛羅倫斯及羅馬兩種殊異風格，或額外讓米開朗基羅注意而產生興趣。另一方面，這兩件浮雕為西斯汀小教堂屏欄建物上的作品。如前第一章所述，與天庭壁畫關係密切。天庭頂端上的9幅〈創世記〉主壁畫，居中為上帝『創造夏娃』，位在屏欄建物的正上方。再加上這兩塊浮雕，小天使守護的對象物，為儒略二世叔父教宗思道四世的牧徽，具有地位身分的等質性，可視為是合宜的互動以及超越對象。

米開朗基羅對於袖珍型作品，一向具有高度興趣，甚至從中擷取靈感，也不足為奇，在此不應略過。1506-07年間，米開朗基羅繪製著名『聖家族』（The Holy family）的畫作，居中聖母承接後方跨肩而來的聖子圖式，取自於『肩扛幼童酒神的撒提爾』（Satyr with the Child Dionysus）的袖珍圖像，該作為古羅馬卡梅奧（cameo）[15]，原屬麥迪奇家族所藏。（圖四十七）同樣在天庭上，『以撒的獻祭』右側的古典少年，造形上，單隻右腳踩踏在寶座上，左手高舉起置放於髮際邊的姿態（圖四十八），也取自該枚卡梅奧紅瑪瑙的袖珍浮雕。

在西斯汀小教堂北牆上，佩魯奇諾繪製完成『耶穌受洗圖』一作。在壁畫湛藍背景的雲層空中，也有一枚碩大顯赫天父的聖像圓牌，兩側由衣襬飄浮緞帶的有翅少年天使所守護（圖四十九）。這裡這組圖像元素中，也含天使／圓牌／緞帶圖像物件。不過它的原型，並非唐那太羅古羅馬裸體小天使當代

15 該袖珍紅瑪瑙寶石一作，表現半人半獸森林精靈撒提爾（Satyr）的坐姿，而幼童酒神（Bacchus，或Dionysus）兩腳一前一後騎坐其肩上的景緻，約西元前一世紀之作，今藏那不勒斯考古博物館（Museo Nazionale Archeologico, Naples，編號25880）。參見Kline（2016），p.112-144及前第3章註32。

化的脈絡，而是基督教本身傳統中大天使，如米迦勒、拉菲耳、與加百列等的圖像源流。此一脈絡，在此也須納入考量。

　　米開朗基羅在天庭上組織天使／緞帶／圓牌3元素物件，經上述，其圖像學源流，依本文之見，應包含至少3區塊的脈絡。一為文藝復興初期15世紀由唐那太羅所開啟的古羅馬小天使多元化再利用的表現傳統，二是基督教傳統源流中獨立大天使的裝飾化發展及表現，三則是米開朗基羅個人獨一無二的創造力。特別是特定作品的細部，可能引起他的注意及興趣，包括米開朗基羅所熟稔的唐那太羅『大衛』雕像（原置於麥迪奇宮邸前院），鑴刻於歌利亞頭盔上，奔馳於凱旋車座上的裸體小天使，如他們動態化的身姿，以及西斯汀教堂屏欄浮雕上，對於迤長緞帶繞行至腳裸的局部表現處理。此之外，還有他個人對於少年裸體在造形上的藝術偏好，源出自古典藝術裸身人體，如1506年勞孔群像的新出土，以及教宗對此的認同。這些咸應併納入考量中[16]。

　　10面〈金銅圓牌〉在天庭第一序列意涵中，傳達教宗治理期勝利教堂的意象。古典裸體俊秀少年，屬於神界天使，做為護駕，祝頌也接引圓牌勝利成果於屬天之城，亦天主恩典的界域中。不過，在他們四周，米開朗基羅另佈設袋袋飽滿的橡樹果實，在視覺敘事結構中，這些橡枝葉橡果也屬於天使／緞帶／圓牌組織成員之一，對於教宗自凱旋勝利，進入天主應許的黃金時代，佔有一席之地。這是下一章進入教宗黃金時代議題第1節的主題。

16　1506-07年間，米開朗基羅為佛羅倫斯商賈阿尼奧洛，東尼（Agnolo Doni）委託所繪製『聖家族』（The Holy Family）一作，在此可做一提。今藏烏菲茲美術館的該件環形蛋彩畫作上，前景為聖家族瑪利亞、約瑟夫以及童稚耶穌，亦聖家族三人擁簇的圖像造形，後方遠景左右則各有數名裸體俊秀少年。基於他們是裸裎表現，未配置羽翼，與西斯汀天庭古典俊秀少年，頗為相近。晚近一位學者研究主張，他們是羅馬詩人Lucretius（?-ca.50 BC）《物性論》（De Rerum Natura）一書中所提前律法時代的原初住民，並延伸至天庭裸體俊秀少年的身分上。惟筆者看法不一。因兩作品委託者背景迥異，而且在語境脈絡上，天庭裸體少年無法獨立於〈創世記〉主壁畫做閱讀，在此提出供參。參見Kline（2016），p.112-144及書中所列相關書目。

第6章

教宗儒略二世的黃金時代

　　1443年出生於今熱內亞近郊阿比索拉（Albisola）小鎮，原古羅馬里古利亞地區（Liguria）的儒略二世，為教宗思道四世栽培6位家族接班人之一。1471年至1484年思道四世在位期間，先後獲頒跨義大利、法國等地8個堂座，包括跟本文致為密切，羅馬聖彼得鎖鏈教堂（San Pietro in Vincoli, 1471-1503）的樞機司鐸。1492年，崇尚藝文也雄心壯志的儒略二世，與教宗一職擦身而過，當時49歲的他，自我放逐，走避他鄉，至1503年11月方順遂，榮登上羅馬主教梵諦岡教廷教宗寶座。

　　對於登基前，儒略二世顛簸流離的這段經過，奧古斯丁修會（Order of the Augustine）總執事吉爾斯‧維泰博表示道‧這是天主對他峻苛的試煉，「因選拔登上大位的，哪一位像您，遭遇更多的叛變、災難、流亡、與敵對的局勢[1]？」儒略二世後榮登基督教帝國最高權杖寶座，依維泰博之見，正是「神聖預言」（Holy prophecy）的實現。

　　本節次聚焦教宗儒略二世黃金時代議題，分四塊進行：一、橡樹橡果：從生命之樹到黃金時代、二、文藝復興時期黃金時代的運用、三、1507年維泰博「黃金時代」講道詞、以及四、教宗黃金時代的逆返與抵制。當中教廷首席神學家維泰博1507年底在聖彼得教堂所發表的「黃金時代」講道詞一篇，為本章處理的核心史料，也是教宗儒略二世黃金時代論述基底所在。下循序做介述闡明。

1　引言英譯文如下：For among those elected to that rank, whoever suffered more rebellions, calamities, exiles, and adverse circumstances than you? 取自Boulding（1992），p.264。

一、橡樹橡果：從生命之樹到黃金時代

　　文藝復興史學家瓦薩里，在《藝苑名人傳》一書中描述天庭古典俊秀少年時，業提及到教宗黃金時代，如他所寫：20位俊秀裸體少年，「⋯他們或坐著、或轉身，有些人拿著教宗徽章標記橡樹橡果花環，這意表著，教宗治理期黃金時代的盛開，而義大利尚未遭到後來的動亂及苦難[2]。」

　　瓦薩里記載中寫到的，「教宗治理期黃金時代的盛開」，主要根據古典俊秀少年他們手持「教宗徽章標記橡樹橡果花環」而來。少數當代學者對此做出相同的回應。如《米開朗基羅在西斯汀小教堂的壁畫：從瓦薩里及孔迪維文本觀視》（*Michelangelos Fresken in der Sixtinischen Kapelle. Gesehen von Giorgio Vasari und Ascanio Condivi*）一書作者說：「[德拉維羅]家族史因此成為教宗及耶穌救恩史的一部份，由家族譜所決定的天庭整體規劃，在教宗儒略二世黃金時期達到高峰[3]。」另一位學者，前提《奧古斯丁在義大利文藝復興：從佩托拉克到米開朗基羅》一書作者Meredith J. Gill，也表示：「⋯⋯裸體少年在天庭的功能，是教宗黃金時代橡樹橡果承載者的英雄；而他們所做的，並不至於跟他們做為天使及靈魂的身份有所衝突[4]。」

　　從這兩位當代學者，跟瓦薩里史料文獻記載所示，教宗黃金時代的提案主要根據教宗家族徽章「橡樹橡果」象徵意義而來，他們緊鄰的圓牌壁畫並未納入考量。從當代符號學角度看，橡樹橡果鎖定在教宗家族或牧徽的所指，是被優惠的意涵。不過文藝復興時期，橡樹橡果仍有其他豐富所指，進一步了解有其必要。

2　瓦薩里原文如下: … sedendo e girando e sostenendo alcuni festoni di foglie di quercia e di ghiande, messe per l'arme e per l'impresa di Papa Giulio, denotando che a quel tempo et al governo sua era l'et? dell'oro, per non altro essere allora la Italia ne'travagli e nelle miserie che ella e stata poi.取自Vasari-Torrentini（1986），p.927；Vasari-Giunti（1997），p.2561.另參考導論註1。

3　引言原文如下: Die Familiengeschichte [der Rovere] wird somit Teil der Papst-und Heilsgeschichte, und das genealogisch bestimmte Gesamtprogramm gipfelt in einem Goldenen Zeitalter unter Julius II.取自Zoellner（2007），S.76.其他發表相同觀點的有Frommel（1994），p.138、Patridge（1996），p.100等，另參Herzner（2015），S.251-252書中就此相關討論。

4　引言原文如下: …the ignudi function on the ceiling as the acorn-bearing heroes of Julius II's new Golden Age. They do so in a way that does not conflict with their identities of angels and souls. 取自Meredith Gill，（2005），p.198。

在考察1512年由拉斐爾繪製教宗儒略二世肖像（今藏倫敦國家畫廊）時，兩位英國藝術史學者就畫作教宗椅座頂端綴飾的兩枚橡果，做了廣泛史料的蒐羅及彙整。他們綜理文藝復興盛期橡樹橡果的象徵意義，至少有下面6種跨文化含意：1）遍佈山林四處，黃金時代的果實、2）羅馬建都者羅米洛斯（Romulus）手中木杖材質，來自卡匹托（Capitoline）山丘的聖橡樹，象徵世界之都（caput mundi）、3）維納斯饋贈阿涅亞斯的橡木護甲，象徵從東方進入西方羅馬帝王的權威，4）樞機美德或是帝王美德（cardinal or imperial virtue）中的堅毅（fortitude）、5）天堂裡的生命之樹、6）末世降臨前，象徵新生的十字架，因耶穌受刑的十字架木取自於橡樹[5]。（Partridge & Starn, 1981, p.57-58）

這6種橡樹橡果不同的含意，其邊界線，未必可做清楚切分。譬如，橡樹在做為5）天堂裡生命之樹之後，成為基督受難的十字架木，再最終演變為6）末世前「新生的十字架」，可說一脈相承，有共同基礎。或如2）卡匹托山丘的聖橡樹，與3）維納斯饋贈的護甲橡木，源出自古希臘羅馬神話，同樣可視為羅馬建都者的不同分身。不過，1）黃金時代的果實，與5）天堂裡生命之樹，兩者關係相對是曖昧的，一方面它們出自古羅馬文化以及基督教兩個不同的傳統；另一方面兩個意涵本身是浮動、不穩定的，因文藝復興時期本身處在串流及匯通中。1996年，在探討天庭裸體少年與橡果關係時，美國藝術史學者Christiane L. Joost-Gaugier在專論中說到，天庭俊秀少年他們「再現黃金時代人們」，（represent the Golden Age of men）身邊飽滿袋袋橡果，則是天堂樂園人們享用不盡的果實。（Joost-Gaugier, 1996, p.23 & p.28）這裡的天堂，依該作者之見，指的是黃金時代的天堂，而非基督教伊甸園的天堂。然而廣納百川，推陳出新，向為人們所歡迎，如前1513年初羅馬嘉年華會車座上，跨文化熔於一爐所示。

對於本文而言，1950年美國學者哈特的學術期刊論文中，引進天堂生命之樹的話題，是一個有意義的選項。針對10面〈金銅圓牌〉系列題旨正反二

5　教宗儒略二世個人半身坐姿肖像，今藏倫敦國家畫廊。參Partridge & Starn（1981）一書專論探討。

元對立的主張，雖未獲正面回應，但在〈天堂生命之樹：赫略多洛斯廳與西斯汀天庭壁畫〉該文中，哈特論述列舉神學文獻，如教會聖師之一聖文生所撰《生命之樹》（Lignum vitae）、德拉‧羅維雷家族（della rovere）家族成員之一，Marco Vigero大主教所撰《聖體論》、以及人文學者Antonio Flaminio所寫詩作等，來探討有關天堂生命之樹底層的神學意涵，相對是完整的。針對生命之樹與跟教宗的連接，哈特特別指出今藏紐約摩根圖書館（Pierpont Morgan Library）、曾為Domenico della Rovere（1442-1501）主教所擁有的《彌撒書》中一楨彩繪冊頁（Ms. M.306, fol. 118V）來做圖例說明。在該彩頁上，兩個細節最為醒目。一是德拉‧羅維雷家族的橡樹及兩枚金色橡果，昂揚屹立在基督受難聖十字架一旁。二是過去象徵聖血的葡萄枝葉，現為天堂生命之樹橡樹枝葉所一一取代。在冊頁邊框上，象徵復活新生，精美的橡葉橡果也歷歷在目。哈特後總結說道：文藝復興盛期時，「讚美教宗儒略二世被核可的方法，是暗示他的橡樹跟生命之樹，彼此隱喻的關係。」（… the approved method of praising Juliu II was to allude to the metaphoric link between his oak tree and the Tree of Life.）（Hartt, 1950, p.133）

　　回顧前提1507年聖枝節教宗凱旋歸來勝利遊行活動，在這也有助益。在那場盛大凱旋歸來的遊行慶典中，聖天使橋上靜候教宗的車座上，有一枚碩大渾天儀上，綴飾著教宗家族徽章橡樹枝葉，上面承載10位揮舞棕櫚枝葉有翼的年輕天使。此之外，在終點站聖彼得教堂前，Santa Maria in Traspontina教堂前的凱旋車座上，設置有一株比教堂還高的「金色的橡樹」，搭配銘文為：「在儒略二世領導下，棕櫚自橡樹上生成」。這一方面傳遞勝利出自橡樹，亦來自教宗家族跟教宗牧徽的訊息，另一方面順理成章隱喻指向天堂之樹，完滿便架起基督人間牧首教宗的天命及其背後的神諭。

　　「金色的橡樹」意義非凡，具有神聖色彩，米開朗基羅在天庭上，就此做了相關的視覺表現及暗示。例如對焦在天庭橡果橡葉花環的處理上，依繪製順次，自教堂入口〈創世記〉『挪亞醉酒』主壁畫的左右兩端起始，首先

橡葉花環是以漸層方式由綠轉為泛黃色的表現，在到中央『創造夏娃』主壁畫一旁『亞歷山大帝晉見大祭司』圓牌時，右側花環圈上7、8枚橡果，則進入深黃的色澤，最後在到『以利亞升天』圓牌右側，亦天庭啟首『上帝分割光明與黑暗』一旁，橡果橡花環雖回歸於綠色，然在居中的環圈上，赫然露出一段金色區塊，適巧座落在俊秀少年寬闊的兩肩上。米開朗基羅透過色彩學做漸近式的安排及設計，依本文所見，即涉入橡樹從生命之樹邁向黃金時代的轉折發展。

　　1507年底，教廷首席神學家維泰博，在聖彼得教堂發表了一篇有關教宗黃金時代的講道詞，相當程度，是視覺圖像以外，在現實世界中提供有關教宗黃金時代，一個關鍵性的歷史文本。在進入維泰博1507年該講道詞之前，下節次有必要先就文藝復興時期黃金時代的來由及運用，做一梗概性的鋪陳。

二、文藝復興時期黃金時代的運用

　　1513年3月9日，在儒略二世辭世三週後，佛羅倫斯首富麥迪奇家族出生的教宗利奧十世（Leo X，本名Giovanni di Lorenzo de' Medici 1475-1521，任期1513-1521）榮登大位。家鄉佛羅倫斯與有榮焉，為新教宗推出遊行慶祝熱鬧活動。在一共6輛遊行車伍的最後一輛上，有一枚碩大的渾天儀，上面躺著一名垂死者，在這名垂死者的身上，則站著一位金色的裸體男孩。這個意象並不難理解，歷史學者Harry Levin就此寫道：渾天儀上垂死者，「……代表鐵器時代的大限與結束；新教宗的登基，則意表黃金時期的復甦與新生[6]。」那名金色裸體男孩，換言之以擬人化方式露出，代表黃金時代。

　　義大利文藝復興15、16世紀時，重新發掘古典文化中的黃金時代，並將之發揚光大。 在《文藝復興黃金時代的神話》（*The myth of the*

6　引言原文如下：、、、representing the revival of the golden age and the end of the iron age, which expired and was reborn through the election of the pope.取自Levin（1969），p.39-40。

golden Age in the Renaissance）一書中，上引哈佛歷史學者Harry Levin，勾勒其脈絡及發展軌跡說到，黃金時代本質上是一個文學主題（a literary subject），源自古希臘羅馬神話以及文學，代表著作包括古希臘赫西歐德（Hesiod，活躍於西元前七、八世紀）《工作與時日》（*Works and days*）、維吉爾（Vergil, 70-19 BC）〈第四田園詩〉（Fourth eclogue）、賀拉斯（Horace, 65-8 BC），以及中古時期改編自奧維德（Ovid, 43 BC-17）《變形記》（*Metamorphoses*），廣為盛行的《道德化奧德維》（*Ovid moralisee*）。義大利文藝復興初期人文三傑詩篇，據以發揚，尤以但丁（Dante Alighieri, 1265-1321）《神曲》史詩巨作，為其中的代言人。（Levin, 1969）他們共同接受一種史觀，亦人類發展史為一循環週期性結構，歷經金、銀、銅、鐵四個時期。

義大利文藝復興將古羅馬文學主題「黃金時代基督教化」（Christianization of golden age），前原罪時期，天堂伊甸園純真無邪時代與古典時期黃金時代接合為一。1513年3月9日，佛羅倫斯為教宗利奧十世登基所推出的遊行車座上，那名「意表黃金時期的復甦與新生」的那位金色裸體男孩，其文本來自於維吉爾〈第四田園詩〉所載，出自羅馬女預言家庫梅（Cumaean Sibyl）對於未來拯救眾生，天降明君的一則預言。奧古斯丁在《上帝之城》（第十卷27章、第十八卷23章）提及此事；但丁在《神曲》（煉獄28：139-44）亦然。即至文藝復興時期，庫梅的預言內容移轉為針對耶穌基督降臨的預告，已不可動搖。西斯汀天庭壁畫上，庫梅以年邁粗獷的身姿現身，設置在象徵瑪利亞誕生、教會誕生，上帝『創造夏娃』壁畫的右側，見證此一文化接軌的發展。

不過，黃金時代，並非教宗利奧十世個人的專屬，他的父親羅倫佐‧麥迪奇（Lorenzo de' Medici）、教宗尼古拉五世（Nicholas V, 1397-1455，任期1447-1455）、思道四世、以及儒略二世等人，在文藝復興時期文人妙曼詞藻刻劃下，咸屬黃金時代榮耀冠冕的承載者。1506年，在教宗儒

略二世收復波隆那、佩魯奇亞教廷失地後，羅馬詩人納果紐斯（Johannes Michael Nagonius，c.1450-c.1510）在獻給教宗的詩集中寫到：「為儒略二世歡呼！沒有人，再野蠻、再粗俗、再怪誕，可以阻止你得到榮耀、光輝、讚美及永恆[7]。」（Stinger, 1985, p.109）稍早1503年，儒略二世登基時，紅衣主教也是重量級詩人汴博（Pietro Bembo, 1470-1547）也說到，前任教宗的駕崩，代表鐵器時代的結束，「在儒略二世領導下，……彌賽亞般的和平統治與蜜汁奶水，在大地川流不息將會到臨。」（under Julius would come, …the messianic reign of peace and the land flowing with milk and honey.）（Stinger, 1985, p.298）

從今天角度回顧文藝復興黃金時代的重返，文藝復興文學史學者John S. Mebane饒富意義的說，在人類史上，黃金時代其實多數時候，是一則神話，它「用來定義當下時代的缺陷，為一負面性詞語。… 不過，在文藝復興時期，它經常被正面地使用，指涉當下重要的成就，以及眼前未來可見的諸種可能[8]。」

文藝復興黃金時代，易言之，非中性詞語，含帶高度政治性色彩，反映文人騷客對於統治主事者殷切的期盼，亦「眼前未來可見的諸種可能」最終的實現。如瑞士歷史學者，更為透徹的說，「如眾所周知，文藝復興人們，發展出一種製造神話的品味，其中含帶政治宣傳觀點。」（As we Know, Renaissance folk developed a taste of myth-making with a view to political propaganda.）（Bietenholz, 1994, p.210）不過，這位瑞士學者也冷靜的提醒到，但這絕非文藝復興時期的專利，早在古羅馬西塞羅的修辭學中，「奉承本身已是一個令人興奮的操作。」（flattery itself was an exciting exercise）（Bietenholz, 1994, p.211）言下之意，黃金時代神話製造，由來已久，跨越時空及文化，為政治文化的共相。下面進入考察教宗

7　引言英譯文如下：rejoice Julius II! There exists no people so barbarous, so uncivilized, so alien as to prevent your attainment of glory, fame, praise and eternity!取自Charles L. Stinger（1998），p.109。
8　引言原文如下：……is used negatively, to define faults of present age… but in the Renaissance, it was often used positively to point to the accomplishments of the present and the possibilities of the immediate future.取自Mebane（1992），p.13。

儒略二世黃金時代前，此一歷史現實，做一簡扼梳爬自有其必要。

　　同樣，1513年，儒略二世辭世那年，傳由荷蘭人文主義學者德西德里烏斯·伊拉斯謨（Desiderius Erasmus von Rotterdam, 1466-1536）所寫《驅逐儒略二世於天堂之外》（*Dialogus, Iulius exclusus e coelis*）一書中，極盡諷刺能事，細數儒略二世背反上帝諸種行徑，在此也做一提。（Stinger, 1985, p.207-208）

三、1507年維泰博「黃金時代」講道詞

　　奧古斯丁修會（Order of the Augustine）總執事吉爾斯·維泰博1507年12月21日，在梵諦岡聖彼得教堂發表〈黃金時代〉（De Aurea Aetate）一篇講道詞，為今天有關教宗儒略二世黃金時代論述，最完整的史料。起因於葡萄牙國王曼紐爾一世（Manuel I, 1495-1521）稍早在印度洋遠征的凱旋歸來，為基督教帝國，開疆闢土，卓然有功，教廷因而特推出三天盛大感恩祭慶典活動，包括遊行車隊、戲劇展演、聖骸示眾、下赦免罪等。維泰博聖彼得教堂那講道詞，是該項活動項目之一。

　　維泰博該篇〈黃金時代〉講道詞，公開發表後備受好評，也應教宗之請，完成紙本。美國近代宗教史學者歐馬利（John O'Malley）事隔四百年後，於葡萄牙埃武拉公立文獻圖書館（Biblioteca Publica e Arquivo Distrital of Evora）有幸發掘出土，於1969年以〈儒略二世時代下基督教黃金時代的實現〉（Fulfillment of the Christian golden age under pope Julius II）專論一篇公諸於世，為文藝復興盛期，原本鮮少為外界所知的羅馬教廷神學，打開新頁[9]。（O'Malley, 1969）

　　依據古羅馬黃金時代，金、銀、銅、鐵，4個循環週期概念所書寫，維泰博「黃金時代」文本中，將基督教歷史演進綜括分為4個黃金時代，

9　牛津學者文德1944年〈聖帕尼尼與米開朗基羅〉（Sante Pagnini and Michelangelo）一文中，業已提及維泰博深受教宗儒略二世所倚重，惟對1507年底〈黃金時代〉講道詞，因當時尚未出土，仍不詳。參見Wind（1944），p.211-246；Wind（1951），p.41-47。

依序為：1）光使者路西法星晨時代、2）亞當伊甸樂園時代、3）亞努斯（Janus）及伊特拉斯坎（Etruscans）時代、4）彌賽亞救世主耶穌基督時代。而第4個最後的黃金時期，依維泰博之見，便是在教宗儒略二世治理期時，最終實現與完成。

誠如學者歐馬利說，維泰博黃金時代論述，具有濃厚天啟神秘及預言色彩，維泰博「他毫不遲移，將聖經記載運用到自己的當代上。」（he was not at all hesitant to apply Scripture to the events of his own day.）（O'Malley, 1969, p.273），亦是將聖經經文，直接回饋至教宗儒略二世天命治理上。其中最具代表性的案例，當屬維泰博摘引〈以賽亞〉6章1節：「當烏西雅王崩的那年，我見主坐在高高的寶座上。」（以賽6：1）所做的逐字詮釋。他說「烏西雅王崩」這句經文，意指前教宗庇護三世（Pius III，本名Francesco Todeschini Piccolomini, 1439-1503）登基不到三週，旋駕崩辭世；就「我見主坐在高高的寶座上」這句話，維泰博則說，其實先知以賽亞「他想說的是，我看到儒略二世，崇高至上的祭司，在烏西雅王逝世後，登上我們信仰的寶座[10]。」維泰博接著表示，對於〈以賽亞〉經文接續寫到的「高高的」寶座，第一個「高」high，指的是「高聳雲天神殿的修建」（the high restoration of the Temple）；第二個「高」，為「崇高」lofty，意指基督教「帝國版圖，憑藉葡萄牙軍隊有了擴張。」（the Empire increased by the Portuguese armies.）（Boulding, 1992, p.264）

維泰博摘引《舊約》另一則記載，也跟聖彼得教堂興建也關，它出自〈德訓篇〉50章所載：「敖尼雅的兒子，大司祭息孟，在世時，修理了上主的殿宇；在位時，鞏固了聖殿。雙層的牆垣，聖殿周圍高大的支柱，都是他建造的。」（德訓50：1-2）維泰博對此則表示到，這段經文不難解釋，它預告儒略二世遵循天主正道，繼承使徒彼得遺緒，在拜占庭帝國及耶路撒

10 引言英譯文如下：He wished to say, I saw Julius II, pontifex Maximus, succeeding Ozias at his death and sitting down on the throne of our religion. 取自Boulding，（1992），p.229。

冷淪陷後，啟動聖彼得教堂興建的宏偉事業。（O'Malley, 1969; Martin, 1992, p.222-310）

　　跟本文關係相對更為密切的是，維泰博在該講道詞中，提到第3個黃金時期，也便是有關羅馬古神亞努斯與伊特拉斯坎的時代。亞努斯（Janus）為古羅馬在地神祇之一，職掌戰爭與和平、太初與終結，為一雙面的守護神，普遍認知他是伊特拉斯坎文明的始祖。古羅馬有一座最早的亞努斯神廟，所在之地是以他所命名的亞努斯山丘（Janiculum Hill），即後梵諦岡的所在地。亞努斯做為雙面的守護神，在古羅馬傳世錢幣上，正面為他的雙面肖像，反面為一艘銅船。這一艘銅船，大有來歷也致為關鍵，因據中古12世紀傳奇所載，挪亞跟家人走出方舟後，改名為亞努斯，後來到義大利伊特拉斯坎，而他所乘坐的載具便是這艘銅船。循此，維泰博主張伊特拉斯坎文明邁入黃金時代，便是在挪亞／亞努斯全力投注智識化教育、開發豐饒物資、提升心靈下所輝煌開啟的。

　　挪亞／亞努斯的合體觀，約於1494年前後，透過道明教修士阿紐斯（Annius of Viterbo, 1432-1502）的考古撰述以及推廣進入羅馬教廷。（Rowland, 2013, p.1125-26）維泰博全盤採納，也從中建立新的橋樑，他說：「亞努斯伊特拉斯坎的寶座，現由尊榮的您[指儒略二世，筆者按]所坐擁。」（the Etruscan throne of Janus, which Your Holiness now occupies），因為，維泰博繼續說：要不然「天啟的神諭，為何安排一艘銅船模型，藏放在亞努斯的神廟？……無非是為了讓亞努斯山丘上的梵諦岡，把最神聖的基督律法，傳播到世界的盡頭[11]。」

　　在古代希臘羅馬所有的神祇中，亞努斯是奧古斯丁讚譽有加，也最樂於接納的一位。（Joost-Gaugier, 1984, p.116）在《上帝之城》一書中，奧古斯丁運用相當篇幅，談論這位在羅馬上古史，象徵開始與結束的雙面神，

11　引言英譯文如下：Why did divine providence arrange that a bronze model of a ship should be hidden in Janus' Temple, … if not because the Etruscan hill of the Vatican was to send the most holy laws of Christ to the end of the earth. 取自 Boulding（1992），p.229。

如何為人們帶來了和平、安定與繁榮[12]，他不諱言的甚至表示：「據我所知，他可能是無罪地生活著，沒有犯過任何公開的和秘密的罪行。」（《上帝之城》第7卷4章，頁169）

奧古斯丁對於古羅馬這位神祇無罪的推斷，等同將他置入天堂伊甸園中，對於後世產生影響。維泰博是文藝復興時期奧古斯丁思想的代言人，他所揭櫫的挪亞／亞努斯合體觀，換言之，並不違背奧古斯丁的觀點。而此一挪亞／亞努斯合體的思維，對於維泰博而言，十分重要，這是他建立基督教新史觀的基礎。

因為挪亞來到義大利後，為伊特拉斯坎文明黃金時期奠基，再又出於梵諦岡正位在亞努斯山丘上，便跟代表舊律法聖城耶路撒冷因而產生系譜上的關連。如維泰博所說，「亞努斯伊特拉斯坎的寶座，現由尊榮的您所坐擁」，而其目的不外在「為了讓亞努斯山丘上的梵諦岡，把最神聖的基督律法，傳播到世界盡頭」。基督教新世界遠洋疆域版圖的擴張，換言之，屬於天主恩典精心安排計畫之一。

亞努斯此外，跟基督教還有一個密切脈絡，在此也不應漏過。羅馬古神祇亞努斯，除了被視為是晚年的挪亞之外，他也跟耶穌使徒彼得關係匪淺，因握擁「天國鑰鎖」聖彼得的殉道之地，正位在梵諦岡亞努斯山丘上，亦亞努斯古神廟的所在地[13]。1506年儒略二世大興土木改建聖彼得大教堂，堅持重返亞努斯山丘的梵諦岡的原因之一，便是出於該地為聖彼得安葬的原址所在。對此，1968年出土維泰博講道稿的美國學者歐馬利便說：「亞努斯與使徒彼得，咸為鑰鎖的持有者，他們平行關係太過於明顯，維泰博不可能遺漏，⋯這也確認，在最遠古的時代，梵諦岡已致獻給了基督教信仰[14]。」此

12 另參奧古斯丁《上帝之城》第7卷7-10章，針對亞努斯所做的闡釋及跟天神朱比特殊異性上的比較。

13 關於聖彼得在亞努斯山丘殉道的經過，以及跟挪亞的關係，在1502年布拉曼圖完成文藝復興盛期建築冠冕，蒙托里歐聖彼得教堂（San Pietro in Montorio）圓頂小神廟（Tempietto）裡有一罕見也珍貴的圖例。興建在聖彼得殉道遺址的該神廟，祭壇作品為聖彼得坐姿雕像，臺座上鑲嵌有兩塊浮雕，分為『聖彼得殉道圖』以及挪亞的『大洪水』，相當程度反映了聖彼得跟挪亞橋接的意向，也跟亞努斯有關，見證維泰博，挪亞／亞努斯／使徒彼得三人合體的關係。參見Freiberg，（2014），p.115-117，p.256-257，圖版92。此一觀點，在維泰博之前，透過人文學者安紐斯（Annius of Viterbo, c.1432-1502）1494年的著述，業已受矚目。1499年至1502年安紐斯曾接受教宗亞歷山大六世徵召，為教廷神學家。參見Rowland（1998），p.53-59、（2014），p.1117-1129、（2016），p.433-445。

14 引言原文如下：The parallel between Janus and Peter as key bearers was too obvious for Giles to miss, … a confirmation that the Vatican was from the most ancient times consecrated for Christianity. 取自O'Malley，（1969），p.124。

一系譜脈絡源流，維泰博十分清楚，如他說：「1500年以來，跟250多位的教宗、以及無以勝計基督徒及國王皇帝之後，您，惟有您站出來，……[興建]最神聖殿宇的屋頂，直達天堂[15]。」

　　維泰博黃金時代的講道稿，自1969年美國宗教史學者歐馬利的出土後，西斯汀天庭壁畫研究，有了新視窗。學界最常援引沿用的，自屬挪亞及其家族，在西斯汀天庭上〈創世記〉壁畫3-3-3結構中，挪亞家族生平事蹟，佔了3則敘事：『挪亞祭獻』、『大洪水』、『挪亞醉酒』等圖像，跟前面3幅天主創造宇宙天地世界，以及3幅創造亞當夏娃及其墮落，分庭而立，一如美國著名文藝復興史學家 Ingrid D. Rowland 綜括說：「米開朗基羅西斯汀小教堂的天庭上，以創作宇宙人類宏偉的救贖史開啟，以挪亞3則敘事收尾：包含方舟的登陸、挪亞醉酒、挪亞感恩祭，……亦為教會、聖餐酒、及彌撒的前導[16]。」而其底層，尤其挪亞的感恩祭，意在凸顯伊特拉斯坎文明的貢獻。

　　挪亞／亞努斯脈絡的建構，是維泰博基督教宏偉史觀的一部份。繼亞努斯第三個黃金時代之後，維泰博進入耶穌基督降臨所開啟的救世與福音紀元，也便是第四個黃金時代，依他之見，這個黃金時代是在教宗儒略二世治理期，得到最後的實現。本書下面最後一小節，將從維泰博講道詞中，就此再閱讀及檢視。

四、教宗黃金時代的逆返與抵制

　　身為神學家、人文學者、本身也是詩人的維泰博，在講道詞發表後，1507年為儒略二世拔擢為奧古斯丁總教團長。1512年第五屆拉特朗大公會時，維泰博銜命為大公會發表開幕致詞，深受儒略二世倚重，由此可見一斑。

15 引言原文如下：post mille ac quingentos annos, post tot Christianos et im peratores et reges, unus ipse, luli secunde, surrexeris,… ut sacratissimi templi fastigium ad coelum. 參見John W. O'Malley（1968），p.179。引言英譯文如下：You, after more than 250 popes, after 1500 years, after so many Christians and Emperors and kings, you and you alone … will build the roof of the most holy temple so that it reaches heaven. 取自Graham-Dixon（2008），p.31。

16 引言原文如下：Michelangelo's Sistine Chapel ceiling begins its great chronicle of human salvation with the creation of the universe, and ends with three stories about Moah: the anding of the Ark, the drunkenness of Noah, and his sacrifce of thanksgiving, … the precursors of the Church, the sacramental wine, and the Mass. 取自Rowland（2014），p.1126。

維泰博1507年在聖彼得教堂講道詞中，如上述，針對1506年4月儒略二世啟動聖彼得教堂的重建工程計畫，推崇備至。他透過《舊約》〈德訓篇〉記載，「敖尼雅的兒子，大司祭息孟，在世時，修理了上主的殿宇」，來預告教宗儒略二世興建聖彼得大教堂的宏偉計畫，不單只是「修理了上主的殿宇」，而且由於興建案，教宗敲定的建地所在，正是聖彼得殉道的原址，便跨越了過去所有的廟宇，如前引，「1500年以來，跟250多位的教宗、以及無以勝計基督徒及國王皇帝」，最後是教宗儒略二世興建高聳雲天的大教堂讓「古希伯來聖殿在聖彼得所在地重生。」（a rebirth of the Hebrew temple in the house of Saint Peter.）（Kempers, 2013, p.393）

　　維泰博在講道詞中，以西元前2世〈瑪加伯〉書卷記載的耶路撒冷大祭司敖尼雅，來做為跟教宗連結、預告的對象，也事出有因。因長達30多年，教宗儒略二世為羅馬聖彼得腳鏈教堂的宗座，而該教堂珍藏「聖瑪加伯殉道七勇士」的聖骸，如前述及，維泰博對此不可能不知。接著他便說：大祭司敖尼雅的名字Onias，在字源上，一如「神聖作者，… 教父杰洛姆與奧瑞根正確的解讀，意謂天主的憂愁[17]。」那麼「天主的憂愁」做為敖尼雅名字的含意，維泰博表示，這屬於「神聖的預言」（Holy prophecy）。因敖尼雅一生遭遇外族殖民與守護聖殿兩大考驗與折難，而教宗儒略二世也不例外，在登基前面對各種煎熬與試煉：「因選拔登上大位者的，哪一個像您一樣，曾遭到更多的叛變、災難、流亡、與敵對局勢[18]？」如維泰博說到。

　　耶路撒冷大祭司敖尼雅，跟教宗二世的對話與認同關係，前文業做指出，見話西斯汀天庭上圓牌壁畫『驅逐赫略多洛斯』一作，之後拉斐爾在梵諦岡「赫略多洛斯廳」中，也做了同名壁畫的處理。（圖三十六）在該大型壁畫的後景上，耶路撒冷大祭司敖尼雅，跪拜於祭壇前，祈求神助。教宗儒略二世也現身在壁畫左側輦輿上，他目視及認同的對象，正是後景上的敖尼雅。

17 引言英譯文如下：the Holy authors… Saint Jerome and Origen interpret this name correctly, as the grief of the Lord.取自Boulding（1992），p.264。
18 引言英譯文如下：For among those elected to that rank, who ever suffered more rebellions, calamities, exiles, and adverse circumstances than you? 取自Boulding（1992），p.264。

這些顯見的，可以說明，西斯汀天庭圓牌當中，5幅壁畫取材自《舊約》〈瑪加伯〉記載，跟維泰博1507年的講道詞不無關係[19]。

維泰博在1507年講道詞中，最後針對橡樹橡果，也做了充分與完整的論述。一如古代羅馬詩人維吉爾跟中世紀神學大儒阿奎那一前一後所說，承襲此一傳統的維泰博，也主張橡樹是人類史上第3個黃金時代的典型代表樹木，而橡果，則是黃金時代人們享用不盡的果實（Matin, 1992, 230）。不過，不同於匯整橡樹橡果6個含意的兩位藝術史學者，維泰博獨樹一幟，從哲學、物理、神學的角度，做了整合性詮釋。依他之見，黃金時代的橡樹，從主幹發芽長成共有4枝。這4枝是構成世界主要生理物理的基本成份，包括代表世界的4元素：土、水、風、火光；代表人類的4情欲：恐懼、厭倦、樂趣、與貪慾，以及控管人類的4人格特質：力量、節制、真理、正義。

維泰博上面所提的橡樹3重觀，結合自然物理界、人類內在情感、跟人格的本質，關涉人類跟宇宙的本源，也回應教宗家族紋章，一株橡樹生出4枝幹的造形。（圖四十一）維泰博進一步也再說到，真正擁有橡樹正面能量特質的人類，他們的「靈魂充滿神性的黃金」（souls are filled with divine gold），誠如葡萄牙國王曼紐爾一世開疆闢土，遠征天涯海角，拓張基督教遠洋版圖之時，身邊便是攜帶著教宗橡樹黃金的橡果（golden acorns），因惟有如此，方才獲得到凱旋勝利，「因為當您的橡樹金枝現身時，諸眾君主王國一一臣服了，好像他們渴望被征服，被金枝所吸引，期待裁剪下一枝金色的人生[20]。」不僅止如此，維泰博對於第4個黃金時期，也再接著說，從

19 維泰博該講詞中，點名了教廷兩名敵人，「一是敘利亞及大馬士革的國王，一是自稱亞洲與希臘的皇帝。」（One is the king of Syria and Damascus, the other marks himself emperor of Asia and Greece.）（Boulding, 1992, p.263）10面圓牌壁畫作品中『尼卡諾爾之死』以及『安提約古墜落馬車』兩幅畫，對焦在古塞琉帝國兩名異教徒上，一位是褻瀆神明撒旦的化身；一位是反基督，有呼應與詮釋的空間。同時期，於1506至1508年間，維泰博在另一份文獻中，提及以利亞及以利沙兩位《舊約》著名先知。天庭上，兩人都現身，屬他們的圓牌為『以利亞升天』及『以利沙治癒乃縵』兩件作品。針對前者以利亞，維泰博強調他升天乘坐火輪車時，法衣傳世間跟宗徒繼承有關。後者以利沙，維泰博則提及以利沙應傑利柯（Jericho）人民之請，將鹽倒在河裡，潔淨河水經過（列王下2：19-22）。後面這一神蹟，進入傳統視覺圖像中，有『以利沙潔淨傑利柯河水』（Elisha purifying water of Jericho）以及『以利沙潔淨井水』（Elisha healing the well）兩種表現方式，主題咸涉入聖洗禮聖事範疇，此處提出供參。參見O'Malley（1972），〈人的尊嚴、上帝的愛、與羅馬的命運〉（Man's Dignity, God's Love, and the Destiny of Rome），p.389-416。另參Stinger（1998），p.389-416。

20 引言英譯文如下：… for when the golden branches of your oak tree made their appearance, kingdoms yielded as though they were longing to be conquered attracted by the gold of its branches and hoping to cull from it a golden life.取自Boulding（1992），p.255。

橡樹的4枝，再生出《舊約》〈以西結〉經書所載的4活物、《新約》4大福音、基督12使徒，他們不畏艱難困頓，將基督福音傳播至世界各個角落，教化人心，啟迪心智。而這一切的神秘異象，充滿基督福音，也浸漬在黃金橡樹的榮耀中。（Martin, 1992）

維泰博在講道詞中，對於教宗家族徽章橡樹及橡果象徵意義的闡釋，十分周延。橡樹既是第3個黃金時代典型代表樹木，也是基督降臨後第4個黃金時代的聖樹。基督教帝國閃耀發光，版圖拓張，無遠弗界，建立在耶穌12使徒披荊斬棘長途跋涉四處宣教的基礎上。他們將基督拯救世人的福音傳播到天涯海角。若非如此，葡萄牙國王曼紐爾一世如何足以讓遠方原民，「渴望被征服，被金枝所吸引」的想望，得以成真與實現？

本文上面考察了10〈金銅圓牌〉系列內在題旨，包含兩序列意涵。第一序列屬於本身含意，主在凸顯教宗精神牧首與世俗威權統帥身份，感知天主創世造人安排，堅守信仰聖三核心價值，也戮力守護教會，凡竊盜者、略奪者、異教徒、反基督力等惡勢力，遭剷除，從戰鬥教會出發，臻及至勝利教堂。在第2序列的意義上，則是關涉天主的恩典與慈愛，10〈金銅圓牌〉在20位神界天使守護及接引下，透過代言天堂生命之樹，橡葉花環橡果加持下，橡樹最終便成為閃閃發光的金色枝幹，黃金時代也得到實現。正如維泰博所述，「當您的橡樹金枝幹現身」時，基督教帝國世界「金色人生」被應許及實現了。這是儒略二世天命與神諭所在。

不過，這一個屬於教宗儒略二世黃金時代的方案，做為10〈金銅圓牌〉系列壁畫的內在涵意，它在視覺平台端上，並未能一一兌現。從各種跡象顯示，米開朗基羅對於這個針對教宗歌功頌德，由勝利教會再進入黃金時代的創作案，做了個人化充分與全面的抵制。初始10〈金銅圓牌〉兩張設計圖稿，到後來天庭落成，圓牌跟左右兩側的天使，不論在主從關係、視覺互動以及重要性上，都有著戲劇性的翻轉與落差，此為其一。其二，在〈金銅圓牌〉壁畫繪製實務過程中，米開朗基羅讓絕大多數的圓牌，交由助手圖繪，

也透露他保留的態度，甚含帶劃清界線的姿態。近祭壇端4幅圓牌壁畫品質低落，米開朗基羅就此便毫不在意了。

10〈金銅圓牌〉系列壁畫，在天庭上，是一組另類異質、非典型的創作。在米開朗基羅拒絕加持下，它們的審美感知，視覺質性，大大的受到衝擊，既無法吸引人們注意，學界過去至今對之，也始終興趣缺缺。教宗黃金時代的創作案，即便有著維泰博堂皇大敘事做為襯底，然在米開朗基羅抵制下，受到遮蔽與逆轉。

不過，誠如晚近文藝復興史研究指出，「互動溝通事件」（communicative events）對於當時藝術蓬勃發展，底層扮演一定角色。初始，米開朗基羅說服教宗，擱置耶穌12使徒的委託案。之後，他將兩側守護圓牌的天使，幻化為無與倫比卓絕的古典俊秀裸體少年，其翻轉過程中，與教宗多次協商以及互動溝通不無關係。教宗黃金時代的創作案，米開朗基羅運用藝術本位手段，做了介入及抵制。而此一策略，在維泰博「黃金時代」講道詞襯托下，尤顯彌足珍貴。

結語

　　本書以西斯汀天庭10面〈金銅圓牌〉系列內在題旨為主題，進行學術性的研究考察。從基督教傳統「解經四義」、基督教早期教父奠定的預表論神學、傳統圖像學以及圖像詮釋學等方法取徑進入，同時擷取當代學界研究成果、廣徵文藝復興盛期凱旋勝利遊行視覺文化史料、奧古斯丁《上帝之城》創世記神學觀、教廷首席神學家維泰博《黃金時代》講道詞等古代文獻，循序做釐析以及考察下，得到研究成果。

　　做為西斯汀天庭上3大歷史性敘事創作之一，也是唯一一組大量塗敷金色的創作系列，10面〈金銅圓牌〉壁畫，根據本研究結論，是以文藝復興盛期「武士教宗」儒略二世，亦天庭壁畫創作案的委託者，為底層表述宣頌的對象。呼應奧古斯丁雙子城神學觀，擁有雙核心結構，10面圓牌壁畫4面勾勒宗教精神權威，率諸眾主教團宣認聖三信仰與聖洗禮救恩執事；6面圓牌刻劃宗教權威，在戰鬥教會信仰保衛戰之下，蒙天主榮寵與恩典的安排，贏得凱旋勝利，也在橡樹天堂之樹的庇蔭下，帶領基督教帝國入黃金時代，此為10面〈金銅圓牌〉壁畫系列題旨內涵所在。

　　本書此一研究成果，跟西方學術界過去百年來針對於10面〈金銅圓牌〉壁畫所提觀點，包括「三主題說」、「但丁神曲說」、「新柏拉圖人本主義觀」、「基督聖體說」、「十誡律法說」、「行為準則說」、「信仰主」、「米開朗基羅自創說」等提案，有著殊異性以及更新，提供學界審視以及評論。而就西斯汀天庭總體壁畫研究而言，本書研究成果相信亦具若干參考價值。

西方藝術史權威學者貢布里希，在1961年回溯文藝復興時期黃金時代源頭時，曾指出佛羅倫斯麥迪奇家族，為最早運用黃金時代彌賽亞君王（messianic Ruler）的發源地，而其標的不外在政治宣傳。就其操作模組，貢布里希也説到，它是將一個「現實模型」（pattern of reality），成功的置入，讓其犧牲者浸漬其中，而混不知其他現實的存在，日復一日愈發難以自拔。（Gombrich, 1961, p.307）

　　貢布里希在他〈文藝復興與黃金時代〉（Renaissance and Golden Age）該篇論文中，所指涉的不單是文藝復興時期黃金時代的復甦、崛起、與應用，同時也對過去文藝復興史家，就黃金時代的觀視以及傳播，做了回顧與反思，語重深長，引以為戒。

　　米開朗基羅擁有天縱之才，生命軌跡也獨樹一格，一生互動交往對象，非泛泛之輩，或為文藝復興盛期權重一時政治威權人士、或為前沿指標性的人文學者。對於世局詭譎險惡，較一般人體會與認識，因而更多也更深刻。不到20歲，目睹麥迪奇家族分崩離析；新柏拉圖學院兩位精神導師：撰寫文藝復興人文主義宣言《論人的尊嚴》年輕作者皮科·米蘭多拉、以及啟迪文學靈感的詩人波里切亞諾，先後離奇身亡。後1498年，所心儀的道明修士薩沃納羅拉，也遭教廷公開火刑處死。再加上，當時義大利政局動盪不堪，豪門侯爵林立，內鬥不斷。德法西班牙君王外來勢力入侵，盤據四地，相互傾軋，他都一一看在眼裡。

　　西斯汀天庭上10面〈金銅圓牌〉跟教宗黃金時代有關的這個創作方案，換言之，在創作題材上，米開朗基羅雖然無法推辭，但他以藝術手段做出個人的抵制。一方面他讓助手施作，對於風格品質並不在意；另一方面，他成功的在視覺上轉移焦點，讓圓牌為主，左右天使為輔，如倫敦及底特律草圖中所示，從尺幅上跟美學造形上去做翻轉。10面〈金銅圓牌〉在西斯汀天庭曠世卓絕壁畫當中，過去至今鮮少有人聞問，所有目光聚焦在古典俊秀裸體少年身上，見證米開朗基羅對於教宗黃金時代創作案，拒絕背書，藝術中心論的策略奏效。

10面〈金銅圓牌〉壁畫系列，在今天西斯汀天庭壁畫上，雖然肩負宣講教宗黃金時代的堂皇大敘事，但卻能夠遠離歷史回眸的嘲諷，這是米開朗基羅個人意志的展現，他對於教宗黃金時代的非現實性，及其底層其實對於天主恩典的僭越，了然於心所致。

　　本書從學術研究介面做考察，穿越歷史，一窺西斯汀天庭10面〈金銅圓牌〉壁畫背後底蘊，以及多文本交織下的原貌。10面〈金銅圓牌〉壁畫系列，其視覺可見化的表現，除了少數圓牌，異質也另類，但在內容主題端上，囊括神學、政權、教權於一身，有著繁複與深刻的訊息傳達，便反映基督教神學文論深厚底蘊及淵遠流長。10面〈金銅圓牌〉壁畫，如鏡象般，映照文藝復興盛期羅馬教廷文化，包括基督教新史觀藍圖的再造與想望、教宗凱旋勝利遊行活動的多元文化特色、以及米開朗基羅以藝術抵制教宗黃金時代的策略運用等等，這些期待有助於我們對於西斯汀天庭壁畫，多個面向上進一步的了解。

參考書目

一、歷史文獻書目

- Augustine of Hippo. *Confessiones*. http://www.thelatinlibrary.com/august.html
- Augustine of Hippo. (1991). *Confessions*. Henry Chadwick. (Trans.). New York: Oxford University Press.
- Augustine of Hippo. *De Trinitate*. http://www.thelatinlibrary.com/august.html
- Augustine of Hippo. *De Civitate Dei*. http://www.thelatinlibrary.com/august.html
- Augustine of Hippo. *City of God*. Marcus Dods. (Ttrans.). http://oll.libertyfund.org/titles/2053
- Augustine of Hippo. (1991). *The Trinity*. Edmund Hill, O.P. (Trans.). Hyde Park, New York: New City Press.
- Augustine of Hippo. *Enchiridion de Fide, Spe et Charitate liber unus*. http://www.augustinus.it/latino/enchiridion/index.htm
- Augustine of Hippo. (1955). *On Faith, Hope, and Love*. Albert C. Outler (Trans. & Ed.) http://www.tertullian.org/fathers/augustine_enchiridion_02_trans.htm#_edn110
- Augustine of Hippo, *Questionum in Heptateuchum Libri Septem*. http://www.augustinus.it/latino/questioni_ettateuco/index2.htm
- Condivi, A. (1553). *Vita di Michelangnolo Buonarroti Raccolta per Ascanio Condivi*. Roma: Blado.
- Condivi, A. (2009). *Vita di Michelagnolo Buonarroti raccolta per Ascanio Condivi, Condivi da la Ripa Transone, (Roma 1553)*. Charles David, (Ed.). ebook. Fontes 34. Library of University Heidelberg.
- Gregory VII. (1865). Dictatus papae, In Philipp Jeff. (Ed.). *Monumenta Gregoriana*. (pp.174-176). Berolini: Weidmann. https://archive.org/stream/monumentagregor00churgoog#page/n194
- Michelangelo Buonarroti. (1965-1983). *Il carteggio di Michelangelo: Edizione postuma di Giovanni Poggi*. Paola Barocchi and Renzo Ristori (Eds.). 5 vols. Firenze: Sansoni.
- Michelangelo Buonarroti. (1988-1995). *Il carteggio indiretto di Michelangelo*. Paola Barocchi, Kathleen Loach Bramanti, and Renzo Ristori (Eds.). 2 vols. Firenza: Studio per Edizioni Scelte.
- Michelangelo Buonarroti. (1875). *Le Lettere di Michelangelo Buonarroti, edite ed inedite, Pubblicate coi ricordi ed i contratti artistici*. Gaetano Milanesi (Ed.). Firenze. (rep.1976)
- Michelangelo Buonarroti. (1970). *Ricordi di Michelangelo*. Lucilla Bardeschi Ciulich and Paola Barocchi. (Eds.) Firenza: Sansoni.
- Michelangelo Buonarroti. (2005). *I Contratti di Michelangelo*. Lucilla Bardeschi Ciulich (Ed.). Firenza: Scelte.
- Michelangelo Buonarroti. (1960). *Rime di Michelangelo*. Enzo Noe Girardi. (Ed.). Bari: Laterza.
- Saint Augustine. (1959). *The Fathers of the Church. A new translation*, Vol. 38. M.S. Muldowney. (Trans.). Washington, D.C : Catholic University of America Press. https://archive.org/details/fathersofthechur009512mbp
- Vasari, Giorgio. (1986). *Vite de'più eccellenti pittori, scultori e architettori italiani, da Cimabue insino a' tempi nostri: nell'edizione per I tipi de Lorenzo Torrentini, Firenze 1550*. Luciano Bellosi & Aldo Torrentino, (Eds.). Torino: Einaudi.
- Vasari, Giorgio. (1997). *Le Vite de'più eccellenti pittori, scultori e architettori: nell'edizione del 1568 edita a Firenze per I tipi della Giunti*. Maurizio Marini, (Ed.). Roma: Grandi Tascabili Economici Newton.
- Vasari, Girogio. (1998). Michelangelo. In Julia Conaway Bondanella & Peter Bondanella. (Eds. & Trans.) *The Lives of the Artists*. (pp.414-489). Oxford: Oxford University Press

二、中文參考書目

- 羊文漪著（2011）。〈互涉圖像與並置型創作的實踐：16世紀前基督教預表論神學的7種視覺圖式〉，『藝術學報』4月88期，27-62。
- 羊文漪著（2017）。〈《舊約》文本的去/再脈絡化：聖弗里安《貧窮人聖經》耶穌童年時期8則敘事圖像〉，『書畫藝術學刊』6月22期，1-64。
- 羊文漪著（2018）。〈基督神學知識的後製作：聖弗里安《貧窮人聖經》耶穌受難犧牲13則敘事圖像〉，『書畫藝術學刊』6月24期，1-78。
- 但丁著（1984）。《神曲》，朱維基譯，上海：上海譯文出版。
- 《和合本修訂版聖經》，香港聖經公會網站。http://rcuv.hkbs.org.hk/RCUV_2/GEN/9/
- 《思高聖經譯釋本》，香港思高聖經學會網站。http://www.sbofmhk.org/menu2.php
- 奧古斯丁著（2009）。《懺悔錄》，應楓譯。臺北：光啟出版社。
- 奧古斯丁著（2006）。《上帝之城》，王曉朝譯。北京：人民出版社。
- 羅馬教廷信理部特別委員會主編，（2011）。《天主教教理簡編》，李子忠譯。臺北：天主教臺灣地區主教團出版社。
- Mirandola, P. d.（2010）。《論人的尊嚴》（*Oration on the Dignity of Man*），顧超一、樊虹谷合譯。北京：北京大學出版社。

三、一般參考書目

- Alberti, L. B. (2011). *On Painting: A New Translation and Critical Edition*. Rocco Sinisgalli (Ed. & Trans.). Cambridge: Cambridge University press.
- Ames-Lewis, F. (1989). Donatello's Bronze David and the Palazzo Medici Courtyard. *Renaissance Studies*, 3. 235-251.
- Ames-Lewis, F. (1992). Donatello and the Decorum of Place. In F. Ames-Lewis & A. Bednarek (Eds.). *Decorum in Renaissance Narrative Art: Papers Delivered at the Annual Conference of the Association of Art Historians*,. London, April 1991. (pp.52-60). London: Birkbeck College.
- Augustine of Hippo. (1991). *Confessions*. Henry Chadwick. (Trans.). New York: Oxford University Press.

Balas, E. (2002). *An Augustinian revival of Christian mysticism*. Pittsburgh: Carnegie Mellon University Press.

Bambach, C.C. (2017). *Michelangelo: Divine Draftsman and Designer*. New York: Metropolitan Museum of Art.

Bar-Kochva, B. (1989). *Judas Maccabaeus: The Jewish Struggle Against the Seleucids*. Cambridge: Cambridge University Press.

Barnes, B. (1998). *Michelangelo's Last Judgement: The Renaissance response*. Berkeley, Los Angeles & London: University of California Press.

Barnes, B. (2010). *Michelangelo in print: Reproductiion as response in the sixteenth century*. Burlington, VT.: Ashgate.

Barolsky, P. (1990). Metaphorical Meaning in the Sistine Ceiling. *Source: Notes in the History of Art*, 9/2. 19-22.

Barolsky, P. (2003). *Michelangelo and the Finger of God*. Athens, Ga.: Georgia Museum of Art.

Bauerschmidt, F. C. (2013). *Thomas Aquinas: Faith, Reason, and Following Christ*. Oxford: Oxford University Press.

Baxandall, M. (1988). *Painting and Experience in Fifteenth-Century Italy*. Oxford : Oxford University Press.

Beck, J. & Daley, M. (Eds.). (1993). The Sistine Chapel. In *Art Restoration: The Culture, the Business and the Scandal* (pp.63-102). London: John Murray Ltd.

Beck, J. (1990). Cardinal Alidosi: Michelangelo and the Sistine Ceiling. *Artibus et Historiae*, 11. pp.63-77. Reprinted in William E. Wallace (Ed.). (1995). *The Sistine Chapel*. 417-432.

Beck, J. (1991). Michelangelo's Sacrifice on the Sistine ceiling. In John Monfasani and Ronald G. Musto. (Eds). *Renaissance Society and Culture*. (pp.9-22). Reprinted in William E. Wallace (Ed.). (1995). *The Sistine Chapel*. 433-446.

Beck, J. (1988). The Final Layer: L'ultima mano on Michelangelo's Sistine Ceiling. *Art Bulletin*, 70. 502-503.

Beckwith, C. L. (Ed.). (2012). *Reformation Commentary on Scripture. Old Testament 12. Ezekiel, Daniel*. Downers Grove, Ill.: InterVarsity.

Bettenson, H. & Maunder, C. (Eds.). (2011). *Documents of the Christian Church*. Oxford: Oxford University Press.

Bisaha, N. (2004). *Creating East and West: Renaissance Humanists and the Ottoman Turks*. Philadelphia, Penn.: University of Pennsylvania Press.

Blech, B & Doliner, R. (2008). *The Sistine secrets : unlocking the codes in Michelangelo's defiant masterpiece*. London: JR Books.

Bloch, A. R. (2008). Lorenzo Ghiberti, The Arte di Calimala, and Fifteenth-Century Florentine Corporate Patronage. In David S. Peterson (Ed.). *Florence and Beyond: Culture, Society and Politics in Renaissance Italy*. (pp.135-152). Toronto: Centre for Reformation and Renaissance Studies.

Blume, A. C. (2003). The Sistine Chapel, Dynastic Ambition, and the Cultural Patronage of Sixtus IV. Patronage and dynasty. In Ian Verstegen, (Ed.), *Patronage and Dynasty: The Rise of the Della Rovere in Renaissance Italy*. (pp.3-18). Kirksville, Mo.: Truman State University Press .

Borinski, K. (1908). *Die Raetsel Michelangelos: Michelangelo und Dante*. Muenchen: G. Mueller.

Boulding, M. (Trans.). (1992). Fulfillment of the Christian Golden Age under Julius II. In Francis X. Martin OSA. *Friar, Reformer, and Renaissance Scholar: Life and Work of Giles of Viterbo 1469-1532*. (pp.222-284). Villanova, PA: Augustinian Press.

Brandt, K. W. (1992). Michelangelo's Early Projects for the Sistine Ceiling: Their Pratical and artistic consequences. In Craig Hugh Smyth (Ed.). *Michelangelo Drawings*. (pp.57-87). Watshington, DC.: National Gallery of Art. Reprinted in William E. Wallace (Ed.). (1995). *The Sistine Chapel*. 575-588.

Bray, G. L. (1998). *Romans. Ancient Christian Commentary on Scripture: NT 6*. Downers Grove, IL.: InterVarsity.

Bull, G. & Porter, P. (Eds.) (1999). *Michelangelo Life, Letters and Poetry*. Oxford and New York: Oxford University Press.

Bull, M. (1988). The iconography of the Sistine Chapel Ceiling. *The Burlington Magazine*, 130/8. 597-605.

Buschhausen, H. (1980). *Der Verduner Altar : das Emailwerk des Nikolaus von Verdun im Stift Klosterneuburg*. Wien: Ed. Tusch

Butler, K. E. (2009). The Immaculate body in the Sistine Ceiling. *Art History*, 32/2. 250-289.

Careri, G. (2013). *La torpeur des Ancêtres : juifs et chrétiens dans la chapelle Sixtine*. Paris: Éditions Ehess.

Cast, D. (1991). Finishing the Sistine. *Art Bulletin* 73, 669-84.

Chalmers, J. 0. C. (Ed.) (2003). *The Rule for the Third Order of Carmel*. http://ocarm.org/pre09/eng/articles/rtoc-eng.htm.

Chambers, D.S. (2006). *Popes, Cardinals and War*. London & New York: I.B. Tauris Co. Ltd.

Chapman, H. (2005). *Michelangelo Drawings: Closer to the Master*, New Haven, CT: Yale University press.

Cimino, V. (Ed.). (2015). *The Sistine Chapel twenty years later: New breath and new light*. Roma: Edizioni Musei Vaticani.

Clark, M. T. (2000). *An Aquinas Reader*. New York: Fordham University Press.

Colalucc, G. (1986). Michelangelo's Colours Rediscovered. In Massimo Giacometti (Ed.). *The Sistine Chapel, the art, the history, and the restoration*, (pp.260-265). New York : Harmony Books.

Colalucc, G. (1991). The frescoes of Michelangelo on the vault of the Sistine Chapel : original technique and conservation. In Sharon Cather. (Ed.), *The conservation of wall paintings; proceedings of a symposium organized by the Courtauld Institute of Art and the Getty Conservation Institute*. (pp.67-76). Marina del Rey, Calif. : Getty Conservation Institute.

Colalucc, G. (1994). The technique of Sistine Ceiling's frescoes. In Pierluigi De Vecchi (Ed.). *The Sistine Chapel: a glorious restoration*. (pp.26-45). New York: Abrams.

Collins, R. (2009). *Keepers of the Keys of Heaven: A History of the Papacy*. New York: Basic books.

Cordaro, M. (1991). *La sistina reprodotta*, Roma: Fratelli Palombi Editori.

Creighton, M. (2012). *A History of the Papacy during the Period of the Reformation*. Cambridge: Cambridge University of Press.

Cunnally, J. (2000). Changing Pattern of Antiquarianism in the Imagery of the Italian Renaissance Medal. In Stephen K. Sche, (Ed.). *Perspectives on the Renaissance Medal: Portrait Medals of the Renaissance*. (pp.115-136). London and New York:

Routledge.

Davidson, N. (1994). Rome. In Roy Porter & Mikulas Teich, (Eds.). *The Renaissance in National Context.* (pp.42-52). Cambridge: Cambridge University Press.

De Tolnay, C. (1945). *Michelangelo. II. The Sistine Ceiling.* Princeton, NJ.: Princeton University Press.

Delumeau, J. (1995). *History of Paradise: The Garden of Eden in Myth and Tradition.* Matthew O'Connell (Trans.). Urbana: University of Illinois Press.

Dempsay, C. (2001). *Inventing the Renaissance Putto.* Chapel Hill & London: The University of North Carolina Press.

Dieck, M. (1997). *Die Spanische Kapelle in Florenz : das trecenteske Bildprogramm des Kapitelsaals der Dominikaner von S. Maria Novella.* Frankfurt am Main [u.a.]: Lang.

Dotson, E. G. (1979). An Augustinian Interpretation of Michelangelo's Sistine Ceiling. Part I & II. *Art Bulletin,* 61/2, 223-256 & 61/3. 405-429.

Dussler, L. (Ed.). (1974) *Michelangelo-Bibliographie 1927-1970 ,* Wiesbaden: Harrassowitz

Egidio, da Viterbo (Giles of Viterbo). (1992). Fulfillment of the Christian Golden Age under Pope Julius II. Maria Boulding. (Trans.). In Francis X. Martin, (Ed.). *Friar, Reformer, and Renaissance Scholar: Life and Work of Giles of Viterbo 1469-1532.* (pp.297-308). Villanova, PA: Augustinian Press.

Ehler, S. Z. & Morrall, J. B. (Eds. & Trans.). (1967). *Church and State Through the Centuries: A Collection of Historic Documents with commentaries.* London: Burns & Oates.

Elkins, J. (1999). On monstrously ambiguous paintings. In *Why are our pictures puzzles?* (pp.123-154). London and New York: Routledge.

Eisler, C. (1961). The Athlete of Virtue: The Iconography of Asceticism. In Millard Meiss, (Ed.). *De Artibus Opuscula XL: Essays in Honor of Ervin Panoftky.* (pp.82-97). New York: New York University Press.

Ettlinger, L. D. (1965). *The Sistine Chapel before Michelangelo: Religious Imagery and Papal Primacy.* Oxford: Clarendon Press

Finch, M. (1990). The Sistine Chapel as a Temenos: An Interpretation Suggested by the Restored Visibility of the Lunettes. *Gazette des Beaux-Arts,* 115, 53-70.

Foratti, A. (1918). Gli 'Ignudi' della Volta Sistina. *L'Arte,* XXI, 110-13

Frati, L. (1886). *Le due spedizioni militari di Giulio II: tratte dal diario di Paride Grassi Bolognese.* Bologna: Regia tipografia. (https://archive.org/details/leduespedizioni00grasgoog)

Freeberg, S. J. (1961). *Painting of the High Renaissance in Rome and Florence.* Cambridge Mass.: Harvard University Press

Freiberg, J. (2014). *Bramante's Tempietto, the Roman Renaissance, and the Spanish Crown,* Cambridge: Cambridge University of Press.

Frommel, C. L. (2014). The Tomb of Pope Julius II: Genesis, Reconstruction and Analyses. In Christoph Luitpold Frommel, Claudia Echinger-Maurach, Antonio Forcellino, & Maria Forcellino. (Eds.). *Michelangelo's Tomb for Julius II: Genesis and Genius.* (pp.19-70). Los Angeles, California : J. Paul Getty Museum.

Gilbert, C. (1994). *Michelangelo: on and off the Sistine ceiling.* New York : George Braziller.

Gilbert, C. (2002). Introduction. In John Addington Symonds, (Ed.). *The Life of Michelangelo Buonarroti: Based on Studies in the Archives of the Buonarroti Family at Florence.* (pp.ix-xxxv). Philadelphia: University of Pennsylvania Press.

Gill, M. J. (2005). *Augustine in the Italian Renaissance: Art and Philosophy from Petrach to Michelangelo.* Cambridge: Cambridge University Press.

Gitay, T. (1980). *The meaning of the ten medallions in Michelangelo's program for the Sistine ceiling.* Atlanta, Ga., Emory University, Dissertation.

Goldstein, N. (2010). *Religion and State.* New York: Facts on File, Inc.

Gombrich, E.H. (1961). Renaissance and Golden Age. In *Journal of the Warburg and Courtauld Institutes.* 24. 3/4. 306-309.

Goppelt, L. (1982). *Typos: The Typological Interpretation of the Old Testament in the New.* Grand Rapids, Michigan: Wm. B. Eerdmans Publishing Company.

Gordon, B. (2000). Conciliarism in late mediaeval Europe. In Andrew Pettegree, (Ed.). *The Reformation World.* (pp.31-50). London & New York: Routledge.

Grafton, A. (Ed.) (1993). *Rome Reborn: The Vatican Library & Renaissance Culture.* Washington, D.C.: The Library of Congress.

Graham-Dixon, A. (2008). *Michelangelo and the Sistine Chapel.* London: Weidenfeld & Nicolson.

Gregory, S. (2012). *Vasari and the Renaissance Print. Visual Culture in Early Modernity.* Farnham: Ashgate Publishing Limited.

Groessinger, C. (1997). *Picturing women in late medieval and Renaissance art.* Manchester: Manchester University press.

Haffner, P. (2004). *The Mystery of Mary.* Chicago, Ill.: Gracewing Hillenbrand Books.

Hall. J. (2005). *Michelangelo and the reinvention of the Human Body.* New York: Farrar, Straus and Giroux.

Hall, M. B. (2002). *Michelangelo : the frescoes of the Sistine Chapel,* commentary by Marcia Hall; photographs by Takashi Okamura. New York, NY.: Abrams.

Hankins, J. (2003). *Humanism and Platonism in the Italian Renaissance.* Roma: Edizioni de Storia e Letteratura.

Hansen, M. S. (2013). In *Michelangelo's Mirror: Perino del Vaga, Daniele da Volterra, Pellegrino Tibaldi.* University Park, Penn.: The Pennsylvania State University Press.

Harrison, C. (2006). *Rethinking Augustine's Early Theology: An Argument for Continuity.* Oxford: Oxford University Press.

Hartt, F. (1950). Lignum Vitae in Medio Paradisi: The Stanza d'Eliodoro and the Sistine Ceiling. *Art Bulletin,* 32/2, 115-145 & 32/3. 181-218.

Hartt, F. (1989). L'ultima mano on the Sistine Ceiling. *Art Bulletin,* 71, 508-509.

Hatfield, R. (2002). *The wealth of Michelangelo.* Rome: Edizioni di Storia e Letteratura.

Hatfield, R. (1991). Trust in God: The Sources of Michelangelo's Frescoes on the Sistine Ceiling, Occasional Papers Published by Syracuse University, Florence, Italy 1, (pp.1-23). Reprinted in William E. Wallace (Ed.). (1995). *The Sistine Chapel.* 463-542.

Hemsoll, D. (2012). The conception and design of Michelangelo's Sistine Chapel ceiling: "wishing just to shed a little upon the whole rather than mentioning the parts". In Jill Burke (Ed.), *Rethinking the High Renaissance: the Culture of the Visual Arts in Early Sixteenth-Century Rome.* (pp.263-288). Ashgate: Farnham.

Hendrix, S. H. (1974). *Ecclesia in Via.* Leiden: Brill.

Herzner, V. (2015). *Die Sixtinische Decke: Warum Michelangelo malen durfte, was er wollte.* Hildesheim, Zürich & New York: Georg Olms Verlag.

Hill, G. F. (1912). *Portrait medals of Italian artists of the Renaissance.* London: Philip Lee Warner.

Hirst, M. (1988). *Michelangelo and His Drawings.* New Haven & London: Yale University Press.

Hirst, M. (1996). Michelangelo and His Biographers. *Proceedings of the British Academy,* vol. 94. 63-84.

Hope, C. (1987). The Medallions on the Sistine Ceiling. *Journal of the Warburg and Courtauld Institutes,* 50. 200-204.

Houston, K. (2013). The Sistine Chapel Chancel Screen as Metaphor. *Source: Notes in the History of Art,* 32(3), 21-27.

Jensen, R. M. (2000). Pictorial typologies and visual exegesis, In *Understanding early Christian art.* (pp.64-93). London: Routledge.

Jensen, R. M. (2012). *Baptismal Imagery in Early Christianity: Ritual, Visual, and Theological Dimensions.* Grand Rapids, Michigan: Baker Academic.

Jensen, W.M. (2003). "Who's Missing from Steinberg's 'Who's Who in Michelangelo's Creation of Adam". In Heidi J. Hornik & Mikeal Carl Parsons (Eds.). *Interpreting Christian Art: Reflections on Christian Art.* (pp.107-138). Macon, Georgia: Mercer University Press.

Joannides, P. (1981). On the Chronology of the Sistine Chapel Ceiling. *Art History,* IV/3, 250-53.

Jõekalda, K. (2013). What has become of the New Art History? *Journal of Art Historiography,* 9. 1-7.

Johnson, G.A. (2005). *Renaissance Art.* Oxford: Oxford University Press.

Jones, M. (1979). The first cast medals and the Limbourgs: the iconography and attribution of the Constantine and Heraclius medals. *Art History,* 2. 35-44.

Jong, J. L. de. (2013). *The Power and the Glorification: Papal Pretensions and the Art of Propaganda.* University Park, Pa.: Pennsylvania State University Press.

Joost-Gaugier, C. L. (1984). Why Janus at Lucignano? Ovid, Dante, St. Augustine and the First King of Italy. *Acta historiae artium Academiae Scientiarum Hungaricae.* 30. 109-122.

Joost-Gaugier, C. L. (1996). Michelangelo's Ignudi, and the Sistine Chapel as a Symbol of Law and Justice. *Artibus et Historiae,* 17/34. 19-43.

Joost-Gaugier, C. L. (2002). *Raphael's Stanza della Segnatura : meaning and invention.* Cambridge: Cambridge University Press

Kempers, B. (2013), Epilogue. A hybrid history: the antique basilica with a modern dome. In Rosamond McKitterick, John Osborne, Carol M. Richardson, Joanna Story, (Eds.). *Old Saint Peter's, Rome.* (pp.386-403). Cambridge: Cambridge University Press.

Kessler, H. & Nirenberg, D. (Eds.). (2011). *Judaism and Christian Art: Aesthetic Anxieties from the Catacombs to Colonialism.* Philadelphia, Pa ; University of Pennsylvania Press.

Keyvanian, C. L. (2015). *Hospitals and Urbanism in Rome, 1200-1500.* Leiden: Brill .

King, R. (2002). *Michelangelo and the Pope's ceiling.* London: Chatto & Windus.

Klaczko, J. (1902). *Rome et la Renaissance: Essais et Esquisses: Jules II.* Paris: Plon-Nourrit.

Klepper, D. C. (2007). *The Insight of Unbelievers: Nicholas of Lyra and Christian Reading of Jewish Text in the Later Middle Ages.* Philadelphia: University of Pennsylvania Press.

Kline, J. (2016). Christ-Bearers and Seers of the Period Ante Legem: On the Male Nudes in Michelangelo's Doni Tondo and Sistine Ceiling Frescoes. In Tamara Smithers, ed. *Michelangelo in the New Millennium Conversations about Artistic Practice, Patronage and Christianity.* (pp.112-144). Leiden: Brill.

Kuhn, D. (1976). *Michelangelo. Die Sixtinische Decke. Beiträge über ihre Quellen und zu ihrer Auslegung.* Berlin: de Gruyter.

Lanfer, P.T. (2009). Allusion to and expansion of the Tree of Life and Garden of Eden in Biblical and Pseudepigraphal Literature. In Craig A. Evans, H. Daniel Zacharias, (Eds). *Early Christian Literature and Intertextuality: Volume 1: Thematic Studies* (pp.96-108). London ; T & T Clark.

Lara, J. (2010). Half-Way Between Genesis and Apocalypse: Ezekiel as Message and Proof for New World Converts. In Paul M. Joyce & Andrew Mein (Eds.), *After Ezekiel: Essays on the Reception of a Difficult Prophet.* (pp.137-158). London: T&T Clark.

Leach, E. (1985). Michelangelo's Genesis: A structural interpretation of the central panels of the Sistine Chapel ceiling, *Semiotics,* 85(1-2). 1-30.

Levin, H. (1969). *The myth of the golden Age in the Renaissance.* New York: Oxford University Press.

Lewine, C. F. (1993). *The Sistine Chapel Walls and the Roman Liturgy.* University Park, PA: Pennsylvania State University Press.

• Lewis, M. & Lewis, R. E. (1985). *The engravings of Giorgio Ghisi.* Catalogue raisonné. New York: The Metropolitan Museum of Art

• Luitpold D. L. (1959). *Die Zeichnungen des Michelangelo: Kritischer Katalog.* Berlin : Gebrueder Mann.

• Goldscheider, L. (1966). *Michelangelo Drawings,* 2nd ed. London : Phaidon.

• Mancinelli, F.（1986）. Michelangelo at work : the painting of the ceiling. In Massimo Giacometti (Ed.), *The Sistine Chapel, the art, the history, and the restoration.* (pp.218-259). New York : Harmony Books.

• Mancinelli, F.（1994）. The problem of Michelangelo's assistants. In Pierluigi De Vecchi (Ed.), *The Sistine Chapel: a glorious restoration.* (pp.46-79). New York, NY. : Abrams.

• Mancinelli, F.（1991）. The frescoes of Michelangelo on the vault of the Sistine Chapel : conservation methodology, problems, and results. In Sharon Cather. (Ed.), *The conservation of wall paintings: proceedings of a symposium organized by the Courtauld Institute of Art and the Getty Conservation Institute,* (57-66). [Marina del Rey, Calif. : Getty Conservation Inst.

• Mancinelli, F.（2001）. Michelangelo's Working Technique and Methods on the Ceiling of the Sistine Chapel. In Fabrizio Mancinelli (Ed.). *Michelangelo, the Sistine Chapel: The Restoration of the Ceiling Frecscoes,* 15-28. Treviso: Canova.

• Martin, F. X. (1992). *Friar, Reformer, and Renaissance Scholar: Life and Work of Giles of Viterbo 1469-1532.* Villanova, PA: Augustinian Press.

• Matter, E. A. (2012). Lectio Divina. In Amy Hollywood & Patricia Z. Beckman, (Eds.). *The Cambridge Companion to Christian Mysticism.* (147-156). Cambridge: Cambridge University Press.

• Mattox, J. M. (2006). *St. Augustine and the Theory of Just War.* London & Neew York: Continuum.

• McGinn, B. (2003). Apocalypticism and Church Reform, 1100-1500. In *The Continuum History of Apocalypticism.* B. McGinn, J. J. Collins & S. Stein (Eds). (273-298). London & New York: Continuum.

• Mebane, J. S. (1992). *Renaissance Magic and the Return of the Golden Age.* Lincoln & London: University of Nebraska Press.

• Meredith, G. (2005). *Augustine in the Italian Renaissance: Art and Philosophy from Petrach to Michelangelo.* Cambridge: Cambridge University Press.

• Meredith, G. (2014). *Angels and the Order of Heaven in Medieval and Renaissance Italy.* Cambridge: Cambridge University Press.

• Metcalf, W. E. (1996). Medallion. In Jane Tirner, (Ed.). *Dictionary of Art.* vol. 21. (1-3). New York: Macmillan.

• Migne, J.P. (Ed.). (1891). *Patrologiae Cursus Completus.* vol. 216. http://patristica.net/latina/

• Mirandola, P. d. (2012). *Oration on the Dignity of Man: A New Translation and Commentary.* Francesco Borghesi, Michael Papio, & Massimo Riva (Eds.). Cambridge: Cambridge University Press.

• Mitchell, B. (1979). *Italian Civil Pageantry in the High Renaissance: A Descriptive Bibliography of Triumphal Entries and Selected Other Festivals for State Occasions.* Florence.

• Moltedo, A. (1991). *La Sistina riprodotta: gliaffreschi di Michelangelo dalle stampe del cinquecento alle campagne fotografiche Anderson.* Roma: Palombi.

• Moroncini, A. (2017). *Michelangelo's Poetry and Iconography in the Heart of the Reformation.* New York & Oxford: Routledge.

• Oakley, F. (2003). *The Conciliarist Tradition: Constitutionalism in the Catholic Church 1300-1870.* Oxford: Oxford University Press.

• O'Carroll, M. (1982). Eve and Mary. In *Theotokos: A Theological Encyclopedia of the Blessed Virgin Mary.* (139-141). Collegeville, Minnesota: The Liturgical Press.

• O'Malley, J. (1972). Man's Dignity, God's Love, and the Destiny of Rom: A Text of Giles of Viterbo. *Viator,* III. 389-416.

• O'Malley, J. (1979). *Praise and Blame in Renaissance Rome: Rhetoric, Doctrine, and Reform in the Sacred Orators of the Papal Court, c.1450-1521.* Durham, N.C.: Duke University Press.

• O'Malley, J. (1969). Fulfillment of the Christian golden age under Pope Julius II: Text of a Discourse of Giles of Viterbo, 1507. *Traditio.* (265-338). New York: Fordham University Press.

• O'Malley. M. (2005). *The Business of Art: Contracts and the Commissioning Process in Renaissance.* New Haven, & London: Yale University Press.

• Oremland, J. D. (1989). *Michelangelo's Sistine Ceiling, A Psychoanalytic Study of Creativity.* Madison, CT.: International Universities Press.

• Nagel, A. (2002). *Michelangelo and the reform of art.* Cambridge: Cambridge University Press.

• Pagliara, P. N. (1994). La construzione della Cappella Sistina. In Kathleen Weil-Garris Brandt (Ed.), *Michelangelo e la Cappella Sistina* (15-19). Novara: Istituto geografico De Agostini.

• Panofsky, E. (1921). *Die Sixtinische Decke.* Leipzig: Verlag von E.A. Seemann.

• Panofsky, E. (1939). The neoplatonic movement and Michelangelo, In *Studies in Iconology: Humanistic Themes in the Art of the Renaissance,* (171-230). New York: Oxford University Press.

• Parker, D. (2010). *Michelangelo and the Art of letter writing,* Cambridge, Mass.: Cambridge University Press.

• Partridge, L. & Starn, R. (1981). *Renaissance Likeness: Art and Culture in Raphael's Julius II.* Los Angeles: University of California Press.

• Partridge, L. (1996). *Michelangelo: The Sistine Chapel Ceiling,* Rome, New York: George Braziller.

• Partridge, L. (1996). *Michelangelo: The Sistine Ceiling.* New York: Braziller.

• Pfeiffer, H. (2007). *Die Sixtinische Kapelle neu entdeckt.* Stuttgart: Belser.

• Pfisterer, U. (2012). *Die Sixtinische Kapelle.* München: Beck.

Pietrangeli, C. (Ed.) (1986). *The Sistine chapel: the art, the history, and the restoration.* New York: Harmony Books.

Pietrangeli, C. & De Vecchi, P. (Eds.). (1994). *The Sistine chapel: a glorious restoration.* New York: Abrams.

Ployd, A. (2015). *Augustine, the Trinity, and the Church.* Oxford: Oxford University Press.

Pon, L. (1998). A Note on the Ancestors of Christ in the Sistine Chapel. *Journal of the Warburg Institute.* 61, 254-258.

Prodan, S. R. (2014). *Michelangelo's Christian Mysticism: Spirituality, Poetry and Art in Sixteen Century Italy.* New York, NY.: Cambridge University Press.

Puttfarken, T. (2000). *The discovery of pictorial composition : theories of visual order in painting 1400-1800.* New Haven, Conn. & London: Yale University Press.

Radke, G.M. (Ed.). (2007). *The Gates of Paradise: Lorenzo Ghiberti's Renaissance Masterpiece.* [... on the occasion of the exhibition: High Museum of Art, Atlanta, Georgia, April 28-July 15.2007. The Metropolitan Museum of Art, New York, New York, Oktober 30, 2007-January 13, 2008]. New Haven, CT.: Yale University Press.

Ramsey, B. (1997). *Ambrose.* New York: Routledge.

Rasmussen, J. (1989). *Italian Majolica: The Robert Lehman Collection X.* New York: The Metropolitan Museum of Art.

Reale, G. (2012). *Raffaello-la "disputa" o la rivelazione delle cose divine.* Milano: Bompiani.

Richardson, C. M. (2007). *Renaissance Art Reconsidered II: Locating Renaissance art.* New Haven, Conn.: Yale University Press.

Ricoeur, P. (1995). *Figuring the sacred: religion, narrative, and imagination.* David Pellauer (Trans.). Minneapolis: Fortress Press.

Rist, J. M. (2014). *Augustine Deformed. Love, Sin and Freedom in the Western Moral Tradition.* Cambridge: Cambridge University Press.

Robertson, C. (1986). Bramante, Michelangelo and the Sistine Ceiling. *Journal of the Warburg and Courtauld Institutes.* 49, 91-105.

Rowland, I. D. (2014). Annius of Viterbo. In Jean MacIntosh Turfa, (Ed.). *The Etruscan world.* (pp.1117-1129). New York: Routledge.

Rowland, I. D. (2016). Annius of Viterbo and the beginning of Etruscan Studies. In Sinclair Bell & Alexandra A. Carpino, (Eds.). *A Companion to the Etruscans.* (pp.433-445). Chichester, West Sussex: Wiley Blackwell.

Rowland, I. D. (1998). *The culture of the high Renaissance: Ancients and Moderns in Sixteenth-Century Rome.* Cambridge: Cambridge University Press.

Rubin, P.L. (1995). *Giorgio Vasari: Art and History.* New Haven, Connecticut: Yale University Press.

Ruud, J. (2008). *Critical Companion to Dante: a literary reference to his life and work.* New York: Facts On File.

Saak. E. L. (2012). *Creating Augustine: Interpreting Augustine and Augustinianism in the Later Middle Ages.* Oxford: Oxford University Press.

Sageman, R. (2002). A Kabbalistic Reading of the Sistine Chapel Ceiling. *Acta ad Archaeologiam et Artium Historiam Pertinentia,* 16. 93-177.

Sageman, R. (2005). The Syncretic Esotericism of Egidio da Viterbo and the Development of the Sistine Chapel Ceiling Program. *Acta ad Archaeologiam et Artium Historiam Pertinentia,* 19. 37-76.

Sandstroem, S. (1963). *Levels of Unreality: Studies in Structure and Construction in Italian Mural Painting During the Renaissance.* (pp.173-191). Uppsala: Almquist & Wiksell.

Satterlee, C. A. (2002). *Ambrose of Milan's Method of Mystagogical Preaching.* Collegeville, MN: The Liturgical Press.

Saxl, F. (1957). The Appartamento Borgia. In *Lectures.* I. (pp.174-188). London: Warburg Institute.

Sbrilli, I. (2012). Il Cappellone degli Spagnoli di Santa Maria Novella. In *Frescos del siglo XIII al XVIII.* (pp.74-84). Bagno a Ripoli, Firenze: Scala.

Schatz, K. (1996). *Papal Primacy: From Its Origins to the Present.* Collegeville, Minnesota: The Liturgical Press.

Scher, S. K. (Ed.) (2000). *Perspectives on the Renaissance Medal: Portrait Medals of the Renaissance.* New York: Garland Publishing Inc. & The American Numismatic Society.

Scher, S. K. (1996). Medal. In Jane Tirner, (Ed.). *Dictionary of Art.* vol. 20. (pp.917-921). New York: Macmillan.

Schuyler, J. (1987). The Female Holy Spirit (Shekhinah) in Michelangelo's Creation of Adam. *Studies in Iconography.* 11, 111-136. Reprinted in William E. Wallace (Ed.). (1995). The Sistine Chapel. 341-366.

Schuyler, J. (1990). Michelangelo's Serpent with Two Tails. *Source: Notes in the History of Art,* 9/2. 23-29.

Sears, E. (Ed.). (2000). *The religious symbolism of Michelangelo: the Sistine ceiling.* Oxford: Oxford University Press.

Setton, K. M. (1984). *The Papacy and the Levant, 1204-1571.* Independent Square, Philadelphia: The American Philosophical Society.

Seymour, C. (1972). *Michelangelo, the Sistine Chapel Ceiling: illustrations, introductory essays, backgrounds and sources, critical essay.* New York: W. W. Norton.

Shaw, C. (1993). *Julius II: The Warrior Pope.* London: Blackwell.

Shearman, J. (1986). The Chapel of Sixtus IV. In Carlo Pietrangeli (Ed.). *The Sistine Chapel. A New Light on Michelangelo: the art, the history, and the restoration,* (pp.22-91). New York: Harmony Books.

Sinding-Larsen, S. (1969). A Re-reading of the Sistine ceiling. *Acta ad Archæologiam et Artium Historiam Pertinentia.* 4. 143-57.

Smithers, T. (Ed.). (2016). *Michelangelo in the New Millennium: conversations about artistic practice, patronage and Christianity.* Boston: Leiden: Brill.

Spahn, M. (1908). *Michelangelo und die Sixtinische Kapelle.* Berlin: G. Grote'sche Verlagsbuchhandlung.

Steinmann, E. und Wittkower, R. (Eds.) (1927) *Michelangelo Bibliographie 1510-1926.* Leipzig, Klinkhardt and Biermann.

Steinmann, E. (1897). Cancellata und Cantoria in der Sixtinischen Kapelle. *Jahrbuch der Koeniglich Preussischen Kunstsammlung,* 18, 24-45.

Steinmann, E. (1905). *Die Sixtinische Kapelle.* 2 Bde. Munich: Verlagsanstalt F. Bruckmann A-G.

Stinger, C. L. (1985). *The Renaissance in Rome.* (reprint 1998). Bloomington & Indianapolis: Indiana University Press.

Strong, R. C. (1984). *Art and Power: Renaissance Festivals, 1450-1650.* Berkeley, Los Angeles: University of California Press

Summers, D. (1981). *Michelangelo and the Language of Art.* Princeton NJ: Princeton University.

Sutherland, B. (2013). Cameo Appearances on the Sistine Ceiling. *Source: Notes in the History of Art,* 32/2, 12-18.

Taylor, P. (2009). Julius II and the Stanza della Segnatura, *Journal of the Warburg and Courtauld Institutes,* 72. 103-141.

Temple, N. (2011). *Renovatio Urbis: Architecture, Ubanism and Ceremony in the Rome of Julius II.* London & New York: Routledge.

Turner, D. (2011). Allegory in Christian late antiquity. In Rita Copeland & Peter T. Struck, (Eds.). *The Cambridge Companion to Allegory,* (pp.71-81). Cambridge: Cambridge University press .

Turner, J. (Ed.) (1996). *The Dictionary of Art.* 34 vols. New York: Macmillan.

Tyler, L. (2014). *The First French Reformation: Church Reform and the Origins of the Old Regime.* Cambridge: Cambridge University press.

Van Bavel, T. (1999). Church. In Allan Fitzgerald & John C. Cavadini, (Eds.). *Augustine Through the Ages: An Encyclopedia.* (pp.169-175). Grand Rapids, Michigan: William B. Eerdmans Publishing Company.

Van Fleteren, F. (1999). Angels, In A. D. Fitzgerald (Ed.). *Augustine Through the Ages: An Encyclopedia.* (pp.20-22). Grand Rapids, Cambridge: Wm.B. Eerdmans Publishing.

Voci, A. M. (1992). *Nord o sud? Note per la storia del medioevale Palatium apostolicum apud Sanctum Petrum e delle sue cappelle.* Città del Vaticano: Biblioteca Apostolica Vaticana.

Voci, A. M. & Roth, A. (1994). Anmerkungen zur Baugeschichte der alten und der neuen capella magna des apostolischen Palastes bei Sankt Peter. In Bernhard Janz (Ed.), *Collectanea II: Studien zur Geschichte der päpstlichen Kapelle* (pp.13-102). Cittàdel Vaticano: Biblioteca Apostolica Vaticana.

Wallace, W.E. (1987). Michelangelo's Assistants in the Sistine Chapel. *Gazette des Beaux Arts.* 110, 203-216.

Wallace, W.E. (Ed.) (1995). *Michelangelo: Selected scholarship in English. 2. The Sistine Chapel.* 5 vols. New York & Hamden, CT. : Garland.

Wallace, W. E. (2014). Who is the author of Michelangelo's life? In David J. Cast, (Ed.). *The Ashgate Research Companion to Giorgio Vasari,* (pp.107-120). Farnham, Surrey ; Burlington : Ashgate.

Weiss, R. (1961). *The medals of Pope Sixtus IV (1471-1484).* Rome: Edizioni di storia e Letterature.

Weiss, R. (1963). The Medieval Medallions of Constantine and Heraclius. *Numismatic Chronicle,* 3. 129-44.

Weiss, R. (1965). The Medals of Julius II (1503-1513). *Journal of the Warburg and Courtauld Institutes,* 28. 163-82.

Wilde, J. (1958). The decoration of the Sistine Chapel. *Proceedings of the British Academy 44,* London: Oxford University Press. 61-81.

Wilde, J. (1958). *The decoration of the Sistine Chapel.* London ; Oxford University Press.

Wilde, J. (1978). *Michelangelo: Six Lectures.* Oxford ; Clarendon Press.

Willis, D. E. (2005). *Clues to the Nicene Creed: A Brief Outline of the Faith.* Grand Rapids, Mich.: Wm. B. Eerdmans Publishing Co.

Wind, E. (1938). The Crucifix of Haman, *Journal of the Warburg Institute,* 1, 245-248.

Wind, E. (1944). Sante Pagnini and Michelangelo, *Gazette des Beaux-Arts,* 26. 211-246.

Wind, E. (1951). Typology in the Sistine Ceiling: A Critical Statement. *Art Bulletin,* 33, 41-47.

Wind, E. (1960). Maccabean Histories in the Sistine Ceiling: A Note on Michelangelo's Use of the Malermi Bible. In E. F. Jacob (Ed.). *Italian Renaissance Studies.* (pp.312-327). Reprint in Elizabeth Sears, (Ed.). (2000). *The religious symbolism of Michelangelo: the Sistine ceiling.* (pp.113-123). London: Faber and Faber.

Wind, E. (1965). Michelangelo's *Prophets and Sibyls. Proceedings of the British Academy* 51, (pp.47-84) Reprint in Elizabeth Sears (Ed.). (2000). 132-144.

Wisch, B. (2003). Vested Interest: Redressing Jews on Michelangelo's Sistine Ceiling. *Artibus et Historiae* 24, 48. 143-172.

Woelfflin, H. (1899). *Die klassische Kunst: eine Einführung in die italienische Renaissance.* München: Bruckmann'sche Buch- und Kunstdruckerei.

Zaho, M. A. (2004). *Imago Triumphalis: The Function and Significance of Triumphal Imagery for Italian Renaissance Rulers.* New York: Peter Lang.

圖版及圖版權說明

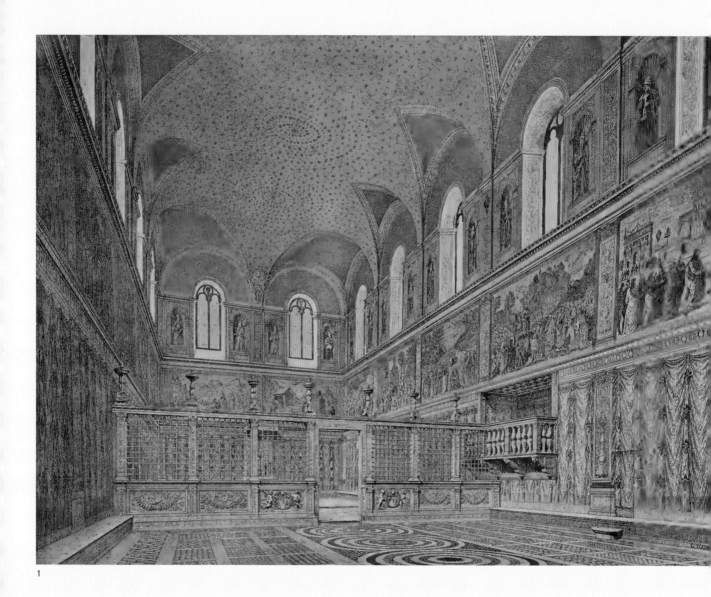

1

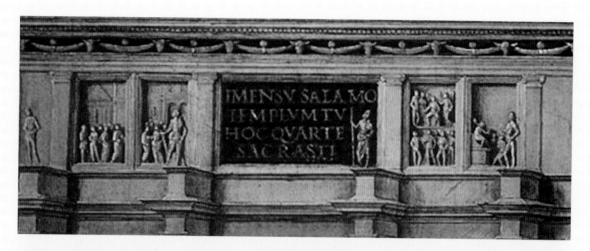

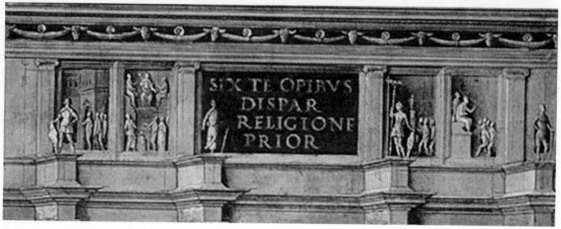

2

3

3　紅衣主教巴薩里翁（Cardinal Bessarion）捧持聖安德魯聖頷塔　科西莫・羅塞利（Cosimo Rosselli, 1439-1507）或傑蘭戴歐（Domenico Ghirlandaio, 1449-1494）或皮亞丘・安東尼歐（Biagio d'Antonio, 1446-1516）『越渡紅海』（*Crossing the Red Sea*）（局部，維修前）1481- 83　西斯汀小教堂南牆壁畫 ©2018. Photo Scala, Florence

4　西斯汀小教堂屏欄建物區隔聖、俗兩界　布拉姆比勒（Giovanni Ambrogio Brambilla, active 1579-1599）『西斯汀小教堂尊榮教宗垂簾彌撒聖事寫真圖』（*Maiestatis pontificiae dum in Capella Xisti sacra peraguntur accurata delineatio*）版畫　53.5×39.5cm　1582　紐約大都會博物館藏（原作：Etienne Dupérac，1578；編號41.72(3.76)）©Rogers Fund, Transferred from the Library, 1941 取自https://www.metmuseum.org/art/collection/search/403818

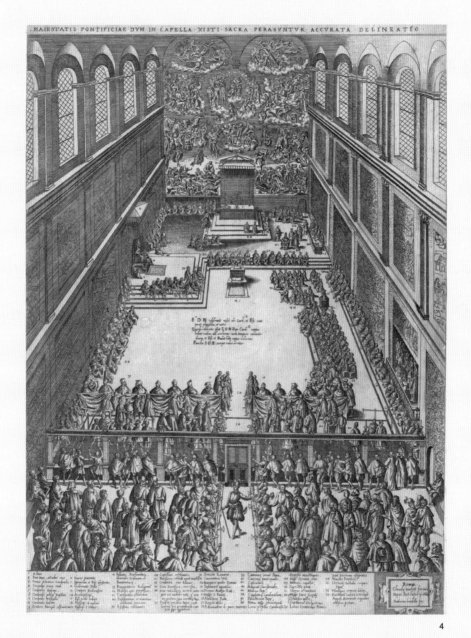

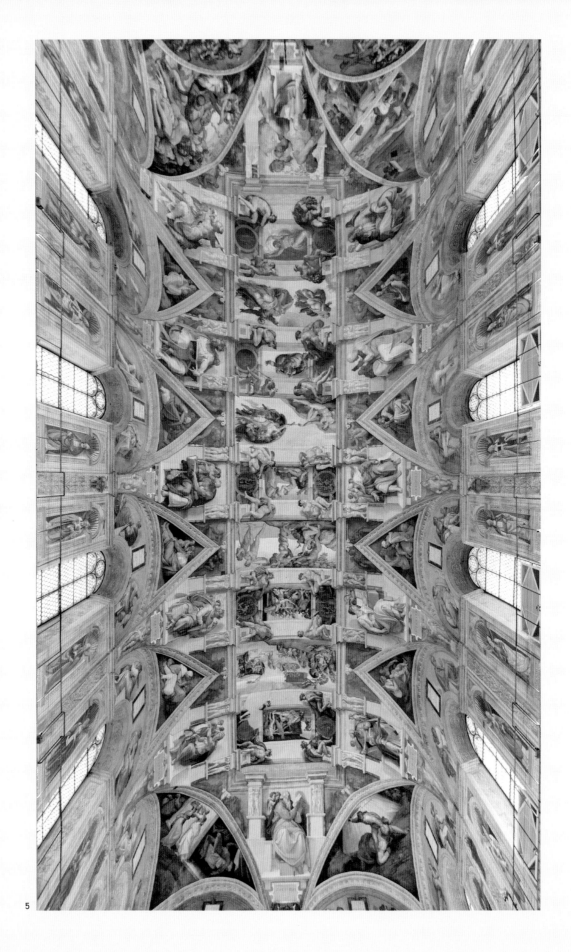

5

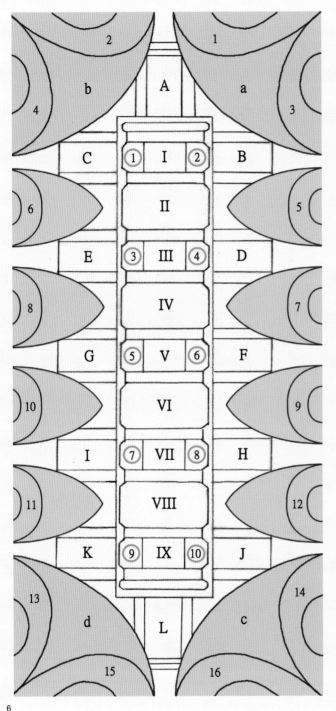

《金銅圓牌》壁畫系列
① 『以撒的獻祭』
② 『以利亞昇天』
③ 『押沙龍之死』
④ 『以利沙治癒乃縵』
⑤ 『亞歷山大帝晉見』
⑥ 『尼加諾爾之死』
⑦ 『赫略多洛斯的懲罰』
⑧ 『馬塔提雅搗毀偶像』
⑨ 『押尼珥之死』
⑩ 『安提約古墜落馬車』

〈創世記〉壁畫系列
I. 『上帝分割光明與黑暗』
II. 『上帝創造日、月和星辰』
III. 『上帝分割大地與水』
IV. 『創造亞當』
V. 『創造夏娃』
VI. 『誘惑與驅逐天堂』
VII. 『大洪水』
VIII. 『挪亞獻祭』
IX. 『挪亞醉酒』

穹隅〈英雄事蹟圖〉
a. 『哈曼之死』
b. 『銅蛇』
c. 『大衛與哥利亞』
d. 『茱蒂斯與荷羅芬尼斯』

〈先知與預言家〉群像系列
A. 『約拿』
B. 『耶利米』
C. 『利比亞女預言家』
D. 『波斯女預言家』
E. 『但以理』
F. 『以西結』
G. 『庫梅女預言家』
H. 『艾瑞特女預言家』
I. 『以賽亞』
J. 『約珥』
K. 『戴菲女預言家』
L. 『撒迦利亞』

〈耶穌先人族譜圖〉系列
1. 『亞伯拉罕、以撒、雅各』（已毀）
2. 『法勒斯、希斯倫、亞蘭』（已毀）
3. 『亞米拿達』
4. 『拿順』
5. 『撒母耳、波阿斯、俄備得』
6. 『耶西、大衛、索羅門』
7. 『耶羅波安、亞比亞撒』
8. 『亞撒、約沙法、約蘭』
9. 『何西阿、約拿單、亞哈斯』
10. 『以西結、瑪拿西、亞們』
11. 『約西亞、耶哥尼雅、撒拉鐵』
12. 『所羅巴伯、亞比玉、以利亞敬』
13. 『亞所』
14. 『亞金、以律』
15. 『以利亞撒、馬但』
16. 『雅各、約瑟』

6

5　西斯汀天庭壁畫全景圖 ©TPGimages

6　西斯汀天庭壁畫配置示意圖　取自Graham-Dixon（2008）p.IX
　（林政昆、蔡承芳繪製）

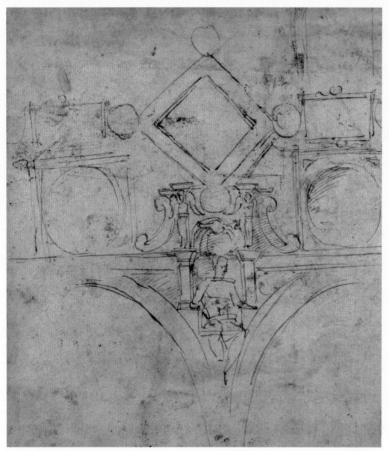

7

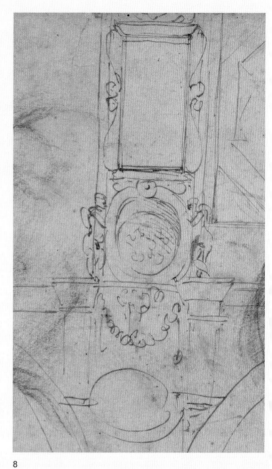

8

7　米開朗基羅天庭結構設計初稿（局部）27.4×38.6公分　鋼筆、褐色墨水於紙上　約1508　倫敦大英博物館藏（編號1859,0625.567）
　©TPGimages
8　米開朗基羅天庭結構設計初稿（局部）37.3×25.1公分　鋼筆、棕色墨水、粉筆於紙上　約1508　美國底特律美術館藏（編號27.2.A）
　©TPGimages
9　大英博物館藏天庭結構設計初稿還原圖　取自Sandstroem（1963）p.174（翁雅德繪製）
10　底特律美術館藏天庭結構設計初稿還原圖　取自Sandstroem（1963）p.175（翁雅德繪製）

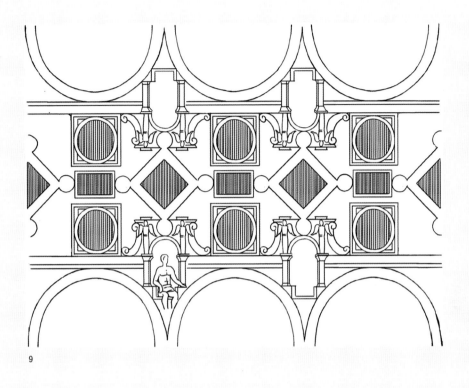

9

10

11

11 布拉曼帖（Donato Bramante, 1444-1514）『阿果斯』（*Argus*） 壁畫 1490/93年
　　米蘭斯福爾扎城堡珍寶廳（Sala del tesoro, Castello Sforzesco）©TPGimages

12 西斯汀圓牌及兩側牽持緞帶俊秀少年（圓牌名『赫略多洛斯的驅逐』（*The Expulsion of Heliodorus*）©TPGimages

13 『押尼珥之死』（*The Death of Abner*） 直徑135公分 赭色底上金箔與深褐色 西斯汀天庭圓牌壁畫
　　©Photo Vatican Museums

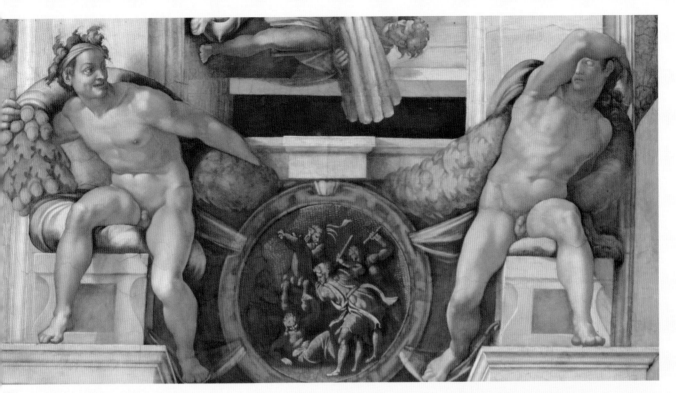

12

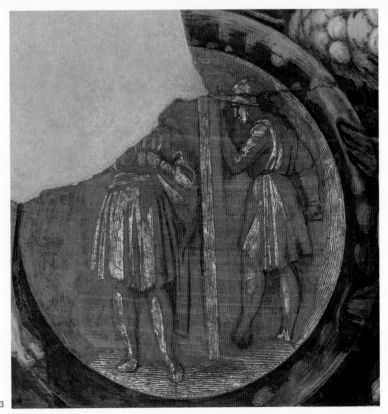

13

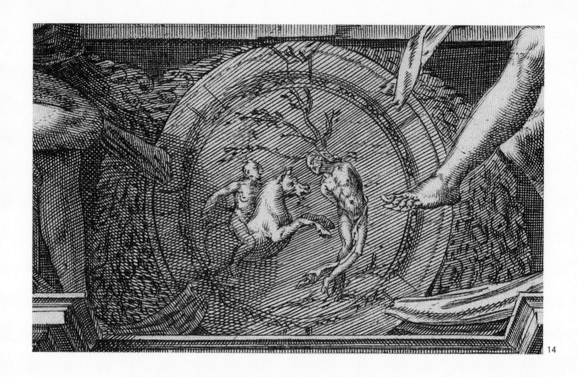

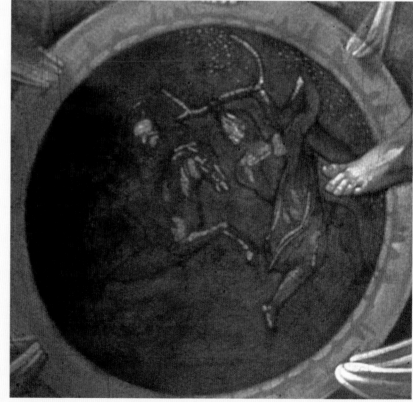

14 阿爾貝提（Cherubino Alberti
1553-1615）『押沙龍之死』（*The
Death of Absalom*） 西斯汀天
庭複製版畫（局部） 1577（1628
再版） 紐約大都會美術館藏
（編號17.50.19-153）©Purchase,
Joseph Pulitzer Bequest, 1917 取自https://
www.metmuseum.org/art/collection/
search/364069

15 『押沙龍之死』（*The Death of
Abner*） 直徑135公分 赭色底上
金箔與深褐色 西斯汀天庭圓牌壁
畫 ©Photo Vatican Museums

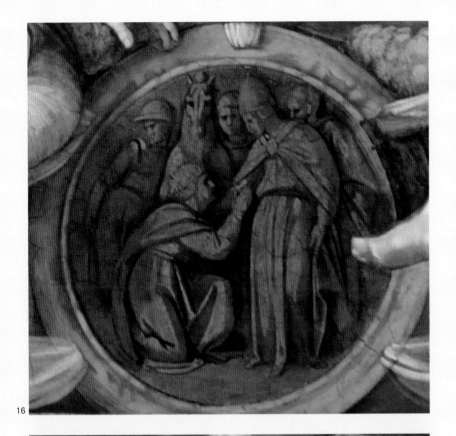

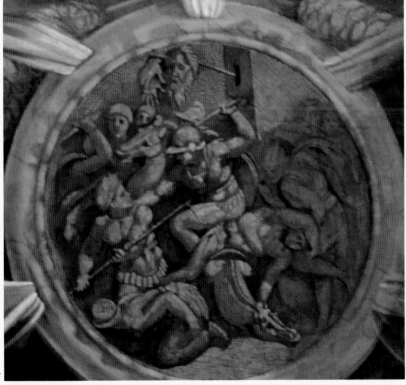

16 『亞歷山大帝晉見大祭司』
（Alexander the Great Kneeling
before the High Priest）（前題名
『大衛跪拜拿單』） 直徑135公分
　赭色底上塗金箔與深褐色　西斯
汀天庭圓牌壁畫 ©TPGimages

17 『尼加諾爾之死』（The Death of
Nicanor）（前題名『亞哈王朝之
毀滅』） 直徑135公分　赭色底上
塗金箔與深褐色　西斯汀天庭圓牌
壁畫 ©TPGimages

18

19

18 『赫略多洛斯的驅逐』（*The Expulsion of Heliodorus*）（前題名『烏利亞之死』）直徑135公分 赭色底上塗金箔與深褐色 西斯汀天庭圓牌壁畫 ©TPGimagesss

19 『馬塔提雅搗毀偶像』（*Mattathias Destroying the Idols*）（前題名『搗毀巴力偶像』）直徑135公分 赭色底上塗金箔與深褐色 西斯汀天庭圓牌壁畫 ©TPGimages

20

22

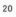

21

20 『安提約古墜落馬車』（*The Falling of Antiochus from the Chariot*）（前題名『約蘭之死』） 直徑135公分　赭色底上塗金箔與深褐色　西斯汀天庭圓牌壁畫 © Photo Vatican Museums

21 『以撒的獻祭』（*The Sacrifice of Isaac*） 直徑135公分　赭色底上塗金箔與深褐色　西斯汀天庭圓牌壁畫 © Photo Vatican Museums

22 『以利亞升天』（*The Ascension of Elijah*）　直徑135公分　赭色底上塗金箔與深褐色　西斯汀天庭圓牌壁畫 © Photo Vatican Museums

23 『亞歷山大帝晉見大祭司』
《馬拉米聖經》木刻版畫插圖　1493年
©Bridwell Library Special Collections, Perkins
School of Theology, Southern Methodist
University

24 『尼加諾爾之死』
《馬拉米聖經》木刻版畫插圖　1493年
©Bridwell Library Special Collections, Perkins
School of Theology, Southern Methodist
University

25 『赫略多洛斯的驅逐』
《馬拉米聖經》木刻版畫插圖　1493年
©Bridwell Library Special Collections, Perkins
School of Theology, Southern Methodist
University

26 『安提約古墜落馬車』
　　《馬拉米聖經》木刻版畫插圖　1493年
　　©Bridwell Library Special Collections, Perkins
　　School of Theology, Southern Methodist
　　University

27 『辣齊斯的自殺』
　　《馬拉米聖經》木刻版畫插圖　1493年
　　©Bridwell Library Special Collections, Perkins
　　School of Theology, Southern Methodist
　　University

28 亞當臥地入眠情景 『創造夏娃』主壁畫（局部） 西斯汀天庭壁畫 ©TPGimages

29 奧古斯丁及地面《上帝之城》一書 拉菲爾（Raphael 原名Raffaello Sanzio da Urbino, 1483-1520） 『聖餐禮爭辯圖』壁畫
（局部） 1509-1510 梵諦岡「簽字廳」（Stanza della Segnatura）© 2018. Photo Scala, Florence

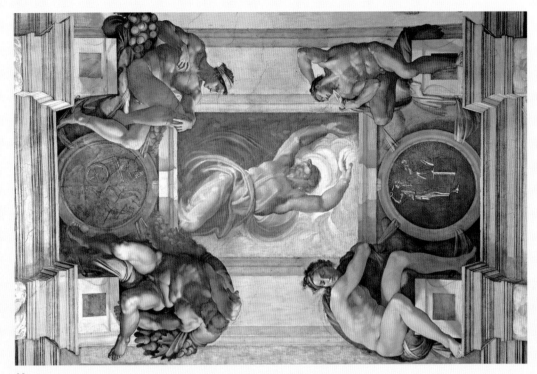

30

31

30 『上帝分割光明與黑暗』跟左右
　『以撒的獻祭』與『以利亞昇天』
　2圓牌、及牽持圓牌4俊秀裸體少
　年　西斯汀天庭壁畫
　© Photo Vatican Museums

31 『以利沙治癒乃緱』（*Healing of*
　Naaman by Elisha）（受損）
　直徑135公分　西斯汀天庭圓牌壁
　畫 ©TPGimages

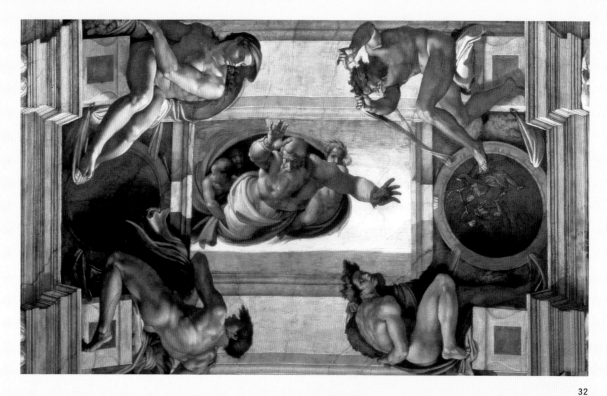

32

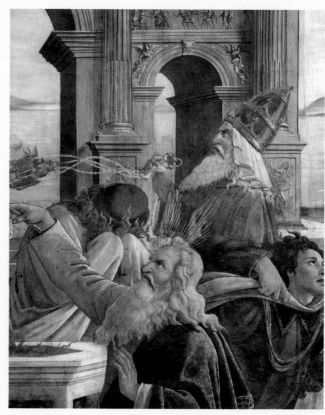

32 『上帝分割大地與水』及左右『押沙龍之死』與『以利沙
　治癒乃縵』2圓牌、及牽持圓牌4俊秀裸體少年　西斯汀
　天庭壁畫 ©TPGimages

33 教宗三重冕　波提切里（Sandro Botticelli c.1445-
　1510）『可拉、大坍、亞比蘭的懲罰』（*The
　Punishment of Korah, Dathan and Abiram*）（局部）
　1481-83　西斯汀小教堂南牆壁畫
　© Raffaello Bencini/Alinari Archives, Florence

33

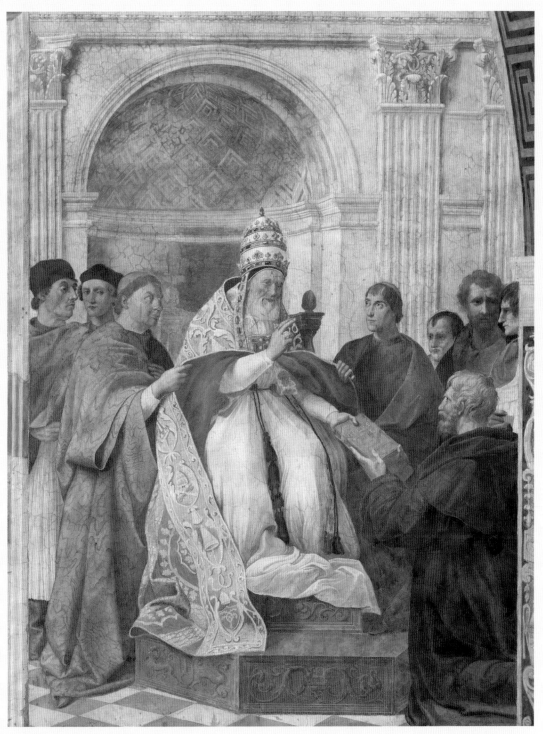

34 拉菲爾（Raphael 原名Raffaello Sanzio da Urbino, 1483-1520）『教宗額我略九世核定教令集』（*Gregory IX Approves the Decretals*）梵諦岡「簽字廳」（Stanza della Segnatura）© 2018. Photo Scala, Florence

35

35 『創造夏娃』及左右『亞歷山大帝晉見大祭司』與『尼加諾爾之死』2圓牌、及牽持圓牌4俊秀裸體少年　西斯汀天庭壁畫©TPGimages

36 赫略多洛斯遭天兵天將驅逐　拉菲爾（Raphael 原名Raffaello Sanzio da Urbino, 1483-1520）『赫略多洛斯的驅逐』壁畫（局部）1512-13　梵諦岡「赫略多洛斯廳」（Stanza di Eliodoro）©TPGimagesss

37 儒略二世目視後方祈求神助的耶路撒冷大祭司敖尼雅　拉菲爾（Raphael 原名Raffaello Sanzio da Urbino, 1483-1520）『赫略多洛斯的驅逐』壁畫（局部）1512-13　梵諦岡「赫略多洛斯廳」（Stanza di Eliodoro）©TPGimages

36

37

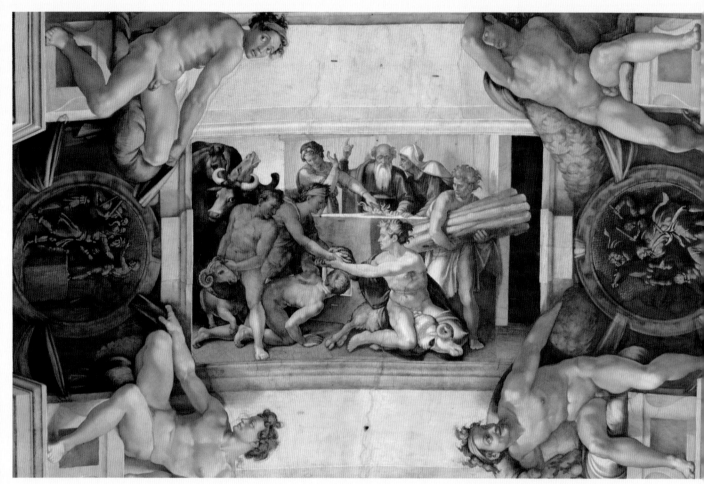

38『挪亞獻祭』及左右『赫略多洛斯的驅逐』與『馬塔提雅搗毀偶像』2圓牌、及牽持圓牌4俊秀裸體少年　西斯汀天庭壁畫 ©TPGimages

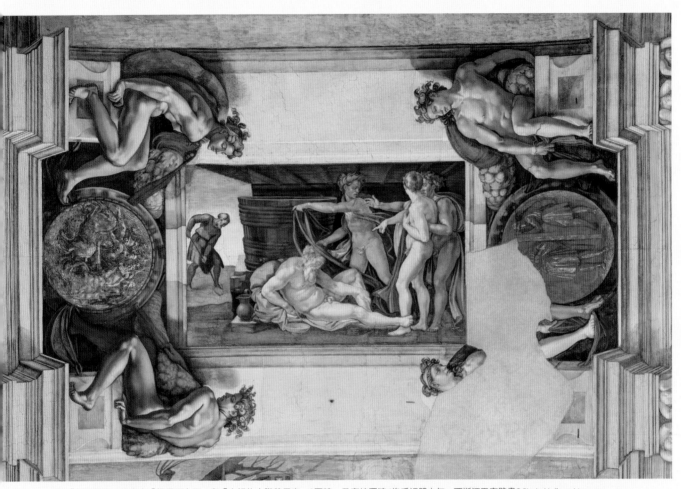

39『挪亞醉酒』及左右『押尼珥之死』與『安提約古墜落馬車』2圓牌、及牽持圓牌4俊秀裸體少年　西斯汀天庭壁畫© Photo Vatican Museums

40『阿米拿達』（Aminadab）　耶穌第7代先人　西斯汀天庭壁畫 © Photo Vatican Museums

41 金色橡樹　Giovanni Maria Vasaro工作坊製　教宗儒略二世家族紋章　馬約利卡彩色陶盤（majolica）直徑35cm　1508
紐約大都會博物館（編號1975.1.1015）©Robert Lehman Collection 1975；取自https://www.metmuseum.org/toah/works-of-art/1975.1.1015/

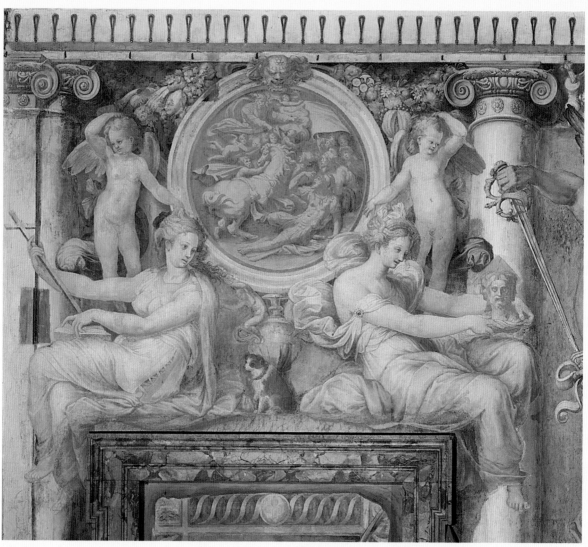

42

42 牽持圓牌緞帶的2名小天使　佩里諾（Perino del Vaga, 1501-1547）圓牌壁畫（局部）　1545-1547　聖天使堡「保羅會廳」
（La Sala Paolina, Castel Sant'Angelo）© 2018. Photo Scala, Florence-courtesy of the Ministero Beni e Att. Culturali e del Turismo

43 凱旋車座上牽持緞帶小天使奔躍其上　唐那太羅（Donatello, 全名Donato di Niccolò di Betto Bardi, c.1386-1466）『大衛』
哥利亞頭盔浮雕（局部 修護前）　佛羅倫斯巴傑羅美術館藏（Bargello Museum, Florenz）© 2018. Photo Scala, Florence-courtesy of the Ministero
Beni e Att. Culturali e del Turismo

44 守護經卷圓牌的兩名裸體小天使　菲利皮諾・利皮（Filippino Lippi, 1457-1504）『聖湯瑪斯辯駁圖』（The Dispute of St. Thomas）（局
部）　1488-1493　羅馬密涅娃聖母院卡拉法小教堂（Cappella Caraffa, S. Maria sopra Minerva）© 2018. Photo Scala, Florence/Fondo Edifici di
Culto-Min. dell'Interno

43

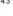

44

45 教宗思道四世牧徽圓牌　米諾‧達‧費舍雷（Mino da Fiesole, 1429-1484）、安德列‧布雷紐（Andrea Bregno, 1418-1506）、喬凡尼‧達瑪塔（Giovanni Dalmata, c.1440-c.1514）　高浮雕　1477-1480　西斯汀小教堂屏欄建物入口左側

46 教宗思道四世牧徽圓牌　米諾‧達‧費舍雷（Mino da Fiesole, 1429-1484）、安德列‧布雷紐（Andrea Bregno, 1418-1506）、喬凡尼‧達瑪塔（Giovanni Dalmata, c.1440-c.1514）　高浮雕　1477-1480　西斯汀小教堂屏欄建物入口右側